広告写真のモダニズム

写真家・中山岩太と一九三〇年代

松實輝彦

青弓社

[写真叢書]

広告写真のモダニズム──写真家・中山岩太と一九三〇年代　目次

はじめに…9

第1章　近代日本の広告写真…31

　1　広告写真の歴史的背景と中山岩太の登場…31

　2　《福助足袋》の戦後写真批評形成史──一九六二年から二〇二二年まで…57

第2章　第一回国際広告写真展──広告写真への新たな期待…68

　1　第一回国際広告写真展の企画と実施状況…68

　2　一等・中山岩太《福助足袋》の選考過程と受賞理由…83

第3章 中山岩太の写真理論——機械美学から新興写真へ‥150

1 同時代の西欧の造形芸術思潮の受容‥150

2 「光画」にみる新興写真の展開と広告写真の普及活動‥175

3 美術評論家・板垣鷹穂との広告写真論争‥202

第4章 中山岩太の実践環境——モダニズム文化を背景として‥228

1 広告写真《福助足袋》の国内市場での流通‥228

2 商業美術への接触とジャーナリズムとの交流‥255

3 第一回国際広告写真展のその後——影響と評価‥122

第5章 **広告写真の行方** ‥353

1 国際広告写真展の終焉 ‥353

2 ユダヤ人難民とプルーフ写真 ‥378

3 百貨店メディアとモダニズム文化の多様な広がり ‥276

あとがき‥395

カバー写真——中山岩太《定規》（一九二七年）
装丁——伊勢功治

凡例

1、年号は西暦で統一した。
2、写真作品と美術作品名は《　》で、論文名・記事名・雑誌名・新聞紙名・広告名は「　」で、書籍名や映画名は『　』でくくった。
3、引用に際して旧漢字は新漢字に改め、かなづかいは原文のままとした。また、本文中に登場する人物名以外の作品名などについては新漢字で表記した。
4、引用文中の〔　〕は、特記がないかぎり引用者による注記である。
5、引用に際して明らかに誤植・誤字が認められるものには「（ママ）」のルビを付した。
6、引用文中に現在では適さない表現もあるが、歴史的な資料性を考慮して改めずそのままにした。

はじめに

本書は、中山岩太という写真家が一九三〇年に撮影した一枚の広告写真をめぐって、当時の写真界や商業美術と呼ばれたデザイン界、それらを含めた視覚文化メディアがどのような反応を示し、どのような文化的変容を経験したのかを中心に、写真史的観点から三〇年代という時代を考察する試みである。

中山岩太という本書の主要人物をどう簡潔に紹介すべきか、その書き出しに私は少々悩んでいた。そんな二〇一三年の盛夏、お盆休みの一日、家人に誘われて巷間の話題になっているという宮崎駿監督の映画『風立ちぬ』(スタジオジブリ)を観に出かけた。何の予備情報ももたず、ただぼんやりと堀辰雄の小説のアニメ化だと思い込んでいたのだが、館内が暗くなり本編が始まるやいなや、私はその作品世界にぐいぐいと引き込まれていった。そして、映画の主人公である設計技師・堀越二郎の姿に、同時代を生きた写真家・中山岩太を自然と重ねていた。

はからずも戦闘機の設計者となる堀越とモダニズムの写真家となる中山は、実人生で出会うこともなく、互いの生の軌跡もまた違ったものである。それでも、私には彼らの本質部に同様なる感性の波長のようなものが流れていたと思われて仕方がなかった。

堀越は晩年に、零戦の主任設計者としての回想録を著す。そのなかに次の一節がある。一九三九

年四月、岐阜・各務原の飛行場で、新たに完成させた戦闘機の飛行試験を見守る場面である。

　私はその空気の振動を全身に快く感じながら、首の痛くなるのも忘れて空を仰いでいた。試作機は、やっと自由な飛行が許された若鳥のように、歓喜の声を上げながら、奔放に、大胆に飛行をくりかえした。ぴんと張りつめた翼は、空気を鋭く引き裂き、反転するたびにキラリキラリと陽光を反射した。

　私は一瞬、自分がこの飛行機の設計者であることも忘れて、
「美しい！」
と、咽喉の底で叫んでいた。①

　一方の中山も、一九三八年一月発行の写真雑誌に次のような言葉を書き残している。

　私は美しいものが好きだ。運悪く、美しいものに出逢はなかった時には、デッチあげても、美しいものに作りあげたい。

　実際、写真は自然の一部ではないのだ〔。〕自然の一部を切り取ったのではない。勝手に景色の一部分を切りはなしたものではないのだ。肖像写真にした処で、決して、其の人の再生ではない。別な新しいものの筈だ。（略）

　私は、いつでも、美しい写真を遂求してゐる。其の人でなくてもいゝ。自然でなくてもいゝ。

とも角美しい写真が好きだ。

　中山岩太は神戸や芦屋といった阪神間地域を拠点に、昭和初頭から満洲事変、日中戦争、アジア・太平洋戦争を経て終戦に至る、めまぐるしい時代の変動期にあって、旺盛な制作意欲と独自の美学に基づいてスタイリッシュな作品を撮り続けた写真家だった。ときに幻想的、ときに都会的、あるいは耽美的とさまざまに評される写真を多数制作したが、その作品世界の本質を表すには自身による右の言葉が最もふさわしい。

　ただし、いま引いた二人の言葉の表層だけを捉えて、単にロマンチックな夢みる人々だと早々に判断しないでほしい。勝ち目がない戦争へと自国が急速に傾斜していく苛烈な時代状況にあっても、それぞれの仕事に心血を注ぎ、精いっぱいに力を尽くして生きた人の言葉である。ただ同時代に生きたという以外に何かしらのゆかりもない二人ではあるが、私がともに同じ感性をもつ技術者／表現者だと思ったゆえんである。

　ここで写真家はある何ものかに対して強く意思表明をおこなっている。いったいそれは何に対してなのかは、おいおい述べていくことになるが、中山の洗練された華やかな写真作品と同様に、彼が放つ言葉もまた魅力的だった。そのことを一等最初に、私は提示しておきたかったのである。
「美しいもの」を求め続けたモダニズムの写真家は、その活動の要所で鋭くとがった言葉をいくつか放った。

11——はじめに

*

　本書はまず、写真家・中山岩太の実質的なデビュー作である広告写真《福助足袋》（一九三〇年）に注目する（写真1）。

　それは、わが国のモダニズム期にようやく誕生した広告写真の典型となった作品である。写真雑誌や新聞というメディアへの登場と同時に、当時の人々に大きな衝撃を与えたこの作品は、その後八十年以上を経た現在でも十分に新鮮な輝きを放ち続けている。

　それはまた、新興写真と呼ばれる当時の視覚メディアの革新的ムーブメントの発端となった作品である。実作者として、つまりモダニズムの旗手として一九三〇年代の写真界を駆け抜けていった中山の、最初の狼煙となった重要なエレメントである。

　そしてそれは、アートの世界に身を捧げながら美を探究する芸術写真家と、職業として日々の生計を立てるべくアイデアを練り上げる商業写真家とのあわいに浮かび上がった作品でもあった。広告写真として制作された《福助足袋》を、このようにさまざまなイメージを生起させ分散させるプリズム（分光器）として捉えることで、写真家が生きた一九三〇年代の日本の視覚文化状況をあらためて検証してみたい。一枚の広告写真からいったいどのような波長の光が現れるのか、それが私たちの視覚メディアにかかわるモダニティ（近代性）にどのように照射されるのか、そのことを検証してみたい。

写真1　中山岩太《福助足袋》1930年（中山岩太の会蔵）

＊

私は一九六〇年代半ばに大阪に生まれ、宝塚や西宮といった阪神間で幼少期を送ったあと、そのまま関西で大学生として八〇年代後半をすごした。勉強嫌いのまったくもって怠惰な美術科の学生だったが、近郊の美術館へはときおりふらりと訪れた。当時、通学にはもっぱら阪急電鉄の宝塚線を利用していたこともあって、その沿線である阪急・神戸線の王子公園駅を最寄り駅とする兵庫県立近代美術館は、よく訪れるお気に入りの場所だった。もっとも、その建物が、モダニズム建築の巨匠である村野藤吾が手がけた最初の美術館として高い価値をもつものだと知るのはずいぶんとあとのことだったが。

その後、縁あって神戸市の学校教員となった私は一九九五年一月十七日に阪神・淡路大震災といううつらい災害に遭遇するのだが、近代美術館も大きなダメージを受けた。かろうじて難を逃れたコレクションとスタッフの方々は、摩耶埠頭の波止場に臨む海岸通りに新設された安藤忠雄設計の兵庫県立美術館に移り、被災した近代美術館は修復後に県立美術館王子分館（愛称：原田の森ギャラリー）として復興し、再び地域の人々に開かれた。さらに現在はかつての西館が横尾忠則現代美術館としてリニューアルオープンしている。

近代美術館がこのような変遷をたどるなんて、学生時代のあの夏の日には想像のしようもなかった。あの一九八五年の夏の終わり、私はそこで初めて中山岩太の写真と出会ったのである。同館学芸員だった中島徳博氏の企画による「写真のモダニズム　中山岩太展」がその出会いだった。没後

長らく忘れられていた中山の展覧会は、神戸にゆかりの深いモダニズム写真家を再評価する起点となったばかりでなく、公立美術館としては初めて一人の写真家だけを取り上げて企画・展示をおこなったという点でも実に画期的な取り組みだった。

もちろん当時の私は、そのような展覧会開催の背景など知るすべもなかった。森閑とした会場で初めて中山の作品に対峙し、その繊細で美しいモノクロームの諧調に心奪われて、ヴィンテージ・プリントの数々を長い間息をひそめてじっと見つめていた。

それは、僥倖といってもいい時間だった。《福助足袋》も出品されていた。構成のユニークさにはすぐに気づいた。だが何よりも、そのプリントが手のひらに収まるほどのサイズであること、はかないほどのその小ささが、私には深く印象に刻まれた。

＊

写真家・中山岩太について、その略歴を紹介しておこう。

中山岩太は一八九五年八月三日、福岡県柳川に父・重行、母・タマの長男として生まれる。父方の中山家、母方の小田部家ともにかつての立花藩の家老職を務める家柄だった。父の重行は神職ながら化学の研究に打ち込み、中山式消火器の考案者として知られる。

岩太が小学生のとき、一家は上京する。彼ははじめは画家を志していたが、私立京北中学校を卒業後、一九一五年に東京美術学校（現・東京芸術大学）に新設された臨時写真科に入学する。同期入学は十三人だった。卒業までの三年間ずっと級長を務め、二年次では特待生に選出される。

15——はじめに

一九一八年四月、臨時写真科の第一期生として優秀な成績で卒業し、同年十一月に農商務省海外実業練習生の資格を得て渡米する。サンフランシスコのカリフォルニア州立大学で学んだあとニューヨークに移り、のちにオリエンタル写真工業（現・サイバーグラフィックス）を設立する菊地東陽（本名・学治）の写真スタジオで実習を兼ねて働く。二〇年十月、小学校時代の同級生、千住正子と結婚する。

一九二一年九月、ニューヨーク五番街五百四十二丁目のビルの十階に写真館ラカン・スタヂオを開設し、営業写真家として身を立てる。写真館は評判となって出張撮影が増え、スタジオは予約制にして経営も安定するが、二六年五月にスタジオ一式を売却して渡仏する。親交があった画家・清水登之の世話でパリのベロニ街に居を構える。

パリでは画家の藤田嗣治、写真家のマン・レイ、未来派の舞台美術家エンリコ・プランポリーニといった錚々たる芸術家たちと親交を得て、欧州モダニズムの最先端の動向に接し、一九二七年四月、マドレーヌ劇場で上演されたエンリコ・プランポリーニの舞台『未来派パントマイム』を撮影する。同年八月、ベルリンを経由してシベリア横断鉄道で帰国してからは、東京の華族会館で写真師として勤める。正子夫人の女学校時代の同級生の紹介によって、芦屋での出張撮影を始め、東京と阪神間を行き来するようになる。二八年の夏、東京から兵庫県の芦屋に移て居を構えて、以降芦屋を活動の拠点とする。

一九三〇年、紅谷吉之助、高麗清治、ハナヤ勘兵衛らとともに芦屋カメラクラブを結成する。以降、中山は同クラブでの活動を主軸に、高度に洗練された写真作品の数々を展覧会や写真雑誌など

各種のメディアに旺盛に発表することで戦前期の日本写真界で中心的地位を確立し、指導的役割を果たしていく。

一九三二年五月、野島康三、木村伊兵衛らとともに写真雑誌「光画」を創刊(翌年の十二月まで、全十八冊が刊行される)。三五年九月、全国公募のアシヤ写真サロン展を開催する(四一年の第六回展まで開催され、計四冊の写真集が刊行される)。三六年六月、写真壁画「大阪そごうフォトミュラル」を制作。同年十月、神戸大丸の増築に際して、七階に開設された大丸写真室を担当する。三九年四月、国画会展に新設された写真部門に出品し、国画奨学賞を受賞。四〇年三月、木村伊兵衛とともに国画会同人に推挙される。同年四月、ニューヨーク万国博覧会出品の写真壁画《現代日本生活》(構成・山脇巌)の撮影に参加する。

しかしながら、その後、戦時色が強まるとともに写真活動そのものの停滞を余儀なくされる。終戦後、写真部門が復活した国画会展へ出品するなど再び写真制作を開始するが、一九四九年一月二十日、脳溢血によって急逝。享年五十三歳だった。

このように一九三〇年代から四〇年代にかけての戦間期に意欲的な活動を示した中山岩太だが、欧米から帰朝した当初は当然ながら、まだ無名の若き写真家にすぎなかった。

*

帰朝後の中山岩太は心機一転、東京から家族とともに兵庫県武庫郡精道村(現在の芦屋市)に移

り、その地でアマチュアの写真家グループである芦屋カメラクラブを結成し、リーダーとして旺盛な活動を開始した。当時、世界的な隆盛を示しつつあった「新興写真」と呼ばれる前衛的で実験的な写真表現を果敢に実践した彼らの活動は、国内の写真界をはじめ各メディアからも大いに注目を浴び、新興写真と称される写真芸術運動のわが国での先駆けとみなされている。

新興写真とは、それまで主流だった、写真を加工して絵画的効果を積極的に取り入れようとする「芸術写真」の概念を否定して、写真本来がもつ科学的な表現や記録性の獲得を志向する動向を指すものである。関西では中山が主宰した芦屋カメラクラブや、安井仲治が率いた丹平写真倶楽部が、関東では木村専一、堀野正雄、渡辺義雄らによる新興写真研究会の活動がその嚆矢とされる。

一九三〇年代初頭から太平洋戦争が勃発するまで、わが国の写真界の新たな動向を牽引した中山だが、その存在を世に広める契機となったのは、三〇年に新聞社主催の広告写真の懸賞競技会で一等を獲得したことによる。

本書はその事象に着目して、中山が一九三〇年代に撮影した広告写真に焦点を絞ることで、これまで論じられる機会が少なかった日本の新興写真を主体とする近代写真と、同時代の商業美術／デザインとしての広告写真との関係性を考察することに主眼をおくものである。

中山自身はもちろん家族や関係者による発言や記述、当時の写真集、写真雑誌、美術雑誌、商業デザイン誌、新聞などに掲載された関係資料を基本にそれらを読み解きながら、一九三〇年代という戦間期の日本の広告写真という領野から新たな視覚文化史的観点の提示を試みていきたい。

18

＊

なお、本書で使用する「モダニズム」という用語について、若干ではあるが補足的に説明しておきたい。一般的にモダニズムとは「近代主義」の意で、二十世紀初頭に芸術の各分野で起こった前衛的・実験的な諸運動、表現方法を指すものである。この言葉は、西洋美術史の側面からアメリカの美術批評家であるクレメント・グリーンバーグが積極的な意義を与えたことで知られている。グリーンバーグはモダニズムという用語について、古典主義やロマン主義と同様の西洋文化の歴史的事実、エピソードを指すものだが、歴史的に束縛された特殊なものであるゆえにその起源を指摘することが困難であるとしながらも、「現象としてのモダニズム自体を、マネのまったきミディアムの到来は、一八六〇年代初めのマネの絵画を措いて他にない。それ以前、モダニズム自体を、マネのまったきミディアムにもましてはっきりと言明したものはどこにも存在しなかった」(傍点は原文)と述べている。グリーンバーグはマネの絵画作品にみられる自己批評性やミディアム（媒体。顔料を溶かす媒剤）の刷新に注目し、その二次元性や空間の追求を歴史的に位置づけることで、その後のマティスやピカソ、そしてポロックへと至る絵画芸術の道程を明確に示したのである。

それからしばらくの時を経て、ポスト・モダニズムが喧伝された一九八〇年代後半には、モダニズム自体の見直しの機運がにわかに高まった。デザイン史の側に着目すると、九〇年にヴィクトリア・アンド・アルバート博物館研究員のポール・グリーンハルジュが中心となって編集された『デザインのモダニズム』が刊行される。その序章でグリーンハルジュは、デザインの近代運動（モダ

19——はじめに

ニズム）は二つの時期から成り立っているとして、二九年から三三年に至る「先駆的段階」と三〇年代初頭に開始され七〇年代の終わりまで進行した「国際様式」の重要性を指摘している。そのうえで、グリーンハルジュはモダニズムの本質を特徴づける具体的な十二の項目——反細分化、社会倫理、真実、総合芸術、技術、機能、進歩、反歴史主義、抽象性、国際主義／普遍性、意識革命、神学——を挙げて、「近代運動がもっていた全体的な関心事は、視覚的にも実用的にも最高の質を備えたひとつの適切なデザインが大衆に対して生み出されるために、美学と技術と社会のあいだに存する障壁を打ち破ることであった」と述べている。

また、デザイン史研究者で同書の翻訳代表者でもある中山修一は、同書巻末の「訳者あとがき」で原著刊行以降の注目すべき研究としてウェンディー・ケプラン編著『デザイニング・モダニティー』を挙げ、「一八八五年から一九四五年までに生み出されたオブジェクトの意味が、社会的、政治的、および美的観点から十一名の執筆者によって詳細に検証されている。全体構成は、「モダニティーに立ち向かう」「モダニティーを祝福する」「モダニティーを操る——政治的説得」という三部から成り立っており」、モダニズムの再検証に有意義な成果であることを紹介している。

欧米圏でのモダニズムをめぐる動向を一瞥したが、日本の場合は海外からのさまざまな芸術潮流の流入や侵食が重なりあって、よりいっそう複雑な様相を呈することになる。

一九八〇年代初頭、社会心理研究所を主宰する南博は「日本モダニズム」について、二〇年代後半から三〇年代半ばにわたる期間、西洋文化の強い影響下に流行した独特の思想と風俗であるとして、そこには二つの顔があると述べた。

一つは、西洋の合理主義、機械主義の思想であり、それは、フォード・システムに代表される機械工業のもたらした機械文明を評価する、生活合理主義の思想である。もう一つは、西洋とくにアメリカ映画を通じて移入された、モダンガール（モガ）と彼女たちをシンボルとした、風俗の解放である。（略）

思想と風俗を媒介する芸術の面をみれば、日本モダニズムは、一時期、新興芸術派に代表される文学運動に短い生命を持つことができたが、文学の主流とはなりえず、また造形芸術、映画、演劇の分野でも、前衛運動は、やはり長い生命を保つことなく終わった。

このような南の概説を一つの契機として、その後、日本の近代美術史の領域でもモダニズムの研究が推進されていった。二〇〇〇年代に入って、大正期の新興美術運動の研究者である五十殿利治は『日本のアヴァンギャルド芸術』のなかで昭和初年のモダニズムについて、「風俗現象と分かちがたく結びついて隆盛したそのモダニズム動向がひとたび消滅したとき、美術（から逸脱した傾向を含めて）におけるモダニズムは同時に衰退してしまい、美術本来の領野には「美術」として評価される現象として痕跡がほとんど残されなかった」と述べて、以下のように指摘している。

美術におけるモダニズムは、昭和初年の都市モダニズムの前提をなした大衆化について、おのずから受容の限界がある絵や彫刻などの純粋な表現として定着されたというよりも、もっと広

21——はじめに

このように本書で私が使用する「モダニズム」という用語については、先行研究として扱う時代や領域が近接し、引用個所のように問題意識を共有する部分が重なっていることなどから、五十殿利治が使用する「都市的モダニズム（都市、流行、建築、文芸、映画、美術、写真、舞台、放送、美術教育等々を含む modernity というべきだろう）」という定義に同意である旨を記しておきたい。

また、一九三〇年代に中山岩太が制作した広告写真を考察するにあたって、その根幹となる日本の広告活動一般の動向については、「明治期以降の戦前における広告・宣伝活動の展開過程に、その原型がある」として幕末の引き札や景物本から滑稽新聞の宮武外骨、売文社の堺利彦、資生堂の福原信三といった広告界の主要人物群像の整理に重点をおきながら、デザイナーやコピーライターの系譜にも周到な目配りをきかせた山本武利と津金澤聰廣による『日本の広告』を主たる参考文献としている。もちろんそのほかにも、これまで数多くの概説書や研究書、研究論文から私は教えを受け、その恩恵に浴して現在に至っている。それらの先行研究に対して深く敬意を表したい。

＊

こうした先行研究に劣らず私にとって有益だったのは、図書館や美術館などの公共機関の書架に

整然と収蔵されることなく、巷の古書店の隅でひっそりと埃をかぶっていたオリジナルの資料類だった。たとえば京都の古書店で出会った雑誌「広告界」（誠文堂広告界社）一九三一年一月号付録の『広告辞典1931』は、文庫本サイズの小冊子で黒い表紙は擦り切れ、表題の判読も困難なほどのコンディションではあったが、モダニズム時代の空気をそのまま保ち凛とした存在感を放っていた。
　その辞典の「序」には、「近来、広告研究の熱が盛になつて欧米先進国の広告術語も多く輸入されてゐるのは誠によろこばしい。だが研究が盛んになるにつれて欧米先進国の広告術語も多く上梓されて、又日本固有の術語も一般化されんとしてゐる。この時に当り適当な広告辞典のないのは、研究の正しい指針を失ふものであるとの見解から、本書を編纂するに至つたのである。何分にも広範囲に亙ることとて材料蒐集に三ケ年、編纂に着手して一年、やうやく此処に二千数百字を包含する広告辞典の完成された姿を見るに至つた」と編者による刊行の意義とその苦労が述べられている。実際にこの小冊子
　現在の視点から読むと、どの項目も興味深くかつめっぽう面白いものである。たとえば「惹句」の項は次のように記されている。
から二、三の言葉を拾ってみよう。

　広告文の初めに大きく使用してその広告を引立たせ、見る人の注意を惹く句。たとへば
　「菊咲く国にこのミルク国産の権威新鮮無比」……森永ドライミルク
の「菊咲く国に」は惹句である。又、
　「御存じですか？　ユニオンビールの純正味を……」
の初めの句も惹句である。惹句は簡明で力強い呼かけの言葉で、（一）商品名を示したもの、

（二）商店名を示したもの、（三）販売点を示したもの、（四）嘆願的な文句、（五）命令的な文句、（六）疑問的な文句、その他がある。

文中の「販売点」とは、商品を売り込む際の強調点となる「セールス・ポイント」の意だろう。ともあれ、現在の私たちはこの記述によって、当時の森永ドライミルクやユニオンビールのキャッチフレーズがこのようなものであり、それらが一般的に広く流通していたと知ることができる。

また、「トリオ」の項は、「三重奏のことで元来音楽用語であつたが現代では映画製作に当つて監督、撮影、主演者をトリオと云ひ、又広告物でも発案、文案、図案の三者をトリオと云つてゐる」とあり、これも現在では用いられることがない意味をもっていたようで、新鮮な驚きである。

さらに「マネキン」の項目は約三ページにもわたり、大小七点もの写真図版が挿入されるという力のこもった編集ぶりである。やや長文にはなるが、この時代のモダニズムというものの一端を鮮やかに映し出しているテキストといえるので、全文を引いてみたい。

マヌカンと呼ぶのが正しく陳列窓などに並べる広告人形のこと。一八七〇年頃に初めてパリーに表はれたもので、当時は人間［そ］つくりの美しい人形であることが必要とされてゐた。その後、それが飽かれてシュルレアリズムのマネキン等も生れるに至つた。有名な彫刻家のストツクマンが精巧な写実的な蠟製のマネキンを作つて世人をアツト云はせたのに、反対して立つたアンドレ・ヴイノーやロベル・マツサルなどの新人は、『単純化された線と形の上に生命と

感覚の美を盛上げんとする新しいマネキン』を創始した。そんな訳で一口にマネキンと云つても、眼、口、乳房のもり上り工合から、睫毛一本に至るまでおろそかにしない純写実風のもの——たとへばレヴユウの花形であるミスタンゲットやジョセフイン・ベーカーそのまゝのマネキン——もあれば、単純化された鋼鉄マネキン、硝子マネキン、針金マネキンもある〔。〕日本でも水谷八重子や及川道子に似せたマネキンが呉服屋の陳列窓に用ひられてゐる。

次に日本ではマネキンと云へばマネキンガールのことにも云つてゐる。世界最初のこの方のマネキンはロンドンのルシイル・ダフ・ゴルドンと云ふ英貴族の令夫人が開祖である。夫人はたゞに英京ばかりでなく、巴里や、紐育にまで遠征して自分の店——婦人服——の宣伝をした為、その影響はアメリカのレヴユウにまで及ぼしたそうである。日本ではどうかと云ふと、諸説があるが、昭和三年に日本マネキンクラブが出来たのが最初であると云つてよからう。初めは単に「マネキン嬢出演」とさへ書出せばお客は殺到したが、都会では今はそれ程の人気もない。呉服屋の宣伝、化粧品の宣伝に使はれることが一番多い。一時大阪で美装員と称へてゐたが、マネキンガールの方が一般的となつた。これは百貨店専属マネキンの初め座の松屋では昭和五年四月に専属のマネキンを二人おいた。マネキンの出張料は一日八円、地方十円、旅費、宿泊費、その他の費用は雇主の負担である。

文中に登場する人物について判明している範囲で簡略に補足しておこう。彫刻家ストックマンとはフレッド・ストックマンのことで、ベルギー出身の芸術家である。指や腕、足などにポーズを自由につけられる精巧な関節を備えたマネキンを開発し、それ以前の無機質な服の形態に応じる筒のようなマネキンを一新するような生命感を生み出したと評される。アンドレ・ヴィニョーは、抽象的な服の形態に応じる筒のようなマネキンを一新するような生命感を生み出したと評される。アンドレ・ヴィニョーは、抽象的な人体模型のイメージをフランスに生まれ、同国で活躍したシャンソン歌手・女優で、華麗なステージと脚線美で「レビューの女王」と称賛された。ジョセフィン・ベーカーはアフリカ系アメリカ人のジャズ歌手で女優としても活躍したが、アメリカからフランスに渡って大衆的な人気を博し、「黒いヴィーナス」の異名をとった。彼女たちの目覚ましい活躍は当時の日本にも随時伝えられ、そのイメージは雑誌などのメディアを通じて瞬く間に広まっていった。

　マネキンガールへの関心は、中山岩太が芦屋カメラクラブを率いて目覚ましい活動を開始した一九三〇年の神戸の地でも同様に強まっていたようである。阪神間の商業界でもマネキンへの注目度がにわかに高まっていたことが、当時の神戸商工会議所が発行した『広告販売講演集』で確認できる。これは地元の小売商店主を対象にした講演会の記録だが、兵庫県の商工技師がマネキンを用いた商品陳列の指導にあたっていたことがわかる。

　広告宣伝に就きましても静より動へと動いてゐます、最近百貨店で利用してゐますマネキンは正にその現れでありまして、立看板式の人形よりも確かに魅力あり、何物かを暗示せずにはお

りません、そこに広告宣伝上に効果を認められつつある訳でございます、（略）御存知の通り東京に日本マネキン倶楽部と云ふものがありまして、此処のマネキンさんは一日十円、外に諸化粧料として二円を要求するそうですが、他にも所謂朦朧マネキン倶楽部があって、ここでは一日七円位で勉強してゐる様でございます、その代り訓練も不足勝ちで、従つて其の効果も期

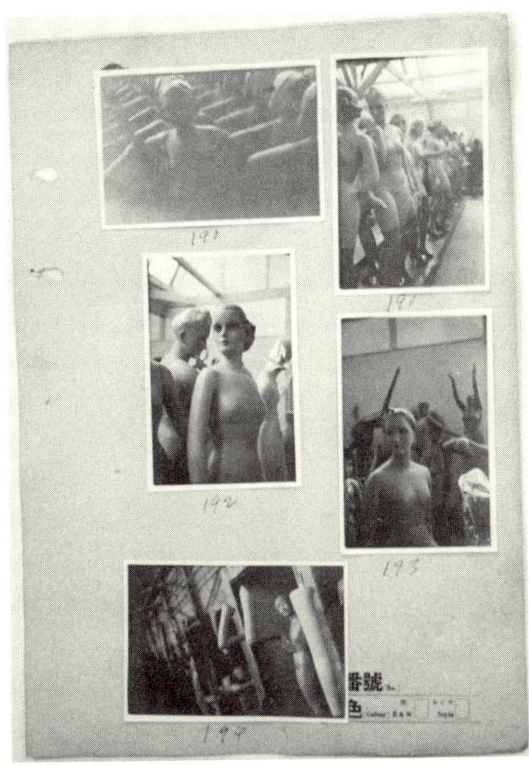

写真2　中山岩太「スタディ・ノート」から、1930年代（中山岩太の会蔵）

の職業だったマネキンガールの出張料については、現在の金額に換算すると一日あたり四、五万となり、やはりけっこうな高額だったことがうかがえる。

中山が撮影した広告人形のマネキンについても少しだけふれておこう。そしてマネキンが保管されている倉庫の様子を撮影していたことは、中山の製造工場に赴いている。そしてマネキンが保管されている倉庫の様子を撮影していたことは、中山自身の「スタディ・ノート」に残された多数のプリントからも明らかである（写真2）。それらの素材を用いて制作され発表された作品の一つに《キャピトル》がある（写真3）。独特の雰囲気を

写真3　中山岩太《キャピトル》1933年（中山岩太の会蔵）

待出来ぬ訳でありますが、兎角此等の広告媒体物たるマネキンを利用することは決して効果ないことはありませんから、其の合理的利用をお薦めする次第であります。⑭

マネキンの所属事務所にも名の通った一流と格下のそれとがあり、両者の間にかなりの価格差があったこと、それはマネキンガールの仕事の質にもそれなりに反映されていたことなどがうかがえて興味深い。また、当時最先端

醸し出すこの作品は当初、《…》というタイトルで写真誌「光画」第二巻第八号（光画社、一九三三年）に掲載されている。中山も同人だった「光画」については、あとの章で詳述したい。
このようにほんの一例ではあるが、当時の資料には、時代を映し出す生きた言葉があふれている。本書ではできるかぎりそうした生きた言葉を含んだ資料を扱うことにしたい。それらを通して中山岩太の写真に映り込んだ時代のかけらを見つめ、そこから聞こえてくる時代の音に耳を傾けていきたい。

注

（1）堀越二郎『零戦——その誕生と栄光の記録』（角川文庫）、角川書店、二〇一二年、一一〇ページ
（2）中山岩太が自作の《デコレイション》に付した文章、「カメラクラブ」一九三八年一月号、アルス、ページ記載なし
（3）クレメント・グリーンバーグ「モダニズムの起源」、藤枝晃雄編訳『グリーンバーグ批評選集』所収、勁草書房、二〇〇五年、五一ページ
（4）ポール・グリーンハルジュ「序章」、ポール・グリーンハルジュ編『デザインのモダニズム』所収、中山修一／吉村健一／梅宮弘光／速水豊訳、鹿島出版会、一九九七年、八ページ
（5）中山修一「訳者あとがき」、同書所収、二四〇ページ
（6）南博「概説・日本モダニズムについて」、「特集 日本モダニズム——エロ・グロ・ナンセンス」「現代のエスプリ」百八十八号、至文堂、一九八三年、五—六ページ

29——はじめに

（7）五十殿利治『日本のアヴァンギャルド芸術――〈マヴォ〉とその時代』青土社、二〇〇一年、二八六ページ
（8）同書二八五―二八六ページ
（9）山本武利／津金澤聰廣『日本の広告――人・時代・表現』(Sekaishiso seminar)、世界思想社、一九九二年、ⅱページ
（10）室田庫造／長岡逸郎編『広告辞典1931』誠文堂広告界社、一九三一年、三ページ
（11）同書一二九―一三〇ページ
（12）同書一七三―一七四ページ
（13）同書二一四―二一六ページ
（14）有井美普「商品陳列指導法」、『広告販売講演集』所収、神戸商工会議所、一九三〇年、一一九―一二〇ページ

第1章 近代日本の広告写真

1 広告写真の歴史的背景と中山岩太の登場

　本書は、中山岩太による《福助足袋》を近代日本の広告写真の歴史に一つのエポックを築いた作品とみているが、では、そもそもわが国の広告写真というものはどのように発展してきたのだろうか。その流れを写真製版の発達を視野に入れながら簡略ではあるが振り返ってみたい。
　『日本写真史1840―1945』所収の「広告と宣伝」という章で、批評家の多木浩二は、広告に写真が登場するのは明治期後半（一九〇〇年代）だとして、写真製版の発達により美人画のかわりに芸妓や俳優の写真が、広告のイラストレーションとして登場してきたと述べている。
　当然のことながら、広告に写真を用いるためには、写真製版という印刷技術の発達が必要不可欠

だった。この技術は、社会的な記録だけでなく広告のための複製写真の需要が増大したことと相まって、十九世紀後半に飛躍的な発達を示すことになる。

イギリスのウィリアム・ヘンリー・フォックス・トルボットが写真製版法の原型を考案したのが一八五二年とされているが、彼は写真をスチール・エングレーヴィング（鋼版印画）に転写するうえでの複雑な問題を解決するためにさまざまな実験をおこない続けた。その後、多くの技術者たちが改良を試み、七九年にウィーンの印刷業者カール・クリッチュがそれまでの写真製版法を改良したフォト・グラヴュールという技法を考案した。まず、ポジを密着させて露光を施したゼラチン・シートに樹脂をふりかけた銅板を付着させ、次にそれを酸で腐食させる。光によって硬化するゼラチンは、画像の明るい部分ほどよく固まり、酸を通さず、ゼラチンが硬化しなかった暗い部分は酸が浸透して腐食する。こうして得られた凹版が変化のある諧調を生み出すのである。この印刷技術は微細な明暗や柔らかみのある質感の表現を実現した。そして八一年にはアメリカのフレデリック・アイヴスがハーフ・トーン（網目版）製版法を発明する。交錯する線または平行線が引かれた二枚のガラス・プレートを互いに交差させて、写真のネガとゼラチンの層との間に挟み、諧調が網点に分解されるように母型をつくる。スクリーン上の線の粗密が網点の大きさを左右し、そのサイズが細かければ細かいほど、写真印画から印刷物への画像の置き換えがより正確になされるという技法で、これによって写真やその他の画像が文字と一緒に印刷できるようになったのである。⑵

このような欧米での製版技術がわが国に伝わったのは明治十年代後半から二十年代（一八八〇年代後半）にかけてである。広告研究者の中井幸一は日本で最初に広告に写真が使用された例として、

「天狗煙草」で有名な岩谷商会の一八八四年のフォト・ディスプレイを挙げ、ハーフ・トーン製版の最初の実践者としては陸軍参謀本部測量局製図課の堀健吉の名を挙げている。堀の亜鉛凸版が最初に使用されたのは八七年に発行された博文館の『大家論集』第一号であり、そのとき使用された写真は公爵・近衛篤麿の肖像写真だった。また、写真家で、わが国の写真印刷の普及に努めた小川一眞が八二年に渡米してアメリカ式のグリューエナメル法による網版の実用価値を知り、製版に必要な材料や薬品を購入し、八五年の帰国後に写真網目版の制作を開始した。「広告写真はこういう土壌のなかから、次第に芽生えてきた」と、中井は広告写真の黎明について記している。

わが国の明治後期に出現した広告写真はいわゆる「美人写真」の台頭によって隆盛をみるのだが、大正期に入るとその「美人写真」にも変化が生じてくる。一九二二年に寿屋（現・サントリー）の片岡敏郎と井上木它の企画（モデルは浅草オペラの女優で、赤玉楽劇団のプリマ

写真4　片岡敏郎／井上木它《赤玉ポートワイン》
1922年（印刷博物館蔵）

33——第1章　近代日本の広告写真

ドンナ松島栄美子）によって制作された《赤玉ポートワイン》（写真4）は、この時期の広告写真を代表する珠玉のセミヌード・ポスターである。

このポスターが制作された背景として重要なのは、わが国へのHBプロセスの導入である。一九〇九年、アメリカのウィリアム・ヒュブナーとブライシュタインによって、人工着色の写真製版法が発明され、二人の頭文字を組み合わせたHBプロセス（多色写真製版）と名づけられた。日本への導入は一九一九年七月、大阪の市田オフセット印刷会社にこの製版装置が設置されたのが最初である。アメリカから輸入された四色分解製版の技術の発達によって、実際に近い色調の再現が可能になったのである。研究者の土田久子はこのような技術の発達をふまえて、「広告の鬼才といわれた片岡敏郎は、一九一九年に輸入されたばかりの写真製版術、HBプロセスを使用して日本で初めてのヌード写真のポスター《赤玉ポートワイン》を発表し、世間を驚かせた。世界的にみても、最も早いヌード写真を使用したポスターの一つである。画像自体は美人画ポスターに組するが、ワインへと視線を惹きつける計算されつくした画面構成は、画家の片手間によるものではなく、デザイナーとしての手によるものである」と評している。

このポスターは各地の酒屋に配られて話題になり、販売元である寿屋に注文が殺到するほどの大衆的な人気を獲得した。また、後年ドイツで開催された世界ポスター展に出品され、そこで芸術的にも高く評価された。

スポンサーだった寿屋は一九二五年四月に、寿屋・赤玉ポートワイン本舗主催第一回赤玉杯獲得写真競技会を開催する。A賞＝静物・B賞＝人物という二つの課題を設け、井上木它、高田皆義、

淵上白陽が審査にあたった。応募作品として、A賞＝静物には四四千点、B賞＝人物には二千点もの写真が集まった。多木浩二はこの写真コンテストについて、当時の時代状況を俯瞰したうえで、次のように述べている。

　写真が新興写真を体験しつつあったころ、広告の世界も、また同じモダニズムの波に洗われていた。欧米の新しい美術・デザインの運動に影響されて、ようやく近代デザイナーが確立されてくるのは大正末期から昭和の初期にかけてであった。新しいグラフィック・デザイナーが登場してきて、写真の幻想性とリアリティの両方を、広告の重要な要素と考えるようになってきた。当然のことだが、写真の方でも従来の美人写真の域を脱し「新興写真」の技法を活かした表現を広告に持ち込むようになる。既に赤玉ポートワインの応募作品にも、瓶やグラスをかなり抽象的に構成したものが出てきたし、影を巧みに使うなど映像表現上の工夫はこらされていた。⑥

　『日本写真史1840―1945』の図版ページには、福田勝治による作品《静物》（写真5）が掲載されているが、これは一九二六年の第二回赤玉杯獲得写真競技会で入選を果たし、『第二回赤玉盃獲得写真競技会入選画集』に掲載されたものである。これと同様の背景処理や構図を用いている福田の作品が、淵上白陽が発行する「白陽」第五巻第五号（白陽画集社、一九二六年）にも掲載されている。
　福田は戦中から戦後にかけて、女性をモデルとした肖像とヌード写真の撮影が評判となり、その分野の写真家の第一人者として大いに活躍するようになる。だが、当時は大阪・堺で細々と写真館を

35――第1章　近代日本の広告写真

営みながら構成派の表現スタイルを取り入れた写真を制作していた。その後、写真館の経営に行き詰まった福田は上京し、三〇年代を通して広告写真への積極的なアプローチを試みる。ほかの多くの写真家同様、福田も第一回国際広告写真展に応募した一人だった。出品規定に応募点数の制限はなかったため、福田が何点出品したのかは不明だが、二点の作品が入選する。一部（化粧品の部）では《クラブ白粉》、三部（飲食料品の部）では《カルピス》が入選し、それぞれ賞状（入選証）を授与されている。そのうち同展図録に掲載された《カルピス》（写真6）について、審査員の濱田増治は「写真技巧による興味的訴求⑦」が認められる点を評価している。おそらくノベルティグッズとして頒布されたものであろう商品名の入った透明グラスと、市販のストローを用いたフォトグラムである。シンプルな構図にストローの白いまっすぐなラインが効果的な印象を与える広告写真である。

モダニズムの影響を受けながら広告写真の分野でキャリアを重ねていった福田は、その後「アサ

写真5　福田勝治《静物》1926年
（出典：『第2回赤玉盃獲得写真競技会入選画集』）

「ヒカメラ」に文章を寄せているが、貫禄さえ漂わせる筆致で、写真家としての立場から広告に携わるものの心得を述べている。

　広告写真は大衆的でなくてはいけないと云ふ事は勿論ですが、家庭経済の鍵を握つて居るのは主婦で、買物のすべては主婦の許可なくしてはなかなか出来ません。そこで主婦を目標に広告すると云ふ方法も自然な考へでもあるかと思ひます。（略）

写真6　福田勝治《カルピス》1930年
（出典：朝日新聞社編『国際広告写真展選集——附・広告写真を語る』東京朝日新聞社、1930年、88ページ）

　大衆の教養の程度も既に相当の向上を示し一般家庭の主婦にしましても女学校出身の人が今日では普通の様に考へられて来ました。宣伝広告家乃至はこれ等の仕事に従事する者は世の大衆が、日日文化的な報道機関の発達、映画などに依つて新鮮な知識の吸収と共に豊富な鑑賞眼を備へつつあることを忘れてはなりませ

37——第1章　近代日本の広告写真

この福田のテキストは一九三六年に書かれたものであり、先の赤玉杯出品の《静物》からちょうど十年が経過している。それまで美人写真一辺倒だった広告写真のあり方が赤玉杯獲得写真競技会を境にそのあとの十年間で大きく変化したことを示す、一つの事例といえるだろう。

＊ん。

一九〇〇年代から二〇年代前半、明治後期から大正後期にかけてのわが国の広告写真の展開を概観してきたが、多木の指摘にもあるように二〇年代も後半の昭和期に入ると、写真と広告をめぐる動きは「商業美術」という新たに生起したカテゴリーの拡張にともなって、一段と勢いよく加速し始める。

一九二六年三月に、初代編集長・室田庫造のもと商業雑誌「広告界」（誠文堂新光社）が、同年四月、初代編集長・成澤玲川のもと写真の総合月刊誌「アサヒカメラ」（朝日新聞社）が創刊される。同年十一月には写真家の金丸重嶺と鈴木八郎が東京・神田に日本初のコマーシャル・フォト・スタジオ金鈴社を設立する。二七年には一月に写真誌「カメラマン」（アルス）が、同年五月にデザイン誌「帝国工芸」（帝国工芸会）が創刊される。さらに七月に、杉浦非水が中心となるデザイナー集団「七人社」がポスター研究雑誌「アフィッシュ」（文雅堂）を創刊する（中断を挟んで再開された後続の号では「図案研究雑誌」と改められた）。そして二八年六月には、濱田増治と七人社のメンバー

が中心となって『現代商業美術全集』全二十四巻（アルス）の刊行が開始される。

日本でこのような動きがあったころ、一九二六年六月から翌年の八月までフランス（当初はパリのベロニ街、その後サンプレに移る）で暮らしていた中山岩太の状況はどうだったのだろうか。フランスに渡った中山が最も緊密に交流したのは同地に滞在していた日本人画家たちであった。藤田嗣治、海老原喜之助、硲伊之助、清水登之、中村研一、伊原宇三郎、蕗谷紅児、東郷青児といった芸術家たちだが、彼らを支援していたパトロンとの交流もあった。挿絵画家・詩人でありパトロンでもあったアラステア（本名ハンス＝ヘニング・フォン・フォクト）と知人のパーティーで知り合った中山は、彼の紹介でファッション誌「フェミナ」の仕事に携わることになる。そのときの様子を中山の妻である正子が後年に記述している。

このパーティーでいろいろな方に紹介されたが、ムシュ・アラステヤに紹介されたのは彼にとってこのうえもない幸せだった。この方はかつて日本に来られた舞踊家のサカロフ夫妻のパトロンだ。そして「中山を写真界のサカロフにしてみせる」と言われ、第一に『フェミナ』誌に紹介してくださって嘱託になり、ファッションの写真を写すことになり、フランスでの仕事の第一歩を幸せに踏み出すことができた。（略）アラステヤ氏はその後もたびたびアトリエに来られご自分のポートレートもとられ、中山とは親しさも加わりこのガタガタのあばら家も重要な役目を果たすことになり、輝かしくも思われるようになった。⑨

える作品である。この時期（一九二六―二七年）に撮影されたと思われる同様のファッション写真はほかに四点が確認されている。ニューヨークのスタジオでは、記念撮影としての家族写真や一般的な肖像写真といった仕事がこれまでの大半だった中山にとって、フランスの一流ファッション誌での商業写真の仕事がどれほど自信を与えるものとなったかは、十分に推察することができる。

パリ時代の出会いに関していえば、アラステアだけでなく、画家・藤田嗣治との出会いは、中山にとってとりわけ重要な意味をもった。中山は家族ぐるみの交流を通して藤田のポートレート（写

写真7 中山岩太《ファッション写真（フェミナ誌）》1927年（中山岩太の会蔵）

「フェミナ」誌に掲載された写真の現存プリントが写真7であり、タイトルはなく、便宜的に《ファッション写真（フェミナ誌）》と呼ばれている。流行の衣装を着こなしたモデルが伏し目がちに室内の壁際でポーズをとり、その正面やや左下から強い照明を当てることで生じる、上半身の明るさと背後にできた深い影とのコントラストが妙味といる

40

真8)を撮影しているが、研究者の光田由里は「中山のパリ時代の肖像写真には傑作が多い」として、次のように述べる。「藤田嗣治の肖像も、中山の代表作の一つといっていいだろう。逆光ぎみのアトリエで、藤田は画壇の寵児だった外面をはずし、孤独な生身の顔でここに写されている。油彩画と写真とのあいだでまだ揺れていた中山に、写真の芸術家となるよう勧めたのは藤田だったという」

幼少時から画家を志望していた中山がかねてから傾倒していた画家はフランシスコ・デ・ゴヤとエル・グレコであり、パリ到着の二カ月後である一九二六年七月初旬には憧れていたスペイン絵画と闘牛を見るために約二週間、単身スペインへの旅行を果たしている。そんな中山が、藤田との交流を通して写真家になる意志を妻の正子が記しており、印象的である。

写真8　中山岩太《ポートレイト（藤田嗣治）》1926―27年（中山岩太の会蔵）

ある夜「印画紙に直接物体をのせて光をあててみようかな」と言いながら試していた。その頃はまだ絵を描きたい一心だったが、その夜は一生懸命ひとり言を言いながら印画紙の上にマッチをのせて絵を描きつけたり、種板にうつしたり、明りをあちこちに動かし、パイプをのせたりして一枚のものを仕上げた。

「マッチとパイプ」はパリーでの最初の写真の作品で、藤田画伯に見せたところとてもほめてくださり、「これはすばらしいと思う。下手な絵描きになるよりこの方向で写真一筋に専念しなさい」と強くすすめられ、絵と写真の間でゆれにゆれていたのだが、この藤田画伯の言葉に感じて、さっぱりと写真の道を行く決心をした。この「マッチとパイプ」の作品は後に新興写真とやらいわれた最初のものと思う。[11]

ここで話題となっている作品は、中山のカタログレゾネでは《パイプとマッチ》と表記されている一九二七年制作のゼラチンシルバープリントである（写真9）。モチーフとなったパイプとマッチは、その後の中山の作品に何度も繰り返し登場する重要なモチーフとなるものである。そして、先の藤田のポートレートで彼が腰かけているものに留意したい。これは藤田による手づくりの小円卓で、アメリカ人の収集家フランク・E・シャーマンによるコレクションとして、現在は目黒区美術館に収蔵されている（写真10）。その円卓上にはロイドメガネ、トランプカード、ハサミ、鍵、時計、パイプなどのモチーフが象嵌されている。これらの形象と中山との関係に最初に注目した研究者が中島徳博だった。中島は「パリにおける中山の精神的メントールとしての藤田嗣治の存在を

見落とすことはできない」と述べて、「少なくとも、パイプやマッチ、時計などの日常のこまごまとしたオブジェに対するモチーフ的関心は両者に共通したものである」[12]との貴重な指摘をおこなっている。

こうして中山は、アメリカでの七年六カ月と比較すると一年二カ月という短い滞在期間ではあったが、パリでさまざまな芸術的影響を受け、特に藤田との交流が大きな転機となって、写真家としての自覚を胸に帰国の途につく。一九二七年八月に帰国した中山は東京・華族会館の写真技師をしばらく務めたのち、写真制作の新たなスタートを切る。日本で広告写真への関心が高まっていく時期とタイミングよく重なったのは幸運だったといえるだろう。同年の「アサヒカメラ」十二月号には「欧米写真界を巡りて 新帰朝者土産話」と題した中山の談話が掲載されている。

それからニューヨークを引上げて渡欧後は主にパリーに居住しました。そして新しい芸術写真に向

写真9 中山岩太《パイプとマッチ》1927年（中山岩太の会蔵）

を見て自分のこの考へからなる作品を日本の写真界に問ふて見たいと思つてゐます。

そして翌月の「アサヒカメラ」誌上で、中山は「芸術は修養である。禅であると私は考へる。作品其ものが、夫れを物語つて呉れる。異つた考へを持つて、信じて居る人には、到底説明出来るものではない。然し、幾分なりとも私の考へを洞察して下さる読者があれば、私は満足である」として、「純芸術写真」と題する文章を発表する。これは彼の写真に対する考えが明確に示された宣言文である。「他の芸術には、夫れぞれ、独特の味がある様に、写真には写真の味があり、独特の芸術がある」とするその最後の部分を引いてみる。

つての研究の歩を進め、バウハウス、マンレー、リシツキー等の芸術にも接しましたが、パリーの空気を吸ふて研究してゐる内私の芸術写真に対する考へは大いに変つて来て、「写真を端的に純写真で出す」といふことに苦心するやうになりました。これがほんとの写真芸術ではないかと信じます。この意見及び作品はフランスで雑誌に発表したことがありますが、これからは折

写真10 藤田嗣治《円形テーブル》1920年代（目黒区美術館蔵）

実は私も、永い間、平面の上に表現する芸術として、絵画も写真も、同様のものであると考へてゐた。然し、如何に精進しても、ラファエルの神聖さに頭を下げずには居られなかった。如何に努力しても、レムブラントの作に及ばなかった。幾度制作しても、コンステブル、ミレーに比較することは出来なかった。遂に、自分の存在の理由を見出し得なかった。

そこで私は、写真の美しさ、写真の持つ味を、根元的に分解してみた。夫れから材料、器械の特長を考へてみた。夫れから又、写真術でなければ出来ない点を研究してみた。そして、其の結果として、多少自信のある純芸術写真を構成する事が出来たのである。(15)

この文章と同じページには中山の作品二点が掲載されているが、そのうちの一点は後年《定規》(写真11)と名づけられるもので、その宣言を体現するかのような彼の自信作だった。鍵と各種の定規を組み合わせ、それらの形態と影をレイヤー構造によってくっきりと構成し提示することで「写真を端的に純写真で出す」という彼の写真観を明瞭に表現しているのである。

この文章については、写真史家の金子隆一の以下の指摘に筆者も同意する。金子はこの帰国直後に著されたマニフェストについて、「近代的写真表現がどのような枠組みをもって成立すべきかを端的に主張するものであり、中山の写真表現の根幹をさししめしている」と述べる。写真だけがもつその独自の表現性――つまり感光材料とカメラレンズが本来的にもつ機能性が豊かに発揮されるという特性――を写真芸術の本質とみなす、というヨーロッパの先駆的な写真思想を中山が十分に

45――第1章　近代日本の広告写真

写真11　中山岩太《定規》1927年（中山岩太の会蔵）

獲得したことの証左であり、彼の特質を明瞭に示しているとしている。「中山はパリで写真制作を実践する中で、その本質を自らの血肉としたのである。それ故どのように過酷な状況にあろうとも決してぶれることのない作家としての態度を貫き、豊饒な作品を生み出し続けられたのである。この意味において中山岩太は、すぐれて近代的な芸術家であったといえよう〔⑰〕」。

まだほとんど無名の欧州帰りの若き写真家の宣言文ではあるが、そこにはすでにその後の堂々たる豊かな作家性が示されていたのである。

その点をおさえたうえで、ここで中山が「構成」という言葉を使用している点に注目したい。当時、この言葉は「構成主義」や「構成派」といった最先端の芸術用語をイメージさせるものであり、大きな意味内容を含んでいたと考えられるからである。

構成主義とは、未来派やキュビスムからの強い影響を受けて一九一〇年代のソ連に起こった芸術運動である。代表的な作家としては「第三インターナショナルのためのモニュメント」の建造に取り組んだウラジーミル・タトリン、革新的なポスターデザインを手がけたアレクサンダー・ロトチェンコ、フォトモンタージュの研究を推進したエル・リシツキーらが挙げられる。構成主義の動向は同時代の日本にも積極的に紹介されていた。木下秀一の訳によるブリリューク『未来派とは？答へる』が二三年に中央美術社から、昇曙夢『新ロシヤ美術大観』（新ロシヤ・パンフレット第四編）が二五年に新潮社から、黒田辰男の訳によるアリュクセイ・ガン『構成主義芸術論』が二七年に金星堂から、それぞれ刊行された。そして同時期にベルリン留学から帰朝後、「意識的構成主義」を標榜して破天荒な芸術活動を旺盛に展開し、時代を鼓舞した村山知義も『現在の芸術と未来の芸術』（長隆舎書店、一九二四年）、『構成派研究』（中央美術社、一九二六年）を刊行してわが国の芸術界に大きな影響を与えた。

もう一方の構成派とは、淵上白陽が主宰する写真誌『白陽』に参加した写真家たちとその作品を指す。彼らは表現主義や未来派、構成主義など当時の尖端の表現を吸収しながら、都市風景や静物を抽象的な構成によって表した。大正末期から昭和初期にかけてのわずかな活動期間だったが、広告写真にも進出した彼らの活動は近代日本の視覚文化を考えるうえで重要な位置を示している。

つまり「構成」とは、このような当時の芸術潮流をふまえたうえで使われた言葉であり、中山が提唱する「純芸術写真」にはその本質部分にそれらの要素が下地として染み込んでいたのである。

＊

　ところで、金子隆一は「構成派」について興味深い指摘をおこなっている。「熱にうなされたような「構成派」の動向は、確かに「芸術写真」が持ちえなかった表現の領域を拡大はしたが、その写真意識はほぼ同じころから胎動し始めた「新興写真」と称された「近代写真」への橋渡しにはならなかったのであった。東京の木村専一を中心とした動向や同じ関西においても中山岩太、安井仲治、小石清らによって鮮やかに描かれた「近代写真」への意識と「構成派」と称された作品との間には、決定的な断絶があるように思えてならない」

　ここで述べている「決定的な断絶」はなぜ生じたのだろうか。金子は続けて、それは「構成派」の意識自体が「大正期に隆盛を迎えたピクトリアリズムという古い皮袋の中に、新しい酒を入れたに過ぎなかったから」⑲だと推察している。構成派と新興写真、それぞれの意識に違いがあったことは確かなことだが、では、その差異は何から生じたものだろうか。その点を考慮しながら、中山との関係に引き付けて、「構成派」の重要人物である淵上白陽について述べてみたい。

　中山岩太と淵上白陽、この二人の関係で私が思い浮かべる言葉は「すれ違い」である。淵上白陽（一八八九―一九六〇、本名・清喜）という写真家は、名古屋市美術館学芸員の竹葉丈によって、写真に関心をもつ者の間ではすでにポピュラーな存在になっている。竹葉は一九九二年に「構成派の時代――初期モダニズムの写真表現展」、九四年に「異郷のモダニズム――淵上白陽と満洲写真作家協会展」を企画・開催し、九八年に岩波書店「日本の写真家」シリーズ（全四十巻・別巻一）の

第六巻『淵上白陽と満洲写真作家協会』を編集した。同書は淵上の写真作品やその年譜を知るうえで、一般の書店でも入手できる資料である。ちなみに同シリーズの第七巻は『中山岩太』である。

一八八九年、熊本県菊池郡(現・菊池市)に生まれた淵上は早くから洋画家を志したが、親の反対もあり佐賀と長崎で写真技術を習得する。一九一八年、二十九歳で神戸・布引にスタジオを開設し、翌年には市街地の熊内橋通に白陽写真場を設立する。そして二二年に六甲村八幡(現・神戸市灘区八幡町)に白陽画集社を起こして、月刊の写真画集「白陽」を創刊する。上質の紙を使用して余白をたっぷりと取った贅沢な造本と、納得がいくまで手直しさせたという精巧なコロタイプ印刷による「白陽」は、高級写真雑誌として高い評価と支持を得る。従来からの親睦的なアマチュア写真団体とは一線を画す全国組織の日本光画芸術協会を創設する。当時の写真界の重鎮たちが賛助会員として名を連ね、会員数は四百五十人にも及んだという。[20]

一九二六年、その「白陽」に大きな変化がみられる。それまでの風景をモチーフとした叙情的なピクトリアリズムに基づく「芸術写真」表現から、「画面を白と黒の幾何学的構成で表した「構成派」の作風が主流となっていったのである。しかしながら、同誌はその年の第五巻第八号をもって発行が途絶える。翌年、後継誌として写真評論誌『PHOTO REVIEW』(写真評論社)が創刊されるも第二号で終刊となる。二八年十月、淵上は満鉄社員会機関誌『協和』編集長の歌人・八木沼丈夫の招聘によって、満鉄の高級嘱託として家族とともに満洲・大連に移住する。そしてその地で満洲写真作家協会を結成して、大陸における独自の写真表現の開拓に乗り出すのである。

現在では、淵上白陽といえば、写真家として、また南満洲鉄道発行のグラフ誌『満洲グラフ』や

「満洲概観」などの編集者として、いわゆる満洲写壇のリーダー的存在として認知されている。そ れはこの写真家の重要な側面であって、そのことに対してとりたてて異論はない。では、いったい 中山との関連性はどこにあるのか。それは昭和初頭の神戸・芦屋というモダニズムが開花した地に ある。一九二七年から翌二八年というわずかな期間ではあったが、淵上と中山は神戸と芦屋という 隣り合った非常に近い地域で互いに独自の写真表現を目指して活動していたのである。 淵上と中山の間に一本の補助線を引くならば、それは岡本唐貴と浅野孟府、そしてDVLという グループに連なるだろう。

戦前期の新興芸術運動に参加しプロレタリア美術家として活躍した岡本唐貴（本名・登喜男）は、現在では『サスケ』（光文社、一九六一ー六六年）や『カムイ伝』（小学館、一九六四年ー）の漫画家・白土三平（本名・岡本登）の父といったほうが通りがいいかもしれない。一九〇三年に岡山県で生まれ、神戸で思春期をすごした岡本は二二年に東京美術学校彫刻選科に入学し、翌年には中央美術展や二科展に次々と入選を果たして画家としてのキャリアを形成していった。一方、一九〇〇年に東京市で生まれた浅野孟府（本名・猛夫）は東京築地工芸学校建築科を卒業後、一八年に東京美術学校彫刻科に入学して北村西望に師事する。

一九二〇年、神戸・布引の滝で写生していた岡本はそこで偶然に浅野と出会い、意気投合した二人はその年の九月に上京して原宿で共同生活を始めるのである。浅野は上京後すぐに未来派美術協会に参加し、二二年には新興美術グループ「アクション」に参加する。そして二三年九月の二科展に浅野と岡本はともに入選する。関東大震災が発生したのは、その第十回二科展の初日だった。被

災した二人はゆかりがあった神戸に疎開し、同地で共同生活をしながら制作活動を再開する。二四年、二人が有志とともに神戸で結成したグループが、DVLである。

この時期の岡本、浅野とDVLについては研究者の平井章一による論考がある。このグループの名称については当時の新聞記事でも「DOVL」「ドボル」「ダボール」「ドヴォール」など複数の表記があって一様ではない。平井は、浅野や同人たち自身が「白陽」で「DVL」と表記していることからこの表記に従っており、本書もそれに倣う。

DVLは当初、難波慶爾や横山潤之助ら「アクション」の同人たちが主体となっていたようだが、途中から田中時彦、井上正文、寺島貞志郎らへと担い手が替わっていったものの、ずっと神戸・三宮神社境内のカフェー・ガスを展覧会の会場にしていた。活動の記録がほとんど残されていないが、平井はごくわずかな資料をもとに、「ダダ的な雰囲気を持ったグループであったと推測される」としている。ちなみに後年の文献ではあるが、この奇妙な名称の「カフェー・ガス」と当時の美術家たちの姿は、一九〇七年生まれの神戸在住の作家・及川英雄が随筆「青春回想──そのころの神戸文学界について」で点描している。

「[神戸・元町]四丁目の井ビシの階上と、五丁目の三星堂の階上に出来たのが元町喫茶店の草わけで、そのころ三宮神社境内の歌舞伎座の横にカフェー「瓦斯」というのがあったが、其処で悪童たちが勢揃いをして元町をノシ歩き、前記の階上でトグロを巻いて文学、演劇、美術を論じ、三星堂の川口支配人に嫌われたものだ。

マヴォ連盟というのが村山知義を中心に出来（村山は東大哲学科中退後ドイツへ渡り、帰国後日本

画壇に爆弾的な旋風を捲き起こした。それがマヴォ連盟だが、震災で神戸に移って来ていたのである）画家の岡本唐貴、浅野孟府、平井房人、ダダイストの岡本潤、飛地義郎、辻潤などがヨタったものである」(22)

では、彼らと写真との関係はどのようなものだったのか。平井は「岡本唐貴が中心となりDVLが交流を持ったのが、当時神戸に在住していた写真家、淵上白陽であった」と指摘している。

当初バルビゾン派に影響を受けた叙情的な風景写真から出発した淵上が、〔構成派と称される〕この独自の作風へと転じたのは、一九二五（大正十四）年に入ってからのことである。そして、この淵上の転換点と時を同じくするように、彼が発行していた写真誌『白陽』に様々な形で登場するのが、岡本唐貴やDVLの関係者たちなのである。

（略）DVLのメンバー寺島貞志郎は淵上白陽の弟子であり、岡本、浅野が神戸に移住する以前から『白陽』(23)の表紙絵やカットを描いていたから、淵上と岡本らを結び付けたのも寺島である可能性が高い。

平井は一九二四年十月以降に刊行された「白陽」を精査して、そこに掲載されたDVLメンバーの論文を分析し、記事の数々を列記することで、「白陽」が印画本位の写真誌からにわかに新興美術運動の機関誌のように、その相貌を変化させていくさまを伝える。そしてさらに興味深い事柄として、「この時期、DVLのメンバーは、文章や作品以外の形でも『白陽』に登場している。それ

52

は、淵上白陽の写真作品の被写体としてである」と指摘する。平井はさまざまな資料を博捜して、それぞれ淵上の代表作である《マーボイストの肖像》のモデルが寺島貞志郎、《印刷機械に倚れる男》(写真12)のモデルが岡本唐貴だと特定するのである。このような「白陽」誌上での淵上とDVLとの強い関係性からも、当時の神戸という場所で発生していたメディアを横断する新興芸術運動の高揚感がひしひしと伝わってくる。だが、それはこのときがピークだった。

岡本と浅野、そして寺島は東京の矢部友衛や神原泰らと新たなグループ「造型」を結成し、その活動拠点の東京へと向かうことになる。彼らの離神は一九二六年一月ごろとされる。彼らが去ったあと、神戸での新興芸術運動の機運は急速に下降していった。大きな祭りが終わったあとのような気分を淵上は感じたことだろう。「白陽」は第五巻第八号をもってその年の九月に終刊する。翌年、淵上は神戸から大阪へと写場を移す。そしてこの時期に彼は満洲や北支とのかかわりをもち、満洲や北支への旅

写真12　淵上白陽《印刷機械に倚れる男》1925年
(出典：「白陽」第4巻第4号、白陽画集社、1925年)

53——第1章　近代日本の広告写真

行に応じ、天津での講演会もおこなっている。二八年、淵上は自らが主宰していた日本光画芸術協会を京都の山本牧彦の日本光画協会に託し、満鉄からの誘いに応じる。

淵上の渡満がもう二年あるいは一年、延びていたならば、まちがいなく中山と相まみえていたことだろう。であれば、そこにどのような閃光が生じただろうか。きっと神戸のモダニズム・シーンに何らかの影響を与えることになっていただろう。だが残念ながら二人が出会う機会はなかった。

その後、中山は一九四〇年の春に満鉄の招待を受け、木村伊兵衛、濱谷浩らとともに満洲を訪問している。しかしこのときにも両者が接触したという形跡は残されていない。

一九四一年一月、淵上は大連で妻・志保を亡くす。同年三月、満鉄を辞職した淵上は息子と娘を連れて帰国する。終戦後、疎開先の熊本から東京に戻った淵上は、日本写真文化協会の事務局主事を務めるが、もはやこれまでのような写真家としての華々しい活動を再開することはなかった。六〇年二月、脳軟化症のため東京・石神井の自宅で息を引き取る。享年七十二歳。

二〇〇〇年十一月二十九日付の「神戸新聞」に「発掘・ひょうごの近代鉱脈」シリーズの一環として淵上白陽が取り上げられた。そこでは担当記者が東京都在住の長男・正喜氏（当時七十七歳）に取材して、写真家の晩年の様子を紹介している。

　〔満洲からの〕帰国後、写真作家としては目立った活動をしていない。時代がそれを許さなかった面もあるが、愛娘を亡くしたことが大きなショックだったという。「父は、初めて号泣していました」と正喜さんは回想する。「絵の道に進めなかった自分の思いも妹に託していたの

でしょう。父は写真も何もかもやめてしまいました」

私の手元に「ポエジー」というB5判、二十八ページの古雑誌がある。一九五三年八月一日発行の創刊号である。発行所は写真文芸社、編集兼発行人は淵上清喜、つまり白陽だ。満洲時代に「光る丘」(光る丘社) という写真誌を手がけて以来となる淵上の通算四番目の、そして最後の写真誌になるものだ(写真13)。

巻頭、堀口大学の詩があり、次ページに林武のデッサンの解説があり、続くページから「作品」として田村栄、真継不二夫、淵上の写真が見開きページごとに一点ずつ並ぶ。児童文学者の石森延男のエッセー、学生写真の紹介などが続き、巻末に中河与一の短篇小説がくるという誌面構成で、写真誌というよりも文芸誌と呼ぶほうがしっくりとするつくりである。淵上の作品は「臥像」というタイトルで、明暗のコントラストを効かせたモノクロームのヌード写真である。この号の半ばには、淵上自身による発刊の言葉も小さく掲載されている。

写真13 「ポエジー」創刊号(写真文芸社、1953年) の書影(著者蔵)

写真があらゆる面で、文化材として用いられることについてはまた別の担当にまかせて、本誌はもっぱら、たのしい人生のいとなみのためのおくりものとして考え、行動してみたいと思う。

（略）

しかし今日の場合は、あまりにも写真の鑑賞価は低い。科学部門における写真と同じように、芸術の世界においても、もっと伸びなければならないのである。

写真が、ひろさにおいて、深さにおいて、確固たる生活の支柱となり、人間の心の糧ともなるよう、衷心から念願して本誌の発刊をおもい立つたのである。

文面から発行者としての淵上の思いは感じ取れるが、雑誌自体にはとりたてて見るべきところはなく、もはや枯淡の境地といったところだろうか。どうやら「ポエジー」は創刊号だけで終刊したものと思われる。子息・正喜氏の前述の発言と合わせると、この雑誌にはよりいっそうの悲哀を感じてしまう。中山岩太はその四年前にすでに亡くなっており、この雑誌を手にすることもなかった。とうとう二人は最後まですれ違いのままであった。

一九一〇年代末に熊本からモダンな気風の海港都市・神戸に移って、二〇年代には新興芸術運動の上げ潮とともに写真活動に邁進した淵上。およそ十年遅れて東京から芦屋に移ってきた中山。わずかな時期、互いの存在に気づくことなく阪神間の地で活動した二人だったが、淵上はその地を見限って満洲という新天地に活路を求め、中山はその地にとどまって自身のカメラクラブの組織強化をはかりながら、全国に配布される新聞や雑誌という新たに勃興してきた巨大メディアの活用に勝

負をかけた。どうやらこの違いが、先に金子が指摘した「近代写真」と「構成派」との「決定的な断絶」に深く関与していると思われるのである。

中山はニューヨークとパリという海外生活で培ってきた写真技術とその芸術的センスを《福助足袋》という高度に純化された構成美をもつ一枚の広告写真に凝縮し、これをもって日本の写真界と広告界に颯爽と打って出た。

2 《福助足袋》の戦後写真批評形成史──一九六二年から二〇二二年まで

では次に、中山の《福助足袋》という写真作品が、これまでどのように評価されてきたのかを再検討していきたい。そのための方法として、わが国で写真批評がメディアとして広く普及され一般化された第二次世界大戦後から現在にかけての批評の形成という観点から、《福助足袋》が戦後どう批評され、そのイメージが形成または変容されて現在に至っているのか、その評価について先行する文献を時系列に沿って並べながら、みていくことにしよう。

日本の近代写真史が通史として記述され始めたのは、一九六〇年代後半から七〇年代にかけてのことである。その大きな起点となったものが、先に参照した『日本写真史1840─1945』の編纂と出版である。それ以前の通史的記述としては写真評論家の重森弘淹の著作が注目されるだろう。そこでは、日本の近代写真史について記述されたもののなかから、図版をともなって《福助足袋》に

57──第1章　近代日本の広告写真

ふれている批評を年代順に挙げてみよう。

戦後の最も早い時期のまとまった記述として、重森弘淹『現代の写真』がある。残念ながら編集が粗く、誤植が多い文献ではあるが、そこでは次のように記述されている。「中山は一九一八年に東京美術学校写真科を卒業し、その年の一一月留学生として渡米、一九二七年にヨーロッパをめぐって帰国した。二九年に朝日新聞主催の第一回広告写真コンクールで、福助足袋をテーマにして一等に入選している。これは足袋のフォルムを半抽象風に構成し、真中にマークをあしらったものだった。当時としては、これがただの広告写真というにとどまらず、福原一派の芸術写真にまつわる情緒主義的なものを打ち破ったといっていいもので、十分に新鮮であった」

このなかでやや古めかしく「福原一派」と呼ばれているのは、資生堂の初代社長である福原信三が、音楽評論家の太田黒元雄、千葉医学専門学校時代の後輩の写真仲間だった掛札功、実弟の福原路草（本名・信辰）らとともに一九二二年に結成した写真芸術社のことである。福原は従来の絵画的な「芸術写真」に多くみられた、ネガに直接手を加えて画像の修整をおこなうゴム印画法やブロムオイル印画法に頼らずに、印画紙そのものを引き伸ばし、その際に生じる光線の強弱や濃淡の調子を第一義と考える「光と其諧調」の理論を提唱した。

福原のこうした主張は当時の多くのアマチュア写真家たちに支持され、広く受け入れられていったのだが、実際のところは福原の真意は十分には理解されなかった。単に写真を絵画のような芸術作品として制作しようとするものだという一面的な理解だけが広まり、それが現象化していったのである。いわゆる「雑巾がけ」と称される印画の修整技法や、ベス単カメラの絞りをはずして軟焦

点描写を得る「ベス単フードはずし」と呼ばれる撮影方法を用いて、ソフト・フォーカスの表現効果を追求することをもってよしとする多くの追随者を生み出すことになった。

重森は、結果的にこのような写真表現における絵画化の動向(ピクトリアリズム)の先導者となった写真芸術社を「福原一派」と呼び、ピクトリアリズムが標榜した芸術写真という概念を捨てることで、写真が本来的にもっている科学的な記録性や新しい芸術性の獲得を新興写真が志向したことを、中山の登場によって明確に位置づけようとしたのである。

しかし近年の研究では、そのように時代の推移にともなって芸術写真から新興写真へ至ったという単純な見方をされることは少なくなっており、両者の反発・対立ではなく共存・融合の観点で分析したものが主流となりつつある。たとえば福原の代表作である写真集『巴里とセイヌ (Paris et la Seine)』(写真芸術社、一九二二年)が近年復刻されたが、その別冊解説で、写真評論家の飯沢耕太郎は述べている。「そこにおさめられている二十四枚の写真には際立った特徴がある。望遠レンズ特有の画角の狭さもあるのだが、セーヌ河畔を散策する人々、橋、椅子、植物、広告板などの被写体は、現実の空間から鋭利なナイフですっぱりと切り出されているように見える。(略)これは明らかに絵画的な「芸術写真」の画面構成の美意識ではなく、よりモダンな、むしろ一九二〇〜三〇年代に確立してくる「新興写真」の画面構成の先取りといえるだろう。(略)福原が表現しようとしているのは、この時代のパリのリアルな眺めなのではなく、あくまでも彼のイマジネーションの中で理想化され、どこか夢幻的な光景として再構成された『巴里とセーヌ』なのである。つまりこの写真集には「芸術写真」と「新興写真」の両方のスタイルが、せめぎあうように共存しているといえるだ

今後の写真史研究では、同時代の海外作品との比較や日本のさまざまな地域での両者の交錯/交流などの観点から、「芸術写真」と「新興写真」との関係性について、研究がより深く多面的になされていくことが期待される。

では次に、『日本写真史1840―1945』での《福助足袋》の記述をみていきたい。この浩瀚な書は一九六八年に日本写真家協会が主催して東京・池袋の西武百貨店で開催された「写真100年――日本人による写真表現の歴史展」を母体に編集された。濱谷浩を実行委員長に、東松照明、多木浩二、中平卓馬らが編纂委員となって、展覧会のために足かけ三年間にわたる資料調査・取材を重ね、研究に打ち込んだ成果を書籍という形にまとめたものである。「はじめに」「芸術写真」「展開期」「広告と宣伝」「戦争の記録Ⅱ」の各章本文は、当時新進気鋭の批評家・多木浩二が執筆している。以下の中山岩太の広告写真に関する記述も多木によるものである。「昭和五年(一九三〇)第一回国際広告写真展が開かれ、中山岩太が福助足袋で一等を獲得する。中山の作品は、足袋から「日本のかたち」を抽象として改めて見いだしたもので鮮かなモダニズムがあった。この前後から、ようやくヨーロッパの新しいデザイン運動の中心であったバウハウスや構成主義の影響が現れて、文字(ティポ・フォト)と写真の組合せ、フォトグラム、フォトモンタージュ、重ね焼きや多重露光などが、広告写真の技法として確立されていく」

その後、写真評論家の伊奈信男が、『写真・昭和五十年史』にまとめる。そこで伊奈は「豊かな感

覚、構成力と技術＝陶酔の写真家、中山岩太」と題した章で中山を論じているが、《福助足袋》に当時の人々が目を見張ったのは「足袋のように非デザイン的なものが、白と黒の線とマッスとで、極めて単純明快にデザイン化されていたからである。これは彼の「帰朝談」のなかにあった「写真を端的に純写真で出す」という考えを実践したものであろう。／これによって彼は写真界に一躍名を知られるようになり、一方のリーダーとなった(29)」と述べている。

また、同じく朝日新聞社が編集・発行した『エピソードでつづる日本の写真150年 カメラ面白物語』は二十六人の執筆者によって、幕末の銀板写真撮影からコンピューターグラフィックスまでの各時代の流行を項目別に構成したものだが、戦前期の広告写真について執筆した中井幸一はこう述べている。「モチーフは「福助足袋」で二足の足袋の裏を造形的に組み合わせて、そこに福助のマークをおいた単純な図柄だが、ここでは物自体が持つ美しさと、構成力の合理性を見事に融合している。この作品はわが国の広告写真の歴史の中でも、ひときわ目立っている(30)」。

では次に、《福助足袋》を展示した美術展を、一九八〇年代後半以降の主要なものに限って以下に列挙してみる。

一九八五年──パリ・ニューヨーク・東京展、つくば美術館（巡回：宮城県美術館）

　　　　　　　写真のモダニズム 中山岩太展、兵庫県立近代美術館（巡回：西武池袋店ザ・コンテンポラリー・アート・ギャラリー）

一九八八年──日本の写真 1930年代展、神奈川県立近代美術館

一九八九年──写真150年展 渡来から今日まで、新宿コニカプラザ

一九九一年――『光画』とその時代　1930年代の新興写真展、有楽町・朝日ギャラリー

　　　　　　芸術と広告展、セゾン美術館（巡回：兵庫県立近代美術館）

　　　　　　神戸のモダニズム　中山岩太展、神戸北野 White House

　　　　　　中山岩太　印画紙の小宇宙展、芦屋市立美術博物館

一九九三年――芦屋の美術　大正・昭和・平成展、芦屋市立美術博物館

一九九五年――日本近代写真の成立と展開展、東京都写真美術館

一九九六年――モダン・フォトグラフィー　中山岩太展、芦屋市立美術博物館（巡回：渋谷区立松濤美術館）

一九九七年――美術都市　大阪の発見展、ATCミュージアム

　　　　　　阪神間モダニズム　美術家の挑戦展、兵庫県立近代美術館

一九九九年――日本の前衛　Art into Life 1900―1940展、京都国立近代美術館（巡回：水戸芸術館）

二〇〇二年――未完の世紀　20世紀美術がのこすもの展、東京国立近代美術館

二〇〇三年――特集展示　中山岩太展、兵庫県立美術館

二〇〇八年――甦る中山岩太　モダニズムの光と影展、東京都写真美術館

二〇一〇年――写真家中山岩太　レトロ・モダン神戸「私は美しいものが好きだ。」展、兵庫県立美術館

　　　　　　モダニズムの光華「芦屋カメラクラブ」展、芦屋市立美術博物館。

二〇一二年──TOKYO PHOTO 2012、東京ミッドタウン・ホール《福助足袋》は一九八〇年代後半以降現在に至るまで、ほぼ途絶えることなく美術展に展示されていて、そのつど新たに調査・研究されてきたといえる。そういう意味で、中山岩太の会企画・芦屋市立美術博物館監修によって二〇〇三年に刊行されたカタログレゾネ『中山岩太 MODERN PHOTOGRAPHY』（淡交社）は、一九八〇年代後半以降の研究の集大成としての意義をもつものである。

同書に掲載された光田由里による論考はその後自身の著書にも収録されるが、《福助足袋》については、「中山は極度に細部を省略して線を強調し、ほとんどフォトグラムに近いグラフィックな平面性を打ち出してみせた。それは一見写真には見えないほど衝撃的だった。足袋のもっている日常的なイメージやリアルさを完全に消去し、ユーモアをもって図案化してみせた手法は出色」で、中山の面目躍如というべきだろう」と述べている。

そして二〇〇八年に東京都写真美術館で開催された中山岩太展の展覧会図録に収録された論文では、同館専門調査員である金子隆一が次のように指摘している。

モダンなグラフィック感覚で構成された表現をもつ作品《福助足袋》で一等賞（商工大臣賞）を獲得する。当時、広告写真という枠組みは何よりもモンタージュやフォトグラムといった写真独自の新技法実験の場であり、さらに写真の社会化を実践するものとして捉えられていた。中山の表現は、この意味においてきわめて近代的な写真の枠組みを示すものであり、その感覚

はモダニズムの時代を謳い上げるものであった。⁽³²⁾

以上のような研究の成果と評価を得て、《福助足袋》は現在では中山岩太の出世作であるとともに代表作の一つとみなされている。

しかし、以上の研究からでもわからないことがある。《福助足袋》はどのように制作されたのか。懸賞付きの大規模な展覧会で一等を受賞した理由は何か。作品は人々にどのように鑑賞されたのか。作品がその後に与えた影響は何だったのか。

これらの疑問を、資料に基づき、当時の状況に沿って明らかにしていくこと、作品の成立と受容について詳細に検討していくことが必要不可欠な事案となるのである。

注

（1）多木浩二「広告と宣伝」、日本写真家協会編『日本写真史1840—1945』所収、平凡社、一九七一年、四三二ページ参照

（2）写真製版技法の発達過程については以下を参照。ナオミ・ローゼンブラム著、飯沢耕太郎日本語版監修『写真の歴史』美術出版社、一九九八年、四五一—四五三ページ

（3）中井幸一「総論コマーシャルフォト」、中井幸一編『日本写真全集第十一巻 コマーシャルフォト』所収、小学館、一九八六年、一三〇ページ

（4）土田久子「明治の広告と芸術　引き札からポスターへ」、セゾン美術館ほか編『芸術と広告』展図録』所収、朝日新聞社、一九九一年、三七七ページ。また、《赤玉ポートワイン》については以下も参照。田島奈都子編『大正レトロ昭和モダンポスター展——印刷と広告の文化史』姫路市立美術館、二〇〇七年、八六ページ
（5）電通、森永製菓を経て、寿屋（現・サントリー）に高給で引き抜かれた片岡敏郎は期待に応えて、このポスターで世界ポスター展（ドイツで開催）の一等を獲得した。高見堅志郎／柏木博／中村英樹監修『日本のポスター史1800's—1980's』名古屋銀行、一九八九年、九四ページ参照
（6）前掲「広告と宣伝」四三二ページ
（7）朝日新聞社編『国際広告写真選集　附・広告写真を語る』東京朝日新聞社、一九三〇年、八八ページ
（8）福田勝治「広告写真の動き」「アサヒカメラ」一九三六年五月号、朝日新聞社、七八四—七八五ページ
（9）中山正子「ハイカラに、九十二歳——写真家中山岩太と生きて」河出書房新社、一九八七年、一五九ページ
（10）光田由里『写真、「芸術」との界面に——写真史一九一〇年代—七〇年代』（写真叢書）、青弓社、二〇〇六年、二〇二ページ
（11）前掲『ハイカラに、九十二歳』一七〇—一七一ページ
（12）中島徳博「私的評伝・中山岩太」、芦屋市立美術博物館監修『中山岩太展——モダン・フォトグラフィ』所収、芦屋市立美術博物館／渋谷区立松濤美術館、一九九六年、一〇ページ
（13）「欧米写真界を巡りて　新帰朝者土産話（遂に純写真芸術へ　中山岩太氏談）」「アサヒカメラ」一

(14) 中山岩太「純芸術写真」「アサヒカメラ」一九二八年一月号、朝日新聞社、四〇ページ

(15) 同論文四一—四二ページ

(16) 一九二七年に制作された《定規》は同年、東京・浅沼商会で開催された第二回洋々社写真展に出品され、三一年に刊行された芦屋カメラクラブの最初の写真集である『芦屋カメラクラブ年鑑』（中山岩太編、丸善、一九三一年）にも中山の代表的な作品として収載された。

(17) 金子隆一「モダニズムの精華——中山岩太の世界」、中山岩太の会企画『Iwata Nakayama Portfolio 2010』所収、エムイーエム、二〇一〇年、四八ページ

(18) 金子隆一「構成派の時代 ピクトリアリズムの変容 または モダニズムの胎胚」、名古屋市美術館編『構成派の時代——初期モダニズムの写真表現 光と影、白と黒の交響。名古屋市美術館常設企画展』所収、名古屋市美術館、一九九二年、七ページ

(19) 同前

(20)「白陽」第一巻第五号から第二巻第一号まで三回にわたって掲載された「会員名簿」に基づく竹葉丈の調査によれば、賛助員十人と顧問二十八名を掲げ、そして四百五十名もの会員を擁する」組織であり、「その分布は、北は北海道釧路から南は鹿児島まで、さらに台北や朝鮮、「満洲」、中国にまで及んでいる」と報告されている。竹葉丈「淵上白陽研究 写真画集『白陽』解題——時代と表現」「名古屋市美術館研究紀要」第十四巻、名古屋市美術館、二〇〇七年、七、九ページ

(21) 平井章一「岡本唐貴、浅野孟府と神戸における大正期新興美術運動」「兵庫県立近代美術館研究紀要」第五号、兵庫県立近代美術館、一九九六年、四ページ

(22) 及川英雄『俗談義——随筆集』みるめ書房、一九五九年、九六—九七ページ。ただし、文頭に「身

66

(九三ページ)と記されている。

近に参考になるような資料も持たないので、ただ漫然と思い出すように、大正末期から昭和初年にかけての記憶を辿ってこの回想記を書くので年代とか氏名などについて多少の誤りは免れないと思う」

(23) 平井章一「岡本唐貴、浅野孟府と神戸における大正期新興美術運動(承前)」「兵庫県立近代美術館研究紀要」第六号、兵庫県立近代美術館、一九九七年、三一ページ
(24) 同論文三三ページ
(25) 淵上白陽「ポエジー」の使命」「ポエジー」創刊号、写真文芸社、一九五三年、一二ページ
(26) 重森弘淹『現代の写真——カメラは主張する』(現代教養文庫)、社会思想社、一九六二年、二〇一—二〇二ページ
(27) 飯沢耕太郎『巴里とセーヌ』の奇跡——福原信三の写真世界」、飯沢耕太郎/金子隆一監修『巴里とセーヌ』復刻版別冊解説、国書刊行会、二〇〇七年、二ページ
(28) 前掲「広告と宣伝」四三二ページ
(29) 伊奈信男『写真・昭和五十年史』朝日新聞社、一九七八年、二五ページ
(30) 中井幸一「近代的な広告写真への道」、朝日新聞社編『エピソードでつづる日本の写真150年 カメラ面白物語』所収、朝日新聞社、一九八八年、八一ページ
(31) 前掲『写真、「芸術」との界面に』二〇七ページ
(32) 金子隆一「モダニズムの光と影——中山岩太の世界」、東京都写真美術館編『甦る中山岩太——モダニズムの光と影』所収、東京都歴史文化財団東京都写真美術館、二〇〇八年、五ページ

第2章

第一回国際広告写真展 ― 広告写真への新たな期待

1 第一回国際広告写真展の企画と実施状況

 関西の写真史、とくに一九二〇年代から三〇年代の阪神間の近代写真の歴史に関心をもって、時間を見つけては少しずつ調べ始めるようになったころ、私は神戸市の小学校から同市の特別支援学校へと異動になり、たいそうあわただしくなった。毎日がお祭りのように楽しくにぎやかな教育現場だったが、写真史を研究するにあたっては孤独な環境だった。課題が目の前にあるとわかっていても、少し動くとすぐに壁にぶつかってしまい、思うようにはいかなかった。
 そこで、現場の教員として働きながら、少しでも研究を進められる環境をつくろうと、思い切って日本写真芸術学会という在野研究者にも開かれた学会に入会することにした。阪神・淡路大震災

から三年を経て、勤務校をはじめ市内の教育現場や周辺地域も徐々に落ち着きを取り戻してきていた一九九八年のことだった。学会誌のバックナンバーのなかで、九五年から九七年にかけて関西で開催されたシンポジウム「新興写真の時代」の特集号（第六巻第二号）に出会った。一読後、頭のなかのもやもやした霧がすっと引いていくような清々しい感覚を味わった。地震という不測の事態に遭遇していたとはいえ、もっと早く学会に入ってそのシンポジウムに参加すべきだったと悔やまれるほど、特集号の内容はすばらしいものだった。

全三回にわたる基調講演の講師と回想座談会の進行役を務めたのは関西写真史研究の第一人者である中島徳博で、当時、兵庫県立近代美術館の館長補佐だった。その最初の座談会の記事で氏が述べていたことが私にとって大きな示唆になった。「私たちが非常に参考にしているのは、米谷紅浪さんの書かれた『写壇今昔物語』という『写真月報』に戦前に連載していたもので、私も個人的にすべてコピーして管理しているんですが、米谷さんという方は本当にいろんな資料とか昔のことかを調べておられますね。関西の写壇のほとんどのことをね。飯沢耕太郎という東京の写真評論家とよくふたりで話すのですが、お互い文章を書くときの原点はどこかというと、必ず米谷さんの文章なんです。それ以上に遡る資料というのはなかなか出てこないんです」

私は早速あちらこちらの図書館を訪ねてはコピーをとり、「写壇今昔物語」の自家製の三分冊になる複写版をつくった。そしていまも大事に保管して必要に応じてはひもとき、その記述を参考にしている。

米谷紅浪（こめたにこうろう）（一八八九―一九四七、本名・富三）は大阪に生まれ、十代の若さで浪華写真倶楽部に入

会すると次第に頭角を現し、同倶楽部の重要なメンバーとなっていく。やがて多くの展覧会で入賞を重ね、全国的にも知られるゴム印画法の大家となった。各種の公募展の審査委員を務めながら撮影指導や講演で各地を行脚して後進の指導にも力を注いだ。そして「写真月報」（写真月報社）一九三六年一月号から四〇年二月号までの計三十八回にわたって「写壇今昔物語」についても、中島徳博が関西写真史の総論的論考の冒頭であらためてその重要性を述べている。

彼自身が優れた写真家であり、長い間浪華写真倶楽部の中枢を担ってきた人物だけに、その記述には現場で体験してきた者のみが持てる臨場感と同時代の作家や作品に対する洞察とが含まれていた。（略）米谷自身が浪華写真倶楽部だけでなく、初期の東京写真研究会にも作品を発表していたので、その記述は自ずから関西だけでなくこの頃の関東の動きもフォローしていた。したがって、米谷の「写壇今昔物語」は、関西の写真史だけでなく、日本の近代写真史全般に関しても第一級の資料となっている。

（略）その記述は個々の事項に関する詳細とデータの網羅主義をきわめ、後に安井仲治から浪華の「エンサイクロペディスト」（百科全書家）と評されたように、煩雑なほど細かい記録魔的な側面だけが目立って、米谷紅浪という人物が本来的に持っていた、強い使命感に裏打ちされた理想主義と求道者的側面とが見落とされる傾向があった。

ともあれ、米谷の「写壇今昔物語」が、私たちの近代写真のとらえ方、とりわけ関西の写真

70

史の見方に決定的な影響を与えていることは確かである。

確かに米谷の「写壇今昔物語」は日本の写真史に関心を抱くものにとって必読といっていいほど当時の写真界の事象が詳細に記述されているばかりか、文体も実にユニークで魅力に富んだ資料である。しかしながら、私が本章のはじめで米谷を取り上げたのにはもう一つの理由がある。それはこの稀代の写真史文献が、懸賞写真の意義を論じるところから始まっているからである。

懸賞写真と言へば兎角潔癖症の人々からはよく種々なる御説を拝聴させられるが、大きく見て、写壇の足跡から若しこれをノックアウトするとしたら、それは何といふ淋しい事になるであらう。これがあるが為にヂャーナルな仕事も起り、科学工業も栄え、又作家としても熱を以て製作する一標的を得て知らず知らずの中に其技を進められて来る、といふ事になるのではないか、其所に此道の大衆的な気易さと普遍性があると思ふ。勿論それと共に今では年中行事となってゐる各会展や、連盟展等々にも出品するのが本筋で、両々相俟って茲に写壇のバク進が始まる訳である。実際此膨大なる文献を漁つて見て、作家の輩出、と新陳代謝といつた関係等が案外懸賞写真によつて受胎されてゐるのを発見して驚くのである。仍で冒頭にこれを以て見参する事にする。

まさに米谷流と呼べるちゃめっけあふれる文体だが、近代写真の歴史を考えるうえで重要な観点

が示されている。写真家の輩出や写真界の新陳代謝が懸賞写真によって「受胎」されてきたと捉える米谷は、明治期の雑誌「太陽」（博文館）と百貨店・三越の懸賞写真をその嚆矢として、以後連載五回分を費やして時系列に沿って「懸賞写真の巻」を書き連ねていく。連載四回目の東朝社広告写真展の項目では、国際広告写真展の主要な審査員名（そのなかに中山岩太も含まれる）と第一回から最後の第六回までの応募総数、一等と二等の作品名と受賞者名を記録するのである。

「懸賞写真の巻」の最後では、各懸賞会への応募数の推移を記録している。明治末期の「三越」は五百点平均、大正期に入って一九二一年の「小西六の趣味写真」は二千点に達し、二二年の「御園化粧品懸賞」は七千点を超える盛況となったが、ここで関東大震災とそれにともなう社会的混乱によっていったん閉塞状況を迎える。だが二五年のニエプス百年祭を契機に再び盛り返し、二六年の「アサヒカメラ創刊号懸賞」に三千八百点、三〇年の「さくらフィルム懸賞」には五千点と急速に応募点数が伸び、三四年の「コダック懸賞」ではその数が一万七千点にも達したという。これと並行して広告写真の懸賞会への応募も激増する。「又写真芸術の最も確実なる社会進出である「広告写真」に於ても東朝社が昭和五年から十年までの六回の過程に於て三千五百点より一躍一万五千点に「スナップ広告写真」が昭和八年より十年まで三回の過程に於て其企催上の意義の深刻なる点に於て前者に数倍する歓喜を感ずるものである。だが此状勢が果していつまで続くものか、それと同時に先づ最近のレベルが此種出品量としての飽和点に達したる哉を自分は感知するものでもある」⁽⁴⁾

この点についてはまだ述べ足りないが別の機会に譲る、と米谷はいったんこの話題は終わりにし

ている。結局、その機会は連載中に訪れることはなかったが、一九三六年の執筆当時に隆盛を示していた広告写真の状況を冷静に把握して、その質的レベルの劣化を見抜き、広告写真の懸賞競技会自体が限界状況にあることを指摘する米谷の観察眼には、実に鋭いものを感じる。

米谷が懸賞写真に注目した理由は先の引用にあるとおりだが、どうもそれだけではないように思われる。わが国の写真史に名を刻んだ人物事典『日本の写真家』で、米谷紅浪の項目には次の記述がみられる。「昭和七年写真撮影主任として鹿児島市の山形屋百貨店に招かれ、一五年に帰阪するまで営業写真に従事。この間、一一年～一五年「写真月報」に連載した「写壇今昔物語」は、明治から昭和に至るアマチュア写真界の貴重な証言として名高い[5]」

米谷が百貨店の写真部でどのような活動をおこなっていたかは不明である。だが、「写壇今昔物語」の執筆を開始した当時、長く住み慣れた関西を離れ、鹿児島で営業写真に携わっていたという経緯を知ると、自身の活動と強くかかわりをもっていたであろう広告写真について一等はじめに書きだした、というのは納得がいく事柄である。

写真芸術が「社会進出」する際の花形といえる広告写真が隆盛に至る時代の流れを、米谷の文章を通してみたが、ここからはメディアによって華やかに演出された中山岩太《福助足袋》の広告写真誕生の場面をズームアップしてみよう。

　　*

米谷の「写壇今昔物語」と並んで、もう一つの日本近代写真史の基礎文献として挙げられるのが、

『日本写真年鑑』である。朝日新聞社が一九二五年七月に創刊したもので、写真作品と論文・記事、主要な展覧会やイベントの記録などを収録した本格的な写真界の年鑑である。

その「昭和四年＝昭和五年」版をみると、当時同社の計画部長であり月刊誌「アサヒカメラ」の初代編集長でもあった成澤玲川が、巻頭言「一年間の鳥瞰」で次のように述べている。「日本の商業写真界に一新紀元を開いたのは、東京朝日新聞社主催の国際広告写真展であった。これは第二回も引続き行はれるのであるが、我国に於て最も発達の遅れてゐた商業写真を新聞広告に結合して実際の応用と相俟つて広告界並に写真界に大なる貢献をなしたものといへる」

また、商業美術家協会の会長として戦前期のデザイン活動の振興に尽力した濱田増治も、同年版に「商工写真の認識」と題する記事を寄稿している。「商工写真は俄然認識された。それは昭和五年四月東京朝日新聞社が国際広告写真展を計画したことから、はじめて社会に其存在を明かにした」と、濱田はその記事の冒頭に記し、次のように述べる。「実用は存在した。然し形式は無かつた。これが認識以前である。認識以後は実用も、形式も、作家も、意識も、研究も、それ等すべてが確立されなければならないのである。それが東京朝日新聞社の企てによって、俄然動機を早めた。（略）商工写真は今や、写真界に於いても新らしい興味である。これは商業美術の認識と共に人々の注意を惹く、一九三〇年には俄然として商工写真の認識が社会に大きな波紋を投げた」

この二人の記述からも東京朝日新聞社が企画・開催した国際広告写真展は社会的にも大きな反響を巻き起こしたイベントだったことがうかがえるのだが、それは具体的にはどのようなものだったのか。この展覧会の概要をみていくことにしよう。

展覧会の目的と規定が発表されたのは一九三〇年二月だった。近年の写真界は芸術写真や科学写真といった方面での進展は目覚ましいが、商業写真だけはまったく振るわない、との声を聞き知った東京朝日新聞社はこの企画を立ち上げ、懸賞金をかけて大々的に作品募集をすることにした。「この催は、これによってどしどし我が写真家の中から、優秀な広告写真家が生まれ、商業美術のために、写真の力により広告界に偉大な貢献をなさしめるための目的であった」[8]。応募規定はおおよそ次のようなものであった。

・応募作品は写真を用いた未発表の創作に限ること。
・応募作品を四部に分けて、各部に「題」としてスポンサーを付ける。一部は化粧品広告で、「題」のスポンサーはミツワ石鹼、レートクレーム、ライオン歯磨、オリヂナル香水、クラブ白粉。以下、二部の薬品広告の「題」はサロメチール、ポリタミン、ホシ胃腸薬、ビタミンA、スマイル。三部の飲食料品広告の「題」はエビスビール、桜正宗、カルピス、森永ミルクチョコレート、蜂ブドウ酒。四部のその他の「題」は松屋、雑誌キング、コロンビアレコード、常盤生命保険会社、福助足袋。応募者はこのなかから「部・題」を選ぶこと。
・応募点数の制限はなく、作品の大きさも自由。
・応募作品は鑑査をおこない、入選作品を国際広告写真展覧会に陳列する。展覧会は東京朝日新聞社展覧会場で開催する。
・入選者には入選証（賞状）を贈る。
・入選作品を審査し優秀なるものには次の賞を贈る（総額賞金二千八百円）。

一等は商工大臣賞（大カップ）と金一千円（一人）。二等は金二百円（各部一人・計四人）。三等は金百円宛（各部二人・計八人）。佳作は金十円宛（各部五人・計二十人）。入選作品は「アサヒカメラ」「アサヒグラフ」『日本写真年鑑』などに掲載、また東京朝日新聞社から出版することもある。

社会全体が不況にあえいでいた当時にあって、一等賞金千円という懸賞金額はやはり破格だったといえるだろう。一九二九年十月のニューヨーク株式市場の株価暴落に端を発するアメリカの恐慌は瞬く間に全世界へと波及し、わが国の経済も大きな打撃を受ける。物価の暴落、生産の減少、倒産・失業者の増加などのマイナス状況に次々と見舞われ、「昭和恐慌」と呼ばれた時代であった。『値段の明治大正昭和風俗史』を参照してみると、小学校教員の初任給（諸手当を含まない月額基本給）が一九三一年（昭和六年）で四十五円から五十円とある。また、大学卒の銀行員の初任給は第一銀行の水準の場合、二七年から四〇年（昭和二年から昭和十五年）までの間、七十円だったという。これらの比較からも、当時の一等賞金がいかに高額だったかが理解できる。

国際広告写真展はこうした不況下にあって、沈滞している社会を活性化すべく主催者が大いに意気込んで取り組んだイベントだった。結果の詳細は「商業界に燃え出づる　広告写真の入選作品」として、「アサヒカメラ」一九三〇年五月号に掲載された。

四月五日迄の締切までに集まったもの千六百七十点で、一部（化粧品）が一番多く、次に三部（飲食料品）四部（その他）二部（薬品）の順序で（略）まづ化粧品部よりひとつひとつ鑑別を

開始し最初展覧会入選二百七十六点を選び順次厳選の結果左記三十三名が入賞決定した。これ等の作品は海外の作品とともに四月十五日から十日間東京朝日新聞五階展覧会場で展覧されたが、これを以つて我が広告界に一つのエポックを作つたことは確かである。

一等（商工大臣賞大カップ賞金一千円）

福助足袋　　　　　　　兵庫　中山岩太

二等（賞金二百円宛）

オリヂナル香水（一部）　東京　小原徳次郎
ビタミンA（二部）　　　同　　西山隆
カルピス（三部）　　　　同　　種市孝蔵
レコード［コロンビアレコード］（四部）大阪　松井芳華

三等（賞金百円宛）

ミツワ石鹸（一部）　　　兵庫　辰馬酔郎
ライオン歯磨（同）　　　京都　堀内琴月
小型ポスター［スマイル］（二部）大阪　小石清
サロメチール（同）　　　東京　井深徴
森永キャラメル［ミルクチョコレート］（三部）同　植野光泉
カルピス（同）　　　　　同　　南實
福助足袋（四部）　　　　京都　柴田斗一路

松屋（同）　　　東京　西山隆　［以下、「佳作」「入選」「外国の部」は省略］

入選作は四月十五日から二十四日まで東京朝日新聞社五階の展覧会場で展示・公開された。初日の午後一時から賞品授与式がおこなわれ、成澤計画部長のあいさつ、新田広告部長代理の経過報告ののちに、俵孫一商工大臣から中山岩太に大臣賞杯と賞金一千円が授与された。順次ほかの入賞者にも賞金の授与があり、俵大臣の祝辞、石井朝日新聞社取締役の激励の辞、来賓代表として審査員の福原信三の祝辞、受賞者を代表して中山岩太の答辞があって式は閉幕した。
俵商工大臣による祝辞の大意は、日本の広告写真が欧米の先進諸国と比較して遅れが目立つのは写真家と企業とを結び付けるメディアの不在にあり、今回の東京朝日新聞社の企画は高額な懸賞金という現実的な話題を提供することで画期的な取り組みとなった、これによって日本の広告写真は一大飛躍の機運が高まるだろうから、この調子で大いに頑張って世界トップレベルの活動を示してほしい、というものだった。

同年六月一日付で朝日新聞社編『国際広告写真展選集』が刊行された（写真14）。これは現在の展覧会カタログにあたる書籍である。図版として、入賞十三点（一等一点、二等四点、三等八点）、佳作二十点、入賞百三十五点（一部六十九点、二部十三点、三部三十六点、四部十七点）と「海外作品」百二十四点が掲載されている。付録として巻末に収載された「広告写真を語る」には、以下の八人が稿を寄せている。掲載順に、中川静「広告写真に就いて」、室田久良三「広告写真撮影技法」、郡山幸男「広告写真の立案」、新田宇一郎「広告写真の実際利用とミデアム」、西山清「広告写真

78

の印刷手段種々」、南實「広告写真の陥り易き弊害」、板垣鷹穂「広告写真の新傾向に就いて」、成澤玲川「商業写真を初める人の為に」。二段組みで計三十七ページの分量である。

さまざまな準備を経て企画されたこのイベントは、商工大臣のお墨付きを得、社会の注目を集めて画期的な成功を収めた。作品募集から審査、結果公表、展覧会の開催、そして作品集（展覧会カタログ）の出版へと至る一連のイベントをぬかりなくスムーズにおこなったのである。その手際は、実に見事といえる。

それではここで、この企画を主催した東京朝日新聞社側からの、つまりは内側からの視点による当時の資料を検証してみたい。この第一回国際広告写真展の企画者、いわゆる仕掛け人は、同社計画部長の成澤玲川だった。

写真14　前掲『国際広告写真展選集』の書影（著者蔵）

長野県上田市出身の成澤玲川（本名・金兵衛、一八七七―一九六二）は一九一八年に東京朝日新聞社に入社した。二三年一月に創刊された「アサヒグラフ」の編集長となり、二五年の秋には大阪朝日新聞社の大江素天らと尽力し、大阪と東京でニセフォール・ニエプスによる写真発明にちなんだ写真百年祭を開催、成功に導いている。このイベントに関連して、成澤と長く付き合い

79——第2章　第一回国際広告写真展

があった写真家の金丸重嶺はのちに回想を記している。

玲川から後に聞いた楽屋話では、この催しも、偶然なことから思いついたそうである。英国写真協会の機関誌、B・Jにのった、ヘリオグラフィー発明記念の行事が、パリとロンドンで開かれたニュースにヒントを得て、今からならその年内に間に合うという計算で始めたというが、この行事を機会に、アサヒカメラの創刊（大正十五年四月）、全日本写真連盟の結成（大正十五年十二月）、また国際写真サロンの創設（昭和二年）などをみたのである。これらがすべてグラフ部長であった成沢玲川によっておこなわれている。
　　　　　　（ママ）

そのためだろうか、朝日新聞社が、京橋滝山町から数寄屋橋畔に移った昭和二年に、計画部長に転じた後も、アサヒカメラ編集長を依然として兼任して、グラフ部の仕事から離れてはなかったのである。[14]

一九二六年四月、写真の総合月刊誌「アサヒカメラ」が創刊され、成澤はその初代編集長となる。同誌は全関東写真聯盟と全関西写真聯盟の機関誌として創刊されたが、カメラ機材の普及とともに全国各地で増加していったアマチュアカメラマンに支持され、写真・カメラ機器の総合雑誌としての性格を強めながら大いに発行部数を伸ばしていった。

多忙を極める成澤が、それでも大切にあたためていた企画が国際広告写真展だった。彼は当時の日本にあってほとんど未開拓だった広告写真という分野に強い関心を抱き、その普及に肝胆を砕い

た編集者だった。同展開催直後、デザイン誌「帝国工芸」の求めに応じて、成澤は企画の意図と実現をめぐる諸々の事柄を述べている。

まず成澤は「一般写真家がこの方面〔デザイン・工芸分野〕に進出することは殆んど絶望視され、少数のコムアーシアル・フォトグラファーさへ商業写真では飯が喰へないといふ有様であった」と、日本の写真家がおかれている現状を客観的に把握する。そして「日本に何万とある一般の芸術写真家は、ただその財布をはたいて道楽としての芸術写真をやるだけで、腕は相当にありながら、その技術によって収入を得るといふやうなことは夢想さへできないのであった」と、急速に増加した芸術写真家という一群に対して潜在的能力の開花をうながす必要性を強く感じていたことを明らかにしている。その一方で、写真雑誌の編集長として常日頃から海外の出版物の広告写真を見ている立場から、「日本の広告写真の幼稚なのを歯がゆく思はずにはゐられなかった。日本の広告写真も世界的のレベルに達しないまでも、せめてその半分位でもやって見たいといふ願念であった」と率直に述べる。そこでスポンサーと写真家とを橋渡しする一大展覧会を企画するのだが、当然ながら当初は不安も大きかった。

　時機が相当重大な問題であった。どこまでも成功させなければならない。（略）凡ての仕事は早過ぎても失敗し、遅すぎれば問題にならない。その適度の時期を本年に選んだことが吾々の苦心なのであった。これが一年前の昨年であったら、広告主にも写真家にもまだまだ今日のような広告写真の理解は出来てゐなかったと

彼の計画は見事に功を奏し、展覧会は成功裡に終わる。まずはひと安心だが、新聞社の計画部長である成澤はいたって冷静だった。今回の展覧会はあくまで広告写真の隆盛の機運をつくるためのもので、スポンサーが新聞・雑誌などのあらゆる印刷物に写真広告を実用することによってしか、真の発展はありえないと、成澤は言い切る。高額の懸賞金も社会の注目を集めるための手段であると同時に、スポンサーに向けてのメッセージでもあったが、写真家が生計を得られるようにならなければ意味がないと断じている。

広告主が写真のデザインを絵画よりも低きレベルに置いて考へるからである。画家に対しては莫大の報酬を習慣づけられながら、写真に対しては安くなければならないといふ謬見を抱いてゐるのである。この広告主の謬見がいかばかり写真広告の進歩を阻害するかを考へると、広告主に向つて反省を要求したいのである。（略）吾々が一枚の印画に千円の賞を懸けた趣旨も、写真の技術を高く評価せしめようといふ意図も含まれてゐるのである。

さらに成澤は、網目が粗いため微妙な諧調が飛んでしまう新聞・雑誌の紙質の問題や、広告が最も集まる婦人雑誌が菊判という小さなサイズ（百五十二×二百十八ミリ）であることなど、欧米と比較して日本の写真広告が抱える不利な点を挙げながらも、写真家はその現状のなかで適応するよう

思ふ。

作品研究を重ねる努力を惜しむな、と呼びかける。成澤は最後に、「広告写真としてはこれから第一歩を踏み出すのであるから広告関係者も一般も愛児をいつくしむ気持でその進歩の発達のために同情と支援を吝まれないことを望むのである」と締めくくっている。以上のように明快な趣旨と行き届いた目配りのもと、広告写真展は開催されたのである。昭和初頭のモダニズム期に広告写真が大きな注目を集めた背後には、このような編集者の企画力があったことがよくわかる。

2 一等・中山岩太《福助足袋》の選考過程と受賞理由

次に、中山岩太の作品《福助足袋》に即して考察していきたい。中山の受賞を最初に報じたメディアは「大阪朝日新聞」で、一九三〇年（昭和五年）四月十二日付の神戸版には、「広告写真は図案化が緊要　広告写真展一等入選者　中山岩太氏のはなし」という大きな見出しとともに記事と中山の顔写真が掲載されている。受賞の一報を聞いた金沢記者が「中山岩太氏を阪神沿線芦屋申新田の自宅に訪ふと『まつたく意外です』とさも嬉しそうに語る」と記して、中山の言葉を紹介している。

出品したのは三輪石鹼、クラブ白粉、福助足袋、スマイルの四点ですが、入選したとすれば多分自信をもつてゐる福助足袋ではないかと思ひもよらなかったことです。

ます、私は写真屋が本職でアメリカに八年、フランスに二年滞在し広告写真を専門に研究して二年前帰朝しました、帰朝後はじめて出品したのが今度の展覧会で御社の今回の企ては今後のわが国広告写真界によい刺戟を与へたことと信じます、現在わが国で行つてゐる広告写真といふものは図案化を没却して実体に走りすぎてゐますが広告写真本来の使命を果たすにはどうしても全体の説明を主眼とする図案化したものでなくては効果がないと思ひます[20]

（原文は句点なし）

中山はまだこの時点で《福助足袋》によって一等を受賞したという情報を得てはいないが、そのことを確信している点、そして彼なりに広告写真についての現状批判を述べている点が興味深い。「アサヒカメラ」一九三〇年五月号に、この展覧会のすべての部門の入選者名簿が発表されているが、それによれば中山は一等入賞以外に一部で四点、四部で一点の計五点が入選している。ところが『国際広告写真展選集』に収録された中山の一等以外の入選作品は、一部（化粧品）で二点（ミツワ石鹸、レートクレーム）、四部（雑之部）で二点（ともに福助足袋）である。中山の発言にある「クラブ白粉」は一部（化粧品）の、「スマイル」は二部（薬品）の題材だがその作品は掲載されていない。同書の「凡例」に「紙面の都合上入選作品中より割愛せるものあり」と表記されていることから、割愛された可能性もあるが、詳しい理由は不明である。ともあれ『国際広告写真展選集』に掲載された、中山の計五点の出品作を、以下ではみていくことにする。一部のはじめに、佳作と三等以上の入賞に至らなかった入選作品四点を取り上げる。一部の入選作は

84

写真15　中山岩太《ミツワ石鹼》1930年（中山岩太の会蔵）

《ミツワ石鹼》(写真15)と《レートクレーム》(写真16)である。前者には濱田増治による「グラスによる効果の増大」[21]という短評が付されており、後者にも同じく濱田による「商品の強迫的訴求」[22]というコメントが添えられている。興味深いのは《ミツワ石鹼》である。この作例とほとんど同じ構図の別バージョンが、『アサヒカメラ』一九三〇年七月号の中山による論考「広告写真撮影のトリック」で紹介されており、後年の淡交社版カタログレゾネにも同様のイメージが《広告写真（たばこ）》という題で収載されている(写真17)。

その論考で「広告用の写真を作る時、物体を美術的に表現する事は当然必要な事で、或る場合には濃淡の美しさを

写真16　中山岩太《レートクレーム》1930年（中山岩太の会蔵）

利用し、線の美を撮り、又は他に観る人の興味を起す様なものを共に撮影し、或は物語り的に動的に、写真を作ると云ふ事は勿論大切な方面である。然し是等の方面は一般に誰でも熟知の事であり又此処にでも容易に出来る事であるから、此処には省略し簡単に出来るトリックを二、三紹介しよう」と中山は述べて、計三例を紹介するのだが、その三例目が写真17である。中山の文中では「第四図」に相当し、そのトリックは濱田が指摘した「グラス」つまり鏡を用いたものである。中山は次のようにその種明かしをしている。「第四図は鏡の応用である。約五十×五十センチ位の鏡を二枚用意し、第五図中a・b様に白紙の上に立たせ、其前に物体を配列し、a・bの角度を種々に変化さすれば色々の像を作る」。第五図を参照すれば、鏡aとbは一辺で接して約七〇度の角度を作っているようである。その上方からスタンドライトを当て、光源のやや奥から大判カメラで撮影

したことがわかる。

四部の入選作品は二点とも《福助足袋》(写真18)(写真19)であり、中山はこの題材で計三点を出品していたことがわかる。そのうちの一点である写真1が一等を獲得することで彼は一躍名声を得るのだが、現在中山の《福助足袋》といえばまぎれもなくこのイメージであり、その他二点の入選作のイメージはまったくといっていいほどない。写真18には濱田による「商品の図案的説明呈示・動的構図[25]」、写真19には「使用実状説明表現[26]」との解説が付されている。確かに一等受賞作とこの二点はいずれも比較するとアイデアが十分に練られておらず、完成度でかなり劣るのは否めない。「大阪朝日新聞」の記者から一等入賞の報を聞いた際に、中山が思い浮かべた「自信をもってゐる福助足袋」とは、やはり写真1だったことがうかがわれるのである。

では、一等受賞作である《福助足袋》をめぐって、中山自身の言葉をみていきたい。最もよ

写真17　中山岩太《広告写真（たばこ）》1930年（中山岩太の会蔵）

87——第2章　第一回国際広告写真展

と考へ、文字を使用せずに雑誌又は新聞に小型の広告で効果を収める様にと思つて作りました。
二、広告用の写真には、立体感とか実在感とか云ふ事は余り必要な事ではないと思ひます、挿画や図解には出来るだけ実在感が必要でせうが、広告用としての写真は大衆の注意を引くと云ふ事が第一条件だと思ひます、そうすれば商品の名前にも注意が払はれませう、そして其商品の特徴とかそれによつて起る快感とか云ふものを暗示すれば成功だと思ひます。ビン入のサイ

始めからあの写真を新聞一面大に引伸す為に作つたのではありません。

写真18 中山岩太《福助足袋（ヴァージョンB）》1930年（中山岩太の会蔵）

く知られている本人の言葉としては、「アサヒカメラ」一九三〇年六月号に掲載された「入賞作者感想」[27]での一文が挙げられる。「小型広告の効果」という題が付されたものだが、その全文を引いてみる。

一、別に作画上苦心といふ程の苦心もありませんが、当選致しました写真は私としては今迄とは異つた表現の仕方を

ダーを幾ら立体的質感的に写した所で甘まそうだとは誰も思はないでせう、そうすれば買つて見様と云ふ気も起らないでせうそうすれば広告の目的は失敗でせう……と私は思ひます。[28]

《福助足袋》についての中山自身のコメントを探したところ、「東京朝日新聞」一九三〇年五月一日付に「福助足袋」の一面広告があり、中山の受賞作品と大臣賞大カップの図版とともに「受賞者中山岩太氏曰く」として以下のコメントが掲載されていた（写真20）。これまでに刊行されている中山の文献目録には未収載であり、これも全文を引いてみる。

写真19　中山岩太《福助足袋（ヴァージョンC）》1930年（中山岩太の会蔵）

十年の間ニューヨークとパリーで広告写真を取扱つてみた私に一番エキゾーチックな興味を惹いた商品は福助足袋でした。其の曲線の美しさ、硬柔のコントラスト、実にいい材題でした。元来広告写真を作ります時に、商品を一時的に取扱ふか、二次的に取扱ふかと云ふ事で、広告

写真20 「東京朝日新聞」1930年5月1日付6面

て、審査員各位の批判の鋭さに、たゞ敬服致して居ります。

写真法から論ずれば、優劣の差があると思ひます。目的以外のものを使用せずに、何等補助としての物、又は文字を用ひずに、目的を充分に表現出来るとすれば、是が広告写真としては最も純粋なゝものと考へます。

さう云ふ考へから、福助足袋を取扱ひましたところ、図らずも今回一等賞に当選の光栄を得ました。それに就きまし

帰朝後も徹底して欧米の生活スタイルを貫いた中山だからこそ「足袋」というテーマを選択したこと、そして自身の広告写真観も明瞭簡潔に表明された貴重なコメントといえるものである。

受賞当時に執筆されたもので、中山岩太が広告写真について述べている文献が、もう一点存在する。それは『三田広告研究』第八号（編集兼発行人・松野喜内）に収められた、「広告写真につい

て〕である。当時、東京美術学校出身である中山と慶應義塾広告学研究会との間に交流らしきものはなかった。同誌の「編集後記」によると、「今春の正路喜社の広告祭、朝日新聞社の広告写真展或は広告劇等広告界も新方面開拓の転機を来しつつある。此等に関して夫々有益な論を寄せらる。我等も亦其の前途の広大なるを思ひ本誌の充実に専念、以て各位の御意に沿はん事を期すものである(30)」とあり、いわゆる「時の人」としての広告写真家・中山に原稿を依頼したことがうかがわれる。ではその内容についてみていきたい。中山はまず最初に、日本の広告一般の現状に対する批判を提示する。

　今、日本で使はれてゐる広告の多くは文字を主としてゐます。一般に広告主はあまり効能をのべたかつたら沢山の品物を一度に広告し様とするためか、その結果としては、却つて、効果を損じてゐる様に思はれます。まして長きタラタラと能書を書いてある様に広告は、余程特種の事、又は、物の場合の外、一般的にはむしろ効果はないと思ひます。(31)

　次に中山は広告の目的を二つに分ける。第一は商品を求めている人やその必要に迫られている人への道しるべとするため、第二は白紙の状態にある人に観念を植えつけて商売をクリエイトするためである。そのうえで第一目的を果たすには定期的にあるいは常時広告する必要があり、第二目的を果たすには新聞や雑誌での全面広告が有効だと論じている。ただし、その際には手法に十分注意すべきであるとして、いわゆる美人広告写真を具体例に挙げている。「年中水谷八重子嬢の写真ば

かり使つてゐては、結局、水谷八重子嬢の広告にはなつても、大切な商品の広告には余りならないかもしれません、まして、あつちでも、此方でも八重子嬢の写真を使つた日には、いくら全面広告しても半分も三分の一もの広告効果があるか如何か、すこぶる疑問だと思ひます」[32]。そして後段で、中山は広告写真に対する自身の見解を述べていく。

広告に写真を用ふ事は、決して、写真とか立体的感を表現する為だとは思ひません。広告文に頭をヒネリ、美しい線画を画き、或は写真的、又は、強調した美しい色ズリとしたりすると同様に、写真独特の味を有効に使用するといふ事だと思ひます。
そうなると広告写真は必ず立派な創作でなければならないのです。(ママ)画が、現在の日本の状態は如何でせう？　写真は安い、三枚三円と相場が定つてゐます、機械的操作だけで出来る写真でしたら三枚三円で充分でせう、然し詩人の名文句であり、大東京の創作と同じ仕事をし、同じ役目をしなければならない写真が三枚三円で出来る筈がないと思ひます。[33]

このように写真がほかの創作活動と比べて、報酬面をはじめ不当に低く評価されている現状を広告主に対して強く訴えたあとに、写真とメディアとの関係性について中山は重要な提起をおこなっていく。

美しい濃淡を利用してゐる写真を新聞のザラ紙に網目版でやられたら全くゼロです。美しい線

ばかりの写真はグラビヤにしたら物足りないでせう。（略）又広告面の大キサも必要です、例へば新聞の一頁に用ふる写真と、四分の一に用ふる写真で他に沢山の色々な広告が同じ面に印刷される場合には殊に広告効果を考へなければなりません〔。〕それを念頭に置かずにかかつては、恐らく失敗に終るでせう。一頁広告が私共に取つては最も楽で、無難な仕事です、一人よがりの作品でも案外効果は得られるものです。然し小さいものになるとなかなかそうは行きません、私共が最も苦心とするのはむしろ小さいものの方です。[34]

このように中山は述べて、最後に「要するに私共専門家として広告写真は創作として取扱はれたひと希望する次第です」[35]と切実さをにじませてこの一文を結んでいる。

広告写真家として華々しいデビューを飾った中山だが、彼は前方に見える光景が決して明るく平穏な花畑ではなく、不穏で暗い荒野であることを先頭ランナーとして冷静に自覚していた。そのうえで、広く社会に向けて広告写真への理解を訴えかけていたのである。

*

《福助足袋》について中山自らが述べた言葉をみてきたが、では、実際に多数の応募作のなかからこの作品を選び出した審査員側は、どのようなコメントを残しているのだろうか。

第一回の広告写真展は、総裁に当時の商工大臣・俵孫一、会長に東京朝日新聞社取締役営業局

長・石井光次郎をおき、その下に十六人の審査員が招集された。主催の新聞社側からは計画部長・成澤玲川、広告部長代理・新田宇一郎、写真部長・谷口徳次郎、グラフ部長・星野辰男の四人、それ以外は外部から呼ばれた十二人であり、主催者の発表順に当時の肩書・氏名を列挙すると、以下のとおりである。商工省商務局長・川久保修吉、東京高等工芸学校教授・宮下孝雄、東京商科大学教授・高垣寅次郎、万年社取締役考案部長・中川静、芸術写真家・福原信三、東京美術学校・正木直彦、文士・久米正雄、東京美術学校教授・森芳太郎、帝国ホテル支配人・犬丸徹三、東京高等工芸学校教授・鎌田彌壽治、商業美術家協会会長・濱田増治、画家・和田三造。このうち高垣寅次郎と正木直彦の二人は審査会当日、欠席だった。

外部からの審査員のなかで、受賞した《福助足袋》について具体的な評言を残しているのは宮下孝雄、福原信三、森芳太郎、鎌田彌壽治、濱田増治、和田三造の六人である。以下に彼らの評言を取り上げてみたい。

先に紹介した「東京朝日新聞」一九三〇年五月一日付の「福助足袋」一面広告の中山のコメントの前に、「審査員　和田三造氏曰く」として洋画家の和田三造の「講話」が載っている。

　一等当選の福助足袋について言ふならば、その構図といひ、線といひ、実に東洋的だ。写真といふ器械力を自由に駆使して、足袋の持つ味を自然によくあらはしたもので足袋底やその縁の線の美しさの東洋的なところは、何とも言へない位だ。あんな立派なものが出て来やうとは思はなかった。一等の福助足袋に一番感心したのは私だらう。

昨日（十九日）も画家の集りであの展覧会を見たへんの人の間で大へん評判がよかった。福助足袋はそれを作品の題材に使はれた事ばかりでなく、あんな立派なものが出来たといふ事は感謝していゝと思ふ。

和田は一九〇七年十月、第一回文部省美術展覧会に出品した油彩画の《南風》で最高賞となる二等賞を受賞し、同作は文部省の買い上げとなっていた。二十四歳の無名の青年画家が国家による初の美術展覧会で最高賞を獲得したことは、当時大きなニュースとして伝えられ、新聞小説のモデルになるなど、和田は注目を集める存在となった。しかしその後、彼の造形的な関心は油彩画だけにとどまらず、実に多彩なジャンルに活動を広げるようになるのである。〇九年から一五年にかけてヨーロッパ留学を経験した和田は、帰国後、日本画、南蛮絵更紗、標準色の研究、切手やメダルのデザインから書籍の装丁・挿絵まで幅広く手がけた。研究者の平瀬礼太はこのような「多彩な活動を可能にしたのは、日本を離れ、自らを相対化することのできた留学時代の経験である」として、「南風」の画家はかくして次第に趣味人、文化人気質を濃厚にしながら独創的なマルチ・タレントになった」と述べている。

約十年という時間差はあるにしても、和田と中山はヨーロッパに滞在して最新の芸術動向にふれるという共通の体験を経ている。和田は中山の作品を「実に東洋的だ」と評しているが、足袋という日本の伝統的なはきものを対象としてきわめてシンプルに構成してみせた中山のヨーロッパ仕込みの手法が、和田の審美眼にかなったことは十分に考えられる。

95——第2章　第一回国際広告写真展

和田以外の審査員の《福助足袋》への評価は、「帝国工芸」一九三〇年五月号の特集「国際広告写真展懸賞作品審査の所感」で知ることができる。「帝国工芸」は帝国工芸会が発行する機関誌で、その事務局は当時、東京高等工芸学校（現・千葉大学工学部）の構内におかれており、同校は日本のデザイン教育推進の先駆的な存在だった。鎌田彌壽治と宮下孝雄は同校の教授であり、しかも宮下は一九二六年に創立した帝国工芸会の理事も兼ねており、「帝国工芸」の創刊以来、編集主任の立場にあった人物である。それでは同誌に掲載された順（鎌田、福原、濱田、宮下、森）に各審査員の「所感」をみていきたい。

鎌田彌壽治は「技術から云ふと、従来玄人はコントラストの強い写真はよくない幼稚なものとしてゐるが、写真そのものを見る時は幼稚なものでも製版、印刷の行程を経て大衆相手の広告写真となる時は、寧ろコントラストが強く奥行の深いものがよい」と、主に技術面の重要性を強調したうえで中山作品に高い評価を与えている。

一等入選の福助足袋は巧みに絵画的の簡単な構図で而かもコントラストが強いから、一見して足袋と云ふ観念を一番先に与へる。充分に目的物を現はしてゐるから、従つて最も効果的なものと云へる。

鎌田は東京美術学校臨時写真科の開設と同時に主任教授となり、一九二二年の東京高等工芸学校の創立とともに同校教授に転じ、二六年に印刷工芸科に写真部門が開講すると写真化学、材料学を

担当するようになった。当時は同校写真科主任教授を務めていた。芝浦の埋め立て地にある木造校舎だった東京高等工芸学校に豊田勝秋、岡利亮といった先輩が勤めていた後年の金丸重嶺による回想録には、ちょうどそのころの鎌田にふれているくだりがある。

金丸は「昭和六年から、七年にかけてのことであるが、そのころよく、この学校を訪ねた」という。金丸が鎌田を訪ねた理由は、ドイツの写真学術誌に掲載された鎌田の「ハーセル効果に関した研究」について詳しい話を聞くことだったようで、そのときの様子を記している。鎌田との初対面の場所となった教官室は、装飾がない村役場を思わせるようなところで、金丸の申し出に鎌田は快く応じ、研究内容を丁寧に教授した。柔らかな物腰に、高く金属音に近い声の調子が、金丸にひときわ強い印象を与えたという。

この人〔先輩〕たちのだれかの紹介で、鎌田弥寿治の教官室を訪れた」

東京美術学校臨時写真科の開設時から主任教授として第一期生の中山を指導した鎌田にとって、思い出深い教え子の一等受賞はうれしかったにちがいない。そして金丸のエピソードからは、写真化学分野の権威であるとともに後進に対しても親切で実直な鎌田の人柄が伝わってくる。

続いて、審査員としての肩書は、資生堂取締役社長でもなく日本写真会会長でもなく、シンプルに「芸術写真家」となっている福原信三の評言についてみていきたい。福原は展覧会の反響について、の感想から始めている。「私が関係して居ります日本写真会でも、昨年会員の作品を募集し、『商品写真作品展覧会』の名で資生堂ギャラリーで展観しました。会だけといふほんの一部の催し故一般的には影響しませんでしたが、写真界に対しては小さいながらはつきりした足跡を残したと思って

居ります。其点朝日新聞社の催は一般に徹底した上反響も大きく、就中写真界、広告界へ異常なセンセーションを起した如き、極めて有意義な催しとして多大な貢献を斯界に齎らしたと思ひます」と述べたうえで、自身の審査員としての評価軸を説明する。

審査の標準は、品物の説明や、意匠其他技巧的な上手下手よりも、作者のオリヂナリテー、即ち作品に対して作者が削り込んだ生命を感じられるものに重きを置いたのですが、これが最上の広告的効果を齎らす事勿論であります。外面をどんなに飾つても、作者のオリヂナリテーから迸り出た力でないと、人を打ち、心をとらへる事が出来ないのは、どうにもならない事なのですから、つまりは氷柱の金魚程も人を惹きつける力がない事になります。ですから優良作品として自然さういふものが選ばれた訳でした。第一義的広告効果なるものもここに根ざして居なければならないと思ひます。従つてそのキーを握る写真家の進出如何によつて或ひは広告界をリードする様な時代が来るかも知れないといふのも満更空想ばかりでもないとすら思ふのでした。[42]

福原の「所感」には具体的な作者・作品名がいっさい登場しないのだが、引用個所からは一等に選出された中山をはじめ、入賞者への期待感が現れていると捉えることができる。しかし一方で福原は、意のままにならない人工光線の扱いとモノクロームという不利な要素が商品としての静物写真の撮影を困難なものとしており、そこに審査員としては危惧を抱いていたという。その点につい

ては、「処がその物質の性質は大体無難に現され、商品として十分説明する事が出来た様ですけれども、どうやら平面的なものも多かったと思ひます。一層効果的になるでせうと思はれました。これ等は光線を工夫して立体的に表現すれば、やんわりと中山の《福助足袋》やほかの入賞作への注文をつけている。

福原は、「なほ私自身写真と深い関係があり、広告を最重要視する商工業者の一人でもありますし、殊に予期しなかった結果からかうした意義深いものを拾ふ事が出来ましたのは全く思ひも寄らない事で、近頃にない愉快なものでありました」と「所感」を締めくくる。福原の批判がどこからきているのかは少々気になるところである。商業写真としての光線の工夫や立体的な表現に対するこだわり具合から考えられることとしては、この時期に資生堂で開設されていた「立体写真像部」とその担当者だった盛岡勇夫との関係が挙げられるだろうか。広島県に生まれ、東洋大学哲学科を卒業した盛岡は、一九二〇年ごろから写真を用いて立体胸像を製作する研究に打ち込み、関東大震災でいったんは中断させられたが、二七年には特許を取得して実用化に踏み出す。その活動の場が資生堂内に開設された立体写真像部であった。

小冊子『立体写真像（銅像）』をみると、「日英米独仏伊特許」をもつ「盛岡勇夫発明」の立体写真像とは、「写真術を応用し科学的に原型を製作するもので、出来上つたものは従来の銅像であつて、而も本人に生きうつしの美術塑像であります」と説明され、そのセールスポイントとして「立体写真像が御本人と寸分たがはぬ美術銅像であつて、其モデルとなる間が僅々数秒で至極気易くすむこと、製作の日数が確実で短いこと、価格が経済的なことは、正に合理化とスピードの時代に合

写真21　『立体写真像（銅像）』資生堂・立体写真像部、発行年記載なし（著者蔵）

致したものであります」と謳われている。モデルを回転台の椅子に座らせて投光機で照らし、台を回しながら撮影をするのだが、撮影に使用するカメラ内のフィルムには「独特の装置によって一秒に約八十本から百本位の曲線が撮影されてゆく。かくして一回転僅かに五六秒で四百五十六本の曲線が撮影せられる[46]」というシステムであり、そのフィルムを引き伸ばし、粘土原型から銅像を完成させるというものである（写真21）。この小冊子には発行年が記載されていないが、挟まれていた栞には京都・河原町四条の冨士ビル一階で「立体写真像京都撮影会」を一カ月間おこなうという案内があり、その日付は「昭和六年五月」とある。おそらく京都以外でも同様の撮影会がおこなわれていたと思われる。

先の福原の評言は、資生堂における「立体写真像部」のこうした活発な動きに呼応しているように思われる。盛岡の立体写真と中山の平面構成による写真づくりとは対照的である。福原が「所感」で批判

100

的な言葉を述べたのもここに起因するのかもしれない。

次に商業美術家協会会長である濱田増治の評言をみていきたい。商業美術家協会とは、研究者の千葉真智子によれば「一九二六年、誠文堂の発行する『広告界』の主要執筆者を中心に結成された」グループで、メンバーにはライオン歯磨広告部の戸田達雄、美術批評家の仲田定之助、森永製菓図案部から独立した藤澤龍雄、震災直後にバラックの店舗を手がけた関本有漏路、商業美術の実践に向けて新たに「実用版画美術協会」を設立することになる多田北烏などがいた。千葉は、濱田と同協会が中心となって刊行した全二十四巻からなる『現代商業美術全集』に注目して、「バラックの装飾で活躍した吉田謙吉や吉邨二郎、マヴォの村山知義、同じく図案家集団として注目された七人社の杉浦非水や岸秀雄など、第一線で活躍する図案家、芸術家、漫画家の様々なプランと実例が収められ、商業美術の広がりを例証するもの(47)」だと述べている。

「商業美術」という新しい看板を掲げて旺盛な活動を展開していた濱田には、その活動を通して造形分野の人脈が幅広く形成されていった。この人脈が濱田の強みだったといえる。国際広告写真展の審査員に選出されたのもその人脈ゆえだったと考えられる。

「所感」で、濱田は「商業美術の認識運動に挺身してゐるところの一人として朝日の計画に万腔の感謝を抱いてゐるものである。而も、不肖の身を以つて審査の列に加へられたことは一層の感激に堪へなかつた(48)」としながら、その審査で「見出し得たことは、一つの失望と一つの希望とであつた」と述べている。では、それはどのようなものだったのか。濱田の「希望」は次の点にみられるだろう。「応募千六百七十余点中、全然問題にならぬと思はれたものは過少であつた。落選品中に

も、充分価値のある作品が多かったのである。私は写真家の意匠力をかなり危んでみたが、この結果によって、先づ日本の写真家も広告写真作成に対する意匠力が相当にあり、かつ広告訴求のピントを外して居らぬといふことについて、一種のよろこびと希望を抱くことが出来た」

しかしながら、濱田は応募作品の多くがアメリカの諸雑誌に顕著な、いわゆる「芸術写真」に類する撮影技法に偏った傾向にあることには「失望」を感じている。

　光りと影の諧調による訴求も宜しい。写真の性能としての立体感把握もしくは強調による訴求もよろしい。それは普遍的訴求として無難であり、又美的効果に於いて勝れてゐる。然し私は、別の期待に於いて、写真家が如何程迄写真のメカニックな操作を駆使し得るかといふ事に対しては、少しばかりの失望を持った。（略）テンポの早い、世上の物々が急激に変化してゐる時、写真のイデオロギー、特に新興の意義に於いて、写真も又新らしい開拓の道を其応用の範囲とともに、表現にも求めたいのが私の志望であった。然しその期待は二三の試みに接しただけで、大体の観念が既成的勢力に支配されてゐたゞけは、私の夢が早いと思惟されたのである。

　この評言ではいっさいの具体的な評価を避けているが、実は濱田は《福助足袋》の評価に関して重要な役割を果たすことになるのである。その点についてはのちほど詳述したい。

　次に、「帝国工芸」の編集主任も兼ねていた宮下孝雄の評言についてみていく。宮下は東京高等工業学校を卒業して同校教諭となったあと、文部省の海外視察でヨーロッパを中心に見て回り、帰

朝後、東京高等工芸学校図案科教授に着任する。当初は各種の展覧会に図案を出品したりポスター制作を手がけるといった創作活動もしていたが、一九二〇年代以降は教職に専念し、工芸・図案の識者として雑誌に寄稿したり、展覧会の審査員として後進の指導にあたっていた。

宮下は「所感」の冒頭で、「先づ入選作品の一等及二等を図案的見地から述べる」として、「一等の福助足袋の写真は、構造として南画の感があるので、純日本的意識の鮮明は推賞に値するも、唯福助のマークがもう少し小さく適当の位置に置かれたなら申分がない。二等のオリジナル香水（オリヂナル香水）の写真は、明暗の区別に於ては広告として可なり印象が強く来る。然し香水壜の置き方の部分に多少一工夫があってもよかったと思ふ」と述べている。そしてコメントの末尾になって再び「一等は印刷の結果から云ふと敢て写真を煩はさなくとも描いた図案で間に合ふ。何故モット写真的即ち光と影とを駆使しなかったと考へる。要するに写真広告は明暗のグラディエションに於て写真でなければならない値打ちをつけるのが当然であらう」と、あえて《福助足袋》に難癖をつけて、「所感」を終えている。

「所感」の最後は森芳太郎である。森は京都帝国大学内に設置された理工科大学に学び、一九一五年から東京美術学校で教鞭をとり始めるが、その翌年から「写真新報」主筆を兼任するようになる。東京美術学校臨時写真科教授に就任する。二四年、福原信三・路草らとともに日本写真会を発足させ、二五年からドイツに留学し、ドイツ工科大学で研究に従事したあと、二八年に帰国する。

中山岩太とほぼ同時期に欧州でのアートシーンにふれていた森は、「所感」を記すにあたって

「自分としては、写真画が有閑者のホッビイから、広い社会へ、実人生へ、進出し拡大する有らゆる傾向を歓喜する。広告写真の如きも、発達したわが広告界に於て、疾くより相当の需要と供給があつて然るべきものだった。今頃千円の懸賞で騒ぎ出すなどは欧米に対して恥かしい位なものだ」[52]と強い調子で述べており、ほかの評者とはかなりトーンが異なる。そんな森は展覧会を次のように総括する。

今はスタアトであるから、余り多きを望むのは無理である。が自分は、今少し創作的な、構成的な成績を期待して審査会に行つた。一般に在来の静物写真から一歩も出てゐないものが多かつたのは遺憾である。広告写真は広告だ。何よりも先づ人目を牽かねばならぬ。本格的な静物印画は必ずしも優秀な広告ではない。何かしら其処に破的な着想が無くてはならない。入選作品はともかくさうした要求に向つて一歩乃至数歩を踏み出して居るものだ。特に中山、西山の両君の作品は群を抜いて見えた。[53]この両山の仕事は、広告写真の分野に対して、豊富な未来を予約する種子を蒔いたと言つて可い。

ここで森が中山の《福助足袋》とともに賛辞を惜しまなかったのが、同展の二部で二等を獲得した西山隆《ビタミンＡ》である（写真22）。この作品が同展の図録に収録された際に、図版とともに掲載された濱田増治による審査評価は次のとおりである。「強く印象的な線を訴求の要素として用ひ、商品の誘導を試みると共に、其終点に主体商品を配した意匠は、広告絵画として充分な意匠

である。唯然しそれだけでは写真の必要を認めない。此作品で写真として効果を示してゐる点はAといふ文字の明暗の奥行きを造つてリズミカルな調子を出したことゝ、商品の立体的実感の表現にある」

中山と西山の両作品に通じる点は、いずれも白のバックに黒のライン――中山が曲線、西山が直線という違いはあるが――によってすっきりと構成された平面のなかに、それぞれ商標または商品がポイントとなって画面を引き締めているところである。留学先のドイツの地でバウハウスに代表されるシャープな造形表現にふれてきた森にとって、この二人による「構成的な」作品が「群を抜いて見えた」のは、ある意味当然だったといえるだろう。

だがその後段、森が自身の「所感」で最後に記した一文は、あまりに唐突で謎めいており、読む者を大いに戸惑わせるものであった。それまで入賞作品に対し具体的な批評をしていたのが、突然次のように述べるのである。

写真22　西山隆《ビタミンA》1930年
（出典：前掲『国際広告写真展選集』4ページ）

105――第2章　第一回国際広告写真展

審査会場で首席争ひの波瀾を巻き起こした福助足袋とオリヂナル香水との二作に関しては、詳しい論評を写真新報五月号に寄せて置いたから茲には割愛する。(55)

第一回国際広告写真展の審査をめぐって「波瀾を巻き起」すほどの「首席争ひ」があったとは、前章でみてきたように戦後になってから関係者や研究者によって記された資料には、まったく見当たらなかった事柄である。はたしてそれはいったいどのような出来事だったのか。では、次に参照する雑誌を「帝国工芸」から「写真新報」へと移してみたい。

*

「写真新報」一九三〇年五月号に掲載された森芳太郎（目次ではフルネームだが、本文ページの記名表記は「芳」だけ）「タビとハンケチ　一千円がウロウロする話」は、自ら審査員の一人として参加した第一回国際広告写真展の審査会の様子を軽妙な文体で描写したドキュメントである。その冒頭には各審査員の発言が書かれている。

「ハンケチはいい。だがタビもいいな。」と和田三造君が言った。
「広告図案に必要な近代味はハンケチの方が勝つて居る。」と宮下孝雄君が言った。
「だがタビの味は何とも言はれませんね。簡潔で、遒勁〔しゅうけい：書画・文章などの筆力が

強いことの意〕で、そして優美で、図案として人目を惹く力はこつちが強い。』と谷口徳次郎君が言つた。

『だがタビは写真的でないぢやありませんか。これなら毛筆で書いた方がもつと効果が出せる。』と宮下君が言つた。

『いやさうでない。この——雲斎〔地を粗く斜め方向に連続して織った厚地の綿布で、足袋の底などに使用する〕底と言ひますか、この裏の織目は写真的に現はされてゐる。これが大きく伸ばされて、この織目模様が図案的に出たら又面白いですよ。』と谷口君が言つた。

『だがどうもタビは小さい。ハンケチの方が骨が折れてゐる。大きいポスタアにした時、タビが果してこれだけの効果を保つて居るかどうか疑問だ。』と濱田増治君が言つた。

『それにハンケチの表現こそ実に鮮かに写真的に行つて居る。ほんたうの創作はこれだよ。』と宮下君が言つた。

『けれども何と言つてもオリヂナリティはタビに在るよ。』と谷口君が言つた。

『どつちでも僕は不服はない。賞金を半々にわけて与へられるなら猶結構だ。』と和田君が言つた。

『大臣カップをあれに遣つて、千円をこれにやるといふふうには行かんもんかな。』と久米正雄君が言つた。

『それは出来ませんな。規約は尊重しなければ。』と成澤玲川君が言つた。(56)

の印象評価は次のようなものであった。

ハンケチはオリヂナル香水の広告で、斜めにハンケチの端で段々を作り、一等手前のハンケチの上に香水の瓶を寝かせ、空地を無地のまま真黒にしたもので、いかにも気が利いて居り、寸分の隙も無くスペーシングが纏め上げられて居る。タビは福助足袋の広告で、画幅の左隅に片寄せて一足の足袋を裏向きに置いたもの、真白な底の周囲に、真黒な甲のはみだしが輪郭を作

写真23　小原徳次郎《オリヂナル香水》1930年
(出典: 前掲『国際広告写真展選集』3ページ)

一九三〇年四月十日、東京朝日新聞社四階会議室で午後二時から開始された審査は夕刻になってようやく最後の「首席決定」にまでたどり着いたが、そこで審議は紛糾してしまう。一等をめぐって中山の《福助足袋》と一騎打ちの争いとなった「ハンケチ」作品とは、小原徳次郎の《オリヂナル香水》だった (写真23)。この時点での森芳太郎

108

り、一寸走り書きの水筆のやうに見える。無造作に見えるが実は力強い構成力が籠つて居り、見れば見る程味が湧いてくる。

ハンケチの作者はプレザント倶楽部の勇将小原徳太郎君である。タビの作者は美校写真科の第一回生中山岩太君である。もとより審査に作者は問題ではない。けれども斯様に議論が沸騰して、ヤッサモッサする間には、自然裏側の名前も、眼に這入れば話題にもなる。僕も予選の際にもタビには打たれたが、今途端場にくるまで作者を中山君とは知らなかった。

森の記述は以下のように続く。「最初、選りすぐった四点の作品のなかからハンケチが抜かれた。誰も異存は無かった。次でタビが抜かれた。それにも不服は無かった。不用意の中に行はれたこの選抜の順序は、最後の決定に対して頗るサゼスチヴなものだつた。何と言つてもハンケチは見頃の大きさをもち、マウンチングもトリミングもキチンと本式に仕上がつてゐた。然るにタビの方はガスライトの密着焼きで、大きさはカビネ位、自分の判断では、精々八ツ切に撮つて、裁断でまとまりをつけたものらしかった。が、いよいよといふ間際に来て、人々は今更のやうにタビを見直し、愛惜し始めた。斯様に人々の首をねぢ向かせたところに、タビの測り難い力があつた」

用語の補足をすると、「ガスライトの密着焼き」とは、ガス灯の明かりでも焼き付けられるほど感光度が低い印画紙（ガスライト紙）に、撮影したフィルムを伸ばさずに一対一の倍率で焼くことを指している。引き伸ばしをせずに直接に印画をおこなうこと（密着焼き）から、高い画質が得られる。「カビネ」はキャビネ判のことで、縦・横が十七・八センチ×十二・七センチのサイズ、「八

ッ切」は二十一・六センチ×十六・五センチのサイズである。小原の出品作のサイズは明示されていないが、文脈から中山の作品は小原と比較してかなり小さいものだったことがわかる。ちなみに現在、兵庫県立美術館に寄託されている《福助足袋》のヴィンテージ・プリントのサイズは十六・五センチ×十二・〇センチで、実際に当時出品されたものだと思われる。私が初めて見た《福助足袋》もこれだった。

その当時、《福助足袋》の撮影作業の様子を中山から聞いていたのが、芦屋カメラクラブ同人のハナヤ勘兵衛（本名・桑田和雄）だった。ハナヤは後年（一九八〇年八月五日）に「申し送り事項」として、当時の様子を次のように伝えている。「エルネマンのカメラで、手札判、f6.8のタマ（レンズ）や。テッサーやそんなええタマやないの。そういうカメラであれが写された。これは私がはっきりそばで聞いとんのやから。「これはこのカメラでなあ、取枠一枚しかないのや」言うて、ほんで暗室入って、カチッと写してね」[59]

エルネマンとは一八八〇年代にドイツのドレスデンで設立されたカメラメーカーで、一九二六年に光学機器メーカーであるカール・ツァイス財団の傘下にツァイス・イコンが設立される際、その母体の一つになった。テッサーはそのカール・ツァイス社が製品化した単焦点カメラレンズで、シャープさが特徴で大いに人気を博し、ほかのレンズメーカーによって模造品が多数造られた。

森のテキストに戻ると、最終的に森は中山の《福助足袋》を推薦するに至るが、右隣の宮下孝雄に肩をぽんと叩かれ、もうそのへんでやめたほうがいい、と制された。「僕は苦笑した。皆が笑った。僕の判断には作者は何の要素をも成して居らん積りだし、例へそれを計算に入れても、中山君

も小原君も共に長いお馴染みなのである。けれども言われて見ると、李下に冠だから、僕はこの争議から棄権することにした」。すると、森の左隣の福原信三も「では私も、小原君とは親しい間柄でありますから棄権させて頂きます」と述べた。

結局のところ最終選考は、中山を積極的に推した写真部長・谷口徳次郎を除いた主催者側の東京朝日新聞社計画部長・成澤玲川、広告部長代理・新田宇一郎、グラフ部長・星野辰男の三人に一任される。森の文章はその最終決定の様子を活写して締めくくられる。

隅っこの三委員の決議が一同の前に齎らされた。成澤君が肩を張つて、大きな声で宣言した。
『我々はタビを一等に推すことに決定致しました。』
一同は拍手した。揉み返した評定も斯くてやつと目出度く段落を告げ、我々は空腹を車に載せて、晩餐会の席に向つた。

審査員メンバーの森によるこの文章は全体的にユーモラスな筆致で描かれてはいるが、審査現場の空気感はリアルに表現されている。この文章が第一回国際広告写真展の審査状況を伝えるべく、審査直後に写真専門誌に掲載されたことは明らかである。「写真新報」のそのあとの号には、中山岩太《福助文章に対する異議・異論の記事は確認されなかった。したがって森のテキストは、中山岩太《福助足袋》の一等・商工大臣賞受賞の経過を記した写真史のドキュメントとみなしていいと思われる。
ちなみに西山隆《ビタミンA》と同様に、同展カタログに掲載された二等・小原徳次郎《オリヂ

《ナル香水》に対する濱田による審査評価は次のようだった。

この写真は、装飾的絵画的…図案的である。この構図は一見すると中山氏の作と同巧の様であるが、其意図は全然異つてゐる。前者は巧ますして結果を将来し、これは巧んで其効果を克ち得た感がある。線の構成、色彩の表現、共に図案的配慮を以て写真技法を駆使し、其成功を克ち得てゐる。又絵画的であるといへるのは、商品の取扱に於いて、ハンケチと瓶の組合せを以つて、商品の内容香水を暗示的に物語らしめてゐる点が所謂一種の広告を示してゐるものである。

先の森の文章のなかに、中山作品を推すのを宮下が制する場面がみられた。それは東京美術学校臨時写真科での森と中山の師弟関係を暗示させる事柄だったが、単にそれだけにとどまらない事情もあったようである。というのも、中山と同期の美校臨時写真科一期生である宇高久敬もこの展覧会に出品して一部「ライオン歯磨」で入選しているのだが、森は宇高やほかの臨時写真科の卒業生には言及していない。それはなぜか。

その理由の一端が、「アサヒカメラ」一九三〇年七月号に掲載された森の論文「絶対美術運動の産物　フォトグラムの研究」のなかで明かされる。この論文は「近時本邦写壇の一角に台頭して来たフォトグラム」について、その発生過程から始まり実際の制作技法を解説して応用方面を展望するという力のこもった論考だが、その前段でマン・レイの業績を紹介したあと、不意に中山岩太が

112

自分は茲に、マン・レイの主張、作品が巴里に於て一般の認識をかち得た頃、同じ巴里の地に在つてレイに対立して独自の絶対印画を発表して、彼地の画壇の一部に存在を知られた一人の日本作家に言及し得ることを誇りとする。作家名は中山岩太、おそらく邦人にしてフオトグラムに手を染めた者は、君を以つて最初としなければなるまい。一九二七年の春、自分は同君の帰朝の途を伯林で迎へ、久方振りの歓談をした。君は君の作品の評論を載せている巴里の美術雑誌を示し、在仏中の活躍の一端を洩した。『マン・レイなんか、あまいもんですよ！』と無邪気な青年作家は、作家特有の自負に満ちた眉を昂げて高言した。中山君の名は、この程東朝社が催した広告写真の懸賞募集で、福助足袋の写真図案で一等を占めてから、俄然一般に知るるに至つたが、我等同君を識る者の眼から見れば、寧ろ斯る機会の余りに遅く来たことを不思議とせざるを得ないのである。(63)

中山に対する高い評価は、後年に刊行される森の著作にも現れている。一九四一年にアルスから出版された『山水発見』に収められた「旋風時代」と題する章のなかに次のような記述がある（文中の表記から、その執筆時期は三一年と推定される）。

中山岩太君は美校写真科の第一回生で、卒業後ニューヨークに行き、次でパリに渡つて、天稟

の腕に世界的な磨きを掛けた。帰朝の途次ベルリンに立寄つた時、恰も僕もベルリンで研学中で、両人奇遇の手を握り、帰つたらお互大にやらうぜと言葉をつがへ、アレキサンダー駅で袂を別つた。帰朝後しばらく雌伏して形勢観望の体であつたが、最近に至つて俄然鋭峰を露はし始めた。去年の春、朝日新聞社が計画した広告写真展に福助足袋の図案を出品して、見事一等賞の金的を射止めて、写真画壇に花々しいデビューをした。今年の春には、ハナヤ勘兵衛君と結んでアシヤ〔ママ〕・カメラクラブを興し、新鋭作家を糾合して第一回展を開いた。それは中山君独特の抽象と構成とに着眼を集中した勁抜な画風で、怪奇の底に美意識を満足する美しさを湛へ、形ばかりの伝統派のぬけがら作品に飽きあきした倦眼を覚ます一陣の清風だつた。⑥⁴

これらの文章にみられるように、森はこの展覧会以前から美校卒業後の中山と交流をもち、展覧会以降も中山と中山が主宰する芦屋カメラクラブを支援する立場をとり続けた。

ところで、中山の受賞をめぐっては、ずっと時期が下った一九七六年に刊行された越智修と福田静男が編者の『全関西写壇五十年史』に別様の記述がみられる。「中山はアメリカ・フランスなどに長期間在留、写真家として活躍して昭和二年に帰国した。今回の広告写真募集が企画されたとき、朝日新聞社は中山に審査員を依頼した。中山の答えは、「まず第一回に応募してみましょう、それで良い成績が得られたなら」であった。そして見事に一等になり、第二回〔ママ〕からは審査を担当した」⑥⁵であった。

同書で、この記述を含む戦前期の文章を担当したのは写真家の本庄光郎である。一九〇七年、大阪市に生まれた本庄は商業学校在学中から写真を始め、三五年に浪華写真倶楽部に入会する。三七

114

年には花和銀吾、平井輝七らとアヴァンギャルド造影集団を結成するなど、関西における戦前期の前衛写真の中心メンバーとして活躍し、戦後も関西の地で活動を続けた写真家だった。当然ながら中山とも交流はあり、酒席をともにした思い出も別稿では語られているが、朝日新聞社が中山に直接審査員を依頼したという事実があったかどうかは現在のところ確認できていない。

ただしこの点について、前述のハナヤの「申し送り事項」のなかに次のような発言が記録されている。「それから昭和五年に、（略）例の《福助足袋》が入賞された。聞くところによると、昭和四(66)(一九二九)年にこっち（芦屋）に来るまでに、既に昭和二(一九二七)年から東京にいはったわけやから、東京を根拠として、東京の美術学校時代の写真部を卒業してはる連中がようけおるわね。東京でいろいろ交流があったわけですわな。それで外国、パリはこうこうやと、もっと広告写真はこういうふうにあるべきや、というような具合に朝日新聞に中山さんが働きかけた。朝日新聞としてもそういうのを募集してやるのがなければおかしいであろうということを、中山さんがハッパかけたわけや。そして朝日新聞が第一回の広告写真を募集した時に中山さんも応募した」(67)

欧米で写真技術に磨きをかけて帰朝した中山は、当時にあって希少な写真家であり、東京美術学校出身者であることから写壇や画壇、マスコミ関係に一定の知己者がいたことは確かだろう。だからハナヤが伝え聞いたように、中山が朝日新聞社の関係者にはたらきかけをおこなったということはあったかもしれない。だが、朝日新聞社側から中山に審査員の依頼があったとは、ハナヤの回想にも一言も出てこない。

いかにすぐれた写真家として一部の関係者に知られていたとしても、一般的にはまだ無名の存在

である中山に対して、巨額の懸賞金がかかった競技会の審査員要請を朝日新聞社という大手新聞社が依頼するとは考えにくい。したがって、この展覧会での中山の《福助足袋》受賞の経緯については、森芳太郎の記述が最も信頼性の高いものと考えられる。

ちなみに中山が同展覧会の審査員になったのは一九三二年に開催された第三回展からである。三一年の第二回展には作品を出品しており、一部（化粧品）の「資生堂歯磨」で一点、四部（その他）の「マツダランプ」で二点が入選している。このことからも、本庄の言う中山が第二回展の審査員を担当したというのは事実ではない。

*

第一回国際広告写真展の審査にかかわった人々による《福助足袋》についての評言をみてきたが、ここで再度、濱田増治の評価について詳しく検討してみる。展覧会開催の約一カ月後に刊行された同展カタログである『国際広告写真展選集』では、海外作品の「解説」を仲田定之助がおこない、国内作品の「解説」を濱田増治が担当した。

濱田のほうは当初から審査員としてこの展覧会にかかわっていたので疑問はないが、もう一人の仲田定之助は当初のメンバーにはいなかったはずである。いったい、彼は何者か。仲田を一言で表すならば、「日本に初めてバウハウスを紹介した者」となる。朝日新聞社の美術記者だった兄・勝之助の影響を受けて美術に関心をもった仲田は、一九二二年から二四年にかけてドイツに留学する。そこで知り合った建築家の石本喜久治とバウハウスを訪れるなどして表現主義や構成主義、ダダと

いった新興芸術に接する。帰国後はドイツでの芸術体験を美術雑誌にレポートし、二五年の三科造形協会展にはキュビスム風の彫刻を出品するなど、作家活動も旺盛におこなっていた。そんな弟に兄が濱田を紹介することで、仲田は商業美術家協会との関係をもつ。仲田は造形活動から評論活動にウェートを移し、同協会の主要メンバーとして執筆や講師活動に積極的にかかわっていったのである。展覧会カタログの海外作品解説をほかの審査員ではなく仲田が担当したのも、信頼を寄せるパートナーとして濱田から直接依頼されてのことと推察される。その仕事ぶりが評価されたのか、濱田の強力な引きがあったのかつまびらかではないが、仲田は翌年の第二回展では正式に審査員に抜擢されている。

主催者が刊行した同展の公的資料はこのカタログが唯一であり、したがって《福助足袋》の評価に関する主催者側の公式見解は濱田の「解説」にある、ということになる。つまり主催者は、森のドキュメントによって明らかとなった、あの騒然とした「首席争ひ」をめぐる審査会から若干の間隔をおいたあと、《福助足袋》評価の言説化を濱田に一任した、と捉えることができるのである。

具体的に中山の《福助足袋》が一等に評価された理由についてみていくが、その前に濱田が同展の審査にかかわる前年に発表した論考にふれておきたい。それは「三田広告研究」第六号（一九二九年）に掲載された「商業美術の力、構成及び動勢に就いて」と題されたものである。この論考で濱田は、商業美術の創作的態度には重要なポイントが三点あるとして、①表現的意図、②構成、③動勢を挙げている。なかでも濱田は動勢を重視して詳述している。

動勢は左の形式に於いて成立する。即ち運動あるもの

(A) リズムのある構図　系統的順列的にて変化ある連続、相殺することなき連合、相関的に相助けあひつつ発揮する美、反復的なる訴求の形式。

(B) 余情を含む表現　運算省略による表現単化の形式絵画（想像力を残し、観者の与越即ち心理の活動を求める）興味的な絵画、

(C) 動勢的表現　運動的姿態、勇健なる運筆、（すべてその表現が動的精神に満ちたるもの）此等の効用は即ち観者をして自然なる滑らかな導入に役立つのである。

商業美術の創作態度は以上の関心事を経て創作される。(68)（傍線は原文）

濱田は自身の思考をこのような特徴的なスタイルにまとめている。『国際広告写真展選集』の《福助足袋》の「解説」でも、ここにみられるスタイルを踏襲している点を指摘しておきたい。それはもう一点、濱田が展覧会の審査にかかわったのと同時期に執筆した別の文章もみておきたい。それは「帝国工芸」一九三〇年五月号に掲載された「写真のメカニズムとシュールリアリズム」という論考である。濱田はその冒頭、「一九三〇年は、すべてのものが尖端的な行動を持つものを特に注意するやうな傾向にある。これは、時代のテムポがそれを望んでゐるためかも知れない。私は茲に、その動きの一つとして写真の新興意識をシュールリアリズムに比較して述べて見たいと思ふ」(69)と、テーマを明確に示す。

足かけ三年に及ぶ出版事業となった『現代商業美術全集』全二十四巻の刊行も、あと数巻を残す

ところまで漕ぎつけたころだったが、濱田は、この間の膨大な編集作業を通して最新の海外美術動向にも通暁していた。論考の前半部では、ダダ以降の美術界のモードの流れを整理したうえで最新モードの（額縁が付いた絵画としての）シュルレアリスムを「芸術なるものの至上主義を支持し、漸く其滅亡の境から余命を保たふとしてゐるのが、即ち現在の芸術としての立場、超現実主義といふものである。（略）明らかに形式的にも、観念的にも死んでゐるのである」[70]と否定する。ところが濱田は、後半部で論理を転換する。

機械美時代、コルブジユエの建築観、構成派の叫び「実用なるものこそが真の芸術である」といふものは、決してそれが、美を否定しての言葉のみではないのである。本質の新しき美こそが一九三〇年以後の美学である。（略）

然るに機械によってここに現出された超現実の世界観は大衆の社会に立脚する（映画並びに写真）が故に、彼の生命は広く且つ未来がある。（略）

過去の商業写真は真実を伝へるが故に多くの需要を持った。カタログ、見本帳に示された写真の職能、然し今日では写真が広告的偉力を発揮し来るのは、写真其物によって現出される夢の美からである。フォトグラム、フォトモンタージエ、フォトプラスチック、フォトレントゲン、あらゆる応用から夢幻なる世界の創造が広告写真に於いては其力となってゐる。（略）広告写真の創作者よ、あらゆる機械の持つ特性、本質それ等を考へて、其広告訴求の力として創造し来るべきである。[71]

論考としてはまとまりに欠き、消化不良の感は否めない。それでも、イズムとしての美術傾向には与しないが時代状況はすぐれた広告を求めている、という濱田のメッセージはひしひしと伝わってくる。そして、いま示した濱田の思考と文章のスタイルに、《福助足袋》という具体的なテーマを落とし込んだ結果が、『国際広告写真展選集』の「解説」すなわち作品評価となっている。

はじめに濱田は中山作品を評するにあたって、「前説」として自らの批評の準拠枠を提示している。「私の試みる解説なるものは、写真作法のそれを解くのでなくて、広告表現の可否適応について批判を試みるそれである。写真的であること必ずしも広告的であるとは云い難いことを、予め諒承されることを望む」と述べ、「写真が広告訴求手段として役立つ部分乃至条件」は次の場合であるとする。

○真実的呈示……従来の説明的広告
○立体感的表現……影と光りによる効果
○メカニズムによる技巧の魅力……新らしき写真技巧、例へばフォトグラム、レントゲンフォト、フォトモンダージエ、ネガテーブ利用、乾板の溶解、焼付の場合の手加減、其他等々……すべて機械的操作による表現方法(これは広告訴求として写真が独特の魅力乃至興味を創造するからである)(72)。

以上の三点を評価の成立要素に挙げたうえで、濱田は自身の広告写真に対する考えを明らかにして「前説」を締めくくる。「広告写真は、写真の手段以外には表現し能はぬ広告訴求の領野を開拓するのが本格の道である。そしてそれが広告写真の立場を光輝あらしめるものとする。其他は絵画製作技巧乃至図案的立場の工夫を写真に加味して、写真による広告画を作るといふものに過ぎない」

このような見地から、第一回国際広告写真展での中山岩太《福助足袋》は次のように評価された。

此写真の表現形式は左記の範疇内に入る。

手法　無装飾的……単一性……物体夫自身の持つ美と……其構成効果。

理解　写真の機械性能を充分に活用して真実的呈示……商品の訴へんと欲する第一目的の表現に全力を集注……其合目的結果。

結果　線のリズムと強さ……南画風の洗練的風格……美的効果。

　　　足袋のふくらみ、格好……広告の効果。

以上は最も純粋的に広告写真の本格に叶つて居り、商業美術の合理的態度を示してゐる。それ故、この写真の立場は、尖端的にはル・コルブジエの機械的合理的精神にも適応し、東洋画の風格精神にも合流し得るものであることが顕示されてゐる。（傍線は原文）

これが主催者側による《福助足袋》評価である。こうした評価を得て同展での一等を獲得するこ

とで、中山岩太はモダニズム時代のトップランナーとして写真界や広告界だけでなく広く大衆にも認知される写真家としてデビューを飾ったのであった。もちろん千円という高額な懸賞金も、社会に大きな話題を振りまいたという点で、デビューをより華々しくしたことはいうまでもない。

3　第一回国際広告写真展のその後——影響と評価

　第一回国際広告写真展の結果に、写真界や広告界はどのような反応を示したのか、またその影響とは具体的にどのようなものだったのか。次に、同展のカタログが刊行されたあとの一九三〇年七月から第二回展が開催された翌春までの期間に時期を絞って検証をしたい。

　まず、同展カタログが刊行された一カ月後の「写真新報」一九三〇年七月号に、このカタログへの書評が掲載された。評者は森芳太郎（本文の署名は「森生」）である。森は以下のように評している。

　広告写真展が広告界に貢献したことはいふ迄もない。それ以来急に写真の利用を増した日々の新聞紙広告面は、何よりも雄弁にその効果を物語つて居る。写真界は又これによつて新らしい領土への門を開かれ、営業家にして所謂『商業写真』に手を染めんとする者が輩出するに至つた。だがそれらは本計画の刺戟が当然生み出すべく予期された収穫だ。僕は寧ろそれよりも、

本展観が正統（？）の所謂芸術写真界に向つて与へる啓示に深い興味を感じる。その線と線との、乃至光と影との意識的な構成、自由奔放な写真的技法の駆使、変化極まりなきモンタアジュ、これらは実に商業用のためにではなく、純芸術作品に於て先づ試みられて然るべきものではなかつたか。僕は本選集が、広告意匠家よりも、一般写真画作家に取つて、痛切、緊要な意義を有つて居ることを信ずる者である。

森は、展覧会後の新聞各紙面に広告写真が急速に登場し始めたという現象面での変化を指摘しながら、カタログは「正統の所謂芸術写真界」に向けて発信されたメッセージだと論じている。この森の書評にすばやく応答したのは、当時東京で新興写真研究会を立ち上げたばかりの木村専一だった。オリエンタル写真工業が発行する写真誌「フォトタイムス」の編集主幹でもあった木村は、同誌の八月号に「商業写真よ何処へ行く」と題する一文を執筆する。木村は森の書評の前半を受けて、商業写真の最近の進展は目覚ましく、営業写真家もアマチュアも商業写真に手を染めて活況を呈したかのようだと認めながらも、「真にこれを実用化するまでには行かない。そこには遠い未来がある」と述べている。

アトリエがファクトリーと結ぶか、もしくはファクトリーに付属しなければ、完全な商業写真の実用化は望めない。四ツ切を限度とする僅かな制作能率の設備であつては、僅かに限られた

範囲にしか商業写真の活躍はあり得ない。（略）商業写真そのものを生かすべき設備の問題である。完全な設備が商業写真発達の最後の問題を解決してくれることは明らかであって、完備せる設備を有し、商業的手腕の敏なる商業写真家が多数輩出してこそ、一般社会人も商業写真を真に理解し、その利用の途を知るのではなからうか？。商業写真！　商業写真‼　と如何に写壇で叫んでも駄目である。而して商業写真の利用を一般社会に宣伝してこそ、初めて商業写真発達の光明があるのではなからうか。

商業写真よ何処へ行く……。
試作的揺籃の中に沈淪してはならぬ。(76)

実に辛辣な応答である。資本も設備ももたない個人経営の営業写真家やアマチュアには商業写真はしょせん無理なことである、と木村は言い切っている。この木村の考察に対して反応を示したのは写真家の井深徴であった。北海道出身の井深は東京府立工芸学校精密機械科を卒業後、写真メーカーの六桜社（現・コニカミノルタ）と三越百貨店を経て資生堂意匠部に入り、広告写真を手がけていた。企業所属の写真家であり、当時としては希少なプロの広告写真家だった。先の第一回国際広告写真展では「サロメチール」で三等入賞を果たし、賞金百円を獲得している。
井深は翌月の「フォトタイムス」誌に「広告写真の将来」と題する文章を発表する。そこでは最

近のフランスの広告界で広告写真家が異端者扱いされ、その技巧や表現が評価されていないという記事を引き合いに、「然らば日本ではどうかと云ふ事を考へて見ますに、恐らく世の頑迷なる広告家はフランスの広告界に於て見る以上に、理解がないのではないかと考へるのでありまして、誠に以つて情けない事であります」[77]と述べ、こう訴えかける。

要するに吾々がこの方面に立派な作品と、広告に使用される写真と云ふ事をよく考へまして、展覧会に、或は雑誌に発表する事が必要なのでありますが、さてこれを発表する機関を、吾々は持つて居りませうか、写真雑誌のみで木村氏が云はれる如く「写真雑誌の記事を賑はすのみで井蛙的沙汰である」誠に以つて如何ともする事が出来ない有様で、写真雑誌のみで今迄の広告家を理解せしむるには余りにも頼りない方法なのであります。（略）私も方法の事を思ふと情けないと思ふだけで其方法を短才の身では考へても考へても、よい方法が浮んでは参りません。写壇評論のセクションに私共の為に何かよき方法を考へて下さる方がないでせうか、私共がそれによつて教へて頂ければこんな幸福な事はないと考へて居ります。[78]

このあと、「写真新報」と「フォトタイムス」誌上ではこの件についての論考はみられないが、中央の写真メディア（いわゆる写壇）で展開された森、木村、井深らの発言からは、この一大イベントとなった展覧会を経ることによって広告写真をめぐる状況が急速に加熱していったことが感じられる。写真家たちの間にも、にわかに混乱や当惑が広がっていたようだった。

一方、このような中央写壇の状況に対して、当時の地方の動向はどのようなものだったのだろうか。一つ興味深い事例があるので取り上げたい。それは北海道の小樽新聞社が一九三〇年七月に開催した広告図案・広告写真の懸賞募集とその結果である。

小樽新聞社では例年、広告図案の懸賞公募をおこなっていたが、この年はそれに加えて広告写真部門を新設した。この新たな取り組みの成果は、同年九月に『広告図案・写真選集』として一冊にまとめられ、同社から刊行された。同書の奥付を見ると、発行は昭和五年九月七日で、書名は「小樽新聞懸賞募集　広告図案・写真選集　附　内外各国参考図版」、編者は盛田穣とある。盛田は当時、小樽新聞社の広告部長だった。同書は前半部が「応募広告図案の部」、後半部が「応募広告写真の部」となり、続いて「参考作例の部」「本社楼上に於ける審査会」の写真図版、そして識者三人によるコメントという構成となっている。

応募広告写真の一等は近澤美智夫（札幌）《サッポロミルク》、二等は久本種吉（釧路）《サッポロビール》、三等は三春久平（札幌）《クラブ石鹸》と栄義一郎（厚岸）《梅屋運動具店》であった。以下に四等が黒岩保その他五人の五点、五等が吉村彦文その他十人の十点、佳作が二十点で、入選については同書に図版が掲載されている作品に限られるものの、七十三点が確認される。

参考作例の本邦広告写真は「クラブ煉歯磨・歯刷子」その他十五点、外国広告写真は「ギブソン精肉店」その他三十一点である。識者のコメントは掲載順に、中川静（万年社取締役考案部長）「広告写真の利用に就て」、室田久良三（広告界編集長）「広告画の選択」、梅村舜造（古谷製菓工場長）「新聞広告の或る描点」となっている。

掲載作品を通観すると、出品者の大半が北海道内の在住者で、わずかに東京や大阪からの出品がみられる程度の、いたってローカルな懸賞企画だったことがわかる。一等を獲得した近澤美智夫の《サツポロミルク》(写真24)は、対象商品とともにトーストやコップに入ったミルクが並ぶ朝の食卓を、穏やかな光のもとに静謐に捉えた作品である。奇を衒うことなく正攻法で撮影されたものだが、広告写真というよりも静物写真といった趣が濃く、一等の作品としてはどこか物足りない気持ちを抱かせる。二等や三等の入賞作品にも同様の傾向が感じられる。

写真24　近澤美智夫《サツポロミルク》1930年
(出典：盛田穰編『広告図案・写真選集——附　内外各国参考作例』小樽新聞社、1930年、119ページ)

ところが、下位の入選作をみると雰囲気は大きく異なる。一見して国際広告写真展の影響があからさまな作例が多数見受けられるのである。なかでも中山岩太《福助足袋》に影響を受けた作例が目立つ(写真25)。そのほかにも国際広告写真展で三等に入賞した小石清《スマイル》(写真26)の影響が著しい作品(写真27)や、なかにはあろうことか『国際広告写真展選集』の表紙をそのま

127——第2章　第一回国際広告写真展

写真25　大谷敏久《〈題名不詳〉》1930年
（出典：前掲『広告図案・写真選集』161ページ）

写真展のイメージから遠くにある作品を上位入賞作にしようと配慮したのだろう。しかしながら、国際広告写真展が与えたイメージはたいそう強力であり、その影響の痕跡を完全に払拭することは困難であった。

このことから『国際広告写真展選集』が北海道や東北地方にもあまねく普及していたことが推測され、同様に全国各地の写真家たちにも同カタログが大きな影響を及ぼしたであろうことがうかがわれるのである。

当時、地方都市部の広告宣伝活動の現場が、この間の広告写真をめぐる動きに対してどのような感想を抱いていたのかも、みておきたい。名古屋・松坂屋の宣伝部員である馬場杢太郎は「三田広

ま流用した作品までが入選しており、その図版が堂々と『広告図案・写真選集』に掲載されているのには驚かされる（写真28）。

時期的なタイミングを勘案すると『国際広告写真展選集』が刊行された直後であり、小樽新聞社の広告写真懸賞への応募を志した人々の多くがこのカタログを「研究」したであろうことはまちがいない。おそらく審査員たちは極力国際広告

告研究」編集部の求めに応じ、「写真と線との広告に就て」と題した論考を寄稿している。

凡ゆる写真技術を充分に駆馳する写真技師、同じく広告立案家の意のままに絵を描き、線を引く図案家、此の三者が一心同体となつたトリオに依つてのみ始めて優秀なる写真広告、或は写真と線との組合せ広告が産れるのである。（略）線と活字のみの広告は外国雑誌殊にドイツ等では実に素晴しい出来栄えのものが発見される。これは将来我国に於ても発達する性質のものではなからうか。同時に写真と線との組合せは続々と優秀なものが生れて来るに相違ないと確信し期待をしてゐるのである。新しい酒は古い革嚢には盛れない。新しい生活は新しい形式を要求する。写真と線と、活字との三重奏に栄あれ。[79]

写真26　小石清《スマイル》1930年
（出典：前掲『国際広告写真展選集』9ページ）

本書のはじめに紹介した『広告辞典 1931』の「トリオ」の項の実用文例を彷彿とさせるものである。執筆者の馬場は百貨店という当時の最先端の文

129——第2章　第一回国際広告写真展

写真27 上村鐵羊《ロート目薬》1930年
(出典：前掲『広告図案・写真選集』131ページ)

出品規定の四部構成は変わらないが、それぞれの題材（課題）については前回との変動が多くみられる。以下に列挙すると、「一部」はメヌマポマード、ヘチマコロン、資生堂歯磨、ウテナクリーム、オリヂナル香水、肌色美顔水、クラブ石鹼。「二部」はサロメチール、スマイル、理研ヴィタミンA、仁丹、ブルトーゼ、メガネ印肝油、ラポカ。「三部」はキッコー万醬油、金太郎コナミルク、明治チョコレート、月桂冠、森永チョコレート、カルピス、牛肉宝来煮。「四部」は福助足袋、マツダランプ、松坂屋、ビクター蓄音器（レコードを含む）、常盤生命保険会社、帝国中学会講義録。そして規定の最後に「右課題にて応募の事、実際に使用し得る様適当に文字を入れるスペースを開て置く事」という注記が付加された。締め切りが二月十五日、展覧会期が三月一日から十日間、と前回よりもやや早まった。審査員は以下の十三人である。秋山轍輔（東京写真専門学校教授）、

＊

翌年の一九三一年一月三十日に第二回国際広告写真展の要項が発表された。第一回展とほぼ同じだが、相違点は以下のとおりである。

化を扱う職場環境にいた。そこでは中央と同様に地方都市でも、海外の流行をはじめ新しい文化的動向に敏感に反応し、積極的に受容するという、明快な姿勢が示されている。

濱田増治（商業美術家協会会長）、杉浦非水（図案家）、室田久良三（広告界主幹）、井関十二郎（明治大学教授）、和田三造（画家）、仲田定之助（美術評論家）、宮下孝雄（東京高等工芸学校教授）、成澤玲川（東京朝日新聞社計画部長）、星野辰男（同社グラフ部長）、谷口徳次郎（同社写真部長）、新田宇一郎（同社広告部長）、久野八十吉（同社印刷部長）。

そして三月に第二回国際広告写真展の応募結果が公表された。国内作品の総数は三千百二十点で、厳選なる審査の結果選ばれた三十三点の入選作は三月一日から十日間、外国作品とともに東京朝日新聞社展覧会場で陳列された。一等から三等までの入選者は次のとおりである。「一等［賞金千円、商工大臣賞大カップ］一名、小石清氏［住所省略、以下同様］／二等［賞金二百円づつ］四名、▲

写真28　栄義一郎《〈題名不詳〉》1930年
（出典：前掲『広告図案・写真選集』177ページ）

131――第2章　第一回国際広告写真展

写真29　小石清《クラブ石鹼》1931年（東京都写真美術館蔵）

田中清治氏　▲宮田徹氏　▲太田道正氏　▲木下勇氏／三等〔賞金百円づつ〕八名、▲成田春陽氏　▲住田庫三氏　▲原田精治氏　▲鈴木亀吉氏　▲富永一郎氏　▲西村愛山氏　▲高松麗光氏　▲森井江石氏(81)」

第二回国際広告写真展の一等・商工大臣賞を受賞したのは小石清《クラブ石鹼》だった（写真29）。「写真新報」一九三一年四月号には「広告写真の一等入選者　小石清君の名誉」という見出しで囲み記事が掲載されている。

東京朝日新聞社の主催に係る第二回国際広告写真に見事一等の栄冠を戴ち得た小石清君は未だ二十四歳（ママ）の青年で、十五の時から浅沼商会大阪支店の技術部に入り、写真技術を習得、好んで風景を撮り、昭和三年秋の全関西写真サロンに「子供と牛の首」を出品して准特選となり、ルの広告写真で三等に入選した。今回斯界の群豪を圧して名誉ある首位に上ったのも決して偶

然ではない。小石君は語る

写真は影光像の実感を感光紙に現はすべきだといふ写真の大道に従つて、絵画の真似をせず、被写物の独自の味を出すべく注意して居ります。今度の応募作品も真黒の紙の上に硝子板をのせ、其の上にシャボンの泡をつけて指でいろ〳〵掻きまぜてその出来た形を撮りました。クラブ石鹼の広告写真です。都合六枚出したのですが、其中一、二枚には入選の自信はあつたにはありましたが一等とは望外でした。

主催者が発行する「アサヒカメラ」一九三一年四月号には入賞者の「作者感想」欄があり、「遇(ママ)然な収穫」と題する小石のコメントが載っている。

制作上の苦心と云ふ程のものはありませんが、〆切日の二日前と云つても深夜でしたから、十四日の午前二時頃だつたのです。昼間の仕事に大分疲れて居りましたのですが、〆切日が切迫して居るものですから、元気を出しつつ只漫然と、黒紙を下に引いたガラス面上でデザインを、指頭で書きなぐつて居たのです、書いては消し、幾度やつても好いものが出来ないのです『泡立のよい』と云ふモットーを、写真で以て最も効果的に表現してみたい、と云ふプランは出来て居たのですが、つまり僕の頭が古いものですから、因襲的な構図にすぐにとらはれてしまふのです。実際構図(ママ)と感覚がぴつたり一致すると云ふ事は容易に得られないものです。とこ(ママ)ろが遇々に、全く遇(ママ)然にです。書きなぐつたデザインを手のひらで、さつと消した跡の線が、

妙に僕の心をとらへて感覚を新鮮にしてくれたのです。その時の作品があの入賞の分なのです。⁽⁸³⁾

この第二回国際広告写真展では、第一回展のようなカタログが刊行されることはなかった。したがって公式見解や解説のたぐいは出なかったので、主催者が発行する写真誌「アサヒカメラ」の一九三一年四月号に掲載された同展・審査員の濱田増治の記事「広告写真の将来とその進展の道」をそれに代わるものとしてみるしかない（同記事中には四点の佳作作品が参考図版として挿入されている）。文末に「一九三一、三、十二」と記されたその記事の冒頭で、「今次の業績に於いては、日本の広告写真は何等の危惧を抱く必要はない。或物に於いては、先進欧米諸国の広告写真に比較して、一段の進歩を遂げたものあることを認めることが出来る」と、濱田は誇らしげに述べるのだが「併乍ら、広告写真が、現在今日迄の表現のみを以つて、これ足れりとするものならば、其行詰りは、其表現機能に制限があるだけに、当然其憂を早晩持たなければならぬ」と、後段は一転して厳しい筆致の講評となっている。

或物に於いては昨年より以上の洗練を見せ乍らも、同一技巧を繰り返したがために、其優勝を克ち得ることが出来なかったものがある。広告写真が商業美術である限りに於いては、不断の独創力こそが必要であつて、一度示された技巧のみを頼ることは出来ない。即ち、影と光、立体感、他の器物の借用（グラス其他）、二重露出、陰画焼付、其他ETC……それは決して決定的の刺戟物ではない。茲に悲しき行詰りの運命を見るのである。⁽⁸⁴⁾

濱田の評言はやや回りくどいが、同展の審査員であり主催者側の広告部長でもあった新田宇一郎は、同時期の「帝国工芸」で、「感想」をもっと明瞭に述べている。

第一回の広告写真展に入賞した優秀な作品の影響が善悪両様の意味に於て非常に大きいやうに思はれる。例へば昨年の商工大臣賞を得られた中山岩太氏の福助足袋の作品の影響の如きは、今年の福助足袋を取扱った作品に恐ろしく影響して居た。あの足袋の裏を写して南画的な効果を出した中山氏の創造的な作品を模倣したのではないかと思はれるやうな作品を発見したのは勿論のこと、中山氏の作品から脱却しやうとしてもがき乍ら中山氏の作品を一歩も出て居ない作品も多かった。又昨年中山氏の狙った南画的な効果を狙ったものは福助足袋以外のものを取扱った作品に於いても随分見受けられた。(85)

中山岩太《福助足袋》の「悪」影響を指摘するのは、新田のような識者だけに限らなかった。先の濱田の「広告写真の将来とその進展の道」のページには囲み記事として匿名「T生」の写真展への感想が載っているが、そこにも、辛辣な指摘がみられる。

今度の国際広告写真展の作品を見ても、それらしいものばかりとは決していふのではないが、第一回に催されて作家たちが一様にきざみ込まれたヒントを、第二回にそのまま利用するこ

とはあまりに甚だしい日本人根性のやうに思はれてならなかったのがあった。一回に福助足袋の裏返して賞金千円をとったデザインから足袋にはこれに似たものだらけといっていい程あった。殊に数足を消費して価値千円以上に扱ったところなどは、喜ばれぬ奉仕ではなからうか、とも思はれるのが中にはあったやうだ。

「福助足袋」を主題に二等に入賞した木下勇の作品に対しては、「アサヒカメラ」誌上で評者の蒲田平松が中山作品と比較して苦言を呈している。「今度二等になった木下勇氏の福助足袋は油絵の感じ、中山氏のは文人画の感じで共に絵の感じですが、広告的の力強さから云ふと後者の方がずっと優れてゐると思ひます」

第一回展ではみられることがなかったこのような率直な批判が噴出した第二回展ではあったが、それでも前回の倍近くに膨れ上がった出品者数やメディアの多様な反応は、この企画が再度大衆的な成功を収めたことを物語っている。

そして中山と同様に、小石清もまた第二回展での一等・商工大臣賞の受賞を機に、活躍の場を広げていくことになる。受賞後、勤めていた浅沼商会を退職した小石は大阪市東区に小石アド・フォト・スタヂオを開設し、商業写真家として独立を果たす。そしてさらに各種の展覧会や競技会に応募しては次々と受賞を重ねていくのである。ざっとその活躍を列挙してみよう。

一九三〇年、第一回国際広告写真展、三等。第五回日本写真美術展、入選。
一九三一年、第二回国際広告写真展、一等。第六回日本写真大サロン、入選。第六回日本写真美

術展、特選

一九三二年、第三回国際広告写真展、入選。第二十一回浪華写真倶楽部展、写翁賞

一九三三年、第八回日本写真大サロン、佳作

一九三四年、第五回国際広告写真展、佳作。海外宣伝用写真懸賞、一等。第八回日本写真美術展、入選

一九三五年、第九回日本写真美術展、特選

一九三六年、第十回日本写真美術展、特選。「女性と富士自転車」広告写真懸賞、一等

何やら老獪きわまりない「賞金稼ぎ」ぶりにもみえるが、のんびりと店舗を構えて客を待つ営業写真師とは一線を画す、抜かりない商業カメラマンとしての自負のあらわれだともいえるだろう。そしてその間に小石は著作家としても特記すべき仕事を残している。一九三三年にはアルミの金属板を表紙にした、伝説の写真集と呼ばれる『初夏神経』（浪華写真倶楽部発行、丸善発売）を出版し、三六年には自ら開発した特殊撮影の技法を惜しげもなく披露した指南書『撮影・作画の新技法』（玄光社）を発表する。

どちらも時代を画する著作であり、広く写真界に影響を与えたものだが、ここでは広告写真の観点から『撮影・作画の新技法』のほうを取り上げたい。ちなみに同社の宣伝コピーの一部は以下のようなものだった。

幾多の名作を続々とものして、その都度斯界に一大センセイションを捲き起せる小石清氏の、

清新なる作品と傑出せる画面は、いかに撮影し、いかに作画されたか？　小石氏独自の秘法とその苦心の新技法は、茲に初めて余す処なく公開された。斯道精進数十年倦まざる刻苦により開拓された、前人未到の新分野、撮影作画の新技法は懇切なる文章と豊富鮮麗なる説明写真により、初心者も直ちに会得し、実行出来るやう詳述された。全写真家の一大福音！　今こそ全写真界に誇り得る、この新技法を会得して、更に写壇に雄飛せられよ。

一九三六年の「女性と富士自転車」懸賞広告写真で一等を獲得した作品は、《秋》という題である（写真30）。小石はこの作品について、「秋の郊外を、自転車に乗ってハイキングに出かける美しい女の人、これこそ近代娘気質であり、明朗な昭和の新女性の姿を語るものでありませう。（略）／秋空と美しい紅葉と近代娘、この秋空の紅葉が、モンタージュ作品であるとは――／然し気をつけて見れば、紅葉は赤外線乾板に手撮影してありますから、地面の草とを比較すれば、感じの違ふことに気がつくことと思ひます」と記している。さらに二枚の原板を使用して赤外撮影と整色撮影の合成をどう試みていくかについての詳細な説明を示している。このようなテクニカルな部分はいわゆる「企業秘密」として伏せておく写真家が多かったが、小石は自ら会得した技法は全面開示するのを身上としていたようで、まったくためらいなく説明している。こうして小石は撮影技法について多岐にわたる具体的な指南を重ねていくのだが、実は「緒言」で「写せば写るといふ安易さが生む弊害として、一般写真界の傾向は、一つの行詰り状態を呈してゐるのではないだらうか？／ここに写真芸術が、科学に立脚する以上、いつかはこの問題が起って来るに違ひないと私は思ふ。／

創造人としての悩みがあり、また危機がひそんでゐるのではなからうか——」という率直な疑問を投げかけてもいるのである。

それでは小石にとって写真——目指すべき新しい写真表現——とは、どのようなイメージのものなのか。実のところ、それは中山がイメージするものと非常に近いのではないかと思われる。「私は美しいものが好きだ。運悪く、美しいものに出逢はなかった時には、デッチあげても、美しいものに作りあげたい」と中山は制作における自らの心情を吐露したが、両者がもつ繊細でファンタジックな資質はたいそう似ていると思えるのである。

『撮影・作画の新技法』に戻ると、小石は自身のイメージをマン・レイの《リンゴとネジ釘》（写真31）に仮託している。「卓上の林檎を見て、美しいと感ずることのみで良い、然し美しいと感ずることのみでは、所謂絵画的写真の流行した時代のことである。／美しいこの林檎を切って、その内外面の美しさをも分析比較して、新しい美を発見したように喜んでゐたのは、丁度新即物主義華やかな時代のことであつたともいへる。／新しい写真画への出発は——

写真30　小石清《秋》1936年
（出典：小石清『撮影・作画の新技法』玄光社、1936年、129ページ）

——／林檎の外面的色彩の美しさも、甘酸っぱい味や匂ひも、表皮と肉の間の栄養価値も、すべて知り尽してゐて、真白のスペースの上に、黒々と円い影をつくり、赤い表皮でつつまれた頭の上に、太いネジ釘が一本のつかつてゐる、このマン・レイ氏の林檎の作品のうちに、新しい写真画への出発がひそんでゐるやうに私には感じられる[91]」

マン・レイは一九三一年に葡萄の葉の上に桃を置いた写真を撮影し、その作品を発想源に《リンゴとねじ釘》のオブジェを制作する。

ここで小石が挙げているのは、そのオブジェをマン・レイ自身が撮影したプリントのことだろう。この《リンゴとネジ釘》プリントについては、木村伊兵衛も同様に感嘆していた。後年、渡辺義雄との対談で木村は「あれにはまいりましたね。いま見たって、水もしたたる造形でしょう。白バックにリンゴがある。それにネジ釘をいけ込んである。この形といい、空間の取りかたといい、たいへんなものですよ」と述べる。そのあと、二人の会話は以下のように続いていく。

木村　そのマン・レイが、写真化学をいろいろ使って、ソラリゼーションだとかフォトグラム

写真31　マン・レイ《リンゴとネジ釘》
1931年（東京都写真美術館蔵）

だとか、いろいろなことをやった。その影響はずいぶん日本にも強いでしょう。

渡辺　大きいですね。

木村　その当時、中山岩太がパリにいたわけです。マン・レイは「貝殻とヒトデ」なんていう前衛映画を撮ったりして、たいへんなもんだったが、中山は「かれの影響は受けない」といっている。「おれのほうがお師匠さんだ」と威張っている。ひげをはやして。（笑い）だけれども、ぼくは影響を受けていると思う。かれが帰国したとたんの一九三〇年に、朝日新聞の第一回広告写真展があり、そのとき「福助足袋」の広告で一等賞をとったんですが、その写真というのが福助足袋がぽんと一足重ねてある。足袋の裏は真っ白で、まわりの縁取りが黒。

渡辺　あのアイデアにはちょっとびっくりしましたね。

木村　単純そのもの。世界の広告写真の歴史の中で今後も出てこないような。これが、マン・レイのリンゴに通じるんですよ。

中山がマン・レイから影響を受けていることは明らかである。実際に中山はマン・レイのプリントをパリから持ち帰り、芦屋カメラクラブの第二回展（神戸・朝日会堂、一九三〇年十一月）と東京展（朝日新聞社、一九三一年四月）の会場に三点、特別出品として展示している。山本淳夫は「我国でその実作が展示された例としては、かなり早いものだと思われる」として、「写真の「機能」を重要視するバウハウス的な方法論よりも、彼らがより感覚的な美意識を志向していたことを象徴し

ているようでもある」と、中山および同クラブとマン・レイとの親近性を指摘している。

小石にとって中山は、一九三〇年の広告写真競技会というフィールドでたった一度きり相まみえたライバルだったが、こうしてみてくると、マン・レイに影響を受けたという共通点もさることながら、小石による先輩写真家である中山への畏敬の念も、ほのかに伝わってくるようである。まるでマン・レイの林檎が宙空の対称点となって、小石と中山が軽やかに挨拶を交わしているかのようにも感じられるのである。

しかしながら、写真家としての小石をめぐる状況は大きな変化を示すことになる。一九三七年、小石は鉄道省国際観光局が対外プロパガンダとして企画した「日本観光写真壁画」の制作に同局の委託を受けて携わる。これはパリ万国博覧会に出品されたもので、小石以外では木村伊兵衛、渡辺義雄、原弘らもメンバーだった。翌年には国策グラフ誌「写真週報」の写真担当となり、内閣情報部・海軍省の委嘱で中国に従軍し、三カ月にわたって滞在して撮影の任に就いた。四二年には「満洲国」建国十周年に際し、写真使節として派遣される、など、花形商業カメラマンはその後、国家に抱えられた報道写真家としての道をひたすら突き進むことになる。小石が再び中山と親密な挨拶を交わすことはなかった。

注

（1）島村安彦／高田誠三／安井仲雄／中島徳博「回想座談会「関西写真の戦前を語る」」「日本写真芸術

（2）中島徳博「関西の写真」、田中祥介編『関西写真家たちの軌跡100年――時の創造者295人の視点』所収、関西写真家たちの軌跡展実行委員会、二〇〇七年、二三一ページ
（3）米谷紅浪「写壇むかし物語（一）」『写真月報』一九三六年一月号、写真月報社、一一〇―一一二ページ
（4）米谷紅浪「写壇今昔物語（五）」『写真月報』一九三六年五月号、写真月報社、一〇七ページ
（5）東京都写真美術館監修、日外アソシエーツ編『日本の写真家――近代写真史を彩った人と伝記・作品集目録』日外アソシエーツ、二〇〇五年、一八〇ページ
（6）成澤玲川「一年間の鳥瞰」、東京朝日新聞社編『日本写真年鑑 昭和四年＝昭和五年』所収、朝日新聞社、一九三〇年、三ページ
（7）濱田増治「商工写真の認識」、同書所収、一二六―一二八ページ
（8）「写真界重要記録」、同書所収、一二ページ
（9）週刊朝日編『値段の明治大正昭和風俗史』上（朝日文庫）、朝日新聞社、一九八七年、五七七ページ参照
（10）同書六〇一ページ参照
（11）『アサヒカメラ』一九三〇年五月号、朝日新聞社、五〇六ページ
（12）後年の記録によると、期日や開催会場などの詳細は不明だが、同展覧会は大阪、仙台、神戸、広島、大連の各地を巡回した。『写真新報』一九三一年二月号、写真新報社、一一〇ページ
（13）「国際広告写真展と賞品授与式」、前掲『日本写真年鑑 昭和四年＝昭和五年』所収、一八ページ
（14）金丸重嶺「写真界夜話（8）成沢玲川のこと」『アサヒカメラ』一九五七年八月号、朝日新聞社、

143――第2章 第一回国際広告写真展

（15）一八七ページ
（16）成澤玲川「国際広告写真展を主催して二三の雑感」「帝国工芸」一九三〇年五月号、帝国工芸会、二〇ページ
（17）同前
（18）同前
（19）同論文二一ページ
（20）同論文二二ページ
（21）「大阪朝日新聞」一九三〇年四月十二日付神戸版十三面
（22）前掲『国際広告写真展選集』四一ページ
（23）同書六一ページ
（24）中山岩太「広告写真撮影のトリック」「アサヒカメラ」一九三〇年七月号、朝日新聞社、六〇ページ
（25）同論文六一ページ
（26）前掲『国際広告写真展選集』九九ページ
（27）同書一〇二ページ
（28）「アサヒカメラ」一九三〇年六月号（朝日新聞社）の「入賞作者感想」ページに記載されたのは、中山岩太「小型広告の効果」、小原徳次郎「構図の単純化」、西山清「これを機会に」、南實「愉快に作画する」、井深徹「自分として失敗」の五人である。
（29）中山岩太「小型広告の効果」、同誌五九二ページ
「受賞者　中山岩太氏曰く」「東京朝日新聞」一九三〇年五月一日付六面

(30) Y・N生「編集後記」「三田広告研究」第八号、慶應義塾広告学研究会、一九三〇年、一〇七ページ
(31) 中山岩太「広告写真について」、同誌一二一ページ
(32) 同論文一二三ページ
(33) 同論文一二三―一二四ページ
(34) 同論文一二四ページ
(35) 同前
(36)「審査員　和田三造氏曰く」「東京朝日新聞」一九三〇年五月一日付六面
(37) 平瀬礼太「和田三造と南風、その前後～帰国まで」、姫路市立美術館編『和田三造展』所収、姫路市立美術館友の会、二〇〇九年、一〇二ページ
(38) 帝国工芸会は、渋沢栄一を中心とする産業界の指導者と、東京高等工芸学校卒業生を中心とするデザイナーから成る半官半民の団体として、一九二六年に結成された。日本の工芸品に対するデザインを指導し、その質的向上に大きな役割を果たした。「帝国工芸」はこの団体の機関誌であり、創刊以来、東京高等工芸学校図案科教授の宮下孝雄が編集にあたった。森仁史「東京高等工芸学校の誕生とそのデザイン史上の意味」、松戸市教育委員会編『デザインの揺籃時代――シリーズ講演』所収、松戸市教育委員会、一九九七年、九ページ参照。
(39)「帝国工芸」一九三〇年五月号、帝国工芸会、一二三ページ
(40) 金丸重嶺「写真界夜話（9）鎌田弥寿治（ママ）のこと」「アサヒカメラ」一九五七年十月号、朝日新聞社、二〇四ページ
(41) 前掲「帝国工芸」一九三〇年五月号、一二三ページ

(42) 同誌二四ページ
(43) 同誌二五ページ
(44) 同前
(45) 『立体写真像（銅像）』銀座資生堂・立体写真像部、発行年・ページの記載なし
(46) 同前
(47) 千葉真智子「尖端生活の諸相と都市の中の商業美術」、千葉真智子編『「あら、尖端的ね。」――大正末・昭和初期の都市文化と商業美術』所収、岡崎市美術博物館、二〇〇九年、一一ページ
(48) 前掲「帝国工芸」一九三〇年五月号、二六ページ
(49) 同前
(50) 同前
(51) 同誌二七ページ
(52) 同誌二八ページ
(53) 同前
(54) 前掲『国際広告写真展選集』四ページ
(55) 前掲「帝国工芸」一九三〇年五月号、二八ページ
(56) 森芳太郎「タビとハンケチ 一千円がウロウロする話」「写真新報」一九三〇年五月号、写真新報社、六四ページ
(57) 同論文六五ページ
(58) 同前
(59) ハナヤ勘兵衛「また何かの機会に…　ハナヤ勘兵衛申し送り事項」（聞き手：清多英樹、起稿：横

(60) 前掲「タビとハンケチ　一千円がウロウロする話」六六ページ
(61) 同論文六七ページ
(62) 前掲『国際広告写真展選集』三ページ
(63) 森芳太郎「絶対美術運動の産物　フォトグラムの研究」、前掲「アサヒカメラ」一九三〇年七月号、五五ページ
(64) 森芳太郎『山水発見――写真紀行』アルス、一九四一年、二四三ページ
(65) 越智修/福田静男編『全関西写壇五十年史――全日本写真連盟関西本部のあゆみ』全日本写真連盟関西本部、一九七六年、一四八ページ
(66) 次のような記述からも、本庄光郎と中山との交流がうかがわれる。「彼はよく飲んだ。マドロスパイプをくゆらせながらグラスを傾けた。アルコールがまわりだすと静かな語り口でよくこういった。「ボクの作品は酒が生みだしてくれるんですよ、酒を引き去ればボクの作品は消えてなくなります」(本庄光郎「中山岩太　小石清　写真作品集」所収、〈写壇の巨星―安井仲治・中山岩太・小石清を偲ぶ作品展〉実行委員会、一九七七年、八九ページ)
(67) 前掲「また何かの機会に…　ハナヤ勘兵衛申し送り事項」「三田広告研究」第六号、慶應義塾広告学研究会、一九二九年、一八―一九ページ
(68) 濱田増治「商業美術の力、構成及び動勢に就いて」「三田広告研究」第六号、慶應義塾広告学研究会、一九二九年、一八―一九ページ
(69) 濱田増治「写真のメカニズムとシュールリアリズム」、前掲「帝国工芸」一九三〇年五月号、一六ページ

(70) 同論文一八ページ
(71) 同論文一九ページ
(72) 前掲『国際広告写真展選集』二ページ
(73) 同前
(74) 同前
(75) 森芳太郎「写真画集二種」「写真新報」一九三〇年七月号、写真新報社、四九ページ
(76) 木村専一「商業写真よ何処へ行く」「フォトタイムス」一九三〇年八月号、フォトタイムス社、一〇三―一〇四ページ
(77) 井深徴「広告写真の将来」「フォトタイムス」一九三〇年九月号、フォトタイムス社、一一三ページ
(78) 同論文一一四ページ
(79) 馬場杢太郎「写真と線との広告に就て」、前掲「三田広告研究」第八号、三九―四一ページ
(80) 前掲「写真新報」一九三一年二月号、一一〇―一一一ページ参照
(81) 「写真新報」一九三一年四月号、写真新報社、九二ページ
(82) 「広告写真の一等入選者　小石清君の名誉」、同誌七七ページ。記事中に「二十四歳」とあるが、小石の生年は一九〇八年三月二十六日なので、一等受賞時は二十二歳、記事の発表時で二十三歳になったばかりであった。
(83) 小石清「遇然な収穫」「アサヒカメラ」一九三一年四月号、朝日新聞社、四二一ページ
(84) 濱田増治「広告写真の将来とその進展の道」、同誌三六四ページ
(85) 新田宇一郎「第二回国際広告写真展についての感想」「帝国工芸」一九三一年四月号、帝国工芸会、

(86) T生「新技巧の表現が望ましい 作家に対する広告写真」、前掲「アサヒカメラ」一九三一年四月号、三六七ページ
(87) 蒲田平松「一〇〇〇円オン・パレード 第二回国際広告写真展望」、同誌四一七ページ
(88) 小石清『撮影・作画の新技法』六版、玄光社、一九三八年、三五ページ
　の初版は一九三六年十月八日発行である。架蔵の同書のうち、三八年六月十日発行の「六版」は、巻頭二十二点の別刷り口絵に続く本文「緒言」の三ページから一七ページまでが、すっかり抜け落ちている。それが何版以後からなのかは不明だが、これは単なる落丁ではなく、増刷にあたって、同書を求める読者にとっては具体的な技法の例示と図版と解説の部分だけがあればいいだろうという、出版社による意図的な判断によるものだと思われる。相違点としてはほかにも、「初版」巻末の広告ページは三ページだが、「六版」では十二ページに増加し、定価も二円五十銭から二円八十銭（新設された外地定価は三円十銭）へと「改正」されている。
(89) 同書一三〇ページ
(90) 同書六ページ
(91) 同書一六―一八ページ
(92) 木村伊兵衛著、アサヒカメラ編『対談・写真この五十年』朝日新聞社、一九七五年、六八―六九ページ
(93) 山本淳夫「……「無題」を超えて」、芦屋市立美術博物館編『芦屋の美術を探る 芦屋カメラクラブ 1930―1942』所収、芦屋市立美術博物館、一九九八年、四ページ

第3章

中山岩太の写真理論──機械美学から新興写真へ

1 同時代の西欧の造形芸術思潮の受容

中山岩太が欧州滞在時、写真家になるにあたっての造形的な思考や手法について、大きな影響を受けたであろう最先端の芸術思潮とはどのようなものだったのだろう。二十世紀初頭のヨーロッパでは実にさまざまな芸術表現活動が展開され、その動向はめまぐるしく更新されていったわけだが、そのなかでも中山に強い影響を与えたとされる未来派を起点に、機械美学の動向と写真表現との関連について考察してみたい。

自らが企画した「写真のモダニズム 中山岩太展」の図録に寄せた論文で、中島徳博は「パリ時代で注目されるのは舞台写真である。イタリアの未来派の画家エンリコ・プランポリーニ Enrico

Prampoliniの舞台装置によるうつした一連の写真は、貴重な資料でもある」と、滞欧時の中山とプランポリーニとの出会いの重要性を指摘している。続けて中島は「プランポリーニは一九二五年から三七年にかけてパリに滞在し、「コスミック・ピクチュア」、「物質との出会い」などの前衛的な作品を発表した。中山のとった舞台も、三角や四角の幾何学的形態がメカニカルに構成されたきわめて斬新なもので、プランポリーニの前衛性がよくうかがわれる」と述べている。

中山正子が写真家との日々をつづった自叙伝にも、当時のパリで芸術家のパトロンだった「ムシュ・アラステヤ」と知り合うことで、「イタリアの新進舞台監督のプランポリーニに紹介してくださって、プランポリニ作の舞踏劇の舞台写真をたくさん写した」という記述がみられる。

エンリコ・プランポリーニ(一八九四―一九五六)は一九一三年から未来派とかかわり、建築、絵画、彫刻、舞台美術などで幅広く活躍した表現者だった。一七年から二〇年にかけては詩人で反芸術運動であるダダイズムの創始者の一人トリスタン・ツァラと関係をもって、雑誌「ノイ」を通してイタリアのダダイズム運動の立役者となる。二五年、パリで開催された近代装飾工業美術万国博覧会にジャコモ・バッラ、フォルトゥナート・デペーロとともに参加してから同地に移住し、二七年、前述のようにマリア・リコッティと未来派パントマイム劇を上演する。

未来派の研究者であるエンリコ・クリスポルティは、「一九二二年には「機械芸術宣言」が出されたが、それからも明らかなように、機械は単にその外見の「端正さ」だけでなく、メカニズムの持つ独特の抒情性によって人間の想像力をかき立てる、重要なインスピレーション源だったのであ

る。このような未来派の見解は、とりわけプランポリーニを通じて国際的な広がりを見せた」と述べている。さらにクリスポルティは未来派の「機械芸術」には二つの段階があるとして、第一段階は平面的造形・幾何学的輪郭・派手な色彩で対象をメカニックに捉えようとし、第二段階はヴォリュームの強調・人体の複雑でメカニックな構造に目を向けたと述べ、「そこにル・コルビュジエやオザンファンらのピュリスムの影響は否定できない[3]」と解説している。

彼らのマニフェストである「未来派機械芸術宣言」とは、どのようなものだったのか。「ローマ、一九二二年十月／エンリコ・プランポリーニ／イーヴォ・パンナッジ／ヴィニーチョ・パラディーニ」と末尾に署名された宣言書の一部を引いてみる。

エンジンのプーリー、フライホイール、工場の煙突、光り輝く鋼鉄、匂いを振りまくオイル、発電所に立ち込めるオゾンの香り、蒸気機関車の喘ぎ、サイレンの咆哮、歯車そしてピニオン！（略）

われわれは機械のように感じる。われわれの身体も鋼鉄製であるように感じる。われわれも機械なのであり、われわれも機械化されるのだ！

調子外れの震動を響かせながらも確実かつ圧倒的な力強さと猛スピードで走り回るトラックの全く新しい美。クレーンを用いた素晴らしい建築の数々や、冷たく光る鋼鉄、ネオンサインの、立体的で大きく、またたいては消え去る、鼓動するような文字、こうしたものが、われわれの目にたとえようのない喜びを与える。こうしたものこそが、われわれの新たなる精神的必

需品なのであり、われわれの新しい美学の基本なのである。(略)

今や、あらゆる人間のドラマは機械によって、そして機械に囲まれて展開するのである。

われら未来派は、機械に対して、その実用的機能を捨て去り、芸術という精神的で偏見のない生を獲得し、至高の実り豊かな霊感の提供者となることを要請する。（傍線は原文）

清々しいほどの明快さである。いまや人間の社会的環境である世界は機械である、というストレートな主張は、機械的様式がもつ単純明快な幾何学的造形美とつながることで新たな時代精神をくっきりと形象化する。この鮮明な視覚性が一九二〇年代初頭の未来派の活動方向や探究のあり方を決定づけるものとなった。こうした方向性に積極的にかかわったのが同宣言の筆頭署名者であるプランポリーニだった。舞台美術から航空絵画、そして壁面造形と複数のジャンルを自在に行き来しながら独自の活動を生き生きと展開したプランポリーニの多面性は、感性の面でも中山と通じるところが多いように思われる。

中山はプランポリーニと知己を得ることで、一九二七年四月二十五日から五月二十五日までパリのマドレーヌ劇場で上演された「未来派パントマイム」の舞台写真を撮影する機会に恵まれる。中島徳博の研究によれば、中山がこのときに撮影した舞台関連の一連の写真作品は日本とフランスそしてイタリアにそれぞれ残されており、その詳細について中島は、「いずれの作品にも I. NAKAYAMA N. Y. PARIS という特殊なサインが記入されていることによって、これが中山岩太のものであると確定できる。日本にある作品は、直接舞台を撮影したものが九枚、中山のスタジオ

ィングは他に例を見ないものである。大きな暗い空間であえてモデルのたまなざしが虚空へと注がれることで、モデルになったプランポリーニの強烈な個性がストレートに表現されたすぐれた作品である。

九点の舞台写真のなかで、《福助足袋》との関連で最も興味深いものが写真33である。二〇〇三年刊行の淡交社版のレゾネでは《舞台風景（未来派パントマイム）》と題しているもので、一九八七年に刊行された中山の単独では最初となる写真集『中山岩太写真集 光のダンディズム』では《心

写真32 中山岩太《ポートレイト（エンリコ・プランポリーニ）》1927年（中山岩太の会蔵）

内で撮影されたものが八枚の計十七点である。この他に、フォト・モンタージュ等に使われたものと思われる断片的なイメージが五点残っている[58]」と報告している。

中山が撮影し、現在は兵庫県立美術館に寄託されているプランポリーニの肖像写真が写真32である。ポートレート撮影を得意とした中山はモデルに対して斜め下方から照明を当てる演出をよく用いたが、これほどまでにコントラストをつけたライテ

写真33　中山岩太《舞台風景（未来派パントマイム）》1927年（中山岩太の会蔵）

の商人（1）》というタイトルになっている。プリントの右下には「I. NAKAYAMA N. Y.—PARIS」のサインが認められる。

上部をカットして横長のトリミングを施した画面で、舞台中央の人物がポーズを決めている作品だが、注目すべきは背景にある舞台装置の形態と点景となる人物による画面構成である。中島は「後の中山の作品を支配している円や三角、四角形などの幾何学的抽象形体への嗜好の鍵となるのが、イタリア未来派との出会いであった」と簡潔に述べているが、白く塗られた大きな不等辺三角とその後ろに彩色され重ねられた小ぶりの正方形、そして前面の点景人物という画面構成は、右に九〇度に回転させてみると、三年後に制作されることになる《福助足袋》の構図と重なるようにもみえてくるのである。

このプランポリーニの舞台構成については画家自身による構想図が残されている（写真34）。黒く塗られた薄手の合板に片段ボールの紙片などがコラージュさ

写真34　Enrico Prampolini《The Heart Merchnt, sketch for stage》1927年
（出典：*Futurism & Futurisms*）

れたものだが、奥行きがないため、シンプルに幾何学的形象が組み合わされた平面構成によって抽象性がより強調されている。舞台撮影の際のやりとりで、中山はこの構想図を画家から示されていたかもしれない。

このようにプランポリーニによる舞台装置に接したことは、幼少時から長らく画家を志望しており画面を構成する形象の一つ一つにこだわってきた中山に、大きな示唆を与えるものだったといえる。単に依頼されて未来派の舞台を記録したとみるのではなく、中山が撮影を通して新たに画面を「構成」する意欲を湧き上がらせる重要な契機となった仕事として、捉えられるべきである。

＊

ここで一九二七年からさらに五年、時間をさかのぼりたい。二二年、もう一人の日本人表現者がプランポリーニと出会っている。村山知義である。

研究者の五十殿利治は「村山とプランポリーニとはおそらく、二二年五月、デュッセルドルフでの国際会議の際に出会ったと思われる。村山と親しかったベルリン在住のイタリア未来派詩人ルッジェーロ・ヴァザーリが紹介したはずだ」[8]と指摘している。村山が留学の成果を取り込んで自らの構成主義論を展開するのは、帰国の翌年、二四年の「みづゑ」一月号（春鳥会）に掲載した「機械的要素の芸術への導入」においてだとする五十殿は、「この文章で村山自身は、イタリア未来派のプランポリーニによる宣言「機械の芸術」に触れているが（略）村山は、プランポリーニの宣言やカーンワイラーの論に拠りつつ歴史的な経過を踏まえて、（略）議論をまとめた」[9]として、村山がプランポリーニから受けた理論的影響について考察している。

プランポリーニが中山よりも前に出会った日本人の表現者が村山だった、というのは興味深い指摘である。村山が帰国後「みづゑ」に寄せた論考を中山が実際に読むことはなかったと思われるが、中山はプランポリーニの口から村山のことを聞いていたかもしれない。先に紹介したDVLとの関連性も含めて両者には何かしらの縁があるように感じるのである。

村山知義（一九〇一一七七）は東京に生まれ、開成中学、一高に学び、一九二一年に東京帝国大学文学部に入学するが早々に中退し、翌二二年、ベルリンへ渡る。ベルリンではシュトルム画廊に出入りして同地の美術界とのコネクションを得たあと、ノイマン画廊で開催された大未来派展や第一回デュッセルドルフ国際美術展に出品するなど、一年足らずのわずかな滞在期間中に世界的な舞台で精力的な活躍を示した。中山にとってのパリと同様に、当時のベルリンでダダ、ロシア構成主義、未来派、前衛舞踊などの多彩な芸術運動にふれたことが、その後の村山の活動に決定的な影響を与

えることになる。

村山は帰国後の一九二三年に柳瀬正夢らとともに「マヴォ」を結成する。彼らがおこなったのは形式や素材や分野を限定しない作品制作活動であり、身体性を過剰に追求するパフォーマンス活動であり、関東大震災後の復興建築にも実際に携わるなどの脱領域的な前衛芸術活動の展開であった。瞠目すべき機関誌「マヴォ」（マヴォ出版部）も七号まで発行されるが、グループ内に分裂が生じて、活動は二年で終焉を迎える。二四年には当時の前衛芸術家たちと「三科」を結成する一方で、築地小劇場で公演された『朝から夜中まで』（ゲオルク・カイザー作、土方与志演出）の舞台装置を手がけ、その画期的な造形表現が話題となった。二五年の三科解散後は次第に左傾化し、演劇を中心としたプロレタリア芸術運動に身を投じていく。

中山が撮影した未来派の舞台写真を村山が見る機会があったならば、大いに興味を引いたにちがいない。だが、残念ながら数年の時間差によってこの二人が直接に出会うことはなかった。しかし、間接的にではあるが、村山は中山に――中山だけではなく、広く当時の日本の写真界全体に、といっべきだが――影響を与えているのである。それは村山の写真論である。村山は自身の表現活動にも積極的に写真を使用すると同時に、当時の写真雑誌に先駆的な写真論を掲載した。その点について五十殿利治が「村山は写真が開拓した新たな視覚の地平を意識していたことは疑いない。彼は帰国後最初の個展で、すでに踊る自分の写真、あるいは《題の無い絵》というフォトモンタージュ作品を出していたが、その後さらに写真への認識が深まっていたようである」と指摘しており、村山が一九二六年に「アサヒカメラ」に寄稿した「写真の新しい機能」の重要性についても次のように

論じている。

「新しい芸術写真として、四つのタイプを挙げた。そのうちの一つは、マン・レイの抽象的なコンポジションであるが、それよりも「写真が始めて非常に興味あるもの、充分に生命力のあるもの」となった「構成派」の写真を評価した。写真から「現実性」を奪った「芸術写真」を否定し、「写真の持つ現実性こそ、写真をして最も近代的な、我々の生活に欠くことの出来ない芸術に迄高める第一の要素なのである」と強調した[10]」

村山は論文「写真の新しい機能」で、写真芸術の新しい四タイプとは、当時注目された海外の写真家にあてはめると、①ホッペ、②ブルギエール、③マン・レイ、④リシツキーのそれぞれに代表される、としている。

①のエミール・オットー・ホッペ（一八七八―一九七二）はイギリスの肖像写真家で、大衆的な人気を誇っていたが、村山の評価は厳しく、「ただ単にソフト・フォーカスで真実をごまかしたものや、地平線を普通より高くとって之に影を配したものや、そんなたぐひの芸術写真はどうも私の考へでは大変に下らないものとしか思へない。絵画でたとへて見ればこれは印象派である[11]」と一蹴する。

②のフランシス・ブルギエール（一八七九―一九四五）はアメリカで活躍し、スティーグリッツが編集した「カメラワーク」とも関係をもった。村山は「第一の種類の芸術写真から当然の一歩を進めたものであつて、そのテクニックは主として人工光線と二重焼から成り立つてゐる。彼の作品は一言で云へば現実的対象の幻想的組合せである」と述べ、「この種類の芸術写真はまだ相当発達

159——第3章　中山岩太の写真理論

する余地がある」と留保つきで評価をくだしている。

③のマン・レイについて、村山は「アメリカ人マン・レイは一足跳びにカメラを否定してしまつた。彼はレンズもカメラも対象も使はず、途中で種々な障害を受けた光線をじかに乾板に当てることに依つて製作する」(傍点は原文)と述べ、当時の最尖端だった抽象絵画と比較をおこなうことでその新奇さを評価する。「カンディンスキーは絵画から全然『対照的なもの』を追ひ出し、『純粋な形』と『純粋な色』とを扱ひ始めた。そしてマン・レイは写真から全然『対照的なもの』を追ひ出し、『純粋な形』と『純粋な光』とを扱ひ始めたのである」

④のエル・リシツキーに対して村山は「云はば構成派の写真」であるとして、「この第四の種類に至つて私は、写真が始めて非常に興味のあるもの、充分に生命力のあるものになり得たと思ふ」と最大の評価を与えている。村山はリシツキーの《レーニン演説台》を例示しながら、「カメラの機能の極端な発露。二つ或ひは二つ以上の『現実』の、現実ではあり得ない組み合はせ。他の芸術部内との併用、或ひは融合。種々な段階と様相に於ける写真芸術の併合、或ひは融合」がその重要な方法であると指摘して、「かういふ芸術写真に依つてこそ、我々は我々自身を表現し、我々の生活を推進させ、実用性をも満足させることが出来る」として、論を結んでいる。

このような村山の写真観については、「自在に『写真』をあやつって、『単独な写真』からいかに離れ、いかに写真を改変しうるかが、彼の芸術写真論の焦点である」として、光田由里が次のように指摘している。「村山はかつて個展で『写真』を展示したものの、あくまでそれらは複製メディアとしての写真にとどまるにすぎず、彼の芸術作品は、そこに写っているもののほうにあった。彼

の芸術写真論でも、これと同じ写真観が通底しているのではないだろうか。写真の描写機能に、村山が「芸術」の可能性を見ていたようには読めないのである。彼が写真を「芸術」だとみなすには、「画工が絵具と筆を自由に扱ふやうに」芸術家がそれを素材にして使いこなす必要があった(15)写真家ではない村山にとって、この指摘のとおり写真の有用性は「何が写っているか」にかかっていた。村山は写真に写っているものを吟味して自身の制作に利用した。器用な村山にとってカメラの操作や暗室技術はそれほど苦にはならなかっただろうが、結局のところ写真は芸術＝生活を豊かに表現する素材であったがために、自らが撮ることに重きをおく必要性がなかったのだろうと考えられる。重要なのはいかに有効に「写っているものを使うか」ということであり、その端的な作例として、「犯罪科学」一九三一年十二月号（武俠社）に掲載されたグラフ・モンタージュ《首都貫流──隅田川アルバム》（村山知義監督・編集、堀野正雄撮影）が挙げられるだろう（写真35）。さしあたり中山が写真について考える写真家だとするならば、村山は写真で考えるプランナー（兼デザイナー）なのである。ともあれ直接の交渉こそなかった

写真35　村山知義監督・編集、堀野正雄撮影《首都貫流──隅田川アルバム》1931年（出典：「犯罪科学」1931年12月号、武俠社）

が、一九二〇年代の欧州で未来派のプランポリーニと写真という媒介を通して、中山と村山を結び付けるラインがあったということが確認された。

このラインはまた一方で、踊る人＝村山をダンサーとして捉えるならば、ダンサーを積極的に撮影した中山の活動領域とも大きくかかわって結び付くことで、にわかに別な位相が立ち現れることだろう。一九二二年のベルリン滞在時、村山はドイツ劇場で観たニッディー・インペコーフェンのダンスに強い衝撃を受ける。ドイツから帰国後の最初の個展、意識的構成主義的小品展覧会の目録に、村山は堂々と自らが踊る写真を載せている。この時期、村山は舞踏家になろうと考えていたほどだった。そして同時期にニューヨークにいた中山は、ヒンズー・ダンスのニョタ・インニョカをはじめとするダンサーを被写体として積極的に撮影していた。中山は、芦屋に活動拠点を移したのちも石井漠やその娘カンナ、アレクサンドル・サカロフ、崔承喜などの内外の著名なダンサーをフィルムに収めている。

中山の撮影によるマヴォのダンス・パフォーマンスや「劇場の三科」の舞台写真を見てみたいものだが、それは無理な願いである。「マヴォ」第三号（一九二四年）には《踊り》と題する撮影者不詳の、マヴォイストたちが逆立ちした写真が収められているのだが、マヴォのダンスと違って、それはどう逆立ちしてもかなわない事柄なのである。

*

中山と村山を結ぶラインは一九二九年に、さらにもう一人の人物につながっていくことになる。

美術評論家の板垣鷹穂である。

板垣鷹穂（一八九四—一九六六）の経歴は、村山のような波瀾万丈の起伏に富んだものではない。『日本近代文学大事典』第一巻の青柳正広の記述によれば、東京帝大文学部で美学・美術史を学び、大学在学中に東京美術学校から招かれて講師となる。その後、文部省在外研究員としてヨーロッパに留学し、研鑽を積む。帰国後は教職に就きながら、幅広く社会的な活動を推進した。また、「新聞、雑誌のもとめに応じて欧米の新しい造形美術運動や新建築の紹介、評論を試みたものも数多い」[16]とある。

中山が広告写真家としてデビューした一九三〇年前後、板垣も評論家として旺盛な執筆・出版活動を開始する。その活動のなかにあって、とりわけ彼の名を社会に知らしめたのは二九年に刊行された評論集『機械と芸術との交流』だった。板垣はその生涯に四十冊ほどの著作を刊行するが、二九年から四五年に出版されたものだけで二十七冊を数える。しかも同時期に書かれた書評、映画評、建築評、写真展評など、自身の著作に未収録のままのものが膨大にある。戦間期というあわただしい時代状況にあって大学教員として美術史の講義を担当しながら、多岐にわたる分野で実にすさまじい分量の執筆活動をおこなった評論家だった。

しかしながら中山と同様に、その死後、板垣の名は社会から忘れ去られてしまう。板垣リバイバルの動きは世紀を跨いだ二〇〇三年、明治美術学会主催の「板垣鷹穂シンポジウム」以降となる。このシンポジウムが起点となって、五十殿利治の編集による論文と資料集を兼ねた研究書『板垣鷹穂 クラシックとモダン』（森話社）が二〇一〇年に、白政晶子の編集・解説による『板垣鷹穂

（『美術批評家著作選集』第十二巻所収、ゆまに書房）が一二年に刊行されることで、ようやくモダニズム時代の先駆的評論家のアウトラインが明らかになった。わが国のモダニズムを文化史的観点から考察するうえで、板垣鷹穂の仕事を無視することはできない。中山岩太の広告写真を論じる本書にとっても、美術評論家・板垣は重要な存在である。モダニズム期に多くの書物を著した板垣であるが、なかでも重要な著作が『機械と芸術との交流』である。ただし、ここでは補足的な事柄として、板垣と同書の版元である岩波書店とのかかわりについてふれたうえで、中山との接点を探っていきたい。

一九二一年に板垣は東京美術学校の非常勤講師として西洋美術史の講義を受けもち、翌二二年に初めての著書である『西洋美術史概説』を岩波書店から上梓する。続けて二三年に『西洋美術思潮』を、二四年にシュミットの『現代の美術』の翻訳と『西洋美術要』を同書肆から刊行する。こうして板垣は岩波書店との関係を築いていく。同書肆の総合理論誌『思想』の再刊号（一九二九年四月号）に、西田幾多郎、和辻哲郎、三木清の論説に続いて板垣の「機械文明と現代美術」が掲載される。そして同年九月号に「機械と芸術との交流」が掲載され、読者からの評判に後押しされるかたちで、前述の二論文に「航空機の形態美に就いて」（『新興芸術』一九二九年十月創刊号、芸文書院）、「機械のリアリズム」への道」（『東京朝日新聞』一九二九年九月十日付、十一日付、十二日付）、「ヴェルトフの映画論」（『新興芸術』一九二九年十一月号、芸文書院）の三論文と、巻頭三十六ページにわたる写真図版を収録した『機械と芸術との交流』が同年十二月十五日付で刊行される。同時代の多様な──建築から飛行機、自動車、映画といった──視覚表象を俯瞰的に捉えた考察は、

164

斬新な装丁をまとった函入りの単行書として世に放たれた。

同書の書評としては、建築評論家の香野雄吉が「思想」一九三〇年一月号（岩波書店）に寄せた「現代機械芸術読本――板垣鷹穂著『機械と芸術との交流』を読む」が挙げられる。香野は「思想」再刊号に論文「映画と建築」を執筆しており、それはル・コルビュジエ、モホイ＝ナジ、ベラ・バラージュらの著作を素材にしてエイゼンシュタインを論じたものだった[17]。

香野は冒頭でアメリカの各種のデータ（新聞の読者、ラジオの聴取者、映画館の有料入場者、その他六項目）を掲げて、「このやうな関連に於いて見る時、芸術も亦現代に於いては、機械から切り離しては考へ得ないことは、余りにも当然である。（略）街頭では、ひとびとは映画について語り、子供達は自動車に眼をみはつてゐる。 板垣鷹穂氏の新著「機械と芸術との交流」は、この時街頭に現はれた」[18]と印象的な導入をおこなったうえで美術史家としての板垣の経歴にふれ、著作の構成について簡潔に解説する。評者の基本姿勢は、同書の重要性を論じて多くの読者に読まれることを願うというものだが、一方で批判点も述べている。

吾々は、しかし、「機械」をその生産力に結びつけることなしに、正しく理解することは出来ない。「機械のロマンテイシズム」と云ふ言葉は――主として――「機械」を、その生産力の地盤から切り離してそれを一つの形態として、或は単なるシムボルとして芸術運動に結びつけやうとするものである、と吾々は考へる。機械の形を見て、その生産力を見ないのは、資本家でも労働者でもないところの小市民層の機械に対する立場である[19]。（傍点は原文）

しかしこうした批判点も含めて、「現代に於ける機械の驚くべき可能性、しかもそれが一度現代の政治的経済的機構の中にもち込まれると、如何なる形に於いて現はれるか、「機械と芸術との交流」は、――もし、正しく読まれるならば――この重要な問題の一側面を、ありのままに語つてゐる。(略) 吾々は、ここに尖鋭する矛盾を充分に見きわめなくてはならぬ」[20]と、香野はまとめている。

一例として香野の書評を示したが、同書は刊行後、大きな反響をもって迎えられていた。[21] 板垣はそれに応えるかたちで「都新聞」一九三〇年一月五日付から九日付の五回にわたって「機械美の誕生」を執筆する。この論考は次の著作『新しき芸術の獲得』(天人社、一九三〇年) に収録されるとともに、板垣の編集によるオムニバス論集『機械芸術論』(「新芸術論システム」第五巻、天人社、一九三〇年) の巻頭にも据えられた、いわば板垣の機械美学のエッセンスともいえるものである。

板垣はそこで、芸術史上の新しい運動体として登場した「機械美」が、ロマンティシズムからリアリズムへの道程にあり、その存在はもはや必然性をもつものであると明言する。そのうえで「機械美」が社会的・歴史的な構造関係のなかに織り込まれている様相を詳しく分析することは困難さをともなうとしながらも、「大体の基調」として次の三点を挙げる。

一、純粋に芸術それ自身の思想的自覚として――。特に建築と工芸とに於いては、過去一世紀余りの間の消極的な歴史主義に対し、積極的な合理主義を標榜する機運が生れて来た。そして、過去歴代の諸様式を模倣する習慣を排して、徹底した合理主義の所産としての機械に、新しい

形態の範を求めはじめた。
二、社会思想に自覚した芸術運動としての――。新興階級としてのプロレタリアートが、その生活の環境として、及び、その運動の目標として、機械を芸術的表現に摂取しはじめた。
三、一般社会人の興味として――。新しい環境の中に新しい感激の対象を求めようとする一般社会人の興味が、新しい環境としての機械を、所謂「芸術的」に扱ふ要求を持ちはじめた。[22]

さらに板垣は「工場は寺院に代り、住宅のエレヴェションは汽船のブリッヂを模倣し、自動車は工芸美術に変り、起重機に記念性が認められて来た。そして歯車形の室内装飾が流行し、高速度輪転機の諧調が陶酔を誘った」[23]と述べて、新しい環境＝「機械的環境」を、社会の表層に現れた表象の美的価値にあるとする立場に徹底してこだわるのである。このような板垣の表層＝表象主義ともいえるような態度は、彼自身が整理した「機械美」の規定に端的に示されている。

先づ機械は、視覚的現象としてその機能の中に美しさを所有する。
一、偉力として。（軍艦や起重機の示す記念性は、主として此処に認められる）。
二、速度として。（高速度を有する交通機関の示す軽快さは、その代表的示例である）。
三、秩序として。（最も性格的な示例として、輪転印刷機の秩序立った機能を挙げることが出来る）。
次に機械は、その視覚的形態に於いて、一種の美的鑑賞を可能にする。
一、構成的なものとして。（鉄橋、ラデイオ柱、戦艦のブリッヂ等は、その代表的示例である）。

二、明快なるものとして。（自動車の車体や電燈のスイッチに此種の美的純化が窺はれる）。
三、微妙に複雑なものとして。（小形な内燃機—例へば航空機の機関—に感受される美しさの如き、それである）[24]。（傍点は原文）

　　　　＊

　機械美学を提唱して日本の思想界と芸術界に強烈な一石を投じた板垣の当時の状況は、中山のそれと似ていたともいえるだろう。板垣は一躍時代の寵児となり、メディアからの多種多様な原稿依頼を受けその執筆に忙殺されることになる。『国際広告写真選集』巻末のアンソロジー「広告写真を語る」の執筆陣の一人に起用されたのも、『機械と芸術との交流』があったからだろう。このようにして一九三〇年に中山と板垣は一冊の展覧会カタログのなかで、一等作品と付録の解説論文というかたちで出会っていた。しかしながら、この時点ではまだ直接は出会っていない。それは、もうしばらく先のことである。

　未来派のプランポリーニから村山知義そして板垣鷹穂と、中山とつながる造形芸術思潮のラインをたどってきた。次に展覧会の審査員を務めた商業美術家・濱田増治について、これまでの流れをふまえながら当時の造形芸術思潮の観点から、あらためて《福助足袋》の「解説」に焦点を絞って中山とのかかわりを考察していきたい。
　第一回国際広告写真展の開催に至る前段階、すなわち一九二〇年代後半には、わが国の視覚文化

168

事象をめぐって一段と活発な動きがみられた。一つは主にバウハウスから発信された革新的な造形理論の普及であり、もう一つは濱田増治が率いた商業美術家協会によるデザイン啓蒙活動の急速な進展である。先の展覧会カタログで海外作品を解説した仲田定之助はドイツに滞在して実際にバウハウスを訪ね、帰国後は新興芸術の評論家として最新の造形理論の紹介に努めた。また、濱田は仲田と知遇を得ることで自身の商業美理論に磨きをかけ、積極的にその普及のための実践活動を展開させていった。その集大成が二八年から三年がかりで刊行した『現代商業美術全集』全二十四巻である。このシリーズの刊行は社会の注目を大いに集め、商業デザイナーだけでなく一般の商店主やその店員たちからも好評を博した。第一回配本の第二巻『実用ポスター図案集』は初版十万部が瞬く間に完売し、翌月には増刷されたほどである。

このような動きは「純粋美術」や「純正美術」の担い手である中央画壇にも影響を与えた。たとえば美術専門誌の「アトリエ」一九二九年九月号は「商業美術研究号」[25]だった。当時すでにデザイン界の大御所であった渡辺素舟や杉浦非水とともに、新進気鋭の濱田も特集記事の冒頭で勢いのある論陣を張っている。「今日は資本主義時代である。資本主義時代に咲く華当然商業美術である。（略）表現形式は文化の進展につれて変化する。表現は一切の形式にいづれにもある。いづれもが合目的、そして最も合理的でなければならぬ。商業美術は今日の芸術である。同時に明日も予約された芸術である。そして、最も能動的な、芸術それ自身が偉大なアジテーションを持つてゐるところの芸術である」[26]。また仲田定之助は、『現代商業美術全集』第十四巻『写真及漫画応用広告集』で、写真と広告に

ついて、バウハウスで得た知見とバウハウスのマイスターであるラースロー・モホイ＝ナジの著作『絵画・写真・映画』（一九二五年〔利光功訳〕（バウハウス叢書〕、中央公論美術出版、一九九三年）に依拠しながら次のように述べている。「絵のやうな写真が芸術的であると云ふやうな錯覚を敢てしてゐる所謂芸術写真よりも何等作為なきレントゲン写真、飛行写真、スポート写真（ママ）、機械写真等の作品により多く心を惹かれ、そこに新時代の「美」を発見する。科学に立脚することは決して恥辱ではない、目的への適合性があることは決して憎厭すべきでない。かうした特性こそは却つて写真の誇でなければならない」[27]

仲田は続けて当時最新の写真技法であるフォトグラム、レントゲンフォト、フォトプラスティック、フォトモンタージュについて、図版を掲げながら簡潔で明快な解説をおこなっている。そしてそれらの情報は濱田に伝達されることで、その後に記述される中山岩太《福助足袋》評価へ参照されたのである。

濱田は先のカタログの「解説」で、「この写真《福助足袋》の立場は、尖端的にはル・コルブジエの機械的合理的精神にも適応し」ていると述べていた。これは「国際様式」を提唱して世界中に多大な影響を及ぼした建築家であるル・コルビュジェとの関連を指しているのだが、《福助足袋》にモダニズムの建築家を重ねる濱田の視点は大いに興味深い。

わが国で宮崎謙三の翻訳によるル・コルビュジエの『建築芸術へ』が刊行されたのが、原著刊行の六年後となる一九二九年九月であった。邦訳書の「見ざる眼」の章には「家屋に関する問題は、

まだ提示されてゐない。／建築今日の処理は、吾々の要求を満たしてゐない。／にも拘はらず、住居の標準がある。／機械は、其自身に経済性を帯びた選択力ある要因を持つてゐる。／家屋は住むための機械である」という有名なテーゼが記されているが、その邦訳刊行のわずか三カ月後に板垣鷹穂が『機械と芸術との交流』を上梓する。「ル・コルビュジエは、機械の形態の徹底した合目的性を模範として建築の改善を提唱する思想家である。かゝる意味に於いてのみ彼は機械を讃美する」と述べる板垣は、世界的建築家の思考を批判的に摂取しながら、「機械美」という鮮烈なキーワードによって、二九年から三〇年代初頭のわが国の芸術思想界で一世を風靡したのである。そして濱田も、まちがいなく、そうしたモダニズムの影響下にあった。そのように捉えると、『建築芸術へ』に掲載されたモノクロの写真図版のなかの「四万キロワットのタービン動輪　クルソ工場」(写真36)に代表されるシンプルな曲線で構成されたシルエットが、《福助足袋》の曲線のそれと重なってみてくるのである。

濱田が受けた「影響」については、たとえば彼が主体となって編纂した「現代商業美術全集」各巻に添付さ

四萬キロワットのタービン動輪　クルソ工場

写真36　「四万キロワットのタービン動輪　クルソ工場」1929年
(出典：ル・コルビュジエ『建築芸術へ』宮崎謙三訳、構成社書房、1929年、280ページ)

れた付録「商業美術月報」の第二十号（一九三〇年六月発行）が、その影響の度合いをはかる資料としてふさわしいだろう。「時代の尖端とメカニズム」と題した文章に署名はないが、その前ページの「合理化の問題」という文章の末尾に「（H・M）」のサインがあり、前ページの流れを受けて同様の文体（断章形式）で書かれていることから、それが濱田の手によるものなのは明らかである。

◇此近代の傾向の特徴から人間は機械的な製作物にかなり興味を持つことが多い。先づ近い例では自動車や飛行機は近代人には好ましい一つの景物である。映画の好まれるのも、（略）矢張り機械的であることが面白がられる一つでもある。（略）写真の持つ機械性を益々発揮するもの程、却つて面白がられてゐる。（略）
◇商業美術も段々機械主義的な作品が多くなる。商業美術は、美術の一種だから、機械的な行動なぞは禁物だらうと思はれるが、仲々却つてさうではなくて、商業美術こそ機械讃美が烈しい。㉚

濱田による機械主義の時代の描写は、まさに板垣の提示する議論と一致する。また、『現代商業美術全集』は一九三〇年九月二十五日付で発行された巻をもって完結するのだが、その最終二十四巻『商業美術総論』は濱田が単独で図版解説と全十章にわたる本文を執筆した労作末には「本稿に関して役立ちたる参考書目概要」が付されているが、最も多く挙げられている著者は村山知義で三冊（『現在の芸術と未来の芸術』『構成派研究』『カンディンスキー』［アルス、一九二五

172

年）、それに次ぐ二冊が森口多里（『近代美術十二講』東京堂書店、一九二二年）、『美術概論』〔早稲田大学出版部、一九二九年〕）と板垣鷹穂（《国民文化繁栄期の欧州画界』〔芸文書院、一九二九年〕、『機械と芸術との交流』）であった。

ところで、濱田が《福助足袋》の評価で述べていた「南画」という言葉についても、ここでふれておきたい。濱田は《福助足袋》の表現形式の「線のリズムと強さ」には「南画風の洗練的風格……美的効果」があり、それは「東洋画の風格精神にも合流し得るものである」と高く評価していた。また、濱田以外にも《福助足袋》に南画のイメージを重ねて評価する審査員が何人かいた。現在の感覚では、やや唐突で違和感さえ覚える「南画」という言葉が《福助足袋》の評価の際にことのほか頻繁に用いられた理由を考えてみたい。

そもそも南画とは南宗画の略語として日本で生まれた言葉であり、江戸時代末期ごろから一般的に用いられたとされる。研究者の飯尾由貴子は、①気韻生動、②詩書画一致、③自娯の境地を絵画理論とする南画を、「江戸時代後半に、南宗画を中心とする中国絵画を源流としておこった、様式的に大きな広がりをもつひとつの画派[31]」だと定義している。幕末から明治にかけて大いに好まれた南画は、フェノロサの文人画批判（一八八二年）と岡倉天心の南画批判（一八九〇年）を契機に衰退の一途をたどっていく。しかし、日本が日清戦争に勝利し「東洋の盟主」という意識が芽生えることによって、大正期に入ると南画を「東洋美術の粋」であり日本美術を代表する絵画だとして見直す機運が一気に高まっていった。

飯尾はこのような南画をめぐる動向を、主に日本と中国との力関係の変化といった社会的動勢と

173——第3章 中山岩太の写真理論

不可分だとして、「日本が自らのイメージを対外的に示す政治上の戦略のひとつとして南画の再評価はなされたのである。(略) 日本が東洋の盟主として帝国化を推進する過程と並行しており、そうした意識のもと、西洋美術の動向に南画の理論を沿わせることにより近代化を主張し、日本（＝東洋）を代表する絵画として打ち出すために行われた」と分析している。

また、大正期の南画と洋画との関係性について論じた速水豊は、一九二六年の美術雑誌『中央美術』に掲載された濱田増治の記事「洋画の東洋画的傾向と将来」を引きながら、「浜田増治は、昨秋に見た展覧会で評判の良かった洋画作品の多くが東洋画的な画趣を含んでいたことに着目する。(略) 浜田は「寂び」や「渋味」という概念を提示し、満谷〔国四郎〕や梅原〔龍三郎〕の色彩を論じているにもかかわらず、この東洋的なものの具体的な特徴は必ずしも明確ではない。だが、この傾向を「知らず知らず」に導かれた「無意識」による現象であるとしている点は興味深い」という鋭い指摘をしている。

さらに速水は濱田の発言を参照例として、その後の昭和期へと続く日本の絵画をめぐる動向のなかでの「南画」という要素の重要性にあらためて注目する。「昭和において顕在化してくる現象を考察する際にあらためて問うべきは、西洋の新しい美術を日本の洋画が受容する過程において、そこに「無意識」による解釈や選別があったのではないかということである。つまり、明治末から大正期にかけて短い期間に西洋から輸入されてきた新しい絵画の諸傾向が、日本においてとりわけ南画的な観点から解釈され受容された可能性、あるいは、その諸傾向のなかでとりわけ南画的なものと共通する傾向が日本の洋画に浸透していった可能性が問われなければならない」

濱田増治が《福助足袋》の評価に際して使用した「南画」という言葉は、時代の推移によって否定から見直しへという評価軸の変動が認められた。大正期以降、急速な近代化を推進するわが国の対外的な戦略のもとで、この言葉は大きく揺れ動いたのである。つまり、一九三〇年という時代にあって、「南画」は日本的近代性という新たに付加された意味合いをまとっていた。

そして中山岩太が《福助足袋》に含ませた西洋仕込みの美意識と見事にリンクすることで、西欧から導入した評価要素の「機械的合理精神」と対をなすかたちで、「南画」という言葉がこの時代の日本のモダニズムを象徴するもう一方のキーワードとして、審査員たちの口から「知らず知らず」にこぼれ落ちたのである。

2 「光画」にみる新興写真の展開と広告写真の普及活動

日本の写真史のなかで重要な位置を占める写真誌『光画』は、中山岩太にとっても大きな意味をもつ存在である。以下ではこの写真誌に焦点を絞りながら、中山と広告写真および新興写真との関係について検討していきたい。

金子隆一は『光画』を復刻した書籍で一般読者に向けて『光画』の解題を書いているが、その冒頭で、「木村伊兵衛・中山岩太・野島康三・伊奈信男（二号から）を同人として、一九三二年五月に創刊され翌三三年十二月号まで、わずか十八冊を刊行して休刊した写真雑誌『光画』は、日本に

おける近代写真という枠組の成立を考えるうえで最も重要なものである。いやそれ以上に、この『光画』こそが日本に近代写真という枠組をもたらしたと言っても過言ではないだろう」と、大胆なほどの明快さで断言している。続けて金子はその発行部数に言及しながら、日本写真史の本質にふれる指摘をする。「もっとも発行部数が創刊当時でも五百部程度といわれ、また同人の一人であった中山岩太のスタジオには売れ残った『光画』が山積みになっていたとのちに噂される写真雑誌が『アサヒカメラ』や『写真月報』といった写真雑誌のように広範なアマチュア写真家に根源的な影響を同時代的に与えたとは言えないかもしれない。にもかかわらず日本の近代写真に大きな影響を与えたといえるのは、象徴的な問題としてよりもその後の歴史的な問題としてあるのではないだろうか」

写真誌『光画』は部数もわずかで刊行期間も戦前期のごく短い間だったことから、現物を手に入れるのがきわめてむずかしく、長らく「幻の雑誌」と呼ばれてきた。部数について金子は「五百部程度」としているが、芦屋カメラクラブの中心メンバーであり、中山とともに『光画』誌上にも活発に作品を発表したハナヤ勘兵衛も当時を回想して「五百冊刷った」と述べている。確かに少部数であり、現在の感覚ではプライベート・プレスのたぐいと呼ぶべきものだろう。しかしながら、数字の大小だけで物事が判断できるものでもない。当時では『光画』が、結果的に日本写真界の地図を刷新することは十分にありえる。ただ、太平洋戦争によって、残存する『光画』がより希少になってしまったのは事実である。

写真史に限らず文化史全般にいえることだが、研究を進展させようにも肝心の一次資料にふれる機会がないというのは厳しい状況である。写真史研究に関しては一九八〇年代後半以降、その状況に少しずつ変化がみられ始めた。八九年は「写真生誕百五十年」として世界中で数々のイベントがおこなわれ、それを通して、日本の近代写真史に対する関心も高まりをみせた。そのことで写真史も学問的な研究対象とみなされるようにもなり、併行して各種メディアが取り上げる機会も増え、わが国の写真の歴史に対する一般的な認知度もかなり向上した。各地の美術館・博物館での近代写真に関する展覧会の企画・開催が目立つようになり、そのカタログ制作や出版社による戦前期の写真関係資料の復刻が積極的にはかられるようになってきた。

「光画」については、一九八九年に朝日新聞社が主催した『光画』とその時代──一九三〇年代の新興写真展」（有楽町朝日ギャラリー）が開催されたあと、九〇年には学校図書出版が発売元となって合本版の体裁による三巻本の復刻版が刊行された。また、二〇〇五年には「幻の傑作写真集を原本に忠実に再現するシリーズ」と銘打ち、国書刊行会が企画した「日本写真史の至宝」全六巻の別巻としてダイジェスト版の『光画傑作集』が出版された。金子隆一は飯沢耕太郎とともにそのシリーズの監修者であり、先に引いた記述の出典も同書である。さらに〇九年は「光画」の主宰者である野島康三の生誕百二十年にあたり、京都国立近代美術館（「野島康三 ある写真家が見た近代日本展」）と渋谷区立松濤美術館（「野島康三 肖像の核心展」）で大規模な回顧展が開催された。この生誕百二十年展では松濤美術館の光田由里学芸員が中心となって、同館が所蔵する野島の資料を展覧会カタログ（『野島康三作品と資料集──渋谷区立松濤美術館所蔵』〔渋谷区立松濤美術館、二〇〇九

年）にまとめることで、「光画」に関する貴重な一次資料の多くが参照できるようになったのである。

では、「光画」のなかで語られた中山岩太をはじめとする同人たちの言説や、作品が発するイメージの軌跡はどのようなものだったのか。それらを考察することで、この写真誌にかかわった中山と広告写真ならびに新興写真との関係をみていくことにしよう。

はじめに「光画」の中心メンバーだった三人の同人について簡潔にみておきたい。主宰者の野島康三（一八八九―一九六四）は埼玉県生まれで、本名は熙正（ひろまさ）という。中井銀行頭取の父をもつ裕福な家庭に育ち、慶應義塾普通部在籍中の十代後半から写真を始め、一九一〇年に東京写真研究会に入会する。一九年、神田神保町に兜屋画堂を開き、岸田劉生やバーナード・リーチなどの作品を扱っていたが、美術コレクターでもあり、画集の出版など写真技術を活かしたプロデュース活動も盛んにおこなった。二〇年、九段に野々宮写真館を開業し、二八年には福原信三、梅原龍三郎、川路柳虹らとともに国画会の創立に尽力している。「光画」終刊後の戦時中は国家のための報道写真を拒んで写真界から引退したが、戦後は国画会写真部への出品を再開している。

木村伊兵衛（一九〇一―七四）は東京・下谷の製紐業を営む家に生まれ、幼少時から写真に興味をもち、一九二三年に日暮里で写真館を開業する。三〇年から花王石鹼広告部嘱託となるとともに、ライカA型を購入して下町のスナップショットを撮り始めた。「光画」終刊後の三三年、名取洋之助が興した日本工房に参加する。しかし、「日本工房」は短期間で分裂し、木村は翌年中央工房を設立する。そこでは海外の通信社や出版社に、写真の提供や写真集の制作をおこなうといった活動

178

に取り組んだ。四一年、東方社の写真部責任者となり、対外宣伝誌『FRONT』の中心スタッフとなる。戦後は土門拳とともにリアリズム写真運動を主導し、わが国の写真界を代表するスナップ写真家として幅広く活躍した。

伊奈信男（一八九八-一九七八）は松山市生まれで、一九二二年に東京帝国大学文学部美学美術史科を卒業後は同校の副手や日本大学、聖心女子学院、東京高等師範学校（現・筑波大学）の講師を歴任する。三二年、「光画」創刊号に論文「写真に帰れ」を発表し、二号から同人として参加する。木村伊兵衛や原弘らと日本工房と中央工房の創設に参加した。三五年から外務省文化事業部嘱託となり、戦時中は情報局に勤めた。戦後は写真評論家として活躍し、著書に『写真・昭和五十年史』（朝日新聞社、一九七八年）などがある。

以上のメンバーが主体となって「光画」が運営・発行されるのだが、創刊の二カ月前に、伊奈を除く同人三人と発行元の聚楽社の編集者・秋葉啓の連名で、「私達はそれぞれ写真製作の仕事を持ってゐますので、別にこうゆう仕事に関係することはなかなか骨の折れることでありますが、写真の仕事に徹する意味からいつて私達の作品が自由に発表出来るし又清新な作家の作品をもあわせて発表する役にたつたことと思ひ、やつてみることにしました」(37)と記した挨拶状が関係者に配布された。

そして翌月には、二つ折り四ページの趣意書が同人三人の連名で発行される。表紙には「芸術写真雑誌／光画／趣意及内容／東京／聚楽社」とあり、開くと、右に「創刊の言葉」、左に「光画内容」が記載され、裏表紙の上段に「光画応募規約」、下段に「光画会員規約」が掲載されている。「創刊の言葉」の文面は次のようであった。「写真無き吾人の生活は暗黒であるとさへ断言出来るで

て、魅力ある新鮮な作品を蒐め、生きた写真芸術の世界を現出したい念願である」(ルビは原文)

このような準備を経て、「光画」創刊号は一九三二年五月一日付で刊行された(写真37)。A4判変型(菊倍判)の大きさで、アート紙を使った口絵には十二点の写真を裏面白紙で写真網目銅凸版によって印刷してある。本文は記事と広告を含めて三十ページからなり、定価は七十銭である。創刊号から第一巻第六号までの表紙デザインは、グラフィックデザイナー原弘の門下生である疋田三郎が担当した。

一九三三年一月一日発行の第二巻第一号(通巻第七号)で、「光画」は大きく変化する。発行元が聚楽社から光画社となり、編集者も秋葉啓から土方宏祐に交替する。ただし、同人の伊奈の回想に

写真37 「光画」創刊号(聚楽社、1932年)の表紙
(出典:「光画」〔復刻版〕、復刻版「光画」刊行会、1990年)

あらう。/写真が実際方面に於て重要なる位置をしめてゐる今日、芸術的には如何なる仕事をしてゐるであらうか。/写真の芸術的仕事の多くは、所謂芸術写真なる概念的作風に堕ちて、その生命、魅力を失なつてゐるのではないであらうか。/写真の機能を生かし写真芸術独自の境地を建ねばならぬ覚醒的運動が、近年世界的に起つて来たことはもつともなことと思ふ。/光画は黒白(モノクローム)の世界に徹し

よれば、土方を助手として伊奈自身が同誌の編集にあたったということである。表紙も毎号同人の作品が使われるようになり、全ページがアート紙に印刷されるようになる。そして三三年十二月二十五日発行の第二巻第十二号（通巻第十八号）をもって「光画」はその活動を停止する。

＊

　中山岩太は最終号以外は毎号作品が掲載され、「光画」第二巻第四号と同巻第九号では表紙を飾っているので、計十九点の作品を提供したことになる。表紙に使用した二点はいずれもブランポリーニの舞台写真だった。表紙作品については中山に限らず、どの作者の作品にもタイトルは付されなかった。中山の「光画」掲載「作品」（口絵写真）については、第二巻第九号の《習作》を除いてすべてのタイトルはドット（・）を四点連ねた《‥‥》であり、その表記スタイルはハナヤ勘兵衛や紅谷吉之助、高麗清治、松原重三ら同誌に掲載された芦屋カメラクラブのメンバー全員が踏襲した。同クラブの展覧会を企画した山本淳夫は、それが初期の同クラブの特徴でもあったとして、「野島康三、木村伊兵衛らとともに中山は『光画』の創刊に参加し、ACC〔芦屋カメラクラブ〕メンバーの作品も多数掲載された。初期のACCでは、《無題》という表記すら否定し《‥‥》と記すのが特徴である。従って、誌面から容易に彼らの作品を判別することができる」と述べている。

　中山の口絵写真をみていくと、ニューヨーク時代に撮った肖像写真からパリ時代の風景写真、テクニックを駆使した構成写真やストレート写真など、これまでのさまざまな作例が選択されており、中山の写真表現の多彩さが明瞭に伝わってくる。

181——第3章　中山岩太の写真理論

写真38 「光画」第2巻第10号（光画社、1933年）の表紙
（出典：前掲「光画」〔復刻版〕）

同人である中山にとって「光画」は、これまでの自信作・代表作を披露する舞台であり、よってその多彩な作例がほぼ網羅されているのだが、《福助足袋》をはじめ、当時、大丸百貨店の広報誌「だいまる」のために撮影していた作品などの広告写真を掲載することはなかった。「光画」が広告写真あるいはその素材となる作品の掲載を拒んでいたわけではない。実際に井深徴、堀不佐夫らの広告写真が作品として掲載されており、同人の木村伊兵衛もカメラの交換レンズを題材にタイトルも《商業写真》とした写真を発表している。さらに木村の広告写真は第二巻第十号の表紙にも使用されており（写真38）、同号巻末には「表紙広告写真試作」および「データ」と題した自作解説が掲載されている。

「光画」に作品を載せるにあたり、中山自身は広告写真と新興写真についてどのように考えていたのだろうか。創刊号で論文「写真に帰れ」を発表し、第二号から同人となった伊奈はその後も活発な写真評論を「光画」誌上に発表するが、そのほかの同人は自らテーマを定め、論理立てて文章を発表するということはなかった。主宰者の野島は「思ふこと」と題する随筆を連載したが（第一巻第一号—同巻第六号）、それは金子隆一が指摘するように「大正期のロマン主義の中で培われた優れ

て教養的で実作者ならではの含蓄にあふれたエッセイ」であって、「写真の記録性や写実性（現実性）を説きながらも、つねに「美」そして「感覚」といったロマン主義的な感性は野島が『光画』のなかで展開した写真表現の強さと危弱さを反映」させたものであった。伊奈以外の同人たちにとって発言の舞台となったのは本編の「記事」ページではなく、むしろ各号巻末の「雑記」欄であった。そこにはとくにタイトルを付すこともなく自由なスタイルでそのときどきに思い付いたことがつづられており、文末に（中山岩太）や（中山）といった具合に記名が添えられたものであった。創刊号巻末の「雑記」欄を見ると、中山の文章は冒頭に掲載されている。そこで中山は「昔東京の美術学校に写真科があった時の話です」と切り出して、自身の学生時代の愉快なエピソードを披露する。美校の臨時写真科では毎週水曜の午後に新知識の発表や報告を目的とした「雑誌講読会」があったが、「なまけものの私は外国の雑誌の翻訳や報告がたまらなくめんどうだったので、いつも勝手にデッチ上げた自分の考へをよく発表したものでした」とある。その際のエピソードは次のようなものだった。

写真術の機能、この文明の利器を遺憾なく酷使し、自由自在に意志のままに写真機を使ふ時には過去の絵画芸術よりも、偉大な芸術作品が生れるであらうと長講話舌をはいたのでした。ところが大いにさかねぢを喰って具体的に説明しろといふ反駁にあってやむを得ず『英語にBeといふ字がある。これは最も簡単な動詞の基本の形であってこれをBeとに分解すれば本来の意味を持たぬ、私の弁じた芸術写真論はBeの形であってこれ以上分解する事は出来

ぬ』と一蹴してともかく降壇したのでした。今から考へれば誠に痛快な事実でもあり又冷汗をかく様な事実でもありますがともかくその時にはとてもうまく質問を一蹴して帰ったとただそれだけ愉快に思つてゐました。

ところが七年前にパリーで、そして去年あたりから全世界的に自分の昔のたわいもないなまけものの空想が美術界の一大問題となつたといふ事は誠に愉快な事実だと思ひます。

ドイツの新物体主義も結局は前記の様な話の中に帰納せらる可きものだといふ事は明白な事実です。(43)

学生時代の「デッチ上げた」演説のエピソードから一気に現在展開しているドイツ経由の新興写真へと話題を転換して、文を締めくくっている。中山らしい強引かつ鮮やかな記述だといえるだろう。

創刊号の木村伊兵衛の「雑記」もみておきたい。木村は最初の一文だけを「東京朝日新聞社広告写真展覧会を見る。」とゴシック体であえて強調したうえで述べる。

扨て第一回の展覧会を振り返つて見る。其れは、商品を題材とした、静物の芸術写真以上のものではなかつた。三年目を迎へた今は、商業美術に於ける広告写真の一部門を獲得したには違ひない。然し其の進歩の反面に、同じ企図と、似た技巧とによって齎らされた、同じ効果の表れ。即ち或る展覧会が幾年かの後、当然堕ち入る一つの型に到着しつつあるのに気付くのは、

独り吾々ばかりではあるまい。（略）

種々な点で多くの作品には広告写真としての、可成なギャップが認められる。其れならば、此れ等を全然、広告としての見地から判断するを止めて、単なる芸術写真として見たら何うか。（此の展覧会の主意を尊重しないやうな謂ひ方だが、作品の多くに随分此の傾向が、広告である以上に幅をきかして居る）。限られた題材、広告たらしめやうとする意識等が禍ひして、此処にも吾々を満足させる作品は見出し得ない。

要するに此の展覧会の作品大部は世なれぬ学校生徒の学芸会展の製作態度を出ず、成人した専門家の広告写真とは、相当距離あるものと謂ふべきではなからうか。[44]

ここで木村が難じた第三回国際広告写真展は、その展覧会カタログが「広告界」臨時増刊号として同誌主幹の室田庫造が編集・装丁したスパイラル綴じの『日本広告写真』（誠文堂）にまとめられている（写真39）。その巻頭で室田は「一九三二年日本広告写真刊行に際し・序に代へて」と題して、第三回展について「広告界」がそのカタログを刊行した経緯を記している。「作品の入選や入賞を定めて行くうちにその粒揃ひの作品で今年の分は是非発行して見たいと思ったので、すぐ交渉したところ、主催者側でも出版を快諾されたので展覧会の終了後早速編集にかかつたのである。表題を第一回の作品集の例にならへば第三回国際広告写真展選集とせねばならなかつたのであるが出版をまかせられたのと、それに今度の作品が馬鹿に甲乙なしに傑作揃ひだつたので一九三二年日本広告写真とした。而してこれによつてほんとうの新しい広告写真の生命を知らせたいと思ふ」[45]

保っており、決して木村が「光画」の「雑記」で毒づいたような「世なれぬ学校生徒の学芸会展」などというレベルではなかった。

中山はこの第三回展から審査員になった。第一回展での覇者である彼はその二年後に開催された同展で、審査員という立場でどのような評言を残したのだろうか。デザイン誌「帝国工芸」一九三二年四月号の「時評と考察」欄を見ると、この展覧会の審査員三人の所感が並んで掲載されている。その三人目が中山だった。ちなみに一人目が福森白洋「第三回国際広告写真展の審査感想」、二人目が室田庫造「第三回広告写真展と入賞作品審査眼」である。

以下に中山岩太の評言「第三回国際広告写真展審査の後に」をみてみよう。

写真39 『日本広告写真』（誠文堂、1932年）の書影（著者蔵）

このように室田が述べた第三回展の一等・商工大臣賞は、練り歯磨きのチューブと歯ブラシをグラスの底越しに構成した、高橋義雄による《ライオン歯磨》だった（写真40）。そして二等入賞者のなかには大阪の丹平写真倶楽部の指導者、上田備山によるキッコーマンの醤油瓶を巨大建造物のような仰角で捉えた作品が選出された。同書には入賞・入選の百九十五点が収録されているが、掲載作品は総じて一定の水準を

「今年はじめてその審査員の末席に加へられた私として批評がましい事を申すのは誠に僭越の事とは思ひますが、ただ二三私の気のついた事柄として、「芸術写真にしろ商業写真にしろ西洋に比べれば非常に早く様式を追従する作家が多いといふ事は日本の作家があまりに自己の観念に支配されずに表現しておられるのではないかと思はれます。もっと大胆に、もっと自分独特な考へを類例に対して謙遜しておられるのではないかと思ひます」と述べる。そして応募者やその作品傾向に対するコメントは早々に終えて、残りの大部分を同展の仕組みや規定のあり方に対する批判に費やすのである。そのなかで中山がとりわけこだわったのは、文字を挿入するためのスペースをあけるという規定項目についてであった。

写真40　高橋義雄《ライオン歯磨》1932年
（出典：前掲『日本広告写真』18ページ）

私の考へとしては募集規定に文字を入れるスペースをあけることなどといふ事はむしろ害になる事ではないかと思はれます。文字を入れるために百パーセント生きる写真もあれば、文字を入れたために全然死んでしまふ写真もあるでせう。（略）元来写真を使つた広告は写真を生かす事に

187——第3章　中山岩太の写真理論

よって広告価値が増加するのですから、文字などのコントロールを受けない写真の方を先づ選定し、しかる後に適当に文字を配合すべき性質のものではあるまいかと思ひます。それを始めに文字を押入すべきスペースを備へる写真を作るといふ意味に非常な矛盾があり、写真作家をして委縮せしめるものではないかと思はれます。つまり写真作家として百パーセント自由にそれ自身の天分を発揮する事が抑制せられる原因になりはしないかと思はれます。(47)

このような規定に対する批判から、中山は日本の広告界の現状批判へと論点をスライドさせて、その審査所感を以下のように締めくくる。

日本では広告主任とか宣伝の主任或は店主が絶体(ママ)の権限を持つて、その御意見に適合するものを作るべくよぎなくされるものです。とすれば結局写真といふ近代的の表現を利用するとしても、やはり旧来の図案家とか旧来の広告に絶体(ママ)信用を置いてゐる支配者に支配される以上、その頭以上に出る事は全く不可能でせう。その辺が日本の広告が西洋の広告におとる所以であるといふ事を、私は自分の経験から断言する事が出来ます。(48)

同展の出身者とはいえ、審査員となって最初の所感でこれほどの内部批判を堂々とおこなうのも珍しいと思われる。だが、中山の口調に迷いや躊躇といったものはみじんもなく、広告写真に対す

る自身の考えを明快に述べるその姿勢はかえって清々しく映る。

中山のこうしたスタイルは、「光画」の「雑記」でも一貫している。「光画」創刊号の木村伊兵衛の同展批判については、中山なりに共感する部分はあったのだろうが、自らの意見を述べることはなかった。だが、第二号以降の「雑記」で中山が俎上に載せたのは、もっぱら各種の展覧会や競技会での審査のあり方となっており、そのトーンはいずれも辛辣で批判的なものであった。「光画」第一巻第二号（通巻第二号）での中山の記述である。

> パリーに行つたはじめての年に、自分に取つて長い間の懸案を断固として自分の信ずる新感覚の写真（例へばマッチとパイプ、定規の様なもの）をロンドンサロンや、ピツバークサロン等々に出品したところが、その年は全部落選してしまつた。（略）癪に触つたので、翌年二六年には同じものを同じサロンに再び出品した、ところが今度は全部入選してロンドンサロンに出品した分は全部売れた。（略）世界的に有名なサロンの審査員たるものに対する私の信用はすつかり消え失せた。是等サロンの審査員にどれだけの作品があるであらうか、ましてその作品に於てをやだといふ感じが自分の胸に痛切に味はれた。⑭

第一巻第五号（通巻第五号）では、中山のもとに「アサヒカメラ」から書面で「近頃各種写真の審査に就いて不平、不満の声を聞くが、其の不平不満及び改良案を示せ」という質問があったという報告のあと、話題は日本から世界の写真界へと広がっていく。

ラファエロには頭が下がる、バッハもいいベトーフェンも偉い、ワグナーもいい、然し近代人があんなものを結構がつて聞いてゐるのをみると気の毒になる、悪いとは決して云はない、然し、僕には耐えられない事だ、田舎者として物めづらしく我慢をした時代もあつたが、赤裸々に朗らかに云へばもう有難くない、むしろ耐えられない。処で、現在写真の展覧会に出品し得る処では、コローに似た尺ダケで写真でも同じことだ。処で、現在写真の展覧会に出品し得る処では、コローに似た尺ダケで計られ、文人画の尺ダケに計られ、輸出向の御茶碗と云ふ尺ダケ、さては新輸入の尺ダケで目もりのわからないもので計られては作者は浮ぶ瀬はない事だ。是は日本ばかりではなく写真界では世界的事実だ。

また、一九三三年二月に発行された第二巻第二号（通巻第八号）では、三三年十二月六日から二十日にかけて東京府美術館で開催された巴里東京新興美術展をめぐる美術雑誌の批評についてコメントを寄せている。

昨年来、上野の美術館で、巴里東京新興美術同盟展覧会と云ふ恐ろしく長い名前の展覧会があつた、其の批評が一月当りの美術雑誌にのつてゐるが、巴里の連中の画は、すばらしくほめてあるが、内地出品に対しては一言も及んでゐない、論ずるに足らないなら論ずるに足らないとか、悪いなら悪いと一言でもいいから評してあればとも角一言も云つてない処を見ると結局は

物を見ては何もわからない人の仕事と思はれる、批評の種本がないとか類例がないとか、又は記録がない為に批評が出来ない様ぢや、づうづうしく批評がましい事は止した方が頭がよく見える、斯んな批評家に云はせると、キット、キリコの画の様だとか、ほめ、さてはキリコやヴラマンクの評や記録迄もとうとう述べるに定つてゐる。そして何の評をしてゐるのやらわからない事になつてしまふものだ、笑止千万(51)。

巴里東京新興美術同盟は画家の峰岸義一が中心となり、「世界のアカデミスムを破壊し、より前衛的にして、純粋なる美の力強き探求」を目的として、一九三〇年四月にパリで結成された(52)。その後峰岸は帰国するが「未曾有の経済不況」のため同盟の活動は一時停滞を余儀なくされ、ようやくその二年後に齋藤五百枝を主盟、峰岸義一を盟員として企画・開催されたのが前述の展覧会である。主盟の齋藤は「新野獣主義を、超現実主義を、新即物主義を、直ぐ模倣せよと云ふのではない。彼等の態度そのものを正しく見ることが肝要な時が来たのだ。そして今一度、日本の絵画の長所、伝統の長所を生かして、創造へ進めて貰ひたいのだ」と、その企図を述べている。そして「私たちは私財を擲つて、之を展覧に供すべく覚悟した。時期は十二月六日から二十日迄上野の府美術館でやる。総数百点を超ゆるものと思はれる。ゼネレーシヨンに立つ研究の士は見遁さざるやう今から申上げとく。一般公募もする。独創的な無名の新人を公募の中から多数選びたい。日本にも全く居ないことでもなからうから。稀有なるもの——他の団体に見ることの出来ぬ稀有な宝玉を発見したいものだ(53)」と、力強くその抱負を語っている。

巴里東京新興美術展はその後、大阪・京都・名古屋・金沢・福岡・熊本・大連の各都市を巡回しているが、「内地出品」として日本人作家二十八人の作品が展示されたのは東京展だけだった。経緯は不明ながら、中山もこの東京展に「内地出品」した作家の一人で、写真二点が東京府美術館に陳列されていたのである。中山は「光画」の編集会議のためにたびたび上京していたので、自らも出品し、当時話題となったこの展覧会を東京で見ていた。そして主催者の意図を汲むことなく、ピカソやキリコに代表される海外作品だけをうやうやしくもてなす当時のジャーナリズムの姿勢にあきれ、それを嘆いたのであった。

このように「光画」巻末の「雑記」を見ると、中山の関心事は展覧会の審査やその批評のあり方に集中していたとわかる。これは、「光画」の同人になるのと軌を一にして、国際広告写真展の審査員になったことと密接に関係しているのだろう。同誌の第二巻第四号と第五号で、そのことがはっきりするような議論が「雑記」上で展開される。その契機をつくったのは伊奈信男だった。伊奈は第二巻第四号の「雑記」スペースを独占するかたちで長文を掲載し、終了したばかりの第四回国際広告写真展を厳しい調子で論難したのである。

朝日新聞社は常に写真の進歩のために多くの努力を払って居り、多く寄与を為してきてゐる。しかし今度の展覧会に出品された広告写真は、果して前回のものに比べて進歩発達の著しいものがあるであらうか？　これに対しては、遺憾ながら「否」と答へるほかはない。（略）

絵画、版画等のやうな、これまでの表現手段に於て、最も欠けてゐたものは何か？ そして写真に於て最もよく発達し得るものは何か？ それは既に言ひ古された事ながら、客観性であり即物性である。それは事物の外形の単なる再現を意味するのでないことは言ふまでもない。カメラの眼によつて、事物の核心に透徹しその材料や機構を明確に表現するものでなければならない。（略）

しかし広告写真に於ては、商品の種類によつては、かかる単純なデザインのみによつては、所期の広告目的を達することが出来ないものがある。例へば福助足袋である。このやうな種類の商品は寧ろテイポフオトによつて、始めて広告的効果を得るのであつて、これを純写真的な表現手段に訴へて解決するのは、極めて困難である。この意味に於て、前回の中山岩太氏の作品は、極めてオリヂナリテイを持ち、よくこの困難な問題を解決したものであつた。同時に今回の展覧会に於ては、中山氏の作品の影響と思はれるものが非常に多かつた。(54)

このような伊奈の発言と創刊号での木村の指摘を引き受けるかたちで、第二巻第五号の「雑記」で中山は国際広告写真展の審査員としての立場からではなく、写真家である自身がもつ広告写真についての考えを、明確に述べている。やや長文ではあるが、重要な内容を含むので全文を引きたい。

人間て奴は勝手な事を云へる立場になるとずい分勝手な事をいふものだ。朝日新聞社で主催する広告写真展への出品が直ちに現在の広告の役に立たないといふ評をずい分きく。しかし、

これはどうしても当を得た評だとは受けとれない。帝展出品の画がうちの床の間に合ふことはないと云って悪くいふ人があるとすれば其人はものわらひの種になるだろう。よく考へて見ると広告写真といつたところでこれは事実展覧会であり作品としてより効果的な作品がえらばれるのは当然の理だ。そうすればゆきがかり現在使へるものは最上のものとは一寸異ふかも知れない。しかし広告写真の本来の使命から云へば現在使へるものは最上のものとは一寸異ふかも知れない。それを実際に使へないと云って非難する広告主があるとすればそれはあまりにも勝手な云ひ分だ。作家から云へば作品に対して金を払ふ注文主よりも大衆の方がむしろ目あてであるべきだ。この場合広告主や宣伝部長の意見がよけいに入ればほど作品は月並みになるといふのはあまり極端な議論かもしれないが実際の結果をためしもしないで、作品にケチをつけるのは頑迷な話だ。

勿論作家として最後の表現手段とか商品の目的する相を考慮に入れない様な作家の場合は勿論話にならない。

広告部長の意見だからと云って必しも最善の広告効果をかち得るといふ事は断言出来ない。

此点西洋の殊に独仏の大商店広告部長などはよほど融通のきく頭の持主が多く、自分の手下に意匠部や写真部があるとしても特種の表現魅力をもつ作家があればドンドンそれを使用する。

それがために、ともすればドイツ人やフランス人にはとてもすばらしい写真作家が居る様に誤解する人もあるらしいが事実はこの頭の良い広告主のおかげでその全部がドイツ人やフランス人の作品でない。もし広告主や宣伝部長の意見に絶対に支配されるものとすればそれは全部月なみなものか人まねの田舎くさいものに終るだろう、ともかく広告写真でも使ふとする人は大

概成功者だろうから自分の頭を過信しすぎる傾向があるのは自然の事かもしれない。然しもし将に将たるえらい人だつたらもう少し専門家を使へるだけの度胸があるものだろうと思ふ。実際に使ひもしないで写真の文句をいふのはことほど左様に御当人の頭が動脈硬化してゐるといふ事を説明するよりほか何者でもない。

朝日新聞社の莫大な費用を使つて催す国際広告写真展は決して写真作家に対する奨励ばかりではなく、広告主とか宣伝部長を啓蒙する社会事業と見た方がまちがひあるまい。[55]

ここにみられる中山の記述は、木村や伊奈に対しての個別的な反論というものではない。その意図するところは、自らも広告写真の制作に携わる立場から、広告主や広告部長の存在の問題点を指摘しながらも社会に対してどう有効に広告写真の価値を普及・発展していくべきものであるかという、一段大きな視座に立脚したものであり、その論旨はこれまでどおり明快かつ毅然としている。「広告部長」あるいは「宣伝部長」について中山は繰り返し述べているが、それについては広告史研究家の渋谷重光が、「戦前における「企業の広告部長」の威力は、現在では想像もつかぬほど大きかった。それは、厖大な広告費の裁量権を持っていたからである」と、その突出した存在ぶりを解説している。「大広告部でも、媒体社との単価交渉・出稿手配などの外部との交渉は部長が担当していたから、新聞社などではその企業の社長よりも広告部長の方が名前も知られ、記事差し止めの依頼でも社長では駄目だが広告部長の一声で片がつく」と、典型的な例を示したうえで、「広告部長こそ「金」を握っている、文字通りの「金主」であって、媒体社や広告代理店などからはそれ

こそ下にもおかぬ扱いを受けたのである。(略) その意味では、広告部長は、マスコミの裏面に君臨していたともいえる」と述べている。

加えて、次のような状況があった。「大広告主の広告部長たちの集団に「弥生会」というものがあって、これは業界に隠然たる力をもっていた。「弥生会」は昭和三年三月に結成され、会員には丸見屋（ミツワ石鹸）、森永製菓、中山太陽堂、鈴木商店（味の素）、三共、近藤商事（蜂ブドー酒）、カルピス、小林商店（ライオン歯磨）、桃屋順天館、伊東胡蝶園、武田長兵衛商店（武田製薬）などがみえる」。この弥生会のメンバーらの所属する企業の多くは、国際広告写真展でもおなじみの広告主である。

「雑記」での広告写真をめぐるこうした議論は、中山の前述の発言をもって終息する。第二巻第六号以降、「雑記」は「雑録」と名称を変えるのだが、その号で中山は「世の中には随分実用にならないものが沢山ある」として、「博士論文や専売特許の種」となる実験動物の話題を持ち出し、「近来此のモルモットや兎が随分横行してゐる、殊に西洋種のモルモットときたら、大切にされてゐる傾向がある。日本人たるもの何ぞフンガイせざる、だ」と深い嘆息をもらしている。そしてその後、「雑録」欄に中山がコメントを掲載することはなかったのである。

*

質の高い写真作品と記事によって新興写真運動を牽引する役割を果たした、と現在評価される「光画」だが、興味深いことに、写真作品＝「口絵写真」にしろ「光画」の中心をなす記事にしろ、

196

広告写真に関するものがかなりのページを占めていた。この点については、これまであまりふれられてこなかったようである。ただし、ふれられなかった理由には察しがつく。広告写真についての記事は、そのほとんどが海外の雑誌記事や著作からの翻訳によるものであった。それらのなかの最初のものは第一巻第五号に掲載され、その後、コンスタントに第二巻第十二号の終刊までに計十二本の記事が掲載された。なかには多くの参考図版が挿入された本格的な論考もあれば、埋め草扱いの小さな紹介文もあったりと、その形態は多様ではあるが、以下、掲載順に著者・タイトル・掲載号を列挙してみる。

① R・J・ダットリー「カメラが創意を働かせば——写真し難き広告写真を作る写真家の苦心」（H・K生）第一巻第五号

② H・K「広告写真の切り方」第一巻第六号

③ マルギイト・フォン・プラトオ「因習脱却の広告写真と閨秀イバの作品」（H・K生）第二巻第三号（通巻第九号）

④ 渡邊直人「写真一枚一千円は高いか」第二巻第三号（通巻第九号）

⑤ 渡邊直人「写真一枚一〇〇円は高過ぎるか（2）」第二巻第四号（通巻第十号）

⑥ ハンス・ザール「写真家ヴイリー・プラーゲル」（H・K生）第二巻第五号（通巻第十一号）

⑦ バヴェル・バアカン「R・ブレツスンのこと」（N・WATANABE）第二巻第七号（通巻第十三号）

⑧ 渡邊直人「写真の一般化はどう動く」第二巻第七号（通巻第十三号）

⑨ 無記名「テイリー・フオイクトの芸術」第二巻第八号（通巻第十四号）

⑩ロオル・アルバン・ギイヨオ「広告写真論」(本田喜代治訳)第二巻第十二号(通巻第十八号)
⑪フープス・フレーター「広告写真」第二巻第十二号(通巻第十八号)
⑫ルヰ・シュロンネ「広告写真に就て」(本田喜代治訳)第二巻第十二号(通巻第十八号)

それぞれの概略をみていくことにしよう。

第一巻第五号掲載の①は、海外の広告写真五点の作例を図版とともに紹介したものである。ノース・アメリカ・ライフ・アシュランス・カンパニーのカナダ風景、クローカー・グロッサリーの時計、コッパー・アンド・ブラス・アソシエーションの巨大ベアリング、ベック社の靴製作、ホップマン・ジンジャーエールの乾杯場面の広告写真を例として、「写真家が其豊かな創意を働かせこれが非常に難しい機械的な問題をも解決出来さうに見える技術家の技術と結びつくことによつてカメラ自身の途歩を記録しつつある。(略)これら少数の例を以てしても写真術が今日いかに長足の進歩をしつつあるかは窺ふに足るであらう」と述べている。

第一巻第六号掲載の②のタイトル「広告写真の切り方」の「切り方」には「クロッピング」とルビを振り、サブタイトルとしてその前に「写真家・編集者・読者各個の立場から見た」という一行を添えている。目次には「H・K」との記名があるが、本文ページにその表記はない。海外の広告写真の作例が数点紹介され、匿名の写真家・編集者・読者がそれぞれの作例について簡潔なコメントを付したものである。

第二巻第三号(通巻第九号)掲載の③は、新しい広告の次の段階は「写真が凡ゆる因習から脱して新しい活動——物を上から写したり下から写したりすること、断片は拡大すること、絵と写真とを

198

組合はせること等に就て実績を見ることであった。かくの如き発達に確定的な影響を与へたのはロシア（リシツキイ）、フランス（マン・レイ）及アメリカであった[60]として、「時好写真」（ファッション・フォト）の専門家であるドイツの女性写真家イバ（YVA）の作例を紹介している。

また、同号には④も掲載されている。これは次号の第二巻第四号（通巻第十号）⑤と合わせて完結するのだが、その文末に「申訳」として、「本篇は Advertising Arts 所載の Gordon Aymar : $500 for a photograph ? に拠る。金額は総て弗を円に、地名は了解し易いやうに東京近傍にした」[61]とあるように任意の改変を施したうえでの海外文献の翻訳である。

第二巻第五号（通巻第十一号）掲載の⑥は、文末に「Dr. Hans Sahl : Willy Prager, from Gebrauchsgraphik Feb. 1933」とその出典が明記されている。プラーゲルの広告写真を紹介したあとに、ザールは明快な主張を述べる。「吾々の嗜好は現在一つの変化に遭遇してゐると考へる。今日の広告に於て求むべきものはそれは構成写真の時代はもはや過去のものだといふことである。今日の広告に於て求むべきものは人の意表に出でて驚かすやうな珍奇なものの表現ではない——それはただ技量の不足なことを覆ひ隠すだけの為めであるのが度々である——人の眼を引きつけてしかも落ちつかせ、気に入らせることの出来る簡単だがハッキリした効果である」[62]

第二巻第七号（通巻第十三号）掲載の⑦もまた「物の明朗性、清澄性、純粋性に対し熱情的共鳴を持つ」[63]広告写真家の作例を紹介したものである。訳者 N・WATANABE は渡邊直人だろうが、彼は同号に⑧の短文を寄せており、それはアメリカの広告誌「Advertising Arts」のアンケート特集からの抜粋である。

第二巻第八号（通巻第十四号）掲載の⑨はTilly Voigtという広告写真家の作例紹介であり、紹介者の記名はない。

第二巻第十二号（通巻第十八号）掲載の⑩は二十三ページにもわたる長文であり、「光画」の記事のなかでもとくに分量が多いものである。この号には短文の⑪、さらに九ページの⑫も掲載されている。それはこの号が「光画」の最終号となったためであり、その誌面構成の事情については巻末の「社中語」に編集者の土方宏祐が「突然の変転である。十二月の組込を終つて印刷と云ふ段取となつたら、突如として休刊の動機が出て凡ての計画が大きく崩れ、次号に予定していた⑩や⑫を急遽最終号に押し込んだという事が、この土方の記述から明らかである。

「不意の事で、手筈にいろいろと支障を生じた。本号は翻訳物が大部分を占める事となつて了つた。併し之は間に合はせ物ではない。予ての計画で用意してあったものであるから、相当「コク」があるる積りである。光画の最終刊としても、そんなに遜色がないと思ふ」と述べている。予期せぬ発行停止という事態に計画が大きく崩れ、次号に予定していた⑩や⑫を急遽最終号に押し込んだということが、この土方の記述から明らかである。

最終号掲載の各論をみていくと、⑩は広告概論がその大半を占めており、古代ローマ時代から始まる論考はいかにも冗長でほかの記事とも齟齬をきたしているようにみえる。結論部分も、「広告写真は、全く最近の応用に属し、まだほんの第一歩を踏み出したばかりである。それの繁栄は未来に繋つて居る。初舞台に於ける誤謬や暗中模索は、必ずしも、それの近き将来に於ける幸運を信ずる事を妨げるものではない。広告写真は、それ故、判じ絵や或ひはどうにか解ると云つた位の程度に止まらないで、明瞭に広告観念を把握し而して之を実現しなければならないであらう。（略）完

全無欠の写真技術と、広い芸術的教養とが、必要であらう」（ゴシック体は原文）と、しごく凡庸な調子でまとめられている。⑫では、以前にも紹介された「R・ブレッスン」やその他の作例とともにジュルメーヌ・クルルの機械用潤滑油の広告写真やマン・レイのレイヨグラムによる扇風機の広告写真などが参照作品として掲載されており、それらは注目されるが、本文そのものは総花的な紹介に終始した、いたって月並みなものである。ちなみに⑩と⑫の訳者は本田喜代治と明記されており、彼が①③⑥を翻訳し、②を執筆したH・K（またはH・K生）と同一人物だと推察される。

「光画」に掲載された広告写真に関するすべての「記事」の概略をみてきた。「光画」といえば創刊号の伊奈信男による「写真に帰れ」が最重要のテキストであり、それに続く伊奈の一連の論文、「現代写真芸術断想」（第一巻第二号）、「写真芸術の内容と形式」（第一巻第三号）、「肖像写真の問題」（第一巻第五号）、「日本に於ける写真芸術の現段階とその危機」（第二巻第五号）などがこの写真誌の価値を高めている要素のひとつだろう。しかし、伊奈に代表される写真論では言及されなかった広告写真に関しても、同誌でしっかりと補完されていたこともまた明らかとなった。ただし、同人やその周囲の理論家たち自身が議論を展開するのではなく、海外の写真ジャーナリズムを輸入することで雑誌自体の目的だったようにみえる。志半ばで雑誌自体が終刊を迎えてしまい、それが果たされることはなかったが、「光画」の試みは写真界に一定の影響を及ぼしたといえるだろう。

金子隆一は「光画」に掲載されたテキストの多様性にふれて、それは「この時代の写真がどのよ

201——第3章　中山岩太の写真理論

うな位置にあるのか、またあろうとしたのかの反映に他ならない。つまり『光画』という場は、求心的に写真を扱うだけではなく遠心的に写真の社会的な可能性をさぐるものとしてあったのではないだろうか。それゆえ『光画』は、写真雑誌である以上に日本のモダニズムをよりよく映しだしている『雑誌』なのである(66)」と述べている。その謂に倣えば、「雑記」の中山岩太の広告写真に関する発言もまた、「光画」の多様性とモダニズムを少なからず体現するものだったといえるだろう。

3 美術評論家・板垣鷹穂との広告写真論争

一九三三年五月六日の夜、東京・丸の内ホテルで、美術評論家・板垣鷹穂による講演「写真芸術は何うなるか?」が開催された。同日から八日までは中山岩太が率いる芦屋カメラクラブが東京朝日新聞社の展覧会場で同クラブ展を開催しており、その初日に中山たちが主催した晩餐会に板垣が招かれて講演したのである。その晩餐会では板垣の講演のほかに、中山の美校時代の同級生である宇高久敬による「写真漫談」もおこなわれた。会合には東京の有名作家二十数人が出席し、同クラブからは中山をはじめハナヤ勘兵衛、紅谷吉之助、松原重三、三浦義次らが参加して盛会であった。

この講演は、翌月発行された写真誌「光画」第二巻第六号 (通巻第十二号) に「写真芸術の将来に就いて」と改題のうえ掲載された。板垣はその論考を「貧しい『偶感』に基」づいた「傍観者の素人考へ」であると断りながら、絵画 (=肖像画)、映画 (=モンタージュ)、文学 (=俳句) との比

較考察を試みたうえで、形式面に限定して写真の発展の三つのポイントを指摘している。一つめが場所と時間の制約もなく、かつ手軽に作品が所有できる印刷によるすぐれた写真集の形式、二つめがニュース報道や商業広告などに目新しい効果をもたらすグラフ・モンタージュまたはティポ・フォトの形式、そして三つめが施設の衛生や生活改善といった啓蒙的な目的をもつ各種の展覧会における写真の有効な活用法である。このような課題をクリアすることで、芸術領域での現代写真の広範な活動が開かれていくべきであると述べて、次のようにその論をまとめている。「現代の写真は、科学的研究や軍事的技術の方面に於いて、著しく社会的に進出してゐるやうでありますが、また芸術の領域内に於いても、以上のやうな方法によって、非常に広汎な活動区域が一般社会生活の各方面に開かれなければならないと思います。そしてまた、従来の写真芸術家に多く見受けられたやうな、単に自慰的なディレッタンティズムや独我的なアカデミズムを棄てることによってのみ、現代の行きつまれる写真芸術界を再生させて行くことが可能なやうに思はれるのであります」

板垣の講演が「光画」に掲載されたことについては、当然ながら同人である中山の仲介と推奨があったと推測されるのだが、では、中山と板垣を結び付けたものは何だろうか。その鍵は同号の「光画」に収められた『光画会』記事」にみることができる。

先の板垣の講演から少しあとの一九三三年五月二十三日、「光画」の同人と読者会員が集う「光画会」が午後六時から十一時まで、東京日本橋・小西六本店五階で開催された。会員と関係者四十人ほどが一堂に会して討論に興じた第一回光画会の様子を、同人の伊奈信男が記録している。その記事内容は、当日依頼されて即興で批評をおこなった板垣の発言の大要をまとめたものだ。

板垣は「光画」誌に掲載された作品についてしばらく個別の批評をおこなったあと、「広告写真に就いて一寸」と話題を転換して次のように述べている。「朝日のやうな大新聞社が、テーマを幾つか出して、大規模に募集する場合には、実際の商品の種類に従つて沢山応募が出て、とに角優秀なものが選ばれるが、光画でやる場合には、種々な問題が起りはしないか。一つには商業写真では仮想のものは駄目だと思ふ。一定の対象を限定して作る必要がある」

中山と板垣の間には「広告写真」という媒介が存在していた。日本の広告界にとっての画期となった国際広告写真展に、両者の姿が見いだされたことはすでに述べた。第一回展が一九三〇年に開催されて以降、毎年初春に開催されていたが、第三回展（三一年）には中山とともに新たに板垣が審査員として参加した。朝日新聞社発行の『日本写真年鑑 昭和九年版』（一九三四年）によると、この第四回展への応募は前年度よりも三百余点増加の三千六百五十点で、うち百十三点が入選となり、それらの作品と若干数の海外作品を展示した展覧会が三三年三月一日から十日まで東京朝日新聞社展覧会場で開催され、「この展覧会は例によつて非常な参観者があ」った。その審査については、「これ等応募の作品は二月二十日締切り同二十三日午前十時から東京朝日新聞社会議室で東京高等工芸学校教授鎌田彌壽治、宮下孝雄両氏、和田三造画伯、板垣鷹穂氏、濱田増治氏、室田久良三氏、大阪より中山岩太氏（久米正雄氏旅行中欠席）及び本社側より成澤計画、谷口写真、星野グラフ、久野印刷、新田広告の各部長の手で第一予選第二予選と順次厳選して」(69)入選・入賞を決定したとのことである。この記事から、二人の最初の直接的な出会いは第四回国際広告写真展の審査会がおこなわれた三三年二月二十三日だったものと思われる。

204

広告写真についての板垣の最も初期の論考は、「広告写真を語る」という統一テーマで『国際広告写真展選集』の付録として収録された論考の一つ、「広告写真の新傾向に就いて」というものであった。そこで板垣はどのような論述を展開していたかを確認しておきたい。

この論考で板垣はまず写真の芸術的特性（機械的技法によるカメラの個性）から説き起こし、写真が絵画の模倣から脱してきた経緯を述べる。写真は近代絵画の歩みとパラレルな関係にあり、たとえば印象派とその亜流の流行はたちまち写真を「絵画の芸術写真（ピクトリアリズム）」一色に染め上げてしまったことをはじめとして、その後の絵画史における表現派やキュビズム、未来派などの動向に大きな影響を受けてきたことを端的に例示する。そのような絵画の影響下にありながらも、同時に写真は機械的技法による新しい表現の獲得に向けてさまざまに活躍の場を広げている、としてその現状を次のように指摘する。「写真は──社会的に活躍し芸術的に純化するほど──多くの部門に分化して行く。風景と肖像と静物との描写に限られてゐた時代は過ぎた。／写真ニュース、写真模様、顕微鏡写真、etc, etc…／そして──最も広い社会的使命と最も新鮮な生気とに恵まれながら、広告写真が活動しはじめた」[70]

板垣はこのように写真が社会のなかに積極的に進出してきている「機械文明の現代」では、広告写真が機械的機能による豊かな表現力によって芸術の領域に包括されるべきであり、もはやかつて写真が範を求めた「手芸的な絵画」との主従関係は逆転しつつあるとする。したがって広告写真は、これまでの絵画的伝統という権威の否定とともに、写真と印刷術との十分な機械的技法の獲得を目指す必要があると述べ、その表現形式として次の六点を挙げている。①個別的な物体（多くは商

品)の撮影。②背景を淡く、商品を濃く表す形式。③数個の商品を構図的に統一する方法。④フォトモンタージュによる図案（とくに「焼き合わせ」）の方法。⑤版画と写真を部分的に組み合わせる方法。⑥写真と種々の形態の文字とを組み合わせる方法。

現状では日本画風な絵模様めいた図案や無意味な純粋図形といった、まだ否定すべき形式が「伝統主義」の名の下に尊重されているとしながらも、板垣のまなざしは揺るぎなく前方に向かっており、「これ等の退嬰的な伝統主義は征服されなければならない。機械時代の特質と都市生活の感覚とに順応した新鮮な形式が、大胆に求められなければならない。裾模様や絵巻を、完全に否定しつくさなければならない[17]」といった強い調子で広告写真の進路を指し示している。／かくて広告写真は、文字通り「時代の尖端」を歩まなければならない。ぜひとも注意しなければならない事柄として、広告写真の印刷表現についで記している。

このように述べた板垣は、

　広告写真の価値は、焼付によって判断すべきものではない。印刷されてはじめて明らかになる性質のものである。

　従って、焼付として如何に優秀であっても、製版と印刷との技術に相応しないものは、実現性のない理想にすぎぬであらう。

例へば——

一、あまりに微妙な明暗のニュアンスを生命とするもの

206

二、焼付紙の表面の持つ特殊な味ひを含むもの等は、これを印刷にうつして、大量的に生産することが不可能である。そして、大量的に生産され得ぬ限り、広告写真としての価値は皆無である。

そこで、製版技術と、インキの質と、印刷紙とを考慮に入れてこそ、はじめて広告写真の正しい「様式」が選ばるべき筈である。(72)

板垣のこの指摘は、前章でみた中山岩太の論考「広告写真について」の主張の一つと見事に重なっており、たいそう興味深い。広告写真は社会的なものであり、広く社会一般に流通することにこそ意味があって、そのためには製版・印刷技術への考慮が不可欠であるとする点で、両者の考えは合致しているのである。

この文章が書かれた三年後、板垣は第四回国際広告写真展の審査員としての「感想」を「帝国工芸」一九三三年三月号に発表している。その第四回展では小川泰儀《サロメチール》が一等を獲得していた（写真41）。

板垣の「感想」から写真と印刷メディアの関係について指摘した部分を拾ってみると、およそ次のようになる――写真がもつ有力な特徴の一つは、印刷によって大量に生産されることにあるが、広告写真についてはこの点を特に留意すべきだろう。その観点から本年入賞の作品をみると、製版印刷技術の現状を理解し、新聞紙程度の粗悪な紙質に適用しているようだが、欧米諸国の雑誌広告にみられる高級な製版印刷技術と高級な紙質の適用が許されるならば、事

警戒すべきことと思ふのである」⁽⁷³⁾

　以上が「本誌から依頼のあつたやうな問題に就いては、興味深く感じてゐることが色々あるが、雑務に忙しく詳述の暇がないのを残念に思ふ」とその文末に付記された板垣の「感想」である。当代きってのモダニズム評論家としてさまざまな媒体に向けて原稿執筆に追われていた板垣ではあるが、広告写真と印刷メディアに対するまなざしに依然としてブレがないことが、十分にうかがわれる。

＊

写真41　小川泰儀《サロメチール》1933年（出典：室田庫造編『東京朝日新聞社懸賞広告写真集　1933』誠文堂、1933年、39ページ）

態は大きく変わってくるだろう。さらに広告ポスターの表現技法として、写真を利用する試みがもっと普及するならば、そこにも新しい広告写真の形態が生まれてくることだろう──。「かかる次第で、広告写真の表現形式は、常に、その適用条件を厳密に考慮すべきであつて、印画紙上の効果だけで判断することは、製作者としても留意すべき点であるし、批評する者としても

208

一九三三年三月に開催された第四回展の展覧会カタログは、同年七月五日付で刊行されている。発行所は前年の第三回展のカタログと同様に誠文堂であり、スパイラルのスプリング綴じによる装丁も前回同様であった。ちなみにこの時期、月刊誌「広告界」の造本がこのスタイルをとっていた。誠文堂版第四回展カタログの奥付のタイトル表記は「広告写真集」だが、本体表紙は「東京朝日新聞社懸賞 広告写真集 1933」となっている（写真42）。前年の第三回展に続き、今回のカタログも室田庫造が編集している（装丁者の名義はない）。

はじめに審査員を代表して四人が以下のタイトルで文章を掲載している。新田宇一郎（東京朝日新聞広告部長）「広告写真の普及運動」、中山岩太（国際広告写真展審査員）「広告写真の審査の後に」、小林秀二郎（東京朝日新聞社）「広告写真へ　実際広告への広告的技法」。そして「第一部　化粧品」から「第四部　雑品」に至る入賞・入選作品の図版と作者の氏名が漢字・ローマ字併記で掲載され、最後に「全日本広告写真作家及び関係者名録」としてこれまでの四回の入賞・入選者、広告界・写真界の研究者の氏名・住所が列記されている。掲載された写真点数は、第一部化粧品・五十三

写真42　前掲『東京朝日新聞社懸賞　広告写真集　1933』の書影（著者蔵）

209——第3章　中山岩太の写真理論

点、第二部薬品・四十二点、第三部飲食料品・五十二点、第四部雑品・四十三点である。そしてこのカタログに関しては、川浪晒哉による書評が「帝国工芸」に掲載された。「指導奨励機関としての不満を二点指摘する。一つはクローズアップ、もう一つはリアルフォトについてである。

　昭和五年以来、毎年東京朝日新聞社の主催の下に開かれる国際広告写真展は、実用方面に対する広告写真の普及運動として、その展示作品は本邦斯界の動向を示すものと看做されてゐる。（略）総数百九十点の写真は、何れも啓示的な作品であり、広告写真の需要家には直ちに実用に役立つ格好の参考資料と云へる。加ふるに巻頭〔末〕の関係者名録は、我が広告写真界の現状を知らしめる上に、親切な編纂振りとして、一層本書の価値を高めるものであらう。凡そ広告写真に関心を持つ者にとっては最適の参考書として推奨したい(74)」。また同書については短い文章ではあるが、「アサヒカメラ」の「新刊批評紹介」欄に定之助の実兄である仲田勝之助が、「回を重ねると共に長足の進歩を示してゐるので、これなら外国に出しても何等遜色を見ないであらう(75)」と賛辞を贈っている。同書に掲載された中山の審査所感「広告写真の審査の後に」で中山はまず、今年度は広告写真の専門家の作品と思えるものが数多くあってうれしい、と率直な心情を述べるが、応募作品の制作上

　商品のクローズアップ又は図案化されたクローズアップ等を非常に多く見た様であるがクローズアップそれ自身は技法としても単純であり効果も亦それ程でないと思ふ〔。〕殊に薬品とか何かの様なものだと全く知らない人の為にはただ瓶が大写ししてあると云ふ丈けの事でそれがどんな角度から見たとか影をうまく作つたとしても結局は何も物語らない事になってしまふ。

210

（略）リアルフォトは最も忠実な報告の様に思はれるが広告写真としては商品の形体の報告ばかりでは物足らない事は云ふ迄もない。広告写真はそれ以上のものを表現しなくてはならない訴求力として色々写真技法を駆使する事もよかろう、然し技法そのものを訴求力に使ふ場合には余程類例のない技法でないかぎりこれも又あそびになってしまふであろう。[76]

次に中山は、広告写真家の資質そのものに言及する。「作家として印刷の知識のないといふ様な事があれば勿論商業写真家の資格はない」として、「商業写真家は同時に商売人でなくてはいけない。商品を理解しその購買者の層やその心理状態などを知ってゐなくてはいけない」[77]との見解を述べている。これは営業写真家としての中山のこれまでのキャリアに裏打ちされた言葉だろう。そして文章の後半では、写真家と審査員と広告主という三者の関係、さらにその背後に存在する大衆という大きなテーマについて、鋭い考察が展開される。

中には専門家の作品らしいとてもいい作品も見当つた、処がこの良い作品に対しても広告効果はないと広告主は仰つしやる様に承る。広告主の立場から云へば写真は単なるさし絵でもつと沢山の文字を入れたいのである、入れなければ気がすまないのであろう、かくてこの展覧会入賞の写真が実際に新聞などに用ゐられてゐる場合などには大がい写真は殺されてしまつてゐる、そして写真が効果のない広告の罪を着てゐるのではなかろうか、広告写真が日本でも発展するためには広告主が賢明になる事で作家は需用さへあればいくらでもあまると思ふ（略）広告主が

211——第3章　中山岩太の写真理論

一肌ぬいで作家に勝手な仕事をさせて見たらどんなものだろう丁度欧米の様に。作家もまた金を支払つてくれる広告主を目的とせず大衆社会を目的とする度胸が必要ぢやあるまいか、(略) 審査員は又実用になるものを選ぶ考へではゐても結局多くの作品を審査する上からは広告写真としてより高級なものを選ぶ事になるのは仕方ない現象である。これが今日の大衆に、もしかするとぴつたりと来ないかもしれない、結果として広告主は過去の大衆が頭からはなれず審査員は昨日の大衆に妥協し、作家は（真の意味の作家）何時頃か知らないが未来の大衆を目的としてゐる様に思はれる、つまり右三者とも今日の大衆に呼びかけるものがないのではなかろうか。⁽⁷⁸⁾

以上のように中山は審査所感を結ぶ。この部分は「光画」第二巻第五号の「雑記」で述べたことと重なる点が多い。そのことからもこの所感は、中山の内面にある広告写真のあるべきイメージを、競技会の審査員という立場から考察した記述として味読すべきものといえる。

*

前述のとおり、一九三三年、広告写真を媒介に写真家・中山岩太とモダニズムの美術評論家・板垣鷹穂との間に交流が生じたのだが、板垣はその年の「アサヒカメラ」一月号に論文「『新興写真』の現在と将来」を発表して、写真専門誌への批評家デビューを果たしている。そして同誌の四月号では恒例となっている「月例懸賞」第三部の選者に推薦され、八月号からは新企画の「月評」

欄の専任執筆者に起用された。

この連載はその後、太平洋戦争の激化によって同誌が一九四二年四月号をもって廃刊するまで毎号掲載された。つまり板垣にとって中山との交流は、自身の写真批評のキャリアを開始させた時期と重なるのである。ちなみに板垣の写真批評のデビューとなった論文『新興写真』の現在と将来」には、注目すべき写真家の仕事が簡潔に素描されているが、写真誌「フォトタイムス」での渡辺義雄のグラフ・モンタージュ、浪華写真倶楽部展での小石清の連作《初夏神経》に続いて、「雑誌『光画』に発表しつつある中山岩太氏のフォト・モンタージュも、氏が所有する程度の優れた感覚と技術とを条件とする限りに於いて、充分成功した作品であると云へよう」として中山の活動が紹介されている。

このように「光画」や「アサヒカメラ」といった写真誌、あるいは中山が主宰する芦屋カメラクラブの企画を通して交流のあった二人だが、一九三五年に小さな「論争」が起こる。その発端となったのは、「アサヒカメラ」一九三五年二月号に掲載された板垣の「印刷された写真芸術の展覧会」という文章であった。

自宅の書斎にあふれる大量の写真集を整理している際に、「かう云ふ蒐集癖を一つの協力的な試みとして発揮し、資料の極めて豊富な展覧会を行ふとしたら、写真芸術発達期の現象を具体的に理解させるうえで、甚だ有益な企てとなるやうに推察される」と思いついた板垣は、さらにそのような展覧会を開催することは単に啓蒙的な使命をもつだけではないということに気づく。そして写真集の整理から、写真家の多くが抱いている「迷信」の整理へと、板垣の思考は移動する。いわく、

「日本にゐる写真芸術の専門家の中には、写真の芸術性が印画紙にのみ存しない、と考へてゐる人達が随分多いのであるから、かかる「迷信」を除去するためから云つても、大量的に印刷された写真の芸術性を正しく理解させることは、極めて必要な点なのである。さらにそこから写真の強みである「大量生産化」を軸に、次のような自説を展開する。「元来、印画紙の画面の感覚的な美しさなどと云ふものは、他の造形的な諸芸術の特殊な持味からみると可成り貧弱なものなのである。唯だ写真の世界にだけ閉ぢこもつてゐる人達にとつては、印画紙の持味が非常に特殊なもののやうに考へられるかも知れないが、「大量生産化」と云ふ最も重要な強味を除いてしまへば、写真が絵画に対して誇ることの出来る優越性の半ば以上を失ふことになる。この点は、日本の芸術写真家と日本の製版印刷技術家との特に留意すべきところであらう」

自宅の写真集の整理からふと浮かんだ思考の連鎖は、にわかに「日本の芸術写真家」たちへの漠然とした挑戦状というかたちに変転していったのである。このような板垣の言葉に対して、正面から反応を示した唯一の写真家が中山であった。二カ月後の「アサヒカメラ」一九三五年四月号に、その反論である「抗議　作家の立場から」が掲載される。

中山は同人として所属する写真誌「光画」で、印刷物による写真展の計画が創刊時からあったのだが、「光画」の休刊とともにその計画も中止となった経緯を述べて、「今板垣さんによつて印刷された写真又は写真を応用した本カバー雑誌の表紙展覧会の写真に及ぼす重要性は甚だもろ手をあげて大賛成である」と、率直に賛意を表明する。そのうえで板垣の発言について、中山は丁寧に自分の意見を述べていく。

214

例へば言葉の遊戯に興味を感じてゐる人達が味はへる様子、言葉の味と云ふものは決して彫刻家や音楽家は味ひ得ないだらうと思ふ。然し世の中はそれで良いのぢやないだらうか。いづれにせよ本当の作家の気持感覚を味へるといふ事は云ふべくして実感出来ないものではないだらうか。大量的に印刷された写真芸術性と云ふ様な言葉、それは写真と云ふものが定義された後に論ぜられるべきものであって、複製印刷されたものが写真であるか否かは明確に定義された後の断定でなければならない。私も或場合には写真よりも複製されたものの方がより美しいと思ふ事もある、それは其処に飛躍がある為ではなからうか、決して単純な複製ではないと思ふ。それでも複製出来ない写真の味が存在する事も否定は出来ない。（略）自分としては印画紙面の持味が写真の芸術性のわづかではあるが又専門家にとって大きなものであるだらうと思ふ。[83]

このように中山は板垣との考え方の違いを、「感覚」や「実感」という言葉で明らかにしていく。それは実作者と批評家という立場の違いからくるある種の感性的な、微細な差異ではあるだろう。しかし中山は作家としてのこだわりをそこに示すのである。「おそらくどんな写真の大家でも私と同様写真印画の味は複製印刷の味と異ふ特種の味を持ってゐるといふ事位の事は常識的に知ってゐると思ふ。其の写真の持味が他の美術の夫れに対しどんなに貧弱なものであったとしても次の飛ヤクに対するオリヂンではなからうか」。そして微細な差異に重要な意義を見いだそうとする中山は

215——第3章　中山岩太の写真理論

板垣に対して、最後に次のように応答してその反論を締めくくる。「写真家が氏のオリヂンの研究をする事が迷信として蔑視されるのだったら、学者の研究室の仕事も亦否定されなければならない」

二人のやりとりは以上である。その後、板垣から再反論が提出されることはなかった。確かにここには「論争」というほどのものものしさはなく、はげしい意見の応酬などもみられることはなかった。しかし、広告写真を契機に交流がはじまった写真家と美術評論家の共通の思考の基盤となったものが、印刷メディアをめぐる広告写真の社会化という問題であり、この「オリジナル／複製」の議論もまたこの問題に連なるものである。一九三〇年代も半ばにさしかかると、日本の社会は次第に平時から戦時へという状況下に移行し、当然ながら写真をめぐる視覚文化状況もその変化に強く影響されていく。写真の印刷・複製という問題は、これまでのような美術概念としてのデザインのあり方からの脱却とも絡み合いながら、にわかに重要性を増していくのである。「光画」同人である中山とその周辺で評論活動をしていた板垣にとってもこうしたことの影響は大きかった。

当時、ヨーロッパで二百万部という発行部数を誇っていたグラフ雑誌の発行元であるウルシュタイン社（ドイツ・ベルリン）の契約写真家だった名取洋之助が、特派員として満洲事変を取材して日本に引き揚げてきたのが、一九三三年二月末だった。その翌月、日本は国際連盟を脱退する。このころ、名取は「光画」のメンバーに接触している。ややあとになるが、三五年に発行された総合文化雑誌「セルパン」の「PHOTO NUMBER（写真特集号）」に、名取自身が「光画」との接触と「報道写真」について述べている。「私が独逸のウルシュタイン社から、二度目に日本へ特派されて

来た時、野島さんが主宰されていた『光画』といふ、その頃日本で唯一の新しい傾向の作品を採入れてゐた写真雑誌の方達とお逢ひし、そこで伊奈信男氏、木村伊兵衛氏などとも近づきになれた。その時私が伊奈氏に、独逸で自分が携はつてゐる仕事のレポルタアゲ・フォト（Reportage-Foto）といふ言葉を示して、日本語に訳したらどんなものになるかと相談を掛けた。伊奈氏の案で、報道写真といふ訳語が生れた。私の記憶に間違ひなければ、報道写真といふ言葉は、このときから使はれるやうになつたのだと思ふ[85]」

一九三三年七月、名取は伊奈、木村、原弘、岡田桑三を同人とする「日本工房」を結成する。顧問に林達夫、大宅壮一、高田保、常勤のスタッフにデザイナーの疋田三郎、秘書兼事務員として長井早苗という設立メンバーだった。同月、「光画」は第二巻第七号を発行する。

その後、日本工房は銀座・紀伊國屋ギャラリーを会場に、木村の撮影による写真展「ライカによる文芸家肖像写真展」（一九三三年十二月）、「報道写真展」（一九三四年三月）を開催するが、後者の閉幕後に組織は分裂する。「光画」はその間の一九三三年十二月二十五日、第二巻第十二号を発行して活動を停止する。さまざまな要素が交じり合っていて一概にはいえないが、やはりこうして経過をみていくと、名取によるメンバーへの接触（＝伊奈と木村の引き抜き）が「光画」の終局に大きくかかわっているようである。

一九三四年五月、日本工房を脱退した伊奈、木村、原たちは「中央工房」を結成する。名取もまた同月に第二次「日本工房」を組織する。名取はそこで組写真を新機軸とした対外文化宣伝誌「NIPPON」の刊行を開始する。

以上はほんの素描ではあるが、それでも「光画」の終盤にはさまざまなあわただしい出来事が同人たちを取り巻いていたことがうかがえる。芦屋在住の中山が、この一連の騒動から物理的にも心理的にも距離をおくことができたのはむしろ幸せだったといえるだろう。しかしながら、中山をはじめ多くのモダニズム写真家たちは、自らの信念や理念とは無関係に、時代状況によって、利便性最優先の写真の「社会化」を急速に迫られていくことになるのである。

ジャーナリズムの現場で「報道写真」や「プロパガンダ」といった言葉が勢いよく飛び交い始めるなかにあって、板垣との「論争」後の中山は、一九三五年九月に自らが主宰するクラブによる全国公募展「アシヤ写真サロン」を開催し、「アサヒカメラ」のスタッフの協力を得ながら、作品集『アシヤ写真サロン』を刊行する。入選写真九十六点を収めたB6判の小さな作品集には、次のような巻頭言が記されている。

　作家ほど大切なものはない
　ゆがめられない作家
　ためられない作家
　夫れは明日の文化の
　貴い貴い種子である[86]

これは同クラブが最初の東京展（一九三一年四月）に合わせて刊行した作品集『芦屋カメラクラ

ブ年鑑』(同人七人による作品二十九点を掲載)の巻頭言を踏襲したものである。同年鑑の巻頭言は次のとおりである。

　総ての作家に
　敬意を払ふ
　然し我々は
　新しき美の創作
　新しき美の発見[87]
　を目的とす

　中山の言葉は力がみなぎり、まさに意気軒昂たるものである。一九三一年のこの潑剌とした巻頭言と比較すると、三五年の『アシヤ写真サロン』のそれはあまりにもはかなく悲しげな気配を漂わせていて、少なからず違和感を覚えるほどである。

　しかしながら、主宰者の中山にとってこれらの詩句は、切実なものだったにちがいない。直接的であれ間接的であれ、広告写真が時代の空気を反映するものであるとすれば、その制作者だった中山は人一倍、時代の空気に敏感な表現者だったといえるだろう。そして中山にこのフレーズをつづらせる契機となった事柄をさかのぼって推測するならば、それが「光画」の終刊であり、さらに板垣鷹穂との間で交わされた「論争」だったと思われるのである。

注

（1）中島徳博「仮面としてのモダニズム」、兵庫県立近代美術館監修『写真のモダニズム 中山岩太』所収、西武美術館、一九八五年、ページ記載なし
（2）前掲『ハイカラに、九十二歳』一五九ページ
（3）エンリコ・クリスポルティ「イタリア未来派を知るために」、エンリコ・クリスポルティ／井関正昭構成・監修『未来派1909―1944』所収、東京新聞、一九九二年、三三一―三三三ページ
（4）「未来派機械芸術宣言」、同書所収、一五二―一五四ページ
（5）前掲「私的評伝・中山岩太」一〇ページ
（6）芦屋市立美術博物館監修『中山岩太――MODERN PHOTOGRAPHY』（淡交社、二〇〇三年）に収録された十四点のすべてのタイトルは「舞台写真（未来派パントマイム）」だが、中島徳博監修『中山岩太写真集 光のダンディズム――1895―1949』（平凡社、一九八七年）に収録された同シリーズの五点は、「心の商人」(1)、同 (2)、同 (3)、「カクテル」(1)、同 (2)と別表記になっている。一カ月にわたって舞台写真を撮影していたことから、少なくとも二つ以上の演目を撮ったのではないかと思われる。
（7）前掲「私的評伝・中山岩太」
（8）五十殿利治『日本のアヴァンギャルド芸術――〈マヴォ〉とその時代』青土社、二〇〇一年、二九五ページ
（9）同書二九四―二九七ページ
（10）五十殿利治『大正期新興美術運動の研究』スカイドア、一九九八年、六七五ページ

(11) 村山知義「写真の新しい機能」「アサヒカメラ」一九二六年五月号、朝日新聞社、一一四―一一五ページ
(12) 同論文一一五ページ
(13) 同論文一一六ページ
(14) 同前
(15) 前掲『写真、「芸術」との界面に』一八五―一八六ページ
(16) 日本近代文学館編『日本近代文学大事典』第一巻、講談社、一九七七年、一一二六ページ
(17) 香野雄吉「映画と建築」「思想」一九二九年四月再刊号、岩波書店、八五―九三ページ参照
(18) 香野雄吉「現代機械芸術読本――板垣鷹穂著『機械と芸術との交流』を読む」「思想」一九三〇年一月号、岩波書店、九九ページ
(19) 同論文一〇二ページ
(20) 同論文一〇三ページ
(21) 『機械と芸術との交流』の流通に関して若干ふれておくと、書店では専門書の棚に並べられたであろういわゆる堅い書物だが、同書は翌年、一九三〇年十一月十五日付で「第二刷」が発行されている。本文中の数カ所に細かな語句の訂正が施されるとともに、新たに「第二刷の刊行に際して」が付加されており、板垣は「本書に収録した一連の芸術史的実験報告が、私の全く予期しなかった程の反響に恵まれたことは、真に悦ばしい次第である」(ゴシックは原文)と述べている。だが、すぐさま「然し、本書に於ける私の態度が誤解を導き易いことを知つた現在として、下の点を繰り返し強調して置く」と、自身の立場――現代の視覚的芸術を静観的な立場から整理したまでで主義を説いたものではない、との旨――を五項目にわたって説明している。「第二刷」版、Ⅳ―Ⅴページ

(22) 板垣鷹穂「機械美の誕生」、「新興芸術」編『機械芸術論』(「新芸術論システム」第五巻)所収、天人社、一九三〇年、七—八ページ
(23) 同書一一ページ
(24) 同書一二ページ
(25) 『現代商業美術全集』付録の「商業美術月報」第十二号には「アトリエ」商業美術研究号の広告が掲載されており、そこには同全集の読者会員に向けて以下のような告知がなされている。「此間に於ける商業美術の社会的活躍、美術の普遍化、実用化、これ等は実に驚くべき発展力を以って、現代に於ける最も刮目すべき現象の一つになりました。(略)美術雑誌アトリエは純正美術を中心とする代表的美術雑誌でありますが、社会の趨勢に鑑み、茲に商業美術研究号を特集して斯界に先導せんとするの挙を試みました」(アルス、一九二九年、三ページ)
(26) 濱田増治「商業美術の主張」「アトリエ」一九二九年九月号、アルス、一一〇—一一二ページ
(27) 仲田定之助「写真の新傾向とその応用広告」、アトリエ社編『現代商業美術全集』第十四巻所収、アルス、一九二八年、九—一〇ページ
(28) ル・コルビュジエ『建築芸術へ』宮崎謙三訳、構成社書房、一九二九年、一〇九ページ
(29) 板垣鷹穂『機械と芸術との交流』岩波書店、一九二九年、七七ページ
(30) 「商業美術月報」第二十号、アルス、一九三〇年、二ページ。また、同月報第十七号(アルス、一九三〇年)の「商業美術界消息」には第一回国際広告写真展の案内が掲示され、「締切は四月五日迄」(四ページ)と読者への応募が呼びかけられた。そして同月報第十九号(アルス、一九三〇年)の「商業美術界消息」では同展の応募結果が掲載され、中山岩太の一等受賞が報じられた(四ページ)。

(31) 飯尾由貴子「南画って何だ?!」、近代の南画をめぐる一考察」、兵庫県立美術館編『南画って何だ?!――近代の南画――日本のこころと美』所収、兵庫県立美術館、二〇〇八年、二三五ページ
(32) 同書二四四―二四五ページ
(33) 速水豊「南画と洋画のディアレクティーク?!」、同書所収、二五六ページ
(34) 同前
(35) 金子隆一「書誌および解題」、飯沢耕太郎/金子隆一監修・解説『光画傑作集』(『日本写真史の至宝』別巻)所収、国書刊行会、二〇〇五年、一二九ページ
(36) ハナヤは後年の「ハナヤ勘兵衛申し送り事項」のなかで次のように述べている。「野島さんというたら「光画」でしょ。昭和十四(一九三九)年に国会に写真部が出来るまでに、「光画」いうのを皆集まって出そう言うて、野島さんと中山氏と木村伊兵衛、同人としてこんな本が出たわけや、「光画」。一部五円や。その時分やったら高かったわね。それで五百冊刷ったが、全部野島さんの出費や。それを拠点に芦屋のクラブは中山さんを中心に、逆にそこへ、「光画」の中へ皆入っていった。私らの写真も「光画」に出てましてん」(前掲『ハナヤ勘兵衛展』一二八ページ)。「光画」の定価についてのハナヤの記憶には間違いがある。創刊号から第一巻第六号までが七十銭、第二巻第一号から第二巻第十一号までが五十銭、最終号となった第二巻第十二号だけが一円だった。
(37) 「光画 挨拶状」、光田由里/椎名節編集『野島康三作品と資料集――渋谷区立松濤美術館所蔵』所収、渋谷区立松濤美術館、二〇〇九年、九七ページ
(38) 「光画 趣意及内容」、同書所収、九八ページ
(39) 伊奈信男「野島さんのこと」には次のように記されている。「私が野島さんに最初に会ったのは、私が〈光画〉の創刊号に書いた「写真に帰れ」という論文によって、同人に加えられることになり、

(40) 前掲「‥‥「無題」を超えて」四ページ

(41) 木村は制作の意図を以下のように述べている。「試みとしてライオン歯磨及歯ブラシを題材として広告写真を製作して見たが此の場合消費者に直接歯をきれいに磨けといふことを印象づけるためとその目的のための歯ブラシは、かく迄清潔で雪の様に純白で美しく歯の隅々迄も清浄にしてくれるものだぞと云ふ意識を強張させるために画面の大部分にブラシの大写しを試み其のバックにライオンのチユウブの二重写しで商品の使用目的をはっきりと表現したのであります」（木村伊兵衛「表紙広告写真試作」「光画」第二巻第十号、光画社、一九三三年、二八四ページ）

(42) 前掲「書誌および解題」一三四ページ

(43) 「光画」第一巻第一号、聚落社、一九三二年、四ページ。この号では伊奈信男「写真に帰れ」にはじまる「記事」のページ数が野島康三「思ふこと」の一八ページまで打たれ、次の「海外近況」から新たに一ページの記載となっている。以降、同誌からの引用はすべて掲載時のままのページ数を記すことにする。

(44) 同誌五─六ページ

(45) 室田庫造「一九三二年日本広告写真刊行に際し・序に代へて」、室田庫造編『日本広告写真』所収、誠文堂、一九三二年、三ページ

(46) 中山岩太「第三回国際広告写真展審査の後に」「帝国工芸」一九三二年四月号、帝国工芸会、一七

224

ページ
（47）同論文一八ページ
（48）同前
（49）［雑記］（中山）「光画」第一巻第二号、一九三二年、聚落社、三五ページ
（50）［雑記］（中山）「光画」第一巻第五号、一九三二年、聚落社、一三〇ページ
（51）［雑記］（中山）「光画」第二巻第二号、一九三三年、光画社、一三ページ
（52）峰岸義一「巴里・東京新興美術同盟成る」、峰岸義一編『巴里・東京』七月ビーチ・アムブレラ処女号、一九三三年、巴里東京社、二六ページ
（53）齋藤五百枝「巴里・東京新興美術同盟の弁」、同誌二一ページ
（54）［雑記］（伊奈）「光画」第二巻第四号、光画社、一九三三年、八三ページ
（55）［雑記］（中山）「光画」第二巻第五号、光画社、一九三三年、一〇三ページ
（56）渋谷重光『語りつぐ昭和広告証言史』（宣伝会議選書）、宣伝会議、一九七八年、一二三―一二四ページ
（57）同書二四ページ
（58）［雑記］（中山）「光画」第二巻第六号、一九三三年、光画社、一五五ページ
（59）R・J・ダットリー「カメラが創意を働かせば――写真し難き広告写真を作る写真家の苦心」、前掲「光画」第一巻第五号、一一五ページ
（60）マルギイト・フォン・プラトオ『因習脱却の広告写真と閨秀イバの作品」「光画」第二巻第三号、光画社、一九三三年、四〇ページ
（61）渡邊直人「写真一枚一〇〇円は高過ぎるか（2）」、前掲「光画」第二巻第四号、八二ページ
（62）ハンス・ザール「写真家ヴイリー・プラーゲル」、前掲「光画」第二巻第五号、九六―九七ページ

(63) バヴェル・バアカン「R・ブレッスンのこと」「光画」第二巻第七号、光画社、一九三三年、一七三ページ
(64) 土方生「社中語」「光画」第二巻第十二号、光画社、一九三三年、ページ記載なし
(65) ロオル・アルバン・ギイヨオ「広告写真論」「光画」第二巻第十二号、一九三三年、光画社、三四五ページ
(66) 前掲「書誌および解題」一三五―一三六ページ
(67) 板垣鷹穂「写真芸術の将来に就いて」「光画」第二巻第六号、光画社、一九三三年、一一〇ページ
(68) 伊奈信男『光画会』記事、同誌一五七ページ
(69) 『日本写真年鑑 昭和九年版』朝日新聞社、一九三四年、四三―四四ページ
(70) 板垣鷹穂「広告写真の新傾向に就いて」、前掲『国際広告写真展選集』三〇ページ
(71) 同書三一ページ
(72) 同前
(73) 板垣鷹穂「第四回国際広告写真展の審査感想」「帝国工芸」一九三三年三月号、帝国工芸会、二〇ページ
(74) 川浪晒哉「推奨したき良書案内」「帝国工芸」一九三三年七月号、帝国工芸会、三〇ページ
(75) 仲田勝之助「新刊批評紹介」「アサヒカメラ」一九三三年八月号、朝日新聞社、二二八ページ
(76) 中山岩太「広告写真の審査の後に」、室田庫造編『東京朝日新聞社懸賞 広告写真集 1933』所収、誠文堂、一九三三年、四ページ
(77) 同書五ページ
(78) 同前

(79) 板垣鷹穂「新興写真」の現在と将来」「アサヒカメラ」一九三三年一月号、朝日新聞社、四九ページ
(80) 板垣鷹穂「印刷された写真芸術の展覧会」「アサヒカメラ」一九三五年二月号、朝日新聞社、二二二ページ
(81) 同前
(82) 中山岩太「抗議 作家の立場から（アサヒカメラ二月号より）」「アサヒカメラ」一九三五年四月号、朝日新聞社、五一五ページ
(83) 同論文五一五―五一六ページ
(84) 同論文五一六ページ
(85) 名取洋之助「報道写真の勃興」「セルパン」一九三五年十一月号、第一書房、八七ページ
(86) 紅谷吉之助編『アシヤ写真サロン』一九三五年版、芦屋カメラクラブ、一九三五年、ページ記載なし
(87) 中山岩太編『芦屋カメラクラブ年鑑』丸善、一九三一年、ページ記載なし

第4章 中山岩太の実践環境──モダニズム文化を背景として

1 広告写真《福助足袋》の国内市場での流通

前章では、海外での生活を通して先端的な造形芸術思潮の影響を受けた中山岩太が、帰国後に制作した《福助足袋》に内包されるモダニズムの解明を主におこなった。ここからは中山岩太の《福助足袋》に代表されるような一九三〇年代の広告写真が、どのような環境で制作され、当時の社会のなかでどのような形態で流通／消費されていったのかについて考察したい。さらに写真と商業美術との関連性について、デザイナーやコピーライターといった制作者サイド、あるいはクライアントやスポンサーといった出資者サイドとの間に、どのような連携または攻防があったのかについても、モダニズム文化を背景に考えてみる。

まずは、戦後に刊行された広告・デザイン関連の文献資料をもとに、広告写真《福助足袋》がメディアに流通した経緯を考察していこう。

広告代理店の博報堂が創立六十周年を記念して一九五五年に刊行した『広告六十年』は、その「序」に「新聞広告を中心として、広告の発生期を序章とし、日清戦争後六十年の広告の変遷を概観致しました。特に本書においては、その表現の変遷を"見る"ことを主眼として、広告を出来るだけ多く縮写図示することに努めました」とあるように、豊富な図版でわが国の新聞を主体とする広告の歴史を平易に記述している。そこには、「大正時代に早くも、多くの優れた広告文案家が輩出し、また図案で一家をなすものも見られたが、大部分は画家の兼業であった。そして、昭和年代に入って、ようやくわが国にも、いわゆる商業美術の胎動が見られた」として「アフィッシュ」「広告界」『現代商業美術全集』などが紹介されている。

しかし、この頃は浜口緊縮内閣で、不景気時代ではあつたし、その打解策をも含めて、五年、『朝日新聞』は初めての試みとして、広告写真の懸賞募集を行い、広告への新生面を開いた。そして、その第一回募集で、一等に当選したのは「福助足袋」であった。第二回には「クラブ石鹸」が入賞した。

〔昭和の〕五、六年頃には、森永製菓を中心とした構図社や、原弘氏をチーフとした東京印刷美術家集団、芝浦高工出身の中央図案家集団、また多田北烏氏等の実用版画協会なども活発に動き始めた。

一九六七年にグラフィックデザイナーの山名文夫が編集担当した「日本の広告美術」シリーズの第二巻『新聞広告・雑誌広告』編に中山の《福助足袋》は図版として大きく取り上げられている（同書一八六ページ参照）。しかしながら、扱う時代の幅が大きいために、個別の作品解説や解題はなく、同書に収録された四本の論文のなかで今泉武治が「［昭和に入って］写真家としては、中山岩太（福助足袋）、金丸重嶺、木村伊兵衛（花王石鹼）、井深徴（資生堂）、堀野正雄（森永）が広告作品に参加した」と記しているだけである。

編集担当者の山名は後年になって、「あるデザイナーの回想」と自ら形容した著書『体験的デザイン史』で、中山の《福助足袋》との出会いを、「私は国際広告写真展で彼の福助足袋の作品を見て、そのすばらしい表現に打たれたひとりで、いまでもそれをまざまざと思い浮かべることができる」と印象深く述べている。山名は、戦間期から戦後にかけてモダンな女性像をテーマにした軽やかで流麗なイラストで、資生堂のパブリックイメージを築いたイラストレーターだが、彼が描く「曲線」にはひょっとしたら《福助足袋》の影響があるのかもしれない。そう思わせるような興味深い述懐ではある。しかしながら、ここでは右の引用の前段に書かれていることに関心を払いたい。

山名は《福助足袋》を見た展覧会名を失念し、それを思い出すために『日本写真史』の年表を繰ってみた。すると「一九三〇（昭和五）★第一回国際広告写真展が朝日新聞社主催で開かれ、中山岩太の《福助足袋》が一等をとり、翌年、コピー"穿く身になって作る福助足袋"が加えられて新聞広告に使用された」と

出ていて、年次も同じだしこれにちがいないことがはっきりしたのである」と山名は述べている。
『日本写真史1840—1945』に収められた詳細な年表はその後も多くの人々に参照され続けていて、それは近年の《福助足袋》研究にも少なからぬ影響を与えている。その一例として中井幸一が日本の広告史に関する一般向け解説として書いた文章のなかの《福助足袋》についての記述が挙げられる。

　当時、福助足袋社長の辻本豊三郎は「大広告主義」を唱え、広告界に新風を吹き込んでいた。総合的、集中的、有機的に広告戦略を展開するという今日のトータルメディアプランである。彼は、中山の受賞作の活用を考え、自社のコピーライター岸本水府（一八九二年生まれ）の「穿く身になつて作る福助足袋」というコピーをつけて、翌年の新聞広告を展開した。白と黒を活かした、意表をつくこの広告は評判をとる。中山の作品は戦前最高の広告写真、と声価が高い。（傍点は引用者）

　引用文の傍点を付した個所に、『日本写真史1840—1945』の「年表」の影響が端的に現れているといえるだろう。中山の広告写真に岸本水府のコピー「穿く身になつて作る／福助足袋」を添えた新聞広告はこの時代を代表するイメージとして、もはや日本の近代広告史に欠かすことができないものであることがわかる。確かにこの広告は「年表」の記載どおり「翌年」に登場した。「東京朝日新聞」一九三一年一月三十日付の八面である（写真43）。この紙面の最上段横一列は「第二回国

際広告写真展覧会作品募集」の応募要項となっており、その下のスペースが均等に四分割されて各企業の広告が並び、中山の写真を用いた「福助足袋」広告は左下のスペースに位置している。最上段の応募要項の最後には、小さな活字ポイントで「猶下に掲載せる四種の広告は何れも右国際広告写真展覧会の作品の課題として選定されたものです」とある。

写真43 「東京朝日新聞」1931年1月30日付8面

この中山（写真）・岸本（コピー）による「福助足袋」広告は当時の新聞の一面広告だったとする説もあるが、私はまだそのサイズの掲載広告は見たことがない。中山自身が小型広告での効果を強調していたことを考え合わせても、一面広告としての掲載は考えにくいものがある。この一面広告説は戦後流布したものだが、何がその要因となったかは推測できる。先にみた博報堂の記念誌『広告六十年』のなかに同広告の図版が掲載されており、そのキャプションが「『朝日』の懸賞広告写

真の当選作品を使った「福助足袋」の全頁広告を示す紙面上部の新聞紙名や日付、紙面ページ付などが写っておらず、それが「全頁広告」であることを示す紙面上部の新聞紙名や日付、紙面ページ付などが写っており、写真43を切り取ったものである可能性が高いことを指摘しておきたい。

＊

「東京朝日新聞」の紙面に即して、掲載された広告をみていくことにする。「福助足袋」の真上に位置するのは松下商店の缶詰「牛肉宝来煮」の広告である。一月末という掲載時期を考慮してスキーのジャンプ競技で大きく両手を広げて飛行している選手のイラストを中央に配し、画面を斜めに横断して商品名をレイアウトしている。右隅に丸窓を開け、商品である缶詰のパッケージを紹介しているが、これもイラストによるものである。左側のスペースに「壮……／快……／此の覇気を生む／牛肉宝来煮」のコピーを配している。その横が「仁丹」の広告である。松竹の映画女優である栗島澄子をモデルに起用し、彼女に「あらゆる機会毎に／ゼヒ仁丹を・どうぞ」というコピーを掲げさせている。そしてその手前に自社の商品である各種の仁丹を配している。モデルがカメラから視線を外し、その表情もいくぶんこわばっている点がなぜなのか少々気になるが、この広告の手法自体は写真を切り抜いて合成した、単純なモンタージュによるものである。そしてその下が「ブルトーゼ」の広告である。商品名の上に「補血強壮増進剤」とあり、画面上半分に商品を持つ右手の力強いイラストが描かれている。そのイラストの右下にデザインされた書き文字による「鉄剤の右に出る強壮剤なし」のコピーがあり、細かい活字からなる説明文が画面中央の狭いスペースに詰

233――第4章 中山岩太の実践環境

め込まれている。このようにみてくると、「牛肉宝来煮」と「ブルトーゼ」の広告はイラスト、「仁丹」のそれは写真を使用してはいるが昔ながらのいわゆる「美人写真」のたぐいであり、この四社の広告が掲載された紙面では、「福助足袋」広告の新鮮で力強い構成は印象度の高さからも一頭地を抜いたものとなっていることが認められる。

「福助足袋」広告のコピー制作者である岸本水府（一八九二―一九六五）は、三重県生まれで、本名を龍郎という。大阪で柳誌「番傘」（番傘川柳社）を主宰し、川柳作家として活躍した人物として知られている。近年では、田辺聖子による岸本を描いた長篇伝記小説『道頓堀の雨に別れて以来なり』で、岸本の存在がより広く知られるようになった。広告人としての岸本は二十歳代に大阪の新聞社に勤め、一九一八年に桃屋順天館に移り、二〇年に福助足袋に入社、広告課に在籍して広告制作に携わった。その入社時の様子を田辺は小説でこう活写している。

とんとん拍子に話がすすみ、水府は二週間後には、本町の福助足袋大阪支店三階の、広告課の椅子に座っていた。

福助足袋はその頃はまだ規模も小さかったが、繁昌に向かう気運が感じられ、水府も意欲が湧いた。（略）ささやかな広告部だったが、重役が一人、その下に文案の先輩が一人、画家が二人、小店員が二人、畳敷きの部屋に机と椅子を置いて、そこが新しい仕事場だった。⑨

岸本は福助足袋大阪支店に十一年間在職して、一九三一年に退社する。中山の広告写真との仕事

写真44　「大阪朝日新聞」1930年5月23日付10面

は、戦前期の福助足袋広告課での岸本の最後の仕事の一つともなったわけである。だが、実は中山との仕事はそれが最初で最後というわけではなく、中山と岸本のコンビネーションは前年の三〇年五月にさかのぼって確認される。

一九三〇年五月二十三日付の「大阪朝日新聞」十面（写真44）は、先にみた「東朝」版と同様に最上段が帯広告となっているが、こちらは見開き二面（十・十一面）にわたって、大阪朝日新聞社主催による「広告図案・写真募集」の懸賞募集が掲載されている。その下のスペースはそれぞれ九分割されているが、十面の最下段中央に中山の写真を使用した福助足袋広告が掲載されている。その拡大図が写真45である。それぞれの広告の右下の隅に大文字のアルファベットが打たれているのは、参加企業の分類を示すもので、四企業ごとにAからEまで五つのグループに分けられている。「福助足袋」と同じグループBのほかの広告主は、「ワルツ拡声器」「福助夏足袋」「風鳥メール」「イブス」である。

この「福助足袋」広告が注目に値するのは、これまでデザイン史・広告史の資料などに繰り返し掲載され、広く流布してきた同広告図版との差異である。一目瞭然だが、コピーが「穿く身になつて作る／福助夏足袋／清新な感触！颯爽の穿心地！」となっており、「福助夏足袋」の部分は一九三一年一月三十日付「福助足袋」と同様に黒々とした墨書体で、「清新な感触！颯爽の穿心地！」にはルビが付されている。墨書体の由来については『フクスケ100年のあゆみ』に、「当時〔一九一九年〕、ライオン歯磨の書体は、もっとも気品高く堅実味がありました。そこでこれがよいということになり、小林商店（現 ライオン歯磨（株））から筆者の永坂石埭(せきたい)を紹介してもらいました。(略)この書体は筆勢鋭く、広告文字とはいえ、格調の高いものでした。しかし少し細めでしたので、後に広告課で肉太に改めました。それが現在の「福助足袋」の文字です」⑩（ルビは原文）と説明がある。

この「清新な感触！颯爽の穿心地！」のコピーは誰が制作したものだろうか。「東京朝日新聞」一九三〇年一月十一日付五面下段に、福助足袋の広告がある。商品が入った箱を持つ女性のイラストが中央に描かれ、その周りを囲んで以下のコピーが配されている。「清新な感触と――／瀟洒な格

写真45 「大阪朝日新聞」1930年5月23日付10面の拡大

好きに愛/用家いづれも/満悦々々」「穿心地も保/温も百パーセ/ントの合格率/人気も売行も断然/他の追従を許さず」。そして左側には福助人形のマークとメインコピーの「穿く身になつて作る/福助足袋」がある。こうした一連の言葉の選択具合から、これ（一月十一日付の広告）が同一人物、つまり岸本水府のコピーライティングであると判断してまちがいない。そして「東京朝日新聞」一九三一年一月三十日付掲載の広告以降、福助足袋の広告には、パンフレットや絵ハガキも含めて、一等受賞作とその他の中山岩太が撮影した写真作品を使用した形跡は、管見の限り確認されていない。

以上のことから、これまで一九三一年以後に展開されたとされる中山岩太の写真と岸本水府のコピーによるコラボレーションは存在せず、二人の協働による写真広告の展開は、三〇年五月から始まり翌年の一月に終了したのであり、そのバージョンは二種類でそれぞれ「東京」「大阪朝日新聞」紙上での一度限りの掲載だった、ということになる。

岸本は中山との仕事に取り組む以前の福助足袋の社員時代、濱田増治が編集する「現代商業美術全集」にかかわっていた。一九二八年八月に刊行された同全集の第十四巻『写真及漫画応用広告集』に、「広告写真に就ての苦心」と「広告読者の要求する漫画」の二編の論考を執筆し、同年十一月に発行された同全集の付録「商業美術月報」第五号の第一面に随筆「引札回顧一夕話 京一ばん安い下駄屋はここぢやここぢや」を寄稿している。

ここでは、そのうちの「広告写真に就ての苦心」に注目したい。広告文案家として活躍していた岸本の、広告写真撮影にまつわる苦労や苦心が、モデルの選択からロケーションの選定に至るまで、

率直な口調で具体的に語られている。「とにかく広告写真にはさうした無理が潜んでゐる事を、知る人はあまりあるまいとおもはれる」と心情を吐露したあとに、岸本は自身の広告写真制作についての流儀を述べる。

広告写真についての用意や、心得について云へば種板を惜まずにどしどし撮る事、これは、目で見てよいと思つたものが写真になつて案外悪かつたり、その反対の場合もあるので、下手な鉄砲も数打ちや式にやる事、新聞広告に使ふ写真ならソフトフォーカスは厳禁の事、商品名や、スローガンを入れる場所を予め心得て、写真師に人物の位置を考へてもらふ事、なるべく広告制作者が撮影中にピントグラスをのぞいて此処へ商品名を入れる、此処へスローガンを入れるとそれぞれ見ておくといい。更に、その写真面はバックを黒くして白抜文字にすると云つた事にまで心を配りたいものである。[11]。

広告写真の制作には文案家または制作責任者が、写真家と協働作業をおこなうことの重要性を挙げていることが注目される。写真そのものによって自立＝自律した広告こそ最もすぐれた広告写真である、とする中山の考えとは大いに見解を異にする。写真・中山岩太／コピーライト・岸本水府による「福助足袋」広告の制作にあたって両者が相まみえたという記録は残されておらず、実質の制作は岸本単独でおこなったものと思われる。

238

＊

中山の写真を実際に広告に用いた福助足袋（現・福助）とはどのような広告戦略をもった企業だったのか、以下に簡潔にみておくことにする。

現在の日本の写真史やデザイン史で福助足袋といえば、中山岩太の広告写真のことである。たとえば竹原あき子／森山明子監修による『カラー版 日本デザイン史』では、「一九三〇年代は、濱田増治を得て骨格を整えた商業美術の定着期にあたる。化粧品、食品、百貨店などの宣伝部や広告部において企業内スタッフが文案や図案で活躍した」とあり、河野鷹思の松竹キネマのポスターに続けて、「福助足袋（岸本水府、中山岩太）、花王石鹸パッケージ（原弘）、「日本国有鉄道」（里見宗次）、島津マネキン（原弘、木村伊兵衛）、スモカ（片岡敏郎、恩地孝四郎）、資生堂コールドクリーム（山本武夫）、『恋愛株式会社』（東郷青児）などのグラフィックも歴史に残る」と、モダニズム期デザインの代表作例の一つとして挙げられている。

だが一方で、戦前期の企業体としての福助足袋は、写真にかぎらず多岐にわたる宣伝活動で先駆的な存在だったことが、その社史をひもとくことで明らかとなる。一九四二年に刊行された『福助足袋の六十年』は、明治篇・大正篇・昭和篇からなり、本編には図版も多数掲載され、年表と付録として風俗史家・江馬務の論考「風俗史上より見たる足袋」が収められた大部なものだが、本編の内容はほぼその宣伝史といえる。

一八八二年に大阪・堺で創業された福助足袋（当時の商標は丸福）は、九九年に神戸でペストが

千枚作りあげた。流石に当時の足袋界を驚かせた豪華ポスターの背景に描かれた工場は、社主・辻本豊三郎の当時の空想による理想の風景だったが、社史刊行時にははるかに大きな工場へと成長した旨が記されている。確かにこの時期、北野のポスターは絶大な人気を博しており、橋爪節也はその点について「日本精版印刷合資会社の懸賞で一等になった《サクラビール》のポスターが、通常二千枚程度が七万枚もの注文を受けたことや、《『キモノの大阪』春季大展覧会》のポスターが掲示されるや大半が持ち去られたという伝説でもわかる」と述べている。

福助足袋の広告活動はポスターだけでなく、気球の使用や広告塔の設置にも及んでいく。社史に

写真46　北野恒富《福助足袋ポスター》
1912年
（出典：金子要次郎編『福助足袋の六十年』
福助足袋、1942年）

流行した際、当局が衛生思想の普及に足袋の使用を奨励したことを追い風として大きく業績を伸ばしていく。広告活動については、一九一二年に美人画を得意とする当時の人気画家・北野恒富を起用してポスターを制作している。社史によれば、「揮毫は北野恒富に依嘱した。さて出来上ったものは菊版半截、石版十三度刷、これを六

は気球広告について、一九一六年に「三十三立方メートルといふ、その頃としては全国一の繋留気球をつくり、各地で掲揚した。(略) 他店のものは気球に文字を書入れ、それに品名入りのモスの旗を吊したものに過ぎなかつたが、福助足袋は片仮名を赤い布で切抜き、それを麻糸で吊下げたので恰も空に文字を書いたやうに見えた。(略) その上にこの切抜文字の布には電燈を装置して、夜間の広告にも一異彩を放つた」とある。また、広告塔の宣伝効果については二三年に「博多東中洲の橋詰に高さ百十尺の一大広告塔が威容を誇つた。それは実に九州第一のもので、同地に旅する者は、まづこれに目を奪はれ、単なる広告物としてでなく、九州名物の一としていろいろの方面に働きかけた」とある。

　空へ街頭へと広告宣伝活動を繰り広げてきた同社だったが、昭和期に入ってからはその方針を変更する。各地にあった巨大広告塔をはじめとする屋外広告物は撤収され、同社の宣伝活動はその当時、メディアとして購読者が一気に増大した新聞への広告掲載に集中する。一九三〇年に刊行された平野岑一『新聞の知識』には、新聞というメディアが急速に発展した経緯についてその発行部数を挙げて、「大阪毎日新聞の発行部数は、大正十三年一月に、百万を突破して、わが国新聞界のレコードを破り、昭和五年一月には百五十一万三千をかぞへ、また東京日日は、昭和五年一月に、同じく百万を突破した、百十一万九千を出すことになりました」と述べられている。さらに海外との比較も交えながら「外国で一ばん多くの発行部数をもつてゐる新聞は、イギリスの「デイリー・メール」で、二百万といつてゐますが、これは、ロンドンとマンチェスターの両地で出す分をあはせた数字です。大阪毎日新聞社も、大阪のと東京のとをあはせると、二百万を超え、断然世界一を誇る

ことが出来るわけです」[17]と記されている。

このような新聞メディアの発展を受けて、福助足袋も広告戦略の路線変更をおこなったが、その最初の大きな成果は漫画広告だった。昭和初頭、一段と深刻化する景気の悪化によって世相は日々陰鬱さを増していた。エロ・グロ・ナンセンスという言葉が流行した時代である。大衆は切実にユーモアを求め、その反映として漫画が大いにもてはやされる。福助足袋はこの機を逃さず、漫画家・岡本一平に一ページ広告を依頼する。「昭和二年四月、一平は飄然として来社、具に製造工程のスケッチを終り、その年の六月漸くこれを脱稿した。(略) この広告は全国の契約新聞に掲載したが非常なセンセーションを起した事は勿論で、これが導火線となつて、その後漫画広告は名家の筆になるものが続々出るやうになつた」[18]

この好評ぶりに乗じるかたちで同社の広告部は「当時の寵児として異彩を放つてゐた、広重式の鳥瞰図の作者吉田初三郎に嘱して、工場鳥瞰の一頁広告も試みた」[19]という。社史に収録されている漫画広告の図版は岡本一平の「福助足袋の生ひ立ち見物」だけである。社史巻末の年表では一九二九年十一月の項目に、新聞紙名や日付は不明のままに吉田の絵を使用した旨が記されているが、管見の限りで吉田の鳥瞰図を新聞広告に応用した例は「大阪朝日新聞」一九三〇年三月二十三日付十二面に掲載された一面広告だけなので、これがそれに相当するものかもしれない (写真47)。

吉田初三郎 (一八八四―一九五五) は京都に生まれ、幼くして友禅図案絵師に奉公し、日露戦争従軍後に洋画家を目指して鹿子木孟郎の門下に入る。鹿子木は吉田にポスターなどの広告図案を描く大衆画家になるよう指導する。当時、鹿子木はフランス留学から戻ったばかりであり、パリ万国

博覧会も体験していた。都市の大衆芸術が勃興しつつあるパリにあって、ポスターなどの商業美術の隆盛を目のあたりにした鹿子木は、弟子の吉田に商業美術家としての才能を見いだしたのだろう。師匠の助言を得て、吉田は鳥瞰図によって日本中の名所を描くことを決意する。折しも大正期から昭和初頭にかけて興った観光（鉄道旅行）ブームとも相まって、吉田初三郎の人気は一気に過熱し、「大正の広重」との異名をとるほどにもなるのである。[20]

吉田がその生涯に描いた鳥瞰図は約二千点にのぼるとされる。福助足袋の広告では、独自の大胆きわまりないデフォルメによって北海道の小樽（福助足袋北海道出張所）から九州の博多（同社九州支店）までの各地に点在する支店や広告塔を紹介しているが、その絵地図の半分以上は大阪・堺の同社工場が占めている。彼の作品を知るものには周知の事柄である富士山の形象はここにもしっかりと描き込まれているが、富士山よりも工場の煙突や広告塔のほうが高くそびえていて、企業へのサービス精神も満点である。

写真47 「大阪朝日新聞」1930年3月23日付12面

吉田のもとから全国の企業からひっきりなしに広告受注が入ったというのは、十分に納得できる。

ここでやや補足すると、吉田の「山水＝自然」の描き方について、建築史家の堀田典裕は大正期に関西画壇を中心に南画が再流行したことをふまえて、次のように分析している。「初三郎の鳥瞰図における自然の描写は、部分的な場面を再構成することによって得られた全体性としてとらえられていたことがわかるだろう。この考え方は、画面のなかに部分的な山水をしか描かない「残山剰水」という「南宗画＝南画」の考え方に近いものである」

スポンサーの福助足袋は、南画の再流行下にあった吉田の鳥瞰図広告を新聞紙面に掲載して評判を呼んだあとで、さらに中山の広告写真によって大きな注目を集め、一段と脚光を浴びることになる。先にみたようにその審査評価の要素に南画があったことを振り返ることができない、この時代独特のデザインの水脈を感じさせる事柄である。

新聞広告に努力とアイデアを注いできた福助足袋にとって、一九三〇年四月の第一回国際広告写真展での中山岩太の一等受賞は願ってもない吉報だったはずである。同年五月一日付の「東京朝日新聞」には、そのことを誇らしげにアピールする同社の一面広告がある。そこには審査員の和田三造による「福助足袋はそれを題材に使はれた事ばかりでなく、あんな立派なものが出来たといふ事は感謝していいと思ふ」というコメントが掲載されたことは、すでにみたとおりである。

一九四二年刊行の社史にも、そのことはさぞや誇らしく記されているだろうと推測したのだが、実際には関連する記述がいっさい見当たらないのである。社史の本編には国際広告写真展も中山岩太もまったく出てこない。巻末年表の昭和五年の項を見ると、社主の辻本豊三郎が衆議院議員に当

選したこと、神戸出張所に地下足袋工場が設置されたことなど、八項目が記載されているが、やはり広告写真にも中山岩太をふれていない。その後、創業百周年を記念して八四年に刊行された社史『フクスケ100年のあゆみ』でも同様であり、昭和五年の項目は同社主の議員当選と地下足袋製造発売の二項目だけだった。つまり中山の広告写真《福助足袋》は、同社の社史では冷遇され等閑に付されているどころか、早い段階で完全に忘却されたと思われるのである。

＊

近代日本の写真史、デザイン史と広告史での中山岩太《福助足袋》の揺るぎない評価と賞賛とは対照的な、福助足袋の社史での見事なまでの忘却。これはいったいどういうことだろうか。

この奇妙な捻れ現象を解明するにあたって、その糸口となる一つの写真広告を参考例として挙げてみたい。それは「大阪朝日新聞」一九三〇年十二月二十一日付十面の同社の広告作例である（写真48）。紙面の半分の面積を占めているのが福助足袋の広告である。その画面中央に「福助足袋」の幟旗が立ち、その文字が反転しているが、これはその左隣の塩野義商店の広告「せきどめにファトシン」の文字が正しく読めるように、印刷ミスではなくあえて裏返った幟旗の写真を、デザイン上の効果として使用しているのである。そしてその幟旗の周囲に、工場内での足袋の縫製作業や多くの来客でごったがえす店頭の風景のスナップショットを何枚も強引なまでにモンタージュして、この広告は構成されている。そこには岸田水府のコピーも存在しない。この広告からは、騒然とし

245——第4章　中山岩太の実践環境

る。一九二六年十一月、金丸重嶺は写真家の鈴木八郎とともにわが国初となる商業写真専門スタジオを開設し、互いの名前から一文字ずつとって金鈴社と名づけた。しかし、商業写真や広告写真という名称そのものが一般社会はもとより商業界にも浸透していない当時にあっては、経営を軌道に乗せるのは困難であり、鈴木は二九年三月に金鈴社から身を引いてアルス社の編集部員としての仕事に専念することになる。

当時の美術雑誌には金鈴社の広告がよくみられる。たとえば「アトリエ」一九二九年九月発行の

写真48 「大阪朝日新聞」1930年12月21日付10面

た状況下で人や物が渾然となって醸し出す活気や熱気といったものが、見る者にダイレクトに伝わってくる。しかしながら、それは中山岩太が主張するところの一点の写真それ自体で成立するところの広告、さらには洗練された優美さを追求する中山の写真美学とは、まったく相反するものである。

あくまで当て推量だが、これは金丸重嶺が率いた商業写真スタジオ金鈴社による仕事ではないか、と考え

「商業美術研究号」(アルス)に掲載された広告は、上部に大きく「美術写真専門」とあり、その下に「──絵画・彫刻・工芸・建築──／の写真撮影」「七人社創作ポスター展／絵葉書発行／一組二十二枚(二・五〇円)一枚(十五銭)(送料共)」とある。さらにその下に「御作品の撮影は一点でも喜こんで御引受いたします。殊に個展小展覧会のエハガキ、図録印刷、其他、新聞雑誌へ掲載の写真は敏速に且つ御期待に副ふ自信のもとに努力いたします」と業務内容が示されており、「責任撮影　金丸重嶺」と明記されている。

こうした金丸の営業努力が徐々に実を結び、金鈴社もスタッフを補強しながら多くの企業と仕事をするようになっていく。だが、依然として経営は厳しかった。一九三〇年から八年間、デザイナーとして同社に在職した椎橋勇は述懐している。「当時、金鈴社のスポンサーは専売局、パイロット万年筆、ヤマサ醬油、ミツカン酢、花王石鹼、中将湯、龍角散、大木合名、カルピスその他であった。だが、商業写真という言葉自体がよく認識されていない開拓期だったし、新聞、雑誌も今日のようにイラストとして写真を安心して使えるほど印刷技術が進歩していなかったので、金鈴社の歩む道は茨であった」[22]

そのような環境下で金鈴社は一九三一年に、花王石鹼の新製品の広告キャンペーンに参加する。このときに金丸が撮影し、太田英茂が制作した広告が写真49である。この花王石鹼と福助足袋の作例を比べると、ほぼ同時期のものであることとモンタージュ構成の特徴が似ていることから、先の福助足袋広告も金丸が率いる金鈴社の作品ではないかと推察されるのである。

花王石鹼が社運を賭けたこの一大キャンペーンについては、原弘の助手として東方社に入社し海

247──第4章　中山岩太の実践環境

写真49　新聞広告「花王石鹼」（写真：金丸重嶺、AD：太田英茂、1931年）（花王蔵）

ンを明確にするために、広告部を新設し太田がその部長になり、新製品の発売キャンペーンを統括することになった。

次に太田と飛鳥〔主任として入社した飛鳥哲雄〕は広告スタッフを整えるために、社外から当時すでに広告関係のスペシャリストとして活躍していた人材を引き抜いていった。（略）さらに当時ライカの名手として売り出していた、新進写真家木村伊兵衛も広告部スタッフとして参画した。他に社外のブレーンとしては、中堅で活躍するデザイナーの河野鷹思と写真の金丸重嶺も名を連ねた。(23)

外宣伝誌「FRONT」制作に参加したデザイナー多川精一による研究が詳しい。花王石鹼から千代田ポマード、興真牛乳を経て東方社へと移りながら、昭和の戦間期にアートディレクターとして先駆的な活動を示した太田英茂だが、多川は太田が手がけた花王石鹼の宣伝プロジェクトについて記している。

これまであいまいだった宣伝ポジショ

太田をリーダーに着々と準備が進められ、販売キャンペーンは成功を収めた。「昭和六年三月一日、予定どおり全国紙にいっせいに一ページ大の広告がおどった。それは金丸重嶺撮影の工場出荷風景の全面写真であった。（略）この写真は当然ながら三月一日以前に撮影された演出写真である。しかし新聞一ページ大の画面を埋めつくす男女の工場従業員の表情に、やらせの不自然さはない。（略）それはリアリズムフォトグラフィであり、その写真は次の日から華々しく展開する新聞広告写真レイアウトの先駆けだった」[24]

この撮影に参加した当事者である木村伊兵衛の証言が残されている。ただし後年になってからの、金丸重嶺の古希記念誌刊行に寄せた談話であり、その撮影年を「昭和四年」と勘違いしている個所もあるが、貴重な回想録なのでそのままのかたちで引いてみる。

花王石鹸が新しい石鹸を出そう、ついては思い切った宣伝方法をやろうじゃないかてんで、私は嘱託の形で勤めました。ところが金丸先生がその前からそれの準備のために花王石鹸の商業写真の方をおやりになっていたんです。パッケージは原弘さんでしたか。ともかく写真を使って広告をしようというのは、当時としては画期的なことだったんですね。（略）

昭和四年、新しい花王石鹸を売り出すというその初日、私も金丸先生も今の向島、吾嬬町といいましたか、川の向こうの今でもございますかしら。そこへトラックを何十台と並べて、初荷のように〝新装花王〟という旗をずっと立て、出荷の威勢のいい写真を新聞一頁に出そうという訳です。朝早く、寒いんですよ、問屋へ配る前ですから。僕は下の方で写し、金丸先生は

キャビネの暗箱で、確かダゴールだろうと思うんですが、一八〇ミリか、もうちょっと焦点距離の短いんで、風の吹くのに高い屋根に乗って撮ったんです。すぐ間に合わせなければいけないので、金丸先生は急いで帰るのに、非常に贅沢なもので、幾種類も一頁大の原稿をつくりました。これは市内版、これは地方版とか、半日ぐらいで何枚もの原稿をおつくりになったんです。椎橋さんが助手をしたりモンタージュするときのエアブラシをかけたりしていました。[25]

キャンペーンから一カ月後の「大阪朝日新聞」一九三一年四月一日付四面に掲載された花王石鹼の一面広告も、木村伊兵衛（写真）・太田英茂（AD）による広告写真の作例と考えられる（写真50）。ここでも花王石鹼宣伝部・作成部長の奥田政徳が考案した「二倍計画を／三倍計画へ！」「支持せよ！／大衆の為めに／大衆と共に！／以て三倍計画を／実現せん！」という読者大衆に呼びかける力強い言葉が連打されている。木村伊兵衛がライカを用いて撮影した労働現場や社会の底辺層のスナップショットは濃厚なリアリズムを醸し出し、木村・太田のコンビネーションによる一連の広告写真キャンペーンは社会的にも大きな反響を呼んだ。

これらの広告表現は福助足袋の広告展開にも影響を及ぼした。同時期の新聞紙上の福助足袋の広告写真でも、スナップショットを用いたリアルな風景写真が素材として用いられるようになったのである。「大阪朝日新聞」一九三一年五月十九日付四面掲載の作例は、埠頭のクレーンによって商

品が荷積みされる場面を強いコントラストで捉えた写真に「荷が出る！／夏足袋が出る／懐しい皆さんの許へ」というコピーが躍るものである（写真51）。画面下方には黒々とした埠頭の岸壁を地にして福助人形のマークと「福助夏足袋」の白抜き文字が配されている。また、「大阪朝日新聞」一九三一年七月七日付六面掲載の作例では、黒煙を吐き出す工場の煙突とそれに隣接する煉瓦造りの建物を仰角で撮影した写真が使用されている（写真52）。これも前者と同様にコントラストの強烈なスナップショットで、近景の影の部分が黒地になり、そこに白抜きで「洗へば洗ふほど／値打ちがわかる／値下大人気／福助夏足袋」のコピーが斜めにレイアウトされた構成である。この二点とも撮影者が誰なのかは不明だが、当時ドイツから伝わってきた新即物主義写真の影響を強くうかがわせるものである。

写真50　「大阪朝日新聞」1931年4月1日付4面

新聞の広告写真は瞬く間にリアル・フォト主体の新即物主義写真の影響をあらわにしていったため、広告に力を注いできた福助足袋も当然のようにその路線に同調したのであ

251――第4章　中山岩太の実践環境

る。広告は常に最新の世論や文化的動向に連動しなければならない、という機運が福助足袋の広告課内にあったのだろう。

しかし、一貫して自身の写真美学を遵守した中山岩太は、そのような世相に合わせて左往右往する企業の広告スタイルに大いに批判的写真が使用されることには大いに批判的だった。中山は以後、福助足袋と仕事で組むことはなく、自身の職場となる神戸の大丸百貨店や神戸市観光課との撮影に取り組むことになる。そして福助足袋も中山のことはすっかり忘れ去ってしまうのである。

その後、福助足袋は一九三三年二月に非売品として『新時代に最も適した広告』と題する函入りの単行書を自社で発行している。函と書籍本体の背にタイトルが刷られただけのシンプルな装丁である。ちなみにこの本の刊行も社史には記されていない。巻頭の村田豊による「序」に「宣伝に明け宣伝に暮るる世の中、そして社会の総てが販売である以上──その昂上を計るために敢へて御一読を乞ふ」とあり、目次に続く本文の扉の隅に小さく「米国メーシ百貨店副社長兼広告部長 ケネス・コリンス氏著／阪部史郎氏訳」と著者名・訳者名が表記される。つまり、これは当時のニューヨークの代表的百貨店であるメーシー百貨店の経営指南書（原題は THE ROAD TO GOOD

写真51 「大阪朝日新聞」1931年5月19日付4面

ADVERTISING)を翻訳して社員など関係者に配布したもので、非営利出版物(いわゆる饅頭本)のようである。そのなかで広告デザインについては次のように具体的に述べられている。「図案家として難しい事は只自分の勝手な図案をしないで画家が描いた美術作品を調和的に構成する事である。広告と云ふものは、文案と図案と而して絵画と図案との三重奏でなければならない。相互の調和を保たなければ成功しない。(略)図案専門家は画家の類でなくて建築設計家の類でありウインドの陳列配置等の仕事をなすものである。芝居の演出者に相当し極めて重要である。然し勿論美術作品の才能に就ては画家にゆずらねばならない。其処で広告と云ふ芝居を演ずるに当つて彼等三者の一致団結が望まれるわけである」[27]

写真52 「大阪朝日新聞」1931年7月7日付6面

企業側としては広告の失敗による損失を回避するための、当然の正攻法といったところだろうが、これはあくまで企業にとっての理想像であって、中山にとっては笑止の沙汰だっただろう。やはり両者が袂を分かつもむべなるかな、である。

ではもう一方の、岸本水府と福助足袋との関係はどうだったのだろうか。岸本のコピーライティングについても中山と同様に、戦前期の社史『福助足袋の六十

年」ではまったく言及されていない。岸本は福助足袋を退社後に寿屋に入るが、半年足らずで辞めて、一九三二年にグリコで知られる江崎商店（現・江崎グリコ）に入社している。翌年、新聞広告の傑作とされる「豆文広告」を創案して大いに注目される。そして戦後を迎えると、岸本は嘱託として福助足袋に復職することになる。中山とは違い、戦後の岸本については社史『フクスケ100年のあゆみ』ついては社史『フクスケ100年のあゆみ』

写真53 「ふくすけ」第19号（福助足袋、1955年）の書影（著者蔵）

に明瞭な記述がみられる。「機関誌"ふくすけ"を、昭和二十七年八月一日に創刊しました。B5判の多色刷りの表紙には、毎号有名画家の作品を使用、編集は川柳作家で元広告課長岸本水府を起用、執筆陣も当時一流の方々に依頼し、その内容は、この種の機関誌としてはトップレベルでした。特に各商店店主出席の座談会では、商店経営の苦労話や地域による商売の仕方の違いなどがきけて、毎号話題となり、たいへんな好評でした」

ちなみに筆者の手元にある「ふくすけ」第十九号（一九五五年一月一日発行）の表紙は三岸節子によよる静物画である（写真53）。同号八ページには、「初春　工場むかし話（古参社員が語る）」という鼎談が掲載されているが、司会を「岸本龍郎・本誌編集長」が務めている。その

なかで岸本は「昭和二十二年六月に天皇陛下をお迎えしたときは感激しましたね」と述べているので、おそらく戦後の早い時期に復職したものと考えられる。また二〇ページの川柳投稿欄「初荷(ふくすけ柳壇)」に「岸本水府選」とあるように選者になっていて、編集者として裏方に徹するというよりも、表立って活躍していたことがわかる。奥付には「編集人　岸本龍郎」と記載され、巻末の「編集後記」を見ると「本年から誌面一層充実、すべてにおいて、この種の雑誌として各業界に負けない宝典を心がけて編集いたします。そのため隔月発行といたします」とある。

この機関誌がいつごろまで刊行されたのか『フクスケ100年のあゆみ』には記載がなく不明だが、中山とは違って岸本と福助足袋との間には、戦前・戦後を通して一定の関係があったことが、以上のことから確認されるのである。

2　商業美術への接触とジャーナリズムとの交流

中山岩太が芦屋に居を構え旺盛な写真活動を開始した一九二〇年代末から三〇年代初頭にあって、神戸・芦屋を中心とする阪神間でのモダニズムの動向と商業美術との関連はどのようなものだったのだろうか。次にその周辺状況についてみていきたい。具体的には、デザイナーの今竹七郎とジャーナリストの朝倉斯道、およびその周囲にいた人々が中山の広告を含む写真活動に与えた影響について解明していく。

今竹七郎（一九〇五—二〇〇〇）は生涯を通して関西に居住し、亡くなる直前までグラフィックデザインのパイオニアとして長きにわたって多彩な仕事をしたデザイナーである。その代表的なデザインワークとして、近江兄弟社「メンソレータム」のトレードマークとなるキャラクターの「リトルナース」や、株式会社共和の輪ゴム「オーバンド」のパッケージが挙げられる。それらの商品は発売から半世紀以上を経た現在でも変わることなく流通しており、私たちの日常生活にすっかりなじんだデザインである。その制作者である今竹は、若き日に出会った中山との交友を深めていき、神戸商業美術研究会を発足させる。

　僕が大丸へ入社して間もなく、写真の中山岩太君が長年の欧米生活を断ち切って帰国し、芦屋に定着して仕事を始めたことはビッグニュースでした。彼はまず食うためかどうか神戸大丸に芸術写真出張撮影部を開いたんですが、その準備にかかわり、ダイレクトメールなどを作ったのが宣伝部にいた僕でした。

　その原稿作製で二、三度会ったことから二人の交遊が始まりましたが、ちょうどその時分全国的に図案関係者のグループ結成の気運が高まっていて、神戸でも僕と中山君が参画して神戸商業美術研究会を発足させることになったんです。もちろん彼と僕の二人は中心的リーダーに祭り上げられましたがメンバーは十四名。僕と中山他二名が神戸大丸、二渡亜土⑶が神戸そごう、正田公一が神戸松竹座、洋画家一名、日本画家一名、その他は全部自営図案家でした。

256

中山と今竹が中心となって神戸商業美術研究会が結成されたのが一九二九年四月である。デザイナーによる全国的な「グループ結成の気運」の高まりがみられたと今竹が述べたように、この時期には二六年四月に濱田増治、多田北烏らによって東京に商業美術家協会が結成されたのを皮切りに、同年七月には宮下孝雄、木檜恕一らによる帝国工芸会、二八年一月には矢島周一らによる大阪商業美術家協会、同年九月には長崎商業美術家協会など、多くのグループが各地で結成されている。

今竹がデザインの世界に飛び込んだのは、一九二七年、二十二歳のときだった。大丸百貨店神戸店の意匠部に採用され、翌年新たに設置された宣伝部に配属された。その職能はたちまちのうちに高く評価されるところとなり、今竹は三一年に神戸大丸から大阪髙島屋へと高待遇で引き抜かれる。神戸での中山との交流期間は短いものだったが、研究会とその後の酒席を通して二人は肝胆相照らすことになる。後年のインタビューで、今竹は述べている。「神戸じゃ大丸が一番光っておったわけです、群を抜いて。売り場も一番充実していたし、新しい、他とはちょっとくらべようがありませんでしたね。モダンのシンボルでしたよ。この頃にパリから帰国した写真家の中山岩太らと商業美術協会を作りましてね。あれは飲みすけで面白いやつで、会えば芸術論ですね。底抜けにあれはよう飲んだなあ。中山が印象主義をほめちゃかして、僕はシュールレアリスムを推したんです。そのうち中山はシュールええ言うて、モンタージュみたいなものやり出してね」

興味深いことに、ここで今竹が述べているシュルレアリスムを共通のテーマに、両者はそれぞれゆかりのある雑誌に文章を寄稿している。今竹は「広告界」一九三九年九月号、中山は「アサヒカメラ」一九三八年十一月号である。今竹は「広告界」一九三九年一月号から連載を開始した「素描

教室」の第九回、「どうして商業美術はシュール化したか?」で、表題にしている問いの答えはシュルレアリスムの造形面での斬新さと構成の機能面がぴたりと合致したことだとしている。「商業美術が共感したという点はコラージュの機能的な新しい体系方法に就いてである。コラージュはもともと現実性を破壊するために案出されたシュールとしての全幅的な一つの理論的技法であるが、このコラージュが形成される場合、個々の無関係な矛盾した断片の結合によってその断片間に一つのエーテルを発生させるのである(33)」と記述している。

一方の中山は、「アサヒカメラ」一九三八年十一月号の特集「私の持論」に、「ウオルフ型とマン・レイ型」というタイトルで寄稿している。「ウオルフ」とはドイツの写真家パウル・ヴォルフ(一八八七—一九五一)を指しており、ライカの名手として一九三〇年代半ばから四〇年代にかけて、日本のアマチュアのカメラファンに大きな影響を与えていた。

若い人達に云はせると、芸術作品としての写真は低級なもので、写真はウオルフに於て極致であり、是れが写真の本道である。マン・レイの如きは画家の態度を持って写真を作る旧式の作家で、将来性はないと云ふのである。(略)

シュール・リアリズムと云ふのが、昔十数年前に、流行した事があつた為に、同じシュール・リアリズムと称するから、時代後れと評され、先人の様式をまねるから人真似と云はれるのだ、と思つたのである。事実は全く異つたもので唯シュール・リアリズム初歩(これはをかしな云ひ方だが)である為に、先人の様式を取り入れてゐるのであるが、今に必ず本物のシュ

258

ール・リアリストが育って来ると思ふ。(略) ウオルフ型と、マン・レイ型とは、共に写真界に必要な二つの行き方で言をかへれば前者は撮影前の工夫であり、後者は撮影後の工夫である、とも云へやう。つまり芸術的衝動の結果する『時』の差でしかないとも云へやう。(34)

今竹は日本の商業美術におけるシュルレアリスムの影響力、とりわけコラージュの重要性を論じており、中山は日本の写真界でのシュルレアリスムの時差あるいは段差(一九三二年の「巴里東京新興美術展」と三七年の「海外超現実主義作品展」でのそれぞれの影響)について語っており、両者の論点は一致しないのだが、それぞれがシュルレアリスムについて語っており、その遠因は、神戸商業美術研究会での交流にさかのぼるのではないかと思われる。

また、その交流は今竹が写真に深い関心を寄せ続けたことにも大いに関与しているのではないか。「広告界」の連載「素描教室」の第十四回で、今竹は「光画は飛躍する」と題して写真への関心を詳細に述べている。「今月は読者諸君とともに造形文化のなかで最も高角度な興味ある展開を示している写真に就いて、特に造形美学的な一面を選んで認識の眼を転じてみよう(35)」という文章で始まるその連載回で、今竹はニエプスが発案したヘリオグラフィーを嚆矢とする写真の歴史の大枠を概説したうえで、モホイ゠ナジやマン・レイの仕事を的確に評価してフォトモンタージュやフォトレリーフ、フォトグラムといった用語を明瞭に解説していく。そしてソラリゼーション技法をめぐって議論を展開する。「写真の歴史に於てこれほどカメラマンの好奇を刺激したものは少ない。こ

れもマン・レイの案出になるもので、この点彼は現代に於けるフォトグラファーとして最大最高の開拓者とすべきだろう。彼の手によってもっとも最初に発表されたものは『モダンフォトグラフィー』一九三一年版に於ける婦人肖像で、これはストレート写真的概念に対する手厳しい修正であつた[36]。しかしながら今竹は、マン・レイの功績をたたえながらも彼の新技法に対する極度の秘密主義を強く非難する。続けてその技法を「完全暴露した」小石清について言及する。「[小石清の]非常なる苦心の後この研究は結実して、その成果が昭和九年十一月『アサヒカメラ』によって発表されたのである。「ピストン狂躁」はこの種の最も傑出した同氏の名作として知られている。ソラリゼーションは（略）写真のなかでも極端に異端的な現われを呈する技法で、光画の字句的説明がここでこそ初めて納得できると思われる。またこの現われは造形美術全般にとってもかつて見なかつた全く新境地への、一大発見でもあつた[37]」

今竹の批評眼は鋭く冴えている。専門的な教育を受けることなく、デザイナーになるにあたってはバウハウス叢書を取り寄せて独学で苦しみながら読み込んだという彼の努力を思うと同時に、彼にこのような写真への関心を与えたのには中山の影響も無視できないだろうと推察できる。デッサンの重要性をよく理解し、終生油彩の表現技法を追求した今竹だが、一方で油彩や素描の技術に固執することなく、必要に応じて巧みに写真表現を取り入れたデザイナーであった。生前の回顧展に際して自ら編集・発行したモノグラフには、時期の明記はないが、女優の山本富士子にポーズをつけながら大判カメラで撮影する、ポスター制作の現場の記録写真が掲載されており、レンズをのぞき込んでレリーズを握る今竹の姿はまさにプロの写真家さながらである。

八十六歳のときに今竹は「一九九一年、記・今竹」と文末にサインを入れた、中山についての文章を残している。その後半部分を引いてみる。

グローバル意識が身についた写真家である。帰国後神戸大丸の営業写真部開部に当たっても、当時の百貨店としては珍しい無写場システム（出張撮影専門）をとって業界を驚かし、受注にも海外システムをとり入れ高級顧客をねらうなどついに、ニューヨーク時代に続いて現われた彼の経営の才はあまり知られていない。その大丸写真部始動と前後して朝日新聞の第一回国際広告写真作品募集に応募した「福助足袋」が一等賞を獲得。またそれと前後して芦屋カメラクラブを起こして「新興写真」の実験活動と推進を始めるなど、これらが幸運の転機となった。一九四九年脳溢血で没するまで、モダニズムに対する情熱は彼特有の重厚と温和が全作品を貫いた。⑱

短い文章だが、一時期をともにすごした今竹なればこその視点で中山を端的に捉えている。同時に写真家へのまなざしのあたたかさも感じさせる。

＊

写真家・中山岩太とデザイナー・今竹七郎が神戸商業美術研究会という新しい活動の場を通して培った交流関係についてみてきた。では、研究会活動が実践された場とは、具体的にどのような空間だったのか。次に実践された場＝空間としての「画廊」について考察してみたい。

写真をつぶさに眺めると、この看板の胴体脇に手書きであり、さらにレタリングされた「画廊」の横にも同様に手書きでこれらのことから、この写真が撮られた時期も特定される。神戸・元町の「画廊」で第七回神戸商業美術展が開催されたのは、一九三一年十月十七日から二十日にかけてであり、この写真はその会期直前か会期中に撮影されたものだろう。ちなみに、背景にみえる右側の建物は撮影当時の大丸百貨店神戸店、その奥（東側）の建物は三菱銀行三宮支店だと思われる。

では、その開催場所である「画廊」とはどのような空間だったのか。二〇〇三年十一月から翌年の二月にかけて、兵庫県立美術館が常設展示・小企画として「画廊」をめぐる作家たち――『ユ

写真54 「第7回神戸商業美術展・街頭デモンストレーション」1931年
（出典：「「画廊」をめぐる作家たち――『ユーモラス・コーベ』と画廊の青春」展パンフレット所収、兵庫県立美術館、2003年）

まずは写真54に注目してみよう。白いお面をつけた青年（少年だろうか）が神戸・元町の街頭でデモンストレーションをおこなっている記録写真である。動く広告媒体となった彼が体の前後に取り付けた広告看板からいくつかの情報が読み取れる。

まず、「商業美術展」が「十七日ヨリ二十日マデ」、「画廊」で開催されている、という情報である。さらに「神戸商業美術研究会／第七回展覧会」と記入されている。

―モラス・コーベ」と画廊の青春展」を開催した。その際に発行された同展パンフレットの序文にあたる「画廊」をめぐる作家たち」が、この空間についてよく説明している。一九三〇年に神戸で最初にオープンした「画廊」は、新聞記者だった大塚銀次郎が画家仲間と始めたもので、「神戸画廊」や所在地名から「鯉川筋画廊」と呼ばれた。美術家、デザイナー、写真家をはじめ、多くの作家たちの発表と交流の舞台となり、画廊発行の機関紙「ユーモラス・コーベ」を見ると、毎週のように展覧会が開かれていたことがうかがえる。

大塚銀次郎（一八九二―一九六八）は東京に生まれ、早稲田大学文学科を卒業後、大阪毎日新聞社記者となる。一九二七年に新聞社を退職し、三〇年、前述のように鯉川筋のビルに空室を見つけ、画家仲間とともに「画廊」を開いて世話役となる。ここで同年四月七日から二十日まで、神戸商業美術研究会主催の第一回商業美術展が開催されている。三二年には画廊機関紙「ユーモラス・コーベ」を創刊するが、その題字デザインは今竹七郎の手によるものである。四三年四月、戦争の激化にともない閉廊する。戦後、大塚は美術批評の執筆や展覧会の企画・運営などに従事した。

「画廊」では林重義、小松益喜、川西英ら神戸ゆかりの画家たちの展覧会が数多く開かれた。小松益喜《朝の画廊（鯉川筋画廊）》（一九四〇年）（写真55）は、その「画廊」の空間を題材にして描かれたさわやかな色合いの油彩画である。また、中山岩太は神戸市観光課の委嘱で多くの神戸風景を撮影したが、一九三九年頃に撮った《神戸風景（元町）》（写真56）には、プリント右側奥に三階建てアール・デコ調のビルが写されており、「画廊」はそのビルの一階にあった。

写真55 小松益喜《朝の画廊（鯉川筋画廊）》1940年（西宮市大谷記念美術館蔵）

神戸商業美術研究会が主催した商業美術展覧会が何回開催されて、いつまでこの「画廊」を会場に使用したかの詳細に関しては不明だが、二〇〇五年に開催された同会の中心メンバー今竹七郎の回顧展図録の「年譜」によれば、今竹自身が第八回展（一九三一年十一月十七日─二十日）まで出品していたことが確認される。また、一九九六年に開催された中山岩太展の図録収載の「年譜」には「一九三二年十二月までに同画廊にて十七回の展覧会が開催される」との記述がみられる。

「画廊」内の様子とその変遷については、機関紙「ユーモラス・コーベ」第十八号（一九三三年七月十日付）に詳しい。

画廊は最初画家の倶楽部として生まれた、洋画家の画廊会、日本画家の鯉川会、商業美術研究会、それに美術愛好家の画談会、観賞会、それ等が画廊の支持団体であった。絵を並べる一方奥の部屋では麻雀をしたり、碁を打ったり、画談を闘わしたり、お茶を飲んだり、野球の相談をしたり、それはそれは賑やかなものであった。（略）

満一周年の時、画家達の手によって『われらの画廊』を更に快きものにするための入札展覧会が開かれ、売上の全収益を以って完全に改造された。スクリーンは藤鼠のビロードに張り替えられ、麻雀や将棋盤は隅の方に押し込められた。『画家のための画廊』でなく『絵画のための画廊』になった。絵を見る人は最もよき条件においていい芸術品を観賞できるようになった。画家は観賞者のために遠慮した。(略)
『絵画の為の画廊』[42]は『絵画愛好家の為の画廊』になって来た。ソレは画家にとってもいい事に違いない。

写真56　中山岩太《神戸風景（元町）》1939年ごろ（中山岩太の会蔵）

モダニズム期の神戸に誕生した「画廊」は、常に活気に満ち、斬新でユニークな活動を旺盛に展開することで、神戸の画家仲間だけでなく一般の芸術愛好家たちからも次第に高い支持を獲得していった。
そして人々が集った空間からは、芸術分野の違いを超えた自由なネットワークが形成され、さまざまな文化情報が発信されていったのである。神戸・元町という狭く込み入った港町の、ビルのなかの小さな空間ではあった

が、その文化的価値は今後より大きく再評価されていくことと思われる。

＊

「画廊」の名づけ親は、運営・世話役の大塚銀次郎ではなかった。当時大阪朝日新聞社神戸支局長の役職にあった朝倉斯道が、ギャラリーをもじって「画廊」と名づけたのである。
朝倉斯道（一八九三―一九七九）は福井市に生まれ、京都帝国大学英文学科を卒業後、大阪朝日新聞社社会部に入社する。一九二八年に神戸通信局長となり、朝日新聞本社編集局次長から神戸新聞社取締役社長となり、戦後は社会福祉事業に専心する。彼の一周忌に刊行された『朝倉さんを偲んで』には、生前の幅広い活動を反映して、「新聞」「福祉」「文化芸術」「その他の団体活動」「友人知人」の各項目から百人を超える人々が、故人への心のこもった文章を寄せている。水彩で美しい神戸の風景を描いた画家・別車博資の未亡人で俳人の別車芽夜女は戦前期の「画廊」と朝倉の姿を記している。

戦前、鯉川筋に画廊の走りといわれた神戸画廊がありました。道幅四メートルばかり、元町駅から大丸に出るちょうど中頃で、どこからかパンの焼く匂いや、向い側にあった小さな喫茶店の、コーヒーの香りが流れてくる煉瓦作りのこぢんまりした画廊で、主は新聞記者をしておられた大塚銀次郎という方でした。昭和九年三月、この画廊で別車の第一回個展を催してくださり、個展案内にご紹介のお言葉を先生からいただくことができましたが、これも先生と大塚さ

266

んのご厚意でございました。
この画廊に、先生はお勤めのお帰りに画家、詩人、歌人、写真家の方々と落ち合われて、一刻を過されるのを楽しまれました。[43]

おそらく、ここに書かれている「写真家」のなかに中山岩太も含まれていただろう。朝倉が神戸通信局長だった時代に、中山をはじめ芦屋カメラクラブのメンバーたち、またその周囲の多くの写真関係者たちとの交流が生まれた。先の「偲ぶ本」にも複数人の写真家が寄稿しているが、そのなかに芦屋カメラクラブの中心メンバーだったハナヤ勘兵衛の興味深い文章がみられる。

「新しい美の発見、新しい美の創作」を目的とする芦屋カメラクラブが、昭和五年第一回展を神戸の朝日新聞支局楼上で開催した。そのときの支局長が朝倉斯道先生であった。(略) 私らがお世話になった昭和五年は、先生が三十七才、芦屋カメラクラブの中山岩太さんは三十五才、高麗清治氏は三十五才、紅谷吉之助氏は三十二才、ハナヤは二十七才であった。
先生の名文で、写真展の紹介批評が大きく紙面にのり、アサヒカメラ誌の口絵に掲載されることにも、つながって行った。

当時の写壇は軟焦点一辺倒で絵画追随、形骸化されたものが多かった。写真に帰れという新興芸術写真運動の第一歩をふみ出し、昭和五〜九年、芦屋カメラクラブ展を、昭和十一〜十六年にはアシヤ写真サロンの名で全国公募し、各地で巡回展を開いて行った。

以上いずれも神戸が基点であり、朝倉先生とのご縁はますます深く、なにかとご指導をいただいて、私らの今日があるわけです。

朝倉は一九三四年に九州（門司）支局長となって神戸を離れるが、再び大阪本社に戻って写真部長となる。そして戦争末期の四四年に神戸新聞社取締役社長となるが、翌年三月のB29来襲による焼夷弾集中投下によって社屋全館が焼失する。終戦直後は県民の食糧確保のため供出に尽力し、同時に県下の通信網充実に奔走した。

朝倉は生前に二冊のエッセー集を刊行している。一つは作家の及川英雄や兵庫県社会福祉協議会の小林武雄ら八人の編集委員によって刊行された『朝倉斯道随想抄』（兵庫県社会福祉協議会、一九七三年）である。二段組み三百ページを超す立派な函入りの上製本で、朝倉が戦後に活躍した福祉行政分野にかかわるメディアに発表された文章が主として収められており、文化的な事柄にかかわる記述はみられない。もう一冊の、らんぷ叢書・第二十一編『美術雑談』は朝倉自らが編んだものであり、七十六ページほどの豆本である。書中の「美術行脚由来」では、京都帝大生時代に冷やかし気分でのぞいた内藤湖南の講演会で美術に開眼したとあり、「それからの私は、美術に関する記事や批評を読むようになり、鑑賞にも心掛け、次第に関心の度が深まって来て、何時しか美術マニヤになり、美術行脚が私のレクリエーションのようなものになってしまった」と述べている。大阪朝日新聞社の記者時代に朝倉は写真と出会う。「大正の末して美術への造詣を深めるなかで、朝日は東京と大阪を中心に全関東、全関西の写真連盟を組織し、いわゆる芸術写真の大同期だが、

団結と普及に乗り出した。私は写真も美術の範疇に入れるべきだという考えを持っていたので、連盟の会合や催しにも顔を出し、府県支部の創設にも力を入れた。自分ではカメラは持たぬが、鑑賞には勉強もし、審査までやるようになった」[46]

このように写真界とのつながりを開拓した朝倉は、同書に「中山岩太」と題する回想録を収めている。いくつかのエピソードで構成された一文だが、写真家の身近にいた者の視点から、中山の人となりがよく伝わってくる。

ある金持の結婚式に、よい写真をと頼まれた中山岩太君、半ズボンにセーター姿で、マドロス・パイプをくわえ、小さなカメラを片手にちょっちょっと撮る。何だか厳粛な場にそぐわないので、みんなが不安がって別の専門写真師を急に頼むと、大きな器械と三脚を担いだ助手を連れてやってきた。結果は、注文ばかりしていた写真は型通りのもの二枚だけで、中山君のは十何枚も注文され、しかも代金は二倍だった。中山君にいわせると、器械はアクセサリーで写すのは人、カメラは一ドルのものだったそうだ。（略）

昭和二年に子供の学齢を考えて帰朝。四年に東京から芦屋に移りアトリエを作った。そのアトリエ開きに招かれたり、朝日主催の商業写真で彼の作品「福助足袋」が一等になったことなどから私は懇意になった。神戸大丸の写真部も引受け「本職も写真、趣味も写真だ」と、ハナヤ勘兵衛、紅谷吉之助らとアシヤ・カメラクラブを結成し、幅の広い活躍を続けた。[47]

朝倉は中山本人の「本職も写真、趣味も写真だ」という印象的なセリフを拾っているが、この言葉は妻の正子も、国画会写真部の三十年記念誌に収められた随筆「思い出、中山岩太」のなかで書き留めている。

そして自身も大いに酒好きだった朝倉は、中山とのかかわりでは切り離せないアルコールをめぐるエピソードも紹介している。

中山君にはマドロス・パイプと酒がつき物で、ジョニウォーカーを一日に一本は平らげ、脂汗をかきながら、我を忘れ時を忘れて工夫を重ね作画する、そこに生き甲斐を感じていた。布引山上のホテルで写真師の総会があって、彼と私が講演を頼まれたことがあるが、彼は講演が苦手で、しかも同業者間にとかくの批判があることが気になり、勇気づけに強くあおって登壇したためロレツがまわらず「東京はアカデミックで関西は自由な創造だ」といったような意味のことを途切れ勝ちに十分間ほどしゃべったかと思うと「あとは朝倉さんが教えて下さるよ」と私を指さしながら崩れるように壇上にぶっ倒れた。

亡くなる一年ほど前からアル中がひどくなり、夕方になると禁断症状に陥り注射する日が続いたが、それからでも夜通し制作に没頭した。最後の作品になった「デモンの祭典」は、シャッターを切るまで四日かかったという。

古今東西、アーティストとアルコールをめぐるエピソードは枚挙にいとまがないが、日本写真芸

術学会が一九九五年に開催した関西シンポジウムの回想座談会「関西写真の戦前を語る」でも、当時の写真家たちの酒豪ぶりが話題に上っている。

進行役の中島徳博が「中山さんやハナヤさんはすごくお酒が好きで、中山正子夫人から聞いたのですが、とくに中山さんは、晩年亡くなるときはほとんどアルコール中毒のような形で、すさまじかったみたいですね。アルコールと戦いながら写真を作っていたようですね」と述べている。

また、同学会が翌年の一九九六年におこなったシンポジウムの回想座談会「中山岩太の世界」では、中山写真室での勤務経験のある写真家の坂本樹勇が「先生はアルコールがたいそうお好きだったので、大丸の帰りに「一杯飲みに行こうや」とよく誘われて、それで非常に親しくなったわけです」と語る。中山の次男である中山亮は、進行役の中島の「お酒はかなり強かったようですね」の問いかけに、「そうですね。チビチビに飲みながら話をして、ボトルのウイスキーもなくなっても う切れるから終わりかな、と思っていると、下からポッとまた一本出してきて、またまた飲みながら話をするのが好きでして、思い付いたらポッとまた写真スタジオのほうに行きまして、何か撮ったりしてました」と述懐している。

朝倉が中山とともに登壇したという神戸での写真師総会についての詳細は不明だが、中山にとって、芦屋への移住と朝倉との知己を得たことは非常に重要だった。中山は一九三〇年に芦屋カメラクラブを結成し、四月十五日から十七日にかけて記念すべき第一回展（出品点数六十二点）を開催するが、その開催の場所が大阪朝日新聞社神戸支局の三階ホールだった。そして同年十一月六日から九日にかけて再び同会場で第二回展（出品点数七十点）を開催するが、それらの会場手配

271——第4章　中山岩太の実践環境

に朝倉がかかわったことは、先のハナヤ勘兵衛の記述からも明白である。

この点については、山本淳夫が「ACC〔芦屋カメラクラブ〕は制作面のみならず、マスコミに対しても積極的に働きかけ、特に朝日新聞社とは密接な関係を築いた」として、「大阪朝日新聞社の神戸通信局長であった朝倉斯道という理解者の存在は見落とせない。彼は第一回展より彼らの活動に直に接していた。そして一九三一年の「第三回全関西写真連盟兵庫県支部サロン」において、五点以上を出品した団体の中から最も優秀であるとしてACCが団体賞を受賞した際、審査を一任されていたのが朝倉だった。のちに朝日は「アシヤ写真サロン」の後援につき、作品集の編集まで行うようになる」と、同クラブと朝倉との結び付きを指摘している。

「アシヤ写真サロン」とは芦屋カメラクラブが主催した全国公募の展覧会であり、一九三五年から四一年まで六回にわたって開催され(三八年は休止)、各地方を巡回し、計四冊の作品集が刊行された(一九三五年、三六年、三七年、四一年)。これまで中山岩太と芦屋カメラクラブに関しては多くの研究者や評論家が論じているが、「アシヤ写真サロン」との関連については管見の限りでは思いのほか少ない。たとえば中山と同じく「光画」の同人であり、芦屋カメラクラブのメンバーたちとも当時交流があった伊奈信男でさえ、「アシヤサロン」を開催し、当時としては進歩的な写真展として高く評価された」とわずかな記述しか残していない。

ここでは二つの観点から「アシヤ写真サロン」の意義について振り返ってみたい。一つは、作品展と同時に独自の作品集を積極的に発行したことである。作品集に収録された作品をみていくと、「光画」にかかわった関東の野島康三が同クラブの設立時から同人として参加していたこともあり、「光画」

圏の作家たち――木村伊兵衛、岡野一、佐久間兵衛、佐藤虹児、錦古里孝治、堀不佐夫、吉川富三など――の参加が目立つ。大きく捉えると作品集『アシヤ写真サロン』は、芦屋カメラクラブと旧「光画」系の関東の写真家たちとの交流誌ともいえる側面をもっていた。一方、同クラブにかかわった関西の作家に視線を向けると、浪華写真倶楽部が当時にあって新興写真への急接近を示していたが、そのなかで理論面でもリーダー的存在だった花和銀吾が芦屋カメラクラブの同人でもあった。また、同人ではないが、丹平写真倶楽部からは椎原治と中谷真里が積極的に参加した。安井仲治、上田備山といったすぐれた写真家を指導者にもつ丹平写真倶楽部は芦屋カメラクラブと同じく一九三〇年の創立だが、戦前期の活動を収めた唯一の作品集『光』（黒川勝編、丹平写真倶楽部）が発行されたのは四〇年であり、関西のアマチュア写真クラブによる作品集発行という面では、やはり芦屋カメラクラブの活動は他を大きくリードしていたと思われる。

そのことは当時の『写真年鑑』（一九三五年）に収録された記録文にも示されている。「新興写真の先駆者としてわが写壇に気を吐くアシヤ写真サロンは本年に入りて初めてその画集を出版した[54]」とあり、その反響の大きさを伝えている。このようにリーダーの中山が提唱した作品集というかたちでの「誌上展覧会」は、芦屋という阪神間の一地域から全国に向けて存在をアピールし、数々の交流を生んだという点で、その成果は決して小さくはない。この点について中島徳博は写真集という形態にこだわり、それを活動の主軸に結び付けた同クラブの戦略の巧みさを評価していて、ヴィンテージ・プリントに大きな価値を認め、その集積によって構築してきたこれまでの歴史記述とは別の面から、写真集によって写真史が再検討される必要があると示唆している。[55]

273――第4章　中山岩太の実践環境

そしてもう一つの意義は、東京と大阪が中心だったとはいえ、かなりの数の地方都市に展覧会を巡回させた点である。それが各地の写真クラブ間のネットワークをより緊密なものにしていった。

たとえば一九三六年の第二回アシャ写真サロン展への出品と九州地方（佐賀、佐世保、長崎）への巡回が機縁となり、出品者の吉崎一人、田中善徳、高橋渡は三九年に福岡で前衛写真集団ソシエテ・イルフを結成することになる。また、三五年の第一回展で最初に進出した地方都市となった鳥取では、大きな反響を呼び、いち早く「芸術写真」を批判して「新興写真」を標榜する写真団体、伯耆フォトグループ（伊藤悦三主宰）が現れたという。このように作品集の刊行と各地への展覧会巡回を通して、写真クラブ間のネットワークの拡大・強化を推し進めたところにアシャ写真サロンの意義が認められるのである。こうした一連の活動の背後には「アサヒカメラ」というスポンサーが存在したことも忘れてはならない。

計四冊が刊行された作品集『アシャ写真サロン』の奥付に記載された編集兼発行人はすべてメンバーの紅谷吉之助であり、朝日新聞社の関係者の名前はどこにも出てこない。しかし、実際には「アサヒカメラ」のスタッフが大いにかかわっていたことは、同クラブのスポークスマン的立場にあったハナヤ勘兵衛が後年残した口述記録によって明らかである。ハナヤは清多英樹を聞き手に次のように述べている。

ハナヤ（略）マンネリになるからもっと一般からもうけ作品を出してもらおやないか、というので「アシャ・サロン」という名前に変えた。片仮名で「アシャ・サロン」。そして全国

から作品を募集したわけや。「アサヒカメラ」の広告したようなやつに皆ここへ出とるわけや。「アシヤ写真サロン」、これ一円でね、画集がでけたんや。（略）
清多　先生、当時これ作るのには素材のお金がかかったんですよね。
ハナヤ　いや、それはな、結構なことにな、朝日新聞の東京へ持って行きまんねん。「アサヒカメラ」には小林秀二郎さんに松尾さんや、朝日新聞に出版部いうのがあんねん。そこへ私らがこれ（写真）持って行ったら、そこから先は出版部でやってくれはるの。しかもこういうデータだけを持って行ったら、これは全部向うへ送られる。広告はまあこっちが取ってなあかん。私が「御苦労はんです、なんぼかかりました」言うたら、一冊三十六銭。それで一円で」。

このようにして中山は、一九三〇年代初頭のモダニズムが開花し始めた阪神間を主な舞台として、神戸・元町の「画廊」で今竹七郎をはじめとするデザイナーや画家たちとの交流を重ねながら商業美術のノウハウを習得した。さらにジャーナリストの朝倉斯道という理解者を味方につけ、「朝日新聞」「アサヒカメラ」といった巨大メディアからの後援を受けて、自身の広告写真や主宰クラブの作品発表の場をしたたかに開拓していったのである。

3 百貨店メディアとモダニズム文化の多様な広がり

次に、新興写真運動の牽引者ではなく営業写真家としての中山について、彼が携わった百貨店での営業活動の一端にふれながら、広告写真や商業美術との関連についてみていきたい。

営業写真家としての中山と百貨店との関係については、中島徳博が中山の活動全般の基盤として注目している。「経済的にその生活を支えていたのは、営業写真家としての仕事であった」。彼は一九三〇(昭和五)年から神戸大丸の委託で出張撮影に従事し、一九三六(昭和十一)年、神戸大丸百貨店の増築に際し新しく七階に写真室が開設されて中山がその営業を担当することになった。以後、戦争をはさんで亡くなるまで、中山の生活の外的枠組みを成したのが、神戸大丸での営業写真の仕事であった(60)。中島の指摘は、この多面的な写真家を理解するうえで重要だが、残念ながら私も含めて、営業写真家または商業写真家としての観点から、中山の制作活動についての考察を深めることはこれまで十分にされてこなかった。

ここでは商業美術と呼ばれる範疇の仕事として、中山自身がかかわった百貨店での写真壁画、書籍やリーフレットの装丁、絵葉書といった商業プロダクトについてみていきたい。さらに、「ニュースタヂオ」という戦前の営業写真の業界誌に中山が寄稿した文章から、中山と百貨店文化との関係性をあらためて考えてみたい。

その前にわが国の百貨店の成り立ちについて、概略を試みておこう。初田亨によれば、わが国の百貨店の起源は一八七七年に東京・上野公園で開催された内国勧業博覧会に端を発するとされている。その博覧会で売れ残った品物を陳列・販売する場として翌年に永楽町・辰の口に物品陳列所を開場したことから「勧工場」が誕生し、明治中期から後期にかけて急速な繁栄を示していった。かつて勧工場はにぎやかな都市部であればたいていの地域にあって、こぞって人々が訪れる人気スポットだった。当時は小学校の教科書に掲載されることもあるほどの場所だったが、繁栄は長くは続かず、明治の末期には人気にも翳りがみえ始めた。その後、都市人口の急速な増加と軌を一にして大量生産方式が確立され、産業変革が進行していくなかで、新しい商品流通にふさわしい形態を求めて「百貨店」がつくられていった。

同時代の百貨店研究としては、社会経済学の観点から分析した松田慎三の『改訂デパートメントストア』が先駆的なものとして注目される。松田は、「デパートメントストア（department store）は米国語であり、（略）日本に於ては小売大店舗、百貨商店、百貨店の呼称あるも、原語のままに適用せられる事が多い」として、「デパートメントストアとは、多種類商品を、合理的組織の下に販売する、統一せられた小売業である」と明快に定義している。そして国内外の百貨店について細部にわたって丁寧に検証したあとに、「各国に見たる其の連鎖化も、社会の推移に基くデパートメントストアの順応策に過ぎない。日本の発達に於て明にされた個人企業より会社企業への変遷、其の大規模化、販売商品の拡張、女店員の採用、階級の融通性の至難、金融機関の進出等、何れも之を物語るものである」として次のようにまとめる。「夫は資本主義的企業の当然辿る可き道である。

かくしてデパートメントストアは資本主義社会と共に起り、共に移り変わり行くのである」松田が述べる資本主義を近代主義と読み替えると、百貨店こそがモダニズムの時代を象徴する社会的存在である、と理解されるだろう。また、「百貨店」という呼称の起こりについては、三越百貨店の広告宣伝活動で多大な貢献を果たした濱田四郎がその回想録に記している。

　百貨店の名づけ親は「商業界」主幹桑谷定逸君だ。(略) 私は小売大商店と訳して、雑誌などの寄稿には大概小売大商店で押し通したが時を経るに従って百貨店が勝を制し、私の小売大商店は消滅した。これは自然淘汰で優勝劣敗の然らしむ処、私はここに、桑谷君の命名に敬意を表したい。日本に於ける百貨店の経営者諸君、従業員諸君、諸君は百貨店の名付親桑谷君に対して感謝してよからう。

「百貨店」という呼称と社会学的定義はこのように確立したのだが、それでは、当時の利用者である人々（＝大衆）は百貨店に対してどのような反応を示したのだろうか。具体的な記録としては、建築学者であり風俗研究家でもあった今和次郎が編纂した資料のなかにみることができる。関東大震災後の東京の生活・風俗を観察して「考現学 (modernology)」を提唱し、都市のフィールドワークを先駆的に試みたのが今和次郎だった。今とその仲間たちが一九二九年の東京の生活と風俗を徹底的に観察した成果を、ガイドブックとしてまとめたものが『新版大東京案内』である。同書には、当時の百貨店とそこに集う人々の姿が活写されている。

東京を見物する者が、宮城、明治神宮とともに、主要項目のなかに三越を入れてゐないなどと云ふことは考へられない。あそこに行けば、凡てが解る。近代の都市の一切の華がある。それに近代の都会の一切の人々が出入してゐる。だから、三越に行くことは、都会の一切の華やかなるものをすべてコンデンスして吸収することが出来るわけなのである。

デパートの流行、もちろん、それは三越ばかりでなく、白木屋、松屋、松坂屋、その他の百貨店の隆盛は、最近に於いてますます急激なスピードをもつてゐるのである。（略）盛装をこらした奥様、頬紅ひき眉毛のモダン・ガール、その他のお内儀さん、オールド・ミス、洋装、和装、彼女たちは劇場に行くと同じ気持ちで、流行品をあさり、昂奮と興味をもつて、一階二階三階と、むかしの祭礼の時のやうに練って歩いてゐる。(65)

考現学の研究手法である丹念な観察記録によると、ある百貨店で調査した一日あたりの来店者は、男性が五万八千二百六十六人、女性が五万六千五百七十四人だった。「一日十数万の男女が、一つのデパートに押すな押すなをしてゐるのである。田舎を例にひくなら、一都会の人口全部が、一個のデパートに群れあつてゐるのである。それが毎日であり、また東京の各デパートの全部が、大体その状態に置かれてゐるのであるから、デパートの社会に及ぼす影響も大きいわけなのである」(66)と今が述べるように、百貨店は昭和期に入って都市部の開放的エンターテインメントの巨大なステージとなり、一挙に大衆化を遂げたのである。

279——第4章　中山岩太の実践環境

以上は東京の百貨店の状況だが、ここでは大丸百貨店神戸店(以下、神戸大丸と略記)と中山岩太の広告写真に照準を合わせて検討したい。大丸が神戸に前身となる店を構えたのは幕末期とされるが、一九〇七年に個人商店から株式合資会社大丸呉服店となり、一三年に元町通沿いに神戸支店を開業する。二七年に現在地に移転して、延床面積約八千七百平方メートルのビルを竣工し、その後、三六年に村野藤吾によって増築された。

一方、欧米での生活を終えて一九二七年に帰朝した中山は、東京・巣鴨にある妻正子の実家から、翌年には兵庫・芦屋(当時は武庫郡精道村)へと転居する。そして中島徳博が指摘したように、三〇年に神戸大丸と関係をもち、出張撮影に従事する。中山は自宅のスタジオでの営業撮影の仕事を主としながらも、この年の十月には神戸大丸発行の店員向けパンフレット「神戸店友」Vol.4 No.5デパート女性号、同月の大丸発行のPR誌「だいまる」秋の号の双方に口絵写真を提供している。どちらの口絵写真も広告写真ではなく、前者は二六年のフランス滞在時に撮影したブロムオイル・プリント《秋(巴里郊外にて)》、後者も同じく二六年撮影の《実りの秋》であった。ともに印象派の絵画を想起させる晩秋の風景写真であり、点景の人物に寄り添うようなソフトフォーカスを用いた画面づくりに、繊細な詩情を感じさせるものである。続く十二月に発行された「だいまる」冬の号には、スプーンやコーヒーカップなどの食器類を撮影した中山の広告写真が掲載されることになる。同誌には四点の中山作品が確認されており、淡交社のカタログレゾネではすべて《広告写真集(洋食器)》というタイトルになっている。また、三三年十月に大丸宣伝部が発行した『広告写真選集』には、黒無地の背景に大丸の商標がデザインされた水引を撮影した作品が掲載されている(写

真57)。これらの商業写真を撮影するにあたって、中山が海外の商品カタログを参考にしたことは十分に考えられる。たとえば一九三〇年代前後に制作されたと思われるパリのサン・エティエンヌにある老舗菓子店WEISSのカタログを、同時代のひとつの参考例としてみてみよう(写真58)。

写真57　中山岩太《広告写真（水引）》1933年（中山岩太の会蔵）

淡いピンクとラベンダー色のグラデーションからなる表紙には、スズランやテントウムシとともに各種のチャームが美しいイラストであしらわれ、それがチョコレート製品のカタログであるとは、一見するかぎりではわからない。ページを開くと、個性豊かなパッケージの商品が一定方向からのやわらかな照明で撮影され、ハーフ・トーンの階調で美しく印刷されている。十二ページに八十点ほどのチョコレートが紹介されているが、それ

281——第4章　中山岩太の実践環境

写真58 *LES CHOCOLATS WEISS VOUS PORTERONT BONHEUR*（1930年ごろ）（著者蔵）

　らのなかには蒔絵風の意匠によるパッケージで「FOUJITA」という商品名のものがみられる。彼の地での藤田嗣治の人気ぶりがこんなところにも反映されているとわかり、興味深いものである。制作を請け負ったのはパリでも評判の印刷・広告会社DRAEGERで、商品見本カタログにしては意匠を凝らした造本であり、可憐なデザインブックとして鑑賞に値するレベルである。中山が手にしていたとすれば、きっと彼の美的感性を強く刺激したことだろう。

　　　　　＊

　モダニズム期の新たな広告形態として、新聞・雑誌や企業の広報誌といった紙媒体への掲載のかたちをとらない広告写真も登場してきた。人通りが多い街角の建築物の外壁や、流行のカフェなどの店舗内の壁面に掲示された写真壁画がそれである。一九二〇年代末から三〇年代半ばにかけて、大阪

写真59 「大阪そごうフォトミュラル」1936年
(出典:「アサヒカメラ」1936年12月号、朝日新聞社、969ページ)

を中心に関西では次々と新たな近代商業施設が建設されていった。前述のように二七年に神戸・元町に大丸百貨店ができると、二九年には大阪・梅田に阪急ビルディングが、三一年には大阪・中の島に朝日ビルが建ち、三五年には大阪そごう百貨店が心斎橋に完成する。

中山はこの大阪そごうの中二階に開設されたティーサロンの壁面に、室田庫造の作品と並んで写真壁画を制作している。もはや作品そのものは消失してしまったが、この壁画を撮影した写真が「大阪そごうフォトミュラル」というそのものずばりのタイトルで、残されている（写真59)。

この図版が掲載された「アサヒカメラ」一九三六年十二月号の島田巽による「写真壁画の実際」には、「写真壁画は、写真を額縁の中から解放して建築の一要素としたといふ点で写真の分野の一拡張、一進展と云へるであ

三五年十二月に朝日新聞社が発行した『日本写真年鑑1935・1936年』に掲載の《海のファンタジー》(写真60)であり、その下部をカットして約二・五メートル四方に引き伸ばしたものであることが判明する。

らう。我国でもこれに関する試みは二三行はれて、その作品は挿図で御覧の通りである」と記されている。中山の作例についての具体的な言及はなく、主にアメリカでの事例紹介に終始しているが、図版には以下のキャプションが付されている。「大阪そごうフォトミュラル 昭和十一年六月二十八日完成 作者・左室田庫造氏 右 中山岩太氏 製作・オリエンタル写真工業 印画紙・左 ブロマイドNHホワイト 右 NHバフ」。この図版から中山が使用した作品は、一九

写真60 中山岩太《海のファンタジー》1935年（中山岩太の会蔵）

《海のファンタジー》は、この時期に中山が集中的に取り組んだ連作のなかの一点である。現在、兵庫県立美術館に寄託されているヴィンテージ・プリントの寸法は縦二十七・八センチ×横二十一・六センチで、複数のガラス乾板をもとに制作されたゼラチンシルバー・プリントである。

プリントに詳しくみていくこうを個々に詳しくみていこう。画面中央に互いに向き合うように置かれているのはタツノオトシゴである。ヨウジウオ科の魚で、そのユニークな外見と、オスが腹部にある育児嚢で卵を保護する繁殖形態をもつことでもよく知られる海の生きものの人気者である。その右下に写っている大きな貝はスイジガイである。成貝は殻長が二十センチを超え、六本の突起が特徴的な巻き貝である。和名はこの長くとがった突起の形が漢字の「水」に似ることがその由来とされる。画面の右上にあるのはホネガイである。多数の長く発達した棘状の突起から、この和名で呼ばれる。画面左上、左側のタツノオトシゴの背後にシルエットとして写っているのはリンボウガイである。貝の周囲に七本から九本の細い棘状の突起が魚の骨格を連想させると似ていることからこの和名がつけられている。日本の代表貝の一つで、日本貝類学会の紋章になっている。

さらに細部に目を凝らしていくと、左側のタツノオトシゴの右正面にあってライトに照らされているのはアラムシロガイと思われる。粗い藁むしろのような外見がその名の由来だが、殻の長さは二センチに満たない巻き貝である。そして、先のタツノオトシゴの真下に、時計の針が「三時」を示すように置かれた二個の貝はウミニナだろう。成貝の殻長は三、四センチ、螺層（巻き）は八層ほどの水滴形をやや伸ばした形状である。最後に、そのウミニナの左下にあるシルエットはウノアシと確認される。輪郭が鵜の足の形に似ていることからその和名がつけられた、潮間帯の岩の表面に付着する笠状の貝である。

中山はこれらの素材を転居先の芦屋の海岸で自ら採集したものと思われる。その当時の、写真家

一家が暮らした芦屋の環境について、妻の正子が回想している。

昭和三年の夏、一軒家を借りたから子供を連れて芦屋に来ないかということで、ほんの夏休みちゅうだけのつもりで子供たちを連れて芦屋に行った。その借家は精道村の申新田というところの二階建ての西洋館で、松の木に囲まれた外国ふうの青いペンキ塗りだった。（略）芦屋というところはパリーの町によく似て、気候もあまり変化のない静かな美しい町だ。（略）海岸は広々としている。水着のままで家から行くことができる。きれいな貝もある。波も静かだ。ただ貝殻やガラスのかけらが多くて足をいためるので足袋をはく。ホウズキも流れついている。そして別荘に住む夫人たちが美しい水着を着て海に入るでもなく、犬を連れて歩くあでやかな姿も目につく。㊉

さらに正子は中山の制作の様子についても述べている。「海岸へ行って貝殻をひろい、ぜんまい、かんざしのこわれたものなど箱に集め、まるでジャンクショップさながら、何にするのだろうと見ていた。子供たちはそれをまねて、セミのぬけ殻やカラカラになった虫、終りには傘の骨まで拾ってくる。これらを使ってガラスの上に並べる作業がはじまった。㊱貝殻、タツノオトシゴなどあらゆるものに取り組み、毎晩のように制作をつづける」生前にまとまった著作を残すことがなかった中山は自身の作品について言及することは少なかったが、《海のファンタジー》については珍しく自ら「作品解説」をおこなっている。「海の底を、想

像してみました。もちろん、水族館を非常な興味を持つてみてきた後の事です。造化の神様は、何んなつもりで、斯くも異つた形を与へたのでせう。夫れが皆当り前の様な顔をして生活し、闘争してゐるのをみるとをかしくてたまりません」

ここで注目すべきは「水族館」である。中山が芦屋に転居してきた当時、阪神電鉄が西宮・甲子園地域の開発を進めており、一九二九年に敷地面積二万坪（約六・六ヘクタール）に温浴施設、運動施設、映画館などを備えた甲子園娯楽場をオープンさせている。その後、三二年には動物園と遊戯施設が増設され阪神パークと改称される。阪神電鉄の社史によると、「阪神パークが編成した動物サーカス団は、全国を巡業して阪神パークの名を拡めた。昭和九年中の阪神パーク入場者総数は六六万五千人、一日の最大入場者数は一万八千人を数えた」とある。

このように阪神パークは、阪神間だけでなく大阪や神戸以西からも大勢の人々が訪れる一大アミューズメントスポットとしてにぎわいをみせる。そして一九三五年三月には隣接する海水浴場の用地内に阪神水族館が開設される。建築史家の橋爪紳也は「頭の上に泳ぐ鯉を見せる展示、わざわざベルギーから板硝子を取り寄せて建設した日本一の水槽など、話題性のある試みが展開された」と述べており、当時の水族館としては国内トップレベルの施設だったことがうかがえる。中山の記述にある水族館とはこの施設のことであり、そこで受けた刺激が作品制作の直接の動機となっていると思われる。中山は自作解説を次のように結んでいる。

吾々の常識では理由のわからない「トゲ」みたいなものの出た貝、さては「オコゼ」だとか

同じ年、芦屋カメラクラブは全国公募展「アシヤ写真サロン」を開催し、クラブ自ら作品集『アシヤ写真サロン』一九三五年版を刊行するのだが、その表紙には中山によるこの連作の別バージョンが使われている（写真61）。

さらに中山が《海のファンタジー》を制作した翌年、日本放送協会がラジオ講座のプログラムとして全十二回にわたる『アマチュア写真講座』を企画・放送している。放送期間は三月二十四日から四月十八日にかけての毎週火曜・木曜・土曜日で、午後六時二十五分から三十分間の放送枠だっ

点です。⑺⁴

写真61　前掲『アシヤ写真サロン』1935年版の書影。表紙は中山岩太（著者蔵）

「台湾ドゼウ」等々、斯うなさけない形態も、生きる為かと思ふと実に面白いではありませんか。斯んな貝殻や「オコゼ」にも太陽があり、月の夜があり、ロマンスがあり……と思ふと一層面白いではありませんか。そんな考へから、同じ材料を使って七点、闘争、ロマンス、ノスタルジー等と云った風に作つてみました。其の中の一

た。この放送に先立ってNHKは「ラヂオテキスト」というテーマで講座の終盤を担っているが、そのテキストの最後に、《海のファンタジー》が作例図版として挙げられている。

また最近の私の様にありさうなうそを作つて見たり、無さそうな本物を作つてみたりする様なものもあると思はなければならない。第七図《海のファンタジー》の様にセロファンや貝殻を用ひて水の中の感じを表現して見様としたもの、かういふ一種の遊びと云ふ風に考へられる事柄でもこんな事ばかりやつては良い事ではないかもしれないけれど、少数の人間が作家の立場として役にも立ちさうもない仕事をしてゐると云ふ事は、次の時代への捨石だと云ふ位に認められるべきだと思ふ。真すぐな建物をななめに写した動機は広壮な建築の持つ迫力を表現し様としたものであり、建物の一角や人体の一部を明確に写した事はレンズアイによって部分の持つ構成美を発見したのであった。これが世間的に何でも曲つてゐれば新興写真であったり、いたづらに切れはしやクローズアップ、醜悪そのものの様なものを写して、新興写真と云ふ風に考へてゐる人があるとすればそれは大間違ひである。(75)

実際の放送はどのようなものだったのか、その音声を聴くことはかなわないが、写真講座は大いに好評を博したとのことである。放送終了後、二カ月も経ないうちに日本放送出版協会からハードカバーの新版『アマチュア写真講座』が刊行されている。その「序」には、アマチュア写真家が

「日本内地だけでも、約六十万人に上るといふ（略）斯うした事情の反映ででもあらうか、放送でも写真講座を設けて欲しい要望を、我々は直接間接に幾度か聴かされて来た」とあり、多くの困難をどうにか押し切って放送を実現したという。「斯界の権威を網羅した上に、その編成にも斬新厳正を期したこの系統的写真講座は、幸にして多数聴取者各位の御声援を得、放送テキストの如き数日を出でずして品切れの盛況を呈し、増版に忙殺されるといふ状態であった。斯うした所期以上の好結果を収めるに至つたことは、専ら講師諸賢の御尽力並びに聴取者各位の御熱心に依るものと感謝に耐へぬ次第である」[76]

当時数十万人といわれたアマチュア写真家たちの多くが、このラジオ講座に固唾をのんで聴き入っていたという状況が伝わってきて、興味深いものがある。中山のテキストに戻ると、自嘲ぎみに「一種の遊び」であり「次の時代への捨石」だと述べているが、実際にテキストから伝わってくるのは、芸術写真か新興写真かといったかまびすしいカテゴライズなど不要であり、自らの作品こそが現時点での写真の方向性を指し示すものであるという、作家としての強いメッセージである。《海のファンタジー》は中山にとって会心の作であり、この時期の彼を代表する一点だった。

ここで当時の日本の美術界全般に視線を転じると、貝殻がモチーフとして描かれた絵画作品がかなりの点数存在することに気づかされる。古賀春江《白い貝殻》（一九三二年）、古家新《海女の庭》（一九三三年）、川口軌外《少女と貝殻》（一九三四年）、今西中通《真珠》（一九三五年）、小牧源太郎《貝殻景観》（一九三七年）といった油彩画ばかりでなく、川端龍子の日本画《真珠》（一九三一年）、恩地孝四郎の多色木版画《南海への思念》（一九四二年）などが同様のモチーフを描いた作

例として挙げられる。

そのなかでも貝殻の形象が最も印象的に描かれた作品として有名なのは、三岸好太郎の油彩画《海と斜光》(一九三四年) だろう (写真62)。北海道・札幌市出身の三岸好太郎 (一九〇三—三四) は戦前のモダニズムを代表する画家であり、その早すぎる死の直前の一九三四年に油彩と水彩、素描による多彩な「蝶と貝殻」シリーズを発表する。なかでもこの《海と斜光》は三岸の代表作である。研究者の大熊敏之は「貝殻が日本の超現実主義的絵画のなかに多く描かれるようになるのも、昭和九年以降のことである。そして、そこに三岸好太郎の「蝶と貝殻」連作の影響を考えることは、ごく自然なことかもしれない」として、「砂浜に散る空虚な貝殻は「死」のイメージをあらわしているように思える。三岸好太郎が視覚詩「蝶と貝殻」で書いたように、「砂丘ノ貝類ハ生活ナキ貝類」なのである」と論じている。

写真62 三岸好太郎《海と斜光》1934年
(福岡市美術館蔵)

そして大熊は一九三二年に東京を皮切りに大阪・京都・名古屋などを巡回した巴里東京新興美術展に三岸が大きな影響を受けた点にふれ、次のように述べている。「この展覧会には、エルンスト、アルプ、ミロ、タンギー、キリコ、マン・レイらの作品が出品されていたのである。そして、ヨーロッパの超現実主義者がしばしば

蝶や貝殻をモチーフとして制作をおこなっていることも、昭和九年当時の日本ではよく知られていたことであった」⑱

この大熊の見解は当時の美術批評をふまえたものだが、近年、速水豊がこの時期の貝殻形象について疑義を呈し、再検証をおこなっている⑲。速水によると、ヨーロッパのシュルレアリスムの常套的なモティーフを採り上げたという言い方はむしろ順序が逆」ではないかとして、次のように述べている。「三岸の作品以降、蝶と貝は日本のシュルレアリスム的な造形作品において数多く描かれることになる。つまり、蝶と貝をシュルレアリスム特有のモティーフとする見解においては、他ならぬ三岸の作品にもとづくところが大きいとさえ思われるのであり、むしろ三岸の描く蝶と貝こそが、これらを日本のシュルレアリスムの主要なモティーフとして私たちに印象づけたのではないだろうか」⑳

中山は《海のファンタジー》の「作品解説」で三岸について言及することはなかった。かつては「画家を志望し、写真家として活躍しながらも絵画表現に強い関心をもち続けた中山であるゆえに、三岸の《海と斜光》や「蝶と貝殻」連作に当時接していた可能性がきわめて高いと考えられるのである。

《海のファンタジー》の制作を取り巻く状況はおおむねこのようなものであった。そして大阪・心斎橋にそごう百貨店が竣工した翌年、店内のティーサロンに中山の写真壁画が設置されることになる。ここで興味深い符合として、洋画家・藤田嗣治の活動との共時性が挙げられる。パリで中山を写真家へと導いた藤田だったが、その当時日本に一時帰国しており、東京を拠点としながら関西で

も活動を展開していた。この時期に藤田は大阪そごうと京都の日仏学館という当時の関西を代表するモダニズム建築に壁画を描いている。大阪そごうには特別食堂に《春》と題する壁画が制作される(その後、同作は電気ダクトからの火災による損傷で取り外されてしまう)。

山野英嗣は、《春》の作品は、村野藤吾が設計したそごう百貨店の第一期工事を記念して、六階の特別食堂内を飾る壁画として描かれたものだ。(略)華やいだ自然背景に、天使が舞い、女神や女性群像、犬などが配され、欧風の雰囲気が漂うモダニズム空間の一隅に溶け込む表現となっている」と述べる。そのうえで「そごうをはじめとする壁画大作の制作は、「物語」性がさらに強化された「劇的」な大画面作品の誕生、すなわち戦争記録画の制作へつらなる。一九三〇年代・関西モダニズムの真っ只中における藤田の制作は、「大衆へのメッセージ」ともいうべき壁画作品を着手したことによって、主題展開と技法に、新たな方向性を確かにもたらしていたといえるのではないだろうか[81]」と指摘しており、その点でも《春》は興味深い作例である。

藤田の壁画についても三岸作品同様、中山は何らコメントを残してはいないが、その活動を知らないはずはなかった。一九三三年二月に中山は、福井市郎、丸尾長顕、塚本篤夫らとともに阪神芸術家クラブを創立し、自宅のスタジオで定期的に会合をもっていた。その会合では「小林一三氏にものを訊く会」や「映画に関する物を聴く会」(主賓:片岡千恵蔵・牛原虚彦)といったゲストを招いたイベントがおこなわれており、藤田も「藤田嗣治画伯に物を聴く会」にゲストとして呼ばれている。そこでパリ以来となる二人の直接的な交流があったことは確かである。

中山にとって、そごう百貨店という最先端のモダン商業施設内での藤田との美的共演にあたって、

期するところは大いにあっただろう。「大阪そごうフォトミュラル」の設置者から中山に意向を打診するやりとりがあった際に、藤田の《春》を頭の片隅におきながら、六月下旬の完成・設置に向けて、中山は迷うことなく夏のイメージがあふれる自信作《海のファンタジー》を写真壁画の主題に選定したと考えられる。

*

約半年ほどだが、これに先行するかたちで東京・銀座では、新興写真研究会の堀野正雄が森永キャンデー・ストア二階にフォトモンタージュによる写真壁画を制作している。その店内の様子は桑原甲子雄がスナップ撮影で記録しており（写真63）、桑原は後年になって「大きな写真の壁画が、はじめて「森永」に飾られた。写真の先達堀野正雄氏のものだったから、ちょっと誇らしい気分だった[82]」と述懐している。森永製菓の広告課に在籍し、堀野とともに制作を手がけたのは社内デザイナーの今泉武治である。近年、東京都写真美術館が堀野正雄の初回顧展「幻のモダニスト――写真家堀野正雄の世界」を開催したが、そのカタログの「年譜」（作成・藤村里美）の一九三六年の項にはこのように記されている。「銀座・尾張町（現銀座五丁目）に新築された森永キャンデー・ストアの二階の壁面に日本で初めての写真壁画（縦約三メートル、横約四・五メートル）の制作を今泉武治らとともに行う。スペイン舞踊家グラナドスをモデルにした写真五枚をモンタージュとして構成[83]」

さらに同展カタログに収められた金子隆一による「評伝」には、この写真壁画をめぐって興味深

写真63　桑原甲子雄《京橋区銀座四丁目レストラン（森永キャンデー・ストア）》
1936年
（出典：桑原甲子雄『東京昭和十一年——桑原甲子雄写真集』晶文社、1974年、8-9ページ）

い記述がみられる。「この銀座・尾張町に新しく建設された森永キャンデー・ストアの二階のカフェに作られた日本初の写真壁画は、報道写真家堀野正雄にとっては、小さなネガから巨大なプリントを作ることの実験的実践であったに違いない。日本において写真壁画は、対外文化宣伝の方法として海外の万国博覧会を中心に盛んにおこなわれるが、堀野はそれに直接かかわることはなかった。一九四〇（昭和一五）年に就任した上海陸軍報道部時代において、現地住民に対して行うプロパガンダとして移動式の写真壁画の制作にかかわったようだが、詳細は不明である」[84]

金子が指摘するように、写真壁画はその後、巨大化の一途をたどっていく。その主たる理由と目的は国家による対外宣伝であった。通常、商業施設の数メートル幅の壁

295——第4章　中山岩太の実践環境

面であっても一点の写真にとっては十分に大きなスペースといえるのだが、それが博覧会パビリオンの数十メートル幅という広大な空間に引き伸ばされて展示されるのである。国家の委託を受けた写真家にとっても、自身の撮影した小さな写真が、多数の観衆を圧するほどのスケールに引き伸ばされて展示されることは想像を超える体験であり、爽快極まりない達成感を味わうことだっただろう。

巨大化する写真壁画とその舞台となった国際万国博覧会については、デザイナーでありデザイン史家の川畑直道による論考がある。その序文で川畑は「一九三〇年代に写真壁画が隆盛を極めた理由は、写真の技術と表現、壁画の近代化運動、建築物の変容、対外宣伝といった諸問題が、現実社会との接点をめぐって重層的に絡み合っていたことにある。換言すれば、三〇年代という時代をこれほどみごとに照射しているメディアは、ほかにない」と述べている。この観点から川畑は、「バウハウス」で学んだ建築家・山脇巌を論考の主役として、山脇がかかわった写真壁画の活動をメインに一九三〇年代の視覚文化の一端を解明していく。ちなみに山脇は先にふれた三岸好太郎のアトリエの設計者でもある。

川畑はこの論考で、森永キャンデー・ストアに続いて大阪そごう百貨店ティーサロンの中山の写真壁画について紹介しており、さらに一九四〇年の後期ニューヨーク万国博に出品された写真壁画《現代日本生活》に中山の写真が使用されていることを指摘している。朝日新聞社の出品によるこの壁画は、高さ三・六メートル、幅一・六メートルの写真パネルを七面連ねたもので、「構成は山脇、製作はジーチーサン商会が担当した。七つの面はテーマ別に構成され、それぞれにテーマに沿

った人物写真と風景写真が合成されている。各面のテーマと人物写真の撮影者は、「農夫」金丸重嶺、「航空」岡田紅陽、「母と子」近藤白鹿、「令嬢」熊谷辰男、「スポーツ」中山岩太、「サラリーマン」渡辺義雄、「労働」金丸重嶺が担当した[86]。

中山が担当した「スポーツ」パネルは、競泳用水着をつけた女性がいままさに水面に飛び込もうとする姿態を、背景のプール施設とともに合成した写真である。これと類似した中山の作画が、一九三九年六月発行の「アサヒカメラ」臨時増刊「夏の写真術」号に掲載されている。《夏の海》というタイトルの、ヨットや海水浴客でにぎわう浜辺に、流行のリゾート水着をつけて両手を上方で大きく広げる女性の後ろ姿を合成したものである(写真64)。当時、中山はそれを「はめ込みの写真」と呼んでいた。モデルの女性には真上と右方向から強くライトが当てられていて、スタジオで撮影されたものであることが明らかである[87]。写真壁画の出品者と掲載誌の発行者とが同一であることから、これらの写真はおそらく朝日新聞社(および山脇巌)側から中山に対して具体的にテーマの要請・指示などがあって撮影されたものと推察される。

海外の万国博覧会での巨大写真壁画につ

写真64 中山岩太《夏の海》1939年(中山岩太の会蔵)

いての検討はここまでにして、モダニズム期の国内の都市部で掲示された写真壁画についてもう少しみておきたい。

再び川畑の論考に戻ると、「森永とそごうの事例は、喫茶空間の室内装飾と印画紙メーカーとのタイアップという点で共通しているが、その後はショー・ウインドーの背景や近代的なビルのエントランスを飾る目的で、いくつかの写真壁画が製作されている」とあり、一九三七年までの事例として次の四点を挙げている。銀座「新田洋品店」のショーウインドー、銀座「とりゐや」のショーウインドー、九段下・野々宮ビル（設計＝土浦亀城、一九三六年竣工）の入り口、大阪・朝日ビルディング（設計＝竹中工務店・石川純一郎、一九三二年竣工）の一階ホール。

私もそれ以外に写真壁画の事例はないかと調べたところ、関西で二例を見つけることができた。一つは京都駅前にあった丸物百貨店の催事場での展示である。一九三五年十一月九日から十四日にかけて開催された「全関西写真連盟創立十周年祝賀　写真文化展覧会」で、主催は全関西写真連盟京都府支部、後援は大阪朝日新聞社京都支局だった。

この展覧会については、『全関西写壇五十年史』に「写真文化展覧会（昭和十年）／全関西写真連盟創立十周年を記念して、写真文化に関するあらゆる資料の展覧会が、十月二十二～三十日、大阪朝日会館で開催された」（ゴシック体は原文の小見出し）という記述があり、主な展示品として、「銀板（ダゲレオタイプ）の珍品数十種、嘉永・文久年間より明治初期にわたる日本の風景・風俗など珍しい写真多数、（略）写真による工芸品、すなわち写真蒔絵・写真屏風・写真油絵・陶磁器」など、およそ四十項目に及ぶ品目が列挙されている。このことから、おそらくこの展覧会の主な展示物が京都・丸物百貨店に巡回したものと推測される。多少の出品差し替えもあったと思われるの

だが、気になるのは大阪での展示品リストのなかに写真壁画の記載がないことだ。残念ながら関連の図版も出典書には掲載されていない。

大阪会場については不明な部分が多いのだが、私の手元に丸物百貨店で開催された折に発行された展覧会目録があるので、それをもとに京都会場についてみていくことにしよう。

この展覧会は主催者側の関連団体と個人の所蔵する写真資料が、網羅的というよりは無秩序に、つまりはごった煮的に展示されていたようで、出品目録の各項目や添付された数葉の記録写真を見るだけでも、その混沌ぶりがよくわかる。たとえば個人では、京都の内貴清兵衛が「明治初期の家庭用活動撮影機 同映写機」を各一組、大阪の須藤力松が「上野彦馬翁撮影写真 十一枚」、京都の田中健吉が「木製写真機(バット二個付)」を出品している。団体では「下岡蓮杖翁写真像 一枚」や「内田九一翁愛用の暗箱 一個」を、便利堂が「法隆寺壁画撮影用写真機一組」や「明治大帝大阪駅行幸御写真 一枚」を出品する一方で、島津製作所が「等身大人体レントゲン写真 一枚」、京都府刑事課が「犯罪写真及指紋写真 一組」、京都・下消防署が「火事写真(額入) 十六枚」などを出品している。

このように日本の写真文化の発展を示す歴史資料から、キッチきわまりない周縁的資料までを含む、混沌とした無秩序さといえば、写真史研究に携わるものにはピンとくる重要な展覧会がある。

それは一九二九年にドイツ工作連盟の主催によってシュトゥットガルトで開かれ、大きな反響を一九三一年に東京(四月)と大阪(七月)を巡回した「独逸国際移動写真展」(朝日新聞社主催)である。

巻き起こした「映画と写真（Film und Foto）展」の写真部門を日本に巡回させたものである。村山知義や岡田桑三らが結成した国際光画協会が窓口となって招致に奔走したことで実現の運びとなり、わが国の写真界に衝撃を与えたイベントだった。記録家である米谷紅浪は自身が体験した当時の驚きを、連載三十一回目の「写壇今昔物語」で伝えている。

歌州の写真芸術界に一大センセーションを巻き起こした独逸スツッドガルト市の国際移動写真展覧会は、日本での第一回公開を東朝主催の下に四月十三日から二十二日迄同社展観場で催された。（略）

細目を拾ひ上げると、工学的、科学的写真、植物、天体、工芸の撮影、X光線、顕微鏡写真、刑事写真、写真電送、航空、動物、ニュース写真、人造光源写真、映画から個人製作写真等々に渉りよく網羅されている。この中「個人製作写真」は独逸を主とし外国の知名作家の作品を蒐集されて就中独逸作品の新興的な尖鋭芸術魅力は場を圧したのである、フォトモンターヂユ、フォトタイポグラフ、フォトグラム等の前人未踏の斬新な手法の出現は更に日本人を驚かしめたのであつた。実に近来になき大仕掛の展覧会であつて凡ゆる人達から心ゆくまでの観賞を受けたのである。これが日本写壇に影響した功罪は今更ら贅言の要はないが何と言つてもこれが新興写真一派の母胎となつたことは明らかであらう。実際マンレイ。モホリ、ナギ。エル。リシツキー。等々の作品に現はれた特異の対象、——例へば破れた靴、醜い人間の獅子鼻、ボロボロの着物、正体のハッキリしない色々な物体の組合せ、乞食、惨死体、ある物体の局部的強

調等々、これまで美の反対の醜悪とされたものへの把握を新手の表現法でグングン見せつけられて肝を潰さなかったものはなかった筈である。(91)(傍点は原文)

金網の影を受けて地面に横たわるバウハウスのマイスター、オスカー・シュレンマーをスナップしたモホイ＝ナジの出品作が参考図版として掲げられた米谷の記録からは、当時の熱気を帯びた状況が伝わってくる。

大阪での巡回は同年七月一日から七日まで、大阪朝日会館内の展覧場で開催された。大阪巡回展の初日の様子が、「大阪朝日新聞」一九三一年七月二日付二面に「光りで描かれた／不思議な映像／胸を打たれる芸術品の数々——／開かれた　独逸写真展」という見出しで掲載されている。やや読みにくい記述ではあるが膨大な読者をもつメディアに掲載された記事であり、当時の状況を伝える資料でもあるので以下に全文を引用する。

近代写真科学の精髄を集めて光と印画の一大殿堂をなすドイツ工業連盟付属ウエルツテンベルグ州工作協会主幹グスタフ・シュトルツ氏の発起になるドイツ国際移動総合写真展覧会は高価なる権利金を支払つて我が写真界のため取り寄せられ多大の期待のうちに一日から本社主催で朝日会館展覧場で蓋をあけた、出品は総てで一千百九十三点の多きに上り、その取材と印画の自由奔放な取扱ひに胸を打たれる
写真術の発達に関する歴史的標本から近代写真術応用の極致ともいふべき工学、動植物、天

体、工芸、レントゲン、顕微鏡、刑事、電送、航空、人造光線の利用によるもの、フォトモンタージュ、フォトタイポグラフなど各部門にわたりウェルッテンベルグ州警察の女装した男、男装した女、自殺、他殺などグロテスクな犯罪に関する写真が遺憾なく芸術品化されてあればヘッダ・ワルターの若きゴリラ、海象など不思議な光に描かれ、カイゼル・ウイルヘルム研究所の金属部は金属の結晶体を自由な光線に美しく浮かび出さしてゐる

その他ツェッペリン飛行船会社写真部のフォトグラムやマリース写真製作所、ポツダム国立陳列館の出品など日本では到底見られない諸種の珍奇至妙な芸術的写真にむしろ圧迫を感ずるぐらゐである

会場は午前九時の開場を待ちかねて多数の人が詰めかけ恍惚と見入つて午後六時の閉場まで間断もなかつた(七日まで連日開場)(原文、句点なし)

東京展も大阪展も開催前から人々の期待はかなり大きく、会期中の熱気もどちらも遜色のないものだったことが、この記事から伝わってくる。そしてさらに興味深いことは、米谷の記録自体が、どうやらこの新聞記事を参考として書かれたと推察されることである。

丹平写真倶楽部の指導者であり、中山とともに関西のモダニズム期を代表する写真家である安井仲治も、この展覧会に強く影響を受けた一人だった。安井は観展後十年を経た一九四一年十月の講演会「写真の発達とその芸術的諸相」で、「昭和六年朝日新聞社主催で行は

れましたドイツ国際移動写真展覧会は、この即物主義や、大戦中のあの否定を狂信したダダイスト達の余燼の見られる写真等の集大成義や、大戦中のあの否定を狂信したダダイスト達の余燼の見られる写真等の集大成従つて健康、不健康、正邪取り交ぜて実に壮観でありました。色々な人の写真の問題を発見することの出来た一番優秀な展覧会で、この展覧作品は私の頭に残つてをりまして、いまだに私の作家的な気持を支配してをります」と率直かつ感慨深く述べている。

中山もまたその展覧会場を訪れている。では、中山の反応はどのようなものだったのだろうか。

一九三二年七月に発行された「光画」第三号の「雑記」には、「写真上のノイエザツハリカイトにも一時はとても驚かされて疑問の中に一年位たつたが今から考へると馬鹿らしい事のかぎりだ。(略)一体ドイツ人と云ふのは感覚的に最も田舎者に属してゐる〔ママ〕。然し吾々はだまされてはいけない、長年の習慣とは云へ、もう盲目的に信ずる時代ではあるまい」とあり、これは中山が感じた独逸国際移動写真展へのストレートな感想(ほとんど苦言)だと思われるが、抽象的すぎてよく理解できない。その一年後の「アサヒカメラ」に掲載された断章形式の論考「新しい写真」では、この展覧会から受け取った中山の考えがより整理されているので、一部を引いてみたい。

ドイツで、三四年前から新即物主義と云ふ様な奇妙な写真が流行り出した。まるで、写真機が自分で歩き出して勝手に写して来る様な話が起つた。連中は人間が写真機を使つて写すのだと云ふ事に気が付かなかつたらしい。二十年も昔、(略)手札のグラフレックスにヴェリト付が

大流行、さてはボケたエタイの知れない写真は芸術写真と云ふ事になってしまって、今日までまだそんな観念を持ってゐる人が大分ある様である。

ところがドイツの新即物主義の遵奉者は、レンズはハッキリ写すのが特性だから、出来るだけはっきり写さなくてはいけないと云ふので象の皮で作った様な人間の手みたいなものを作ったり、食用蛙の様に人間の顔を写したり、又はキタナイものをキタナイままに明確に写して写真の本道と心得ることが近時日本で流行しかけて居る。精細に記録するといふことは確かに写真の性能の特性の一つではあるが、是が唯一の特徴とは云へまい。（略）兎も角、近代写真芸術の傾向は『試み』の時代である。絵画の模倣時代の芸術写真をはなれた仕事は、総て試作だと自分は思ふ。或るものはレンズの特性を利用し、又はカメラの位置に、表現様式に、印画紙の味に、それぞれ新しい感覚を盛ってゐるのではなからうか、此過程にある現代の写真界には勿論愚にもつかない無駄な努力の残滓もあらう。誤解もあらう。然し是は出来るだけ試みる事ではあるが、已むを得ないことでもある。[95]

この記述から、中山が「芸術写真」も「新即物主義写真」も、そして「独逸国際移動写真展」も否定的にみていたことは明らかである。

ここでわが国の写真史年表から一九三一年四月の項目を確認してみる。すると、「独逸国際移動写真展」（四月十三日〜二十二日）の閉幕直後に、東京朝日新聞社の同会場で中山率いる芦屋カメラクラブの初の東京展が開催されている（四月二十五日〜二十七日）。さらに中山はその展覧会に合わ

304

せてクラブの最初の写真集『芦屋カメラクラブ年鑑』を丸善から刊行したのである。山本淳夫はそれが中山の周到な計画によるものであり、「おそらくは意図的にドイツ展の直後に会期を設定するなど、そのあまりにも鮮やかな演出は、中山の期待どおりの効果をあげた[96]」として、次のように述べる。「独逸国際移動写真展」の衝撃によって、浪華写真倶楽部や丹平写真倶楽部が一挙に作風を激変させ、関西写壇に大きな影響を及ぼしたのは周知の事実である。しかしそれ以前に、ACCは明確に新興写真のスタイルを築いていた。東京展の会期設定は、その先進性をアピールするのにぎりぎりのタイミングだった[97]」

浪華写真倶楽部の米谷紅浪や、同倶楽部と丹平写真倶楽部の安井仲治をはじめ、関西を代表する両クラブに所属する多くの部員たちが感銘を受け、制作の方向性に強い影響を受けた展覧会だった。しかし、その一方で「新しき美の創作／新しき美の発見／を目的とす」と宣言した芦屋カメラクラブの写真美学とメンバーそれぞれの制作に対する自負心は揺らぐことはなかった。同クラブのスポークスマン的存在だったハナヤ勘兵衛は、関西のアマチュア写真クラブ間に存在していたそのあたりのニュアンスの違いについても、「申し送り事項」としてしっかりと伝えている。

とにかく中山さんはパリを経由してこっちへ帰ってきた。そして芦屋のカメラクラブを六、七人で始めたと。対して丹平さんは、つまり新興写真というもんは精密に写すもんだという言方やな。だから、どぶ川にゴミが流れとったら、いかにもそいつをまるまる強調してより汚く、よりどぶ川的に写すと。芦屋のクラブがはっきり分かれていることは、つまりそれを美しく、

305——第4章　中山岩太の実践環境

そこに美を発見して見て見て嫌な感じをせんように。芦屋はつまり、断然そういう風な表現はしない。美しく、見てても清々しくサアーッとするように表現する。それがはっきりと、どこが違うと言われたら芦屋と丹平の違いはそこなんや。（略）浪華倶楽部や丹平クラブの方は全然別個、おいらはおいらだというような風潮があって、とにかく私らがやっていることに対しては、何か対抗意識がむこうさんはあるんや。（略）むこうはむこう、こっちはこっちなんや。[98]

「一人一党主義」を掲げて一九〇四年に結成された、伝統ある浪華写真倶楽部と兄弟関係にあったのが、丹平写真倶楽部である。その丹平写真倶楽部も芦屋カメラクラブも、ともに三〇年に旗揚げするが、同じ関西の写真クラブとはいっても、そこには対抗意識もあれば写風の違いも明らかにあったということである。この展覧会に対する個々の写真家の反応から、関西の地でしのぎを削りあった有力アマチュア写真クラブの相違点がみえてくるのも興味深い。

話題を振りまいた「独逸国際移動写真展」から四年を経て、「全関西写真連盟創立十周年祝賀写真文化展覧会」が開催された。主催者の全関西写真連盟京都府支部は「独逸国際移動写真展」の京都バージョンを試みようとしたのかどうか、それについては確たる資料がないのでわからない。もっとも、あれほどの反響を呼んだ「独逸国際移動写真展」についても、現在のところ目録などの出版・印刷資料はおろか、展覧会場を撮影した記録写真さえ見つかっていないのである。

写真文化展覧会京都会場の入り口に、来場者を真っ先に迎えるかのように設営されたのが、オリエンタル写真工業社が出品した写真壁画である（写真65）。出品目録には「壁写真（フォートミュー

306

写真65 「全関西写真連盟創立十周年祝賀　写真文化展覧会記念」会場：京都駅前丸物、1935年（著者蔵）

ラル）の実例　一組」と記載されているが、会場を撮影した記録写真では展示枠の上部に「フォトミューラル（壁写真）丸物屋上より北方を望む」と書かれたプレートが掲示されている。作品自体は六曲の屏風を模したパネル張りであり、左端のパネルには東本願寺とその前を北に延びていく烏丸通りが写されている。記録写真では右端のパネル部分がフレームから切れてしまっているが、縦長の六枚のパネルが緩やかな曲面に沿って展示され、プリント画面上にはプレートの記載どおりに京都市街ののどかな鳥瞰風景が展開されている。中央部分のパネルの下にもプレートが設置され、そこには「オリエンタルプロマイドN・H・ホワイト紙使用／京都ツバメヤ商会撮影　大阪川口写真製作所作成／オリエンタル写真工業株式会社出品」と記載されている。

写真66　前掲「全関西写真連盟創立十周年祝賀　写真文化展覧会記念」（著者蔵）

この写真壁画が大阪の朝日会館で展示されたのかどうかは不明である。『全関西写壇五十年史』の記述に写真壁画の項目はなかったが、記載漏れの可能性もある。ただし、これほど大がかりな作品が実際に出品されていたら、当然話題にもなったことだろうし、単純な編集ミスで記述から抜け落ちるとは考えにくい。写真壁画の主題が京都の展覧会場である丸物百貨店屋上からの眺望だったということからも、これは京都展に合わせてオリエンタル写真工業が独自に作製・出品したものだと結論づけるのが妥当だろう。

別アングルから会場を撮影した記録写真には、写真屏風の出品作も収められている（写真66）。出品目録では「小西六本店御出品　写真屏風　一双」となっているが、記録写真に写っている作品左手前のプレートを見るかぎり、これは六桜社が出品したもので、「此

写真は六月上旬白馬山上で撮影したものです」との記載が読み取れる。これはオリエンタルの写真壁画の展示方法とは異なり、六曲一双のパネルを台上で立たせたものである。ちなみに同写真の手前にある頑丈そうなフレーム（塗料の下に木目が浮かんでいるので、おそらく木製と思われる）とともに設置されているカメラには、京都の便利堂が出品した「法隆寺の壁画撮影に使用せし機械」という説明プレートがフレーム上に釘で留められている。

オリエンタル写真工業と六桜社の出品作はどちらもシンプルなパノラマ風景写真であり、撮影者の個人表記はない。この展示会場では、誰が撮ったかよりも百貨店屋上からの京都の街並みや飛騨山脈北部の白馬岳といった写された主題のほうが重要視されている。そして日常の生活スケールに適応した屏風の形態に装飾として写真印画が使用されたものを写真屏風と称し、サイズがより大きく、公共空間で人目を引く装飾であることを主目的として壁面に掲示されたものを写真壁画（壁写真）と称していることが認められる。

では、この京都会場での写真文化展覧会は中山や同時代の写真家たちにどのような作用を及ぼしたのだろうか。これについては資料がない。残念ながら米谷の「写壇今昔物語」にもその記録はない。展示構成には懐古的な側面や写真以外の周縁的な要素もあるため、尖鋭的な表現を求める関西の写真倶楽部に所属する写真家たちの反応は、むしろ冷ややかなものだっただろうとも推察される。

しかしながら、このイベントが一般の人々の関心を引き、大いに盛況だった様子は、展覧会目録の最後に収められた会場スナップに現れている。中年男性の割合が高めではあるが、百貨店という場所柄もあってのことだろう、混雑した会場には学生帽の少年やベレー帽をかぶったモガ、幼子を

抱いた母親の姿もみられ、老若男女の幅広い層が熱心に鑑賞していたことがうかがえる。

京都・丸物百貨店での写真文化展覧会からほぼ二年後、同様のイベントが神戸大丸で開催された。

これが新たに判明した写真壁画の二つめの事例で、一九三七年九月二十一日から二十六日にかけて神戸大丸六階催事場で開催された「ダゲレオタイプ発明百年記念 写真文化展」である。主催は全関西写真連盟、後援が大阪朝日新聞社神戸支局だが、何よりも特記に値するのは、このイベント会場に中山岩太による写真壁画が二点、展示されていたことである。

その前に神戸大丸での写真文化展開催の経緯についてふれておこう。ただし、東京展の主催は「アサヒカメラ」と全関東写真連盟の二者で、企画タイトルも「ダゲレオタイプ発明百年記念 写真文化展覧会」とわずかな違いがみられる。東京開催前の「アサヒカメラ」には予告記事が掲載された。「朝日新聞社は大正十四年同じく写真界の大先覚者ニエプスの偉業を頌へ「写真百年祭」を盛大に挙行して写真界今日の隆盛に拍車をかけましたが、今回更にアサヒカメラ並びに全関東写真連盟主催のもとに、七月十九日から二十九日まで東京日本橋三越本店で「ダゲレオタイプ発明百年記念写真文化展覧会」を開催し、斯界の発達を物語る各方面名士秘蔵の珍品をはじめ、写真界の現状を示す興味ある展観をすることになりました」

この展覧会を観賞した板垣鷹穂は、その会場構成が歴史的回顧、科学的解説、広告セクションなど、「アサヒカメラの編集形式と著しく類似してゐた」として、次のような術説明、広告セクションなど、「アサヒカメラの編集形式と著しく類似してゐた」として、次のように評している。

恰もアサヒカメラを手にして頁をめくつてゆくときのやうに、面白く手際鮮かに陳列されて編集されてゐるのである。会場全体から受ける感じは決して煩瑣でなく、また堅苦しくもない。甚だ和やかで面白く、渾然と色々なものが融け合つてゐる中に一種の雰囲気が浮き出てゐるのである。(略)

「写真大衆」と云ふものの気持ちを何処までも知り抜いてゐて、くだけた態度のうちに啓蒙的な興味を持たせ、面白く会場を一巡させるやうに出来てゐるのである。それでゐて、決して陳腐さや灰汁がなく素直にまとまつてゐるところ、ちよつとみると何でもないやうでありながら、実際には相当な奇智と才能とを予想してゐるのである。[100]

いつもは気難しいモダニストの顔をした板垣だが、これはもはや批評というよりも手放しの称賛といえるだろう。板垣をしてここまで興奮させるほど編集・構成にすぐれた見応えがある展示だったということである。

神戸大丸での写真文化展は東京の日本橋三越での展覧会から二カ月後に巡回してきたものである。すでにみた京都丸物と大阪朝日会館との関係のように、出品内容や点数、会場構成に何かしらの違いは当然あったと思われるのだが、ここではその差異については措くことにする。板垣が称賛した神戸展を記念して制作された目録を詳しくみてみよう。すくなった気持ちを少しでも知るために、神戸展に「秘蔵の珍品」を出品していることに気づく。たとえると、これまで本書に登場してきた関係者が

写真67 「ダゲレオタイプ発明百年記念　写真文化展」会場：神戸大丸、1937年（著者蔵）

ば福原信三は所蔵する「日光陽明門之図全紙着色写真」を、木村専一は「モーリーナギーネガチブ印画」と「マンレイ氏印画」を出品している。鎌田彌壽治は「蒔絵写真屏風」と「顕微鏡写真大屏風」を、そのほかにたとえば石黒敬七は「写真貼り込みの日傘」、上田貞治郎は「のぞき眼鏡百段返し」、酒井伯爵家は「絹刺繍ハンカチ焼付写真」、東京陸地測量部は「円形秘密暗箱」を出品しているが、これらは膨大な展示品のほんの一部にすぎないのである。中村利一が出品する「ハテナ写真」とはいったいどんな写真だったのか。あれこれと気になるところである。

ところで、十六ページに及ぶ巻末の出品目録に目を通しても中山岩太の文字は見当たらない。彼の名前と作品は目録巻頭の展覧会場入り口を撮影した記録写真に登場する（しかも名前に誤植がある）。この会場での中山の写真壁画の一点目が写真67である。その図版に付されたキャプションには、「会場入口

／ダゲレオの像（オリエンタル社御所蔵）を正面／に、柱には大朝ニュース写真を、壁面には山中（ママ）／岩太氏作の大写真（10×15）を両面に配す」とある。

写真68　前掲「ダゲレオタイプ発明百年記念　写真文化展」（著者蔵）

一点目の写真壁画、これはまぎれもなく《海のファンタジー》のシリーズだと認められる。中山のカタログレゾネにあたると、《コンポジション（海の生物）》と題されており、一九三七年に制作され、縦十二・二センチ×横十五・三センチのプリントがスタディーノートに貼付されている。展覧会目録のキャプションにある「大写真（10×15）」の単位は尺と思われるので、縦約三メートル×横約四・五メートルということだろう。これは入り口から会場奥に向かって緩やかに湾曲する壁面全体のサイズなので、実際のプリントのスケールは縦約一・五メートル×横約四・五メートルとなる。スタディーノートの《コンポジション（海の生物）》のネガの上下をカットし、横長のトリミングで大きく引き伸ばしたものと理解できる。「大阪そごうフォトミュラル」での展示も成功させ、中山が自信をもって取り組ん

写真69 中山岩太《旋風》1938年（中山岩太の会蔵）

ったがえしている。その図版右上、写真文化展の吊り看板と観覧者の頭（帽子）とのわずかな隙間から、中山の写真壁画の一部分がのぞいている。不鮮明なうえに限られた範囲の形象からの推測だが、それでもこの渦巻き状の光跡からは、中山がある文章で言及していた作品が思い浮かぶ。その文章とは「フォトタイムス」一九三八年二月号に掲載された「組写真の一考査」である。

中山は次のように述べている。「大阪十合百貨店の壁の為めに作つたもので画題をつけろとの事で『旋風』と題しましたものです。（略）／大阪十合百貨店の壁に使つた原板は実は此の三枚重ねた原板からスカシ撮りによつて八ツ切のポジを作り此のポジから再び一枚のネガを作りました、

できた《海のファンタジー》シリーズの展開作例と考えれば十分に納得がいくものである。

問題は「大写真（10×15）を両面に配す」と記されている部分である。《コンポジション（海の生物）》の向かい側にもう一点、中山の写真壁画が展示されていたのである。目録には会場入り口を逆方向から撮影した記録写真が一点だけ見つけられるが、それは「雑踏する会場」とキャプションが付された図版である（写真68）。会期中のスナップだろう、文面どおりに会場入り口付近からすでに老若男女の観客でご

（略）八尺×八尺に伸ばしても粒子も見えず、之に大倍率に引伸しを前提とする原板には是非微粒子現像を行ふ可きだと感じました」[102]

雑誌に掲載された図版は、頭を下にした女性モデルの上半身に管状にしたロールフィルム、クロム鋼の針金、仁丹の粒、紙片などを構成した写真である（写真69）。「八尺×八尺」サイズの写真を「大阪十合百貨店の壁」に使用したとの記述から、「大阪そごうフォトミュラル」の後発バージョンと思われるのだが、実際に掲示された記録画像はまだ見つかっていない。

このイベントが開催された当時、中山は催事場の一フロア上の写真室の経営にあたっていた。企画が百貨店に持ち込まれた段階で、展示会場入り口の壁面装飾について中山に打診があったことは十分に考えられる。大阪朝日新聞社九州支社の編集局長から大阪本社編集局に戻る直前の朝倉斯道からも口添えがあったかもしれない。いずれにせよ、中山はこの仕事を引き受けた。入り口左側の一面を自信と実績がある《海のファンタジー》シリーズの展開で仕上げ、対向するもう一面ではより抽象的で夢幻的なイメージの新たな「組写真」（重ね焼きによる合成写真）に挑んだのだろう。そして来場者の評判を参考にしながら研鑽に努め、「大阪そごうフォトミュラル」の次回作としての《旋風》に、その成果を結実させたものと思われる。

　　　　＊

都市部の喫茶パーラーやティーサロンに写真壁画を飾ることはこの時期にみられた一種のモダンな流行現象だが、中山が大阪そごう百貨店でそのような仕事をしていたのは、先行する神戸大丸の

PR誌などでの広告写真の仕事が商業美術界で評価されていたからこそだろう。また、このことは、後述するオリエンタル写真工業の業界誌に中山がかかわっていくうえでの布石になるものでもあった。

一九三六年十月、神戸大丸は建築家・村野藤吾によって大増築がおこなわれ、売り場面積が一挙に拡大された。新たに七階の北東角に写真室が開設されることになり、中山がそこで営業を担当することになった。そのいきさつを妻・正子はこう述べている。「アメリカ時代にバチュラーパーティーにかならず来て一緒に遊んだ、その頃三菱銀行ニューヨーク支店に勤めていた本田松治氏が、ひとり住いの自分をなぐさめてもらったととても感謝しておられたが、(略) その人の一橋大学で同級だった大丸の重役の小野雄作氏に紹介され、増築される神戸大丸の七階に写真室を作りそれを受け持つことになった。その頃松坂屋からも声がかかったが大丸の方が先だったし、直接の紹介者もあるので大丸の方を選んだ。そしてその部屋のでき上がるのをたのしみに二人して出かけて、彼はいろいろ希望をのべたりして開館を待った」

神戸大丸にとっても増築工事の完成は待ち望んだことだった。前述の正子の回想録にも登場した大丸重役の小野雄作が「神戸店友」一九三七年一月号に寄せた一文、「増築完成後初めての新年を迎えて」が後年発行の社史に再録されている。「建物の増大、設備の完備、さらにこれに伴う人員の充実は、販売効率の伸張と地盤の獲得を意味すると同時に、半面経費の膨張を伴い、与えられたる施設を最も有効適切に利用するに非ざれば増築はぜんぜんその真義を失うのである。建物は要するに容れ物で、之に盛る内容の如何が問題である事は、今さらいう迄も無い事であるがとかく大

増築というが如き輝かしき事実の直後には、余りに外観的事象即ち建築の美観とか、面積の増大とか云う事柄に余りに頼り過ぎる慊がありわしないか」(ママ)(104)

小野は経営陣の立場から自戒を込めて述べているが、当時の店員たちをはじめ多くの関係者にとって、増改築による店舗の一新は率直に喜ぶべきことだった。実際のところ社史でも新装面を次のように具体的に、そして誇らしげに記述しており、そこには中山の名前も繰り返し登場している。

従来日本一の購買力集積地帯といわれる阪神沿線を擁しながら古ぼけた旧館では、売上の向上は無理な状態にあった。購買力が阪急へ三越へと散逸するのをみるにしのびなかった神戸店店員にとって、(略)店舗が大きくなることが涙の出る程うれしかったのである。しかもその完成を見ると、淡黄白色タイルの鮮やかな条腺美、横三・〇三m（十尺）、縦二・四m（八尺）に及ぶ大きな窓の配列美、廂端に程よくあしらわれたテラコッタの色と形の整い、横一文字に清澄な線をみせるウィンドー、屋上にそびえる航空燈台（西日本では大阪朝日ビルにしかなかった）をもつ塔屋などなど、色と線が整い増築部分と改築部分が一本に生かされた端麗なものであった。

(略) 特記すべき設備としてさきの航空燈台設備、扇港の明媚な風光を満喫しうる屋上庭園、冷房装置と厨房設備の完備した椅子数三百五十をもつ食堂、中山岩太氏の写真撮影室、銀座マネキン美容室などがあった。開店披露の広告は、ポスターは小磯良平、案内状に田村孝之介、中原淳一、絵葉書に別車博資、神原浩、写真に中山岩太の各氏による当代一流の豪華版であっ

中山は芦屋の自宅のスタジオを予約制として、設備が整った神戸大丸の写真室で十人ほどのスタッフとともに営業写真の撮影に力を注いだ。当時の営業写真家としての中山を知る人物に、写真家の坂本樹勇がいる。坂本は日本大学芸術学部写真学科を卒業したあとの二年間、神戸大丸・中山写真室に勤めていた経歴をもつ。彼は後年の座談会の席上で、進行役の中島徳博と次のような会話を交わしている。

中島　その頃は、大丸の写真館というのは中山さんのほかに何人ぐらいいたんですか？
坂本　お弟子さんは十人ほどいました。
中島　その人たちが手伝ってやっていたわけですか？
坂本　ええ、レタッチする人、プリント、現像など、分担して手伝ってました。
中島　カメラのほうは中山さんが直接やっていたんですか？
坂本　ええ、ほとんどそうですね。先生がいらっしゃらないときは、ひとり主任のような人がいましたけれども。
中島　大丸で撮った写真というのは、けっこうたくさん残っていますよね。いろんな人たちのところに、大丸写真館で撮った記念写真というのも残ってますね。先生は朝から晩までスタジオにいらっしゃったんですか？

坂本　ええ、いました。

中島　そうしたら、本当に自分の作品というのは、芦屋に帰ってから作っていたわけですね。

坂本　そうですね。

一九二〇年代、ニューヨークで営業写真館ラカン・スタジオを経営し、成功に導いた中山にとって、ポートレート撮影は最も得意とするところであった。優れた技術をもつ中山に撮ってもらいたい、と神戸在住の外国人や宝塚歌劇団の団員、女優、歌手、芸術家たちが大勢神戸大丸の写真室を訪れた。

現在、中山の撮影によるプリントが確認されている主だった著名人には次の人々がいる。秋田雨雀（一八八三―一九六二、作家・詩人）葦原邦子（一九一二―九七、女優）淡谷のり子（一九〇七―九九、歌手）石井漠（一八八六―一九六二、舞踏家）市川春代（一九一三―二〇〇四、女優・歌手）江戸川蘭子（一九一三―九〇、歌手）乙羽信子（一九二四―九四、女優）亀高文子（一八八六―一九七七、画家）川畑文子（一九一六―二〇〇七、歌手）貴志康一（一九〇九―三七、音楽家）田中千代（一九〇六―九九、服飾デザイナー）崔承喜（一九一一―六九、舞踏家）松島詩子（一九〇五―九六、歌手）李香蘭（山口淑子、一九二〇―二〇一四、女優）、などである。

妻の正子はその当時の写真家の暮らしぶりについて、「アトリエでジェスチャーあそびをしたり、ダンスをしたり、多勢スターの方たちもみえ、私たちの友達も一緒にあそんでいた。あそび好きの彼はつぎからつぎへと計画をして、アメリカでたのしんだように車にスキヤキの用意をし、ポータ

ブル蓄音機も積み野や山に遠出したり、仮装舞踏会をしたり、ほんとうによくあそんだ」と述懐している。

中山は神戸大丸の写真室に勤めることで安定した収入を得るとともに、その社交的な人柄とも相まって神戸に滞在していた外国人富裕層や芸能界の人気スター、音楽家、舞踊家といった幅広い分野の人々との交流も得ていた。こうして彼は阪神間に花開いたモダニズム文化を積極的に享受し、太平洋戦争開戦に至るまでのひとときではあるが、その精華を謳歌することになる。それは、一九三〇年代という昭和戦前期の百貨店文化の豊かさを示す一つのエピソードといえるだろう。

＊

現在確認しているところでは、中山は一点の書籍の装丁を手がけている。一九三六年七月、三省堂から刊行された五島美代子の第一歌集『暖流』である。

本好きならば、モダニズム期にオブジェのように書籍を美しく造形した装丁家として、恩地孝四郎と北園克衛の名をすぐに思い浮かべることだろう。ともに写真撮影に長けたアーティストである。恩地には自身の随筆も収録した写真集『博物志』（玄光社、一九四二年）があり、北園は戦後の写真による造形詩「プラスティック・ポエム」を収めた『北園克衛全写真集』（鶴岡善久編、沖積舎）が没後しばらくたった一九九二年に刊行されている。この二人の装丁家を写真家と呼ぶのは決して間違いではないが、やはり恩地は版画家、北園は詩人と呼ぶほうがふさわしいといえるだろう。

自著以外の本の装丁にかかわった写真家としては小石清が挙げられる。一九四〇年九月に刊行さ

れた西村皎三『詩集・遺書』(揚子江社)に、小石は「挿入写真」として八点のうち七点を提供している（もう一点は映画監督として知られる衣笠貞之助の作品）。著者の西村（本名：矢野皎三）は当時、航空隊の主計長と副官を兼務する職業軍人詩人だったが、五城康雄という筆名ももっていた。モダニズム詩に関心のあるものには、三〇年代初頭の「フォトタイムス」誌などでシネ・ポエムに関する論考を発表していた五城康雄の名のほうが見覚えがあるだろう。その後、中佐となった西村は四四年七月、サイパン島で非業の戦死を遂げる。

写真70　小石清《朝》1938―39年
(出典：西村皎三『詩集・遺書』揚子江社、1940年、117ページ)

この詩集に使われた小石の写真は、内閣情報部の委嘱で満洲国に従軍した際(一九三八―三九年)に撮影されたものと思われる。たとえば《朝》という題の作品は、激しい砲撃戦で大量の甕や建物(駅舎だろうか)の煉瓦塀が破壊されたあとの情景が、大陸の強い朝日の下で捉えられており、やりきれない虚無感とともに奇妙にシュールな感覚を漂わせている(写真70)。そのほかの写真も同様の感覚があり、これらは小石にとって《初夏神経》後の、もう一方の代表作となる《半

321――第4章　中山岩太の実践環境

写真71　五島美代子『暖流』三省堂、1936年。装丁は中山岩太（著者蔵）

世界》連作と非常に近い世界観だといえるだろう。写真家と著者である詩人との関係性やその刊行時期、「挿入写真」とテキストとの照応など、さまざまな観点から読み解かれるべき要素を含んだ、非常に興味深い詩集である。ただし、この書籍には装丁者が明記されており、それは写真家の小石ではなく、日本画家の川端龍子である。管見ではあるが、この時期は写真家による装丁は案外と少ないように思われる。

中山の装丁本について具体的にみていこう。五島美代子の歌集『暖流』は函入りの四六判で、佐佐木信綱と川田順による「序」、五島の短歌約四百首を収めた全五章からなる本編、五島による「巻末に」という構成からなり、各章の扉には中山の写真図版が一点ずつ計五点掲載されている。表紙扉ページの裏に「石榑千亦　標題／中山岩太　装釘」とある。函は二種の明度差のある沈んだオリーブ色の紙を貼り付けたものに白抜きの標題というシンプルな造りである。書籍本体にカバー（ジャケット）はなく、背表紙を含めた表紙と裏表紙には、全面にわたってタツノオトシゴ、小貝殻、枯れ枝などで構成された自作のフォトグラムが使用されている（写真71）。また、本文中に挿入された図版のなかにも同様のモチーフによる、《海のフ

写真72　中山岩太《無題》1935年
（出典：前掲『暖流』42-43ページ）

アンタジー》バージョンが使われている。それは一九三五年のアシヤ写真サロン展に出品され、同展カタログにも収載された《無題》である（写真72）。

素っ気ないほどの地味な造りの函から本体を抜き出した際にあらわれるフォトグラムをまとった表紙は、書名の「暖流」とも響きあって、不意に海中をのぞき込んだような新鮮な感覚を手にするものに与える。そのほかに目立つような色彩はいっさい使用せず、モノクロームで抑えた調子のなかに気品に満ちた世界を現出させる中山の装丁は、ブックデザインとしてもなかなかにすぐれた仕事だと思わせる。

中山がこの歌集の装丁に携わった理由については、著者の「巻末に」をみれば明らかになる。そこには「標題を石榑の

父上に、装釘を中山の伯父上にお願ひして、万事に心を添へ、力を尽していただけたことは、胸ぬくむ感謝とよろこびである」と記されている。石榑千亦は「愛媛が生んだ歌聖」と称される歌人であり、その三男の石榑茂と五島美代子は結婚したのだが、彼女は東京帝大教授・五島清太郎と晩香女学校長・千代槌の長女であり、母親の千代槌は中山の妻である正子の姉であった。千代槌と正子は歳が離れていたため、姪にあたる五島美代子とは正子も中山もわずか二歳ほど年長なだけであった。歌集『暖流』は好評を博したようで、初版刊行の五カ月後には再販されている。奥付ページの裏に、夫である石榑茂著『現代人のための短歌のつくり方』の広告が新たに印刷されたほかには、装丁自体に変わりはない。

当時、中山の周囲にいた写真家で装丁に携わったものが見当たらないことから、直接的ではないにせよ中山の手本となったのは、交流があった藤田嗣治だとも考えられるだろう。藤田はヨーロッパや日本で多くの書籍の挿画を担当していたが、装丁家としても意欲的に活動していた。書籍ではなく、広告や案内、宣伝などに使用する「リーフレット」と称される小型の印刷物については、一九三八年ごろから四〇年をピークとして神戸市観光課からの依頼で、中山は深くかかわっている。なかでもよく知られているのは、ともに四〇年の前半期に制作されたとみられる冊子「こうべ」と英文冊子「KOBE & its Environs JAPAN」の二点である。

前者については、「神戸と云ふ処は他の都市にはない変つたいい処が沢山あります。あのパンフレットを御覧になつて国際都市神戸に関心を御持ちになれないとすれば夫れは私の失敗です。然し、然しです。私は自信を持つてゐます」と中山自らが述べている。後者の制作については、神戸市観

光課の担当者だった折茂安雄が「今度のこの作品は私が製作したと云へないのは、私は専らこれを作り上げる迄の事務をやったに過ぎないからであって、表紙も写真も、レイアウトも殆んど中山岩太先生に依頼したものであり、只中央の地図だけを、凸版印刷に自分の希望を述べて作って貰ったに過ぎないからである」と述べている。これらの記述からは、国際都市・神戸を紹介するための観光案内をデザインする作業に、中山が全力で取り組んだ姿が伝わってくる。しかし、当然ながら内容・構成にはさまざまな制約が課され、さらに戦時下という状況も加わって、『暖流』のような自身の最も得意とする流麗なイメージの具現化は果たされなかった。

写真壁画や書籍の装丁といったプリント作品以外の中山の活動をみてきたが、それらのイメージの基底にあったのが一九三五年に制作された《海のファンタジー》シリーズであった。これ以降、中山は芦屋の海岸で収集した貝などのオブジェを用いて、幻想的な構成写真のシリーズに打ち込んでいく。それはことのほか長期間に及び、同シリーズは副産物として、さまざまなプロダクトにたちを変えて反映されていくことになる。

《海のファンタジー》シリーズは写真壁画、書籍の装丁のほかに、絵葉書にもなっている。一九三九年の第十四回国画会展・写真部に出展された中山の《命ナキモノ》は、国画奨励賞を受賞する。翌年、この作品のネガを反転させた裏焼きが《生きとし生けるもの》と題になって、神戸市観光課が発行する絵葉書集『神戸』の袋表紙となって流通し、多くの人々の手に行き渡るのである（写真73）。この絵葉書集の内容は、川西英の多色刷り木版《楠公祭》、別車博資の水彩《海の見える鍛工場》、小松益喜の油彩《山本通風景》、神原浩のエッチング《兵庫運河》の四枚セットである。

この企画を担当したのは神戸市観光課の大野一夫である。大野は「絵葉書は一般大衆向には比較的喜ばれ、この紙の一片の弾丸が各地へ飛び、あなどり難い効果を挙げる。前に作つた版画並にエッチングの神戸風物絵葉書もこの調子で全国に飛んだのである。御蔭で可成のファンを獲得した」と述べている。それをふまえたうえで今回のシリーズについて自己分析をしており、中山の写真を起用した点については、「先づ一ばん目立つのは表紙であるが、あのアイデアでは少しは見られるものも出来るであらうと期待してゐたが、結果は御覧の通りの有様で中山氏の国展の優秀作も実に御気の毒な結果になつてしまつた」と、自ら厳しい評価を下している。

一方、洋画家で京都高等工芸学校（現・京都工芸繊維大学）教授の霜鳥之彦の評価はもう少し好意的である。霜鳥は絵葉書集全体について、「各画風により多少損得のあるのは止むを得まいが、しかし全体としてよく出来て居る。絵としては山

写真73　絵葉書集『神戸』（神戸市観光課、1940年ごろ）の袋表紙（著者蔵）

本通りが一番よく印刷も最適と思はれる。あまり感心出来ないのもあるがバラエテーがあつてよいかも知れぬ。表紙が表紙に了つてしまつて他のと同格に扱はれないのは作家にとつて気の毒にも感じられるが、その写真はなかなか面白いと思ふ」と講評している。中山の作品を使用した表紙についてもまずまずの評価であり、決して担当者が落胆するほどの不出来な観光プロダクトではなかったといえる。

この絵葉書集の袋表紙のイメージの基点となった《命ナキモノ》については、森芳太郎がこう評している。「中山岩太君の『命なきもの』は、独断の貝殻細工の抽象画をネガで行つたもので、過去の多数の同一画因の作品の最高峰に立つものと言つてよく、国画会賞を受領したのは目出度い。君の抽象画は、新傾向のやうな顔をしてゐるが、その感覚は寧ろ寂びた古典の味だ。往年の新人中山の真骨頭(ママ)も、実は茲に潜んで居るものであらう。それにしても江の島土産式の貝殻画も出て来た折柄、この辺で打切りにするのが賢明であらう」

森は別の個所でも、「中山総帥の例の江の島土産式の象徴画は、前述の国画展の秀逸を見たあとで感銘が薄く」なると述べており、同シリーズのマンネリ化を揶揄している。このようにいわば師匠筋にあたる森からの指摘があったにもかかわらず、中山はその後も一貫して「江の島土産式の貝殻画」をモチーフとする作品を制作し続けたのであった。

このモチーフに対する中山のこだわりを、あらためて考察してみたい。森のように単に写真家のマンネリズムだとして一蹴するのではなく、広告写真というフィルターを通すことで別の見方ができるのではないかと考えるのである。

それは中山のデビューを飾った広告写真《福助足袋》との関係性である。《福助足袋》の画面構成で、縦位置の左側に足袋の底を重ね寄せ、画面中央やや下に福助人形のマークをそっと配置したとき、中山は手応えを感じたにちがいない。さらに暗室でのプリント作業を通して、確かな手応えへと転じていった。実際に作品はメディアに受け入れられる作品になるだろうという、競技会で最高賞の評価を得ることで、中山は新しい時代を担う写真家として広く社会にも認められ、次々と活躍の場が拓かれていった。このように《福助足袋》は写真家にとって名刺代わりとなる大切な作品となった。しかしながら有力企業の商標である福助人形のマークを、自身のほかの作品に無断で使用することは当時にあっても許されることではなかった。

中山はこの福助マークに代わるものを探していたのである。そしてついに見いだしたものが芦屋の浜辺で採集した貝殻類であり、なかでもとくに重要な役目を担ったのがタツノオトシゴであった。それは福助マークのように扱いやすい大きさと平面的でユニークな形態をもつものであった。一九三五年以降、二匹のタツノオトシゴはあたかも「岩太印」の登録商標となったかのように、さまざまに自身の商業プロダクトのメイン・キャラクターとして登場することになる。

中山は足袋の底に福助人形のマークをおいたように、幾層ものガラス板の上に砂やサンゴや貝殻を配置した美的空間にタツノオトシゴをそっと置いて、心ゆくまでシャッターを切ったのである。

絵葉書集の表紙となった《生きとし生けるもの》は大きく引き伸ばされて神戸大丸写真室の背景用の壁紙となり、江戸川蘭子や淡谷のり子のポートレートをひときわ精彩さあふれるものにしている。

そして最晩年、中山の絶作となった一九四八年の《デモンの祭典》では、タツノオトシゴ、ホネガ

イ、スイジガイのトリオが、写真家自身への鎮魂曲を深く静かに奏でている。

*

一九三七年十月十五日、オリエンタル写真工業が発行所となって「ニュースタヂオ　技術と経営」という雑誌が創刊された。三七年といえば七月七日に盧溝橋事件によって日中戦争が勃発し、八月に上海で日中両軍が交戦を開始、九月には内閣情報部が設立、言論統制が敷かれ、日本はにわかに戦時体制へと突入していく状況下にあった。そのことはこの雑誌の「発刊の言葉」にも反映されている。「非常時局に直面し写真界は臨時特別税の発令を見ました。私共は此れを愛国税と呼んで納税以つて銃後の任務をしたいと存じます。（略）／今回「ニュースタヂオ（技術と経営）[115]」なる小誌を営業界に捧げ、幾分なりとも諸先生の御愛用に御応へ致したいと存じます」（ゴシック体は原文で大きな変化を致して居ります。／ひるがへつて考へますに営業写真界は此処二十年創刊号は五点の口絵写真（一ページに一点）と三本の署名記事、写真館訪問記、三本のコラムという誌面構成からなる二十ページの小冊子である。奥付の編集兼発行人は田村栄、編集後記の執筆者は平野譲で、平野はそこに、「本誌は業界の雑誌として育てて戴きたいと存じます。美しい雑誌も必要ですが、それより業界の案内雑誌も一つはあつていいと思ひますし、実はそれが今必要なのではないかと考へました[116]」と記しており、業界誌所の雑誌でありたいと願って居ます。云はばお台としてのこの冊子の位置づけが明確にされている。

ここで編集の田村と平野に注目すると、この二人はともに新興写真研究会の幹事メンバーであっ

て、関東を中心に中京、関西のメンバーも含めて新興写真運動の拠点となった。同研究会は独自の機関誌「新興写真研究」を第三号まで発行し、三二年まで展覧会を計七回開催している。「わずか二年にも満たないにもかかわらず日本の近代写真成立に重要な役割を果たした」[17] 同研究会については、金子隆一による実証研究が詳しい。同研究会の活動時、木村専一が編集兼発行人を務めた十八ページの小型写真誌「フォトタイムス」（フォトタイムス社）の編集に、田村は携わっていた。[18]

その後、平野とともにオリエンタル写真工業社の企画宣伝課内に設けられた「ニュースタヂオ」の編集部で勤務するようになったものと思われる。創刊号の二カ月後に第二号が発行される（写真74）。年端のいかない幼児に鉄兜を模したヘルメ

写真74 「ニュースタヂオ 技術と経営」第2号（オリエンタル写真工業、1937年）の書影（著者蔵）

た。当時の肩書は田村が「フォトタイムス編集部」、平野が「日本写真技術家協会（オリエンタル写真学校卒業生）」となっている。新興写真研究会は、オリエンタル写真工業が一九二四年に創刊した大衆向け写真誌「フォトタイムス」の編集主幹だった木村専一によって三〇年に結成されたグループである。ほかに堀野正雄や渡辺義雄らのメンバーを擁し

330

ットをかぶらせた写真(作成は「岐阜　巴写真館」との表記が目次にある)が表紙を飾る同号に、中山岩太の写真と文章が掲載されている。同号の巻頭言は「写真愛国の春」という題である。「皇軍戦捷の春を祝し、写真愛国を讃へ奉る。(略)想へば此の事変こそ帝国の確然たる転換の機と云ふ可きでありましょう。(略)写真愛国を以つて御奉公さるる皆様！　皆様の御援助御愛用こそ今日の写真工業確立の功績者として私共は心からなる感謝を捧げる次第であります」[119]

続いて一ページに一点ずつのレイアウトで口絵写真が五点掲載されており、その三点目に中山の作品であるスタジオ撮影による女性のポートレートが収められている。題名はなく「神戸　中山岩太」のキャプションだけがある。本文には図版を引き立てるアート紙を使ったメインの署名記事が三本あり、写真館訪問記と続き、中質紙に刷られたサブの二番目の署名記事が四本並ぶ (第二号は総ページ三十ページ)。中山の記事は誌面後半のサブ・パートの二番目に登場する。「デパート研究　百貨店写真部への一考察」(目次では「デパート研究」)の部分が「百貨店研究」となっている)というタイトルで、中山の肩書は「神戸・大丸写真部」とある。そして記事とともに、神戸大丸写真室での撮影風景が写真図版として挿入されている。おそらく同写真室のスタッフによって撮影されたものだろう、大型スタジオカメラの横で腰をかがめながらケーブル・レリーズを持つ後ろ姿の人物が中山本人である (写真75)。

この文章中でまず中山は、百貨店の写真室 (文中では「写真部」と表記を統一している) は一般の個人経営の写真館とは営業方針がまったく異なるものであると述べる。「百貨店夫れ自体の存在が、あらゆる顧客層、文化のあらゆる階程にある大衆を相手として商売をするのが目的であるから写真

331——第4章　中山岩太の実践環境

写真75 「神戸大丸写真室」1936年ごろ
（出典：前掲「ニュースタヂオ　技術と経営」第2号、23ページ）

部も亦あらゆる層の客に満足を与へるのが何よりも大切なのである、今あらゆる層の客と云ふのは富の問題よりも私は客の趣味、嗜好の点を意味するのである」[20]。そして中山は百貨店写真部と個人経営の写真館とを対比させて、後者がその特異性を看板にすることで営業を成立させるのに対して、前者はまったく反対の立場にあると述べる。

　百貨店の存在意義から云つても写真部では客の個々の嗜好に適合した写真を作らなくてはならない。当店では斯く斯くの如き写真を作りますと云ふ様な特徴は持ち得ないのである。客の好みによつて夫れぞれ異つたスタイルの写真を作らなくてはならない。例へば今日田舎から出て来た様な老人の嗜好にも適合しなければならないし、又世界最高の文化に対する

批評眼を持つた人にも適合しなくてはならない。又十九世紀の大西名画バリの嗜好を持つた人にも、ヴォーグ、フェミナ等の様に最新流行の様式を好む人にも、夫れがゴタゴタと次から次へと来られても、是をいちいちさばいて行かねばならない。百貨店写真部の撮影者は、芸術家とか写真師とか云ふ前に先づ占ひ師でなければならない。是が百貨店写真部のむづかしい処であらう。

さらに中山は百貨店写真部の問題点を指摘する。それはスタッフの人件費についてだった。百貨店は開業後の数年で築いた売り上げ成績を、その後維持はできてもそこからさらに飛躍的に伸ばすことは難しいものだとして、厳しい視点から見解を述べる。「斯くて十年、十五年経過する時、最も多く給料を取る人は事実上仕事の能率から云へば落ちてゐる訳である。写真の技術家は経験が多いからと云つて決して上手とは限らない、極端な例を引けば老人となつて視力が弱つた場合遂に仕事には耐えられなくなる、夫れかと云つて此の人を事務の方に回はすにしても、一写真部にそう沢山の事務家を必要としない。夫れ故に結局、百貨店が写真部を直営する場合、百貨店写真部の命取りは此の人間である[12]」。問題の具体例を示すことで、百貨店写真部をめぐる経営面での肝要なポイントを指摘した中山は、辛辣な調子で自身の考察をまとめている。

吾々の先輩が、百貨店写真部経営に対する認識不足であつた為めに余り優秀な成績を上げ得なかつた為か、百貨店として写真商売は余り重きを置かれず適当な営業場所を与へられてゐない

事は止むを得ない事としても、組織の如何によつては勿論パンや鉛筆を売る以上の利益は見られるものである。（略）是れを如何に処理し此の弱点を除去し、特点を強調するかと云ふ事はデパート個々の問題であるから夫れはもつと臨床的に考慮しなければ述べられないと思ふ。⑫

百貨店の営業写真家はまず「占ひ師」でなければならないとは、けだし実感のこもった中山らしいフレーズである。それは、都心の繁華街にある百貨店という騒然とした現場を日々踏んでいる者だけが発することのできる言葉だろう。この文章が書かれた一九三七年という戦時期と、大正末から昭和初頭にかけてのモダニズム期とを比べれば、百貨店という空間に対して人々が抱くあこがれや非日常的な感覚はかなりの程度沈静し、薄らいできたことだろう。だが、やはりまだそこは当時最新の文化のかたちが最先端のファッションや調度品といった商品のかたちをとって展示される、あるいは催事場で多種多彩な展覧会が開催される、特別な空間であったことにちがいはない。中山はそのことをよく理解していた。彼はさまざまな人や物や情報が行き交う百貨店という高密度なモダニズム文化の空間に身を置きながら思考し、写真技術に磨きをかけ、自身の表現の幅を広げていったと考えられる。この一文からは、そのような職業写真家としての彼の思いや姿がことのほか真摯に伝わってくる。当時、中山が「アサヒカメラ」をはじめとする一般的なカメラ雑誌に書いた多くの技術解説的な文章とはかなり趣を異にしており、その点でも注目すべき重要な文献である。

また、同誌の前半には髙島屋百貨店の大岩鍈二の記事「赤ちゃん万事OK！」が掲載されている。大岩はその冒頭で「デパートの客層は実に千

差万別で仲々特長を発揮する事はむづかしい。私共では「赤ちゃんと子供は高島屋へ」と云ふ事を特長として実行して居る」[124]と述べて、高島屋での具体的な経営戦術を披露している。夏の閑散期を利用して毎年八月に赤ちゃん写真大会を開催することで高島屋が広く認知され、いまでは客の七割が赤ん坊と子どもになったこと、そのポイントは撮影の素早さとかわいい表情を引き出す工夫だとしたうえで、カメラ器材について述べる。「器械は普通の写場用のものである。一度、此の器械では武骨過ぎると考へて汽車や自動車の型で前の方を飾った事があったが、子供は面白がって写さうとする瞬間に器械の方へ走って来てしまっているが、此の工風はさして効果を得なかった。レフレックスや小型カメラも使用して居るがデパートの客はやはり、がっちりと器械を据えて撮る方が値打ちがある様に思ふらしい」[125]

そして大岩は最後に「子供の写真は普通のものより焼増の率が可成り多い。これも赤ちゃんと子供を客層としてねらった一つの特典と云へる。そして良い表情のものは申し合はせたやうに一枚の引伸の注文が来る」[126]と述べて、大人から子どもへと対象をシフトしていった営業戦略の効果だとしている。このような百貨店写真室の個別の営業情報が掲載されるのも業界誌ならではであり、営業写真家同士のネットワークの一端が垣間見えるものである。

中山はまた、同誌の第六号（一九三九年一月一日発行）にも署名記事「ハイパー・パン物語　私の撮影信念」を寄稿している。当時、オリエンタルの主力商品だった写真乾板（商品名がハイパーパン）への信頼を表明しながら、営業写真家としての観点から人物を中心とする撮影技法のノウハウを詳述した文章である。ここで注目したいのは技術解説の参考図版として掲載された《ポートレイ

撮影されたのは一九三三年である。撮影時から数年を経た作例を掲げていることから、これがポートレート撮影における中山の自信作であることがうかがえる。

一九三三年十一月に第一回神戸みなとの祭が開催され、中山は前述の作品以外にもこのイベントのためのフォトモンタージュを複数制作しており、現在、アーカイブに保管されている関連作品は七点である。研究者の相良周作はそれらの連作について、次のように評価している。「現在の「神戸まつり」の前身ともされているこのイベントに、神戸の人々はこぞって会場や街頭に繰り出したようだ。（略）中山もそうした人々のひとりとして、華やかな祭りの実況写真やイルミネーション、それにこの祭りのために小磯良平がデザインしたポスターをもとに、フォトモンタージュを駆使し

ト（みなとの女王）》である（写真76）。中山は人物撮影では致命的な疵になるハレーションをどう抑えるべきかという問題に対して、自作を例示しながら「印刷によった場合どうかと思ひますが原画では其の金糸の盛り上がった感じがよく表はれてゐるのです。簪の花にも銀糸の光を区別出来ませう。是れを全紙位に引伸しをしますと夫れこそ実感が出てきます。斯んなのが採光の問題だとされてゐたのは大変な間違ひだったのです」と解説している。この肖像写真が

写真76　中山岩太《ポートレイト（みなとの女王）》1933年（中山岩太の会蔵）

た連作を手がけた。既存の祭りのイメージから、それとはまた別の万華鏡的なヴィジョンと意味を生み出す中山の手腕は、ここでも十全に発揮されている」連作のなかでも代表的な作品となる小磯良平のポスターを使用したものが写真77である。このように神戸という都市の風景をテーマとする作品は、その後、神戸市観光課からの委嘱を受けて、一九三八年以降「神戸観光写真」として数多く撮影されていくことになる。また、その撮影には中山だけではなく、芦屋カメラクラブのメンバーたちも参加している。たとえば四二年に神戸市観光課が編集・発行した『神戸史蹟めぐり』の巻末には、撮影者として中山のほかに、紅谷吉之助、松原重三の名前が明記されている。ただし、編集にあたった折茂安雄の記述によれば、実際の撮影は紅谷と松原の二人に任されていたようである。

写真77　中山岩太《第1回神戸みなとの祭》1933年（中山岩太の会蔵）

再び「ニュースタヂオ」に戻ると、第六号以後には中山自身の、あるいは中山に関連する記事や写真図版を見つけることはできないが、同誌はその後も不定期ながらも刊行を続けていった。第八号（一九三九年七月十二日発行）は発行元であるオリエンタル写真工業の創業者であり、自らも写真家だった社主・菊地東陽の追悼号となっている（菊地は同年四月五日に五十六歳で死去）。

中山と菊地との関係性にあらためて注目すると、中山は農商務省実習生としてカリフォルニアに渡った翌年の一九一九年に、ニューヨークで菊地東陽が経営するキクチ・スタジオに助手として雇われ、実習を兼ねて働いている。また二六年には、ニューヨーク・五番街での生活をたたんでパリ・モンパルナスに移住した中山が、菊地と二人連れでベルギーに赴き、同地の印画紙工場を見学している。オリエンタル写真工業の社史を見ると、中山の名前こそ出てこないが、菊地がヨーロッパを視察した際の様子が記録されている。[131]

帰朝後は菊地からオリエンタル社への入社を強く勧められたが、中山は芦屋での新たな生活を選択した。[132]これらのことから、「フォトタイムス」や新興写真研究会といったオリエンタル写真工業と関連する写真家や編集者とは特別なつながりがなかった中山が同社の業界誌「ニュースタヂオ」で仕事をすることになったのは、社主である菊地との長きにわたる親交によるものだったと推察される。そして菊地の死去にともなって「ニュースタヂオ」との関係も途切れることになり、もはや以後の号に中山の姿を見ることはなくなった。一段と戦時色が強まるなか、営業写真家のための業界誌だった「ニュースタヂオ」自体も、当局による雑誌類の整理・統合と物資節約の社会動向のなかで、一九四〇年の末ごろに終刊したようである。[133]

注

（1）瀬木博信編『広告六十年』博報堂、一九五五年、ページ記載なし

(2) 同書 一五一ページ
(3) 同書 一五二ページ
(4) 今泉武治「新聞広告百年」、東京アートディレクターズクラブ編『日本の広告美術――明治・大正・昭和 2 新聞広告・雑誌広告』所収、美術出版社、一九六七年、三九ページ
(5) 山名文夫『体験的デザイン史』ダヴィッド社、一九七六年、三七六ページ
(6) 同前
(7) 中井幸一「広告と生きた世紀「新興写真」の芸術センスを宣伝に活かす」「朝日クロニクル週刊20世紀」第六十七号、朝日新聞社、二〇〇〇年、四〇ページ
(8) 前掲『広告六十年』一五二ページ
(9) 田辺聖子『道頓堀の雨に別れて以来なり――川柳作家・岸本水府とその時代』中巻（中公文庫）、中央公論新社、二〇〇〇年、一七―一八ページ
(10) 100周年記念事業委員会編『フクスケ100年のあゆみ』福助、一九八四年、三七ページ
(11) 岸本水府「広告写真に就ての苦心」、アトリヱ社編『写真及漫画応用広告集』（「現代商業美術全集」第十四巻）所収、アルス、一九二八年、二九ページ
(12) 竹原あき子／森山明子監修『カラー版 日本デザイン史』美術出版社、二〇〇三年、五五―五六ページ
(13) 金子要次郎編『福助足袋の六十年』福助足袋、一九四二年、一二三―一二四ページ
(14) 橋爪節也「恒富とグラフィック――ポスター、小説挿絵、スケッチほか」、橋爪節也監修『北野恒富展』所収、東京ステーションギャラリー／石川県立美術館／滋賀県立近代美術館、二〇〇三年、一二三ページ

(15) 前掲『福助足袋の六十年』一三四―一三五ページ
(16) 同書二一六ページ
(17) 平野岑一『新聞の知識』大阪毎日新聞社、一九三〇年、一三一―一四ページ
(18) 前掲『福助足袋の六十年』二八八―二八九ページ
(19) 同書二九二ページ
(20) 益田啓一郎によれば、一九二二年に吉田初三郎の鳥瞰図と名所図が多数掲載された『鉄道旅行案内』（鉄道省）が「わずか一年余りで四十版を超える大ベストセラーとなり、一躍初三郎の名も轟く」ことになった。これがきっかけで吉田は人気絵師となる。さらに二四年には「大阪朝日新聞社が関東大震災一周年に際し本紙付録として初三郎に鳥瞰図制作を依頼したことに始まり、大阪毎日新聞社などが競って初三郎に鳥瞰図を依頼する」といったように、吉田と新聞というメディアとが深くかかわっていたことを指摘している。益田啓一郎編『美しき九州――「大正広重」吉田初三郎の世界』海鳥社、二〇〇九年、三二ページ
(21) 堀田典裕『吉田初三郎の鳥瞰図を読む――描かれた近代日本の風景』河出書房新社、二〇〇九年、八七ページ
(22) 藤本倫夫／椎橋勇『広告野郎50年』カオス書館、一九七八年、二〇二ページ
(23) 多川精一『広告はわが生涯の仕事に非ず――昭和宣伝広告の先駆者・太田英茂』岩波書店、二〇〇三年、四三ページ
(24) 同書五〇ページ
(25) 木村伊兵衛「同時に歩いた四〇年の道」、『嶺――金丸重嶺先生古希記念』所収、金丸重嶺先生古希記念出版事務局、一九七四年、九―一〇ページ

(26) 村田豊「序」、ケネス・コリンス『新時代に最も適した広告』所収、阪部史郎訳、福助足袋、一九三三年、ページ記載なし
(27) 同書一五九—一六〇ページ
(28) 前掲『フクスケ100年のあゆみ』六五ページ
(29) 「ふくすけ」第十九号新春特別号、福助足袋、一九五五年、一二二ページ
(30) 同誌四四ページ
(31) 田中一光企画『聞き書きデザイン史』六耀社、二〇〇一年、三三一—三三四ページ
(32) 今竹七郎の記録編集委員会編『今竹七郎とその時代1905—2000——グラフィックデザイン、モダン絵画の先駆者』誠文堂新光社、二〇〇三年、一四ページ
(33) 同書五四—五五ページ。初出は「広告界」一九三九年九月号（誠文堂）。
(34) 中山岩太「ウォルフ型とマン・レイ型」「アサヒカメラ」一九三八年十一月号、朝日新聞社、八〇七—八〇八ページ
(35) 前掲『今竹七郎とその時代1905—2000』五八ページ。初出は「広告界」一九四〇年二月号（誠文堂）。
(36) 同書五九ページ
(37) 同前
(38) 同書一二二ページ
(39) 「画廊」をめぐる作家たち——『「画廊」をめぐる作家たち——「ユーモラス・コーベ」と画廊の青春』展パンフレット所収、兵庫県立美術館、二〇〇三年、ページ記載なし
(40) 枝松亜子／下村朝香編「年譜」、下村朝香編『生誕百年今竹七郎大百科展——モダンデザインのパ

イオニア・製作からコレクションまで大公開」所収、西宮市大谷記念美術館、二〇〇五年、八四ページ参照

(41) 横山幾子編「年譜」、前掲『中山岩太展』所収、一五七ページ
(42) 「神戸画廊三ケ年の変遷『画家の画廊』から『愛好家の画廊』へ」、前掲『画廊』をめぐる作家たち」展パンフレット所収、ページ記載なし
(43) 別車芽夜女「一号の絵」、朝倉斯道氏を偲ぶ会編『朝倉さんを偲んで』所収、朝倉斯道氏を偲ぶ会、一九八〇年、一四五─一四六ページ
(44) ハナヤ勘兵衛「先生のおかげである!!──芦屋と写連」、同書所収、一九九ページ
(45) 朝倉斯道『美術雑談』(らんぷ叢書)、明石豆本らんぷの会、一九七三年、七ページ
(46) 同書八─九ページ
(47) 同書五八─六〇ページ
(48) 中山正子「思い出、中山岩太」に以下の記述がある。「昭和二十四年、満五十四歳で他界しましたが「本職も写真、趣味も写真だ」と申して写真の中に死んで行った彼は、何と幸せな人だったでしょう」(『国画会・写真三十年』国画会写真部、一九六九年、八六ページ)
(49) 前掲『美術雑談』六〇─六二ページ
(50) 前掲「回想座談会「関西写真の戦前を語る」」二九ページ
(51) 河﨑晃一/坂本樹勇/中山亮/中島徳博「回想座談会「中山岩太の世界」」「日本写真芸術学会誌」第六巻第二号、日本写真芸術学会、一九九八年、四九─五一ページ
(52) 前掲「⋯⋯「無題」を超えて」四ページ
(53) 前掲『写真・昭和五十年史』二六ページ

342

(54)「昭和十年写真界の展望」、『日本写真年鑑1935・1936年』所収、朝日新聞社、一九三五年、二九ページ
(55) 中島徳博「関西写真のアヴァンギャルド」「日本写真芸術学会誌」第六巻第二号、日本写真芸術学会、一九九七年、一二ページ、一四─一五ページ参照
(56)「ソシエテ・イルフ」のメンバーの吉崎一人（本名又一郎）は西南学院高等部在学中に関西学生写真連盟の結成に参画し、そこで連盟の世話役をしていたハナヤ勘兵衛と出会うことで本格的に写真を志すようになった。そうした縁で「アシヤ写真サロン」にも積極的に出品していたと思われる。「作家解説」、東京都写真美術館編『日本近代写真の成立と展開』所収、東京都写真美術館、一九九五年、二八〇ページ参照
(57) 三好徹「米子写友会小史」、米子市美術館編『米子写友会回顧展──芸術写真の時代 大正末期～昭和初期』所収、米子市美術館、一九九〇年、六ページ参照
(58)「アサヒカメラ」一九三五年一月号（朝日新聞社）に「アシヤ写真サロン」の最初の公募案内広告が掲載されたが、その主要な項目は以下のとおり。
一、サロンは芦屋カメラクラブ主催、アサヒカメラ後援のもとに、大阪朝日会館及び東京其他の地方に於て展覧会を開催す
一、サロンの目的は、写真又は写真を主体とせるものにして作家個性の美的感覚の表現されたる優秀の作品の公開にあり
一、審査はアサヒカメラ編集部立会の上行ふもの
一、発表はアサヒカメラ誌上に掲載する

(59) 前掲「また何かの機会に…ハナヤ勘兵衛申し送り事項」一二〇ページ。また一例として、「アサヒカメラ」一九三七年七月号（朝日新聞社）の巻末広告ページには「アシヤ写真サロン」一九三七年版の一ページ広告が掲載されていて、その申込先は東京朝日新聞社となっている。
(60) 前掲「私的評伝・中山岩太」一二ページ
(61) 初田亨『百貨店の誕生』（ちくま学芸文庫、筑摩書房、一九九九年、八一―八二ページ参照
(62) 松田慎三『改訂デパートメントストア』日本評論社、一九三三年、三―四ページ
(63) 同書二六一ページ
(64) 濱田四郎『百貨店一夕話』日本電報通信社、一九四八年、七一―七二ページ。ちなみに桑谷定逸は後年、中山太陽堂の初代広告部長を務めた。
(65) 今和次郎編『新版大東京案内』上（ちくま学芸文庫、筑摩書房、二〇〇一年、一三三―一三四ページ
(66) 同書一三四―一三六ページ
(67) 島田巽「写真壁画の実際」、前掲「アサヒカメラ」一九三六年十二月号、九六六ページ
(68) 同論文九六九ページ
(69) 前掲『ハイカラに、九十二歳』二〇〇―二〇一ページ
(70) 同書二〇六ページ
(71) 中山岩太「作品解説」、前掲『日本写真年鑑1935・1936年』六ページ
(72) 日本経営史研究所編『阪神電気鉄道八十年史』阪神電気鉄道、一九八五年、二一四ページ
(73) 橋爪紳也「沿線開発とアミューズメント施設」、「阪神間モダニズム」展実行委員会編『阪神間モダ

（74）前掲「作品解説」六ページ
（75）中山岩太「芸術写真と新興写真」、中山龍次編『ラヂオテキスト　アマチュア写真講座』所収、日本放送協会、一九三六年、五〇ページ
（76）小尾範治「序」、和田利彦編『アマチュア写真講座』所収、日本放送出版協会、一九三六年、一二ページ
（77）大熊敏之「日本超現実主義絵画にみる蝶と貝のモティーフ」、北海道立函館美術館／北海道立三岸好太郎美術館編『蝶の夢・貝の幻 1927～1951──昭和前期の日本超現実主義』所収、北海道新聞社、一九八九年、七一八ページ
（78）同論文六ページ
（79）美術評論家の荒城季夫が一九三四年三月二十八日付「東京朝日新聞」で展評「独立展を観る（二）」を執筆し、三岸の作品を評する際に「てふや貝はシュール・レアリストが好んで用ゐる常たう的材料」であると述べていて、以降の美術史家たちの参照の基点となったとされる。速水豊『シュルレアリスム絵画と日本──イメージの受容と創造』日本放送出版協会、二〇〇九年、二四三ページ参照
（80）同書二四五ページ

345──第4章　中山岩太の実践環境

(81) 山野英嗣「藤田嗣治のある足跡――藤田嗣治と関西モダニズム」、「視る――京都国立近代美術館ニュース」第四百二十四号、京都国立近代美術館、二〇〇六年、六―七ページ
(82) 桑原甲子雄『東京昭和十一年――桑原甲子雄写真集』晶文社、一九七四年、二三六ページ
(83) 藤村里美「堀野正雄年譜」、東京都写真美術館編『幻のモダニスト――写真家 堀野正雄の世界』所収、国書刊行会、二〇一二年、二九一ページ。一方でデザイン史家の川畑直道は、この写真壁画について次のように記している。「一九三五年十二月十七日、東京・銀座五丁目の「森永キャンデーストア」（設計＝前川國男）は、旧「カフェー・タイガー」を改装して開店した。その二階の喫茶部に幅四・一メートル、高さ三メートルの写真壁画が飾られた。公開当初「新紀元を画する東洋唯一の写真壁画」と呼ばれた同作は、森永製菓の嘱託写真家でもあった堀野正雄が撮影したスペインの舞姫マヌエラ・デル・リオの写真五枚を同社広告課が構成したもので、印画作業は六桜社（現・コニカミノルタ）淀橋工場の技師・鹿野寧とその研究室が担当したものである」（川畑直道「写真壁画の時代――パリ万国博とニューヨーク万国博国際館日本部を中心に」、五十殿利治編『帝国』と美術――一九三〇年代日本の対外美術戦略』所収、国書刊行会、二〇一〇年、三九三―三九四ページ
(84) 金子隆一「評伝・堀野正雄」、前掲『幻のモダニスト』所収、二六一ページ
(85) 前掲「写真壁画の時代」三八九ページ
(86) 同論文五一三ページ
(87) 「アサヒカメラ」一九三九年一月号（朝日新聞社）に掲載された「冬の人物撮影」で中山岩太は、《夏の海》同様に、白銀のスキー場を背景にストックを握るモデルをバストショットで構成した自作を以下のように解説している。「スキー場の写真は友人から借りてきまして人物だけを室内で写してはめ込んだものです」（一五四ページ）「クローズアップで遠景迄もハッキリと焦点を合はせて写す

346

と云ふ事は、何んでもない事の様に思はれますけれど、若し遠景が動くものでもある場合には、現在の写真機では絶対に写せない代物です。／夫れで私が斯う云ふトリックをやるのは、手品をやるとか、むづかしい事をやって喜ぶとのでは全くありません。／是は写真術に必要な一の技工、補力とか減力とか云ふ様な方法と全く同様に、写真作画上常識的な技法だと思ってゐます」（一五六ページ）

（88）前掲「写真壁画の時代」三九九―四〇〇ページ
（89）同論文五四二ページ参照
（90）前掲『全関西写壇五十年史』一七三ページ
（91）米谷紅浪「写壇今昔物語（三十一）」「写真月報」一九三九年五月号、写真月報社、五二―五三ページ
（92）「大阪朝日新聞」一九三一年七月二日付二面
（93）安井仲治「写真の発達とその芸術的諸相」、樋口正徳編『新体制国民講座第十集　芸術編』所収、朝日新聞社、一九四二年、八九ページ。この講演会の企画者は、当時大阪朝日新聞社の計画部長の任にあった朝倉斯道である。すでに体調を崩していた安井だったが、朝倉の要請に対してまさに全身全霊で応えたのだろう。安井は講演の二カ月後に入院し、翌年三月に腎不全のため世を去る。享年三十八歳だった。
（94）中山岩太「雑記」「光画」第三号、聚楽社、一九三三年、六七―六八ページ
（95）中山岩太「新しい写真」、前掲「アサヒカメラ」一九三三年七月号、八一ページ
（96）前掲「‥‥「無題」を超えて」二ページ
（97）同論文四ページ
（98）前掲「また何かの機会に…ハナヤ勘兵衛申し送り事項」一一六―一一七ページ

(99)「ダゲレオタイプ発明百年記念 写真の歴史を語る座談会」「アサヒカメラ」一九三七年七月号、朝日新聞社、二〇〇ページ

(100)板垣鷹穂「写真展月評」「アサヒカメラ」一九三七年九月号、朝日新聞社、五三九—五四〇ページ

(101)「ダゲレオタイプ発明百年記念 写真文化展」主催・全関西写真連盟／会場・神戸大丸、一九三七年、ページ記載なし

(102)中山岩太「組写真の一考査」「フォトタイムス」一九三八年二月号、フォトタイムス社、七五ページ

(103)前掲『ハイカラに、九十二歳』二〇七ページ

(104)『大丸神戸店の五十年・その表情』大丸神戸店、一九七六年、一二三ページ

(105)同書二二二ページ

(106)前掲『中山岩太の世界』五六ページ

(107)前掲『ハイカラに、九十二歳』

(108)五島美代子『暖流』三省堂、一九三六年、巻末八ページ

(109)中山岩太「こうべ」に添へて」「プレスアルト」第三十五号、プレスアルト研究会、一九四〇年、一八ページ

(110)折茂安雄「英文冊子「神戸」に就いて」「プレスアルト」第三十七号、プレスアルト研究会、一九四〇年、ページ記載なし

(111)大野一夫「神戸風物絵葉書について」「プレスアルト」第四十五号、プレスアルト研究会、一九四一年、一二ページ

(112)霜鳥之彦「プレスアルト月評」、同誌一七ページ

(113) 森芳太郎「時局化に於ける わが写真画壇の活躍 斯界最近の展望」、『アルス写真年鑑2600年版』所収、アルス、一九四〇年、一三一—一四ページ
(114) 同論文一八ページ
(115) 「発刊の言葉」「ニュースタヂオ 技術と経営」創刊号、オリエンタル写真工業、一九三七年、ページ記載なし
(116) 平野謙「編集後記」、同誌、ページ記載なし
(117) 金子隆一「新興写真研究会についての試論」「東京都写真美術館紀要」第三号、東京都写真美術館、二〇〇二年、二〇ページ
(118) 「オリエンタルスタヂオ」についてはその社史に次のような記述がある。「昭和三年四月「オリエンタルスタヂオ」を創刊した。全面アート刷四六版、美麗なる写真版と有益なる珠玉の記事を満載し、写真雑誌界独歩の境を行くものであった。体裁内容共にイーストマンの『コダカリー、スタヂオライト』と同型の編集で、それにも勝るフレッシュな小型誌であった。日本の写真雑誌中、最も定価の少額な雑誌で、各方面で非常に歓迎されたものであった」(『オリエンタル写真工業株式会社三十年史』オリエンタル写真工業、一九五〇年、三一一—三一二ページ)
(119) 「写真愛国の春」「ニュースタヂオ 技術と経営」第二号、オリエンタル写真工業、一九三七年、ページ記載なし
(120) 中山岩太「百貨店写真部への一考察」、同誌二二一ページ
(121) 同論文二二二ページ
(122) 同論文二二三ページ
(123) 同論文二二三—二二四ページ

(124) 大岩鉱二「赤ちゃん万事ＯＫ！」、同誌一〇ページ
(125) 同論文一一ページ
(126) 同論文一二ページ
(127) 中山岩太「ハイパー・パン物語　私の撮影信念」「ニュースタヂオ　技術と経営」第六号、オリエンタル写真工業、一九三九年、ページ記載なし
(128) 相良周作「写真家　中山岩太と戦前の神戸」、相良周作／小林公編『レトロ・モダン神戸——中山岩太たちが遺した戦前の神戸』所収、兵庫県立美術館、二〇一〇年、一〇〇ページ
(129) 中山による神戸の風景を扱った「観光写真」については注（128）のほかに、相良周作「中山岩太の「神戸風景」についての一考察——神戸市観光課と『プレスアルト』を中心に」（『兵庫県立美術館紀要』第三号、兵庫県立美術館、二〇〇九年）、田井玲子「昭和初期の神戸観光写真をめぐってⅠ」（「神戸市立博物館研究紀要」第十八号、神戸市立博物館、二〇〇二年）、中島徳博「都市の写真家・中山岩太　その知られざる一面」（兵庫県立近代美術館監修『写真のモダニズムⅡ　知られざる中山岩太』所収、西武百貨店、一九八九年）を参照した。また、一九三三年の第一回神戸みなとの祭連作と、三八年以後の神戸市観光課の委嘱による一連の「神戸観光写真」を広告写真に分類するかどうかについては議論の分かれるところだが、本書ではそれらを観光写真とみなし、依頼主が営利目的の事業者ではないという点で、広告写真とは一線を引くことにした。
(130) 折茂安雄「観光から文化への流れ　「神戸史蹟めぐり」完成に寄せて」に以下の記述がある。「一方写真は中山岩太先生に依頼した所、中山さんの御紹介で、大和地方建築物撮影に自信のある紅谷吉之助氏同じく大和の寺院撮影に腕を持つ松原重三の両氏の御援助を受けることとなった。（略）紅谷、松原両氏が如何に熱心に努力されたかは、約二ヶ月の短期間に殆んど全市の史蹟を撮影された

350

見ても分るが、或る時私が須磨浦公園を散策中、背広の二紳士が敦盛塚のあたりの叢に三脚を立てるのに苦心し、膝をついたり匍ったりして、構成に心を砕いてゐる姿を、遠くから望んで、それが両氏であることを知り私は、瞼の熱くなる程有難かった。（略）この冊子には僅か卅二枚しか収録出来ないのを両氏の為に遺憾に思つてゐる」（プレスアルト」第五十六号、プレスアルト研究会、一九四二年、八ページ）

(131) 前掲『オリエンタル写真工業株式会社三十年史』一〇二ページ参照

(132) 中山正子による以下の記述がある。「オリエンタル会社から入社しないかとの話があった。フランスにいた頃、菊地東陽氏とベルギーへ紙の会社を見学に行った時からすすめられていたけれど、彼はあまり気乗りがしていなかった。今は関西での仕事が順調に行っていたし、芦屋という土地も気に入っていたのでお断りした」（前掲『ハイカラに、九十二歳』二〇〇ページ）

(133) 「ニュースタヂオ」については第十三号（一九四〇年十一月七日発行）まで確認できたが、それ以降の号について現時点では不明である。第十三号巻末の平野譲による編集後記には「用紙の節約その他国家指導精神の単一化の為、雑誌類の統合、整理が当局からの通達に依り続々と始められて居る。本誌は単純なる宣伝誌では無く、製品の紹介と共に業界の一指針たらんとし、許さるる限り業界の為に捧げんと努力したい」とある。『オリエンタル写真工業株式会社三十年史』には「ニュースタヂオ」終刊の記述はない。ただし、同社の看板雑誌だった「フォトタイムス」については「昭和十五年十一月、（略）出版文化と用紙節約の建前から新しい運命に直面して、写真雑誌の統制が行はれ、（略）多年写真文化の指導に写真家の養成と啓蒙に力を尽した輝く歴史と功績を記録して茲にその頁を終った」（三一〇ページ）とある。また、「ニュースタヂオ」と同時期の三七年十一月に刊行された「オリエンタル社報」についても、「昭和十五年二月「社報」は、第三巻第二号を以て終刊（略）菊地

健一氏の力瘤の入っていた本誌も、漸く軌道に乗つた態の時、廃刊の巳むなきに到つた」「ニュースタヂオ」も第十三号をもって終刊したと推察される。

第5章

広告写真の行方

1 国際広告写真展の終焉

　一九三〇年、第一回国際広告写真展が東京朝日新聞社によって企画・開催され、その覇者である中山岩太の華々しい登場によって写真界や広告界はもちろんのこと、広く社会一般からも、新たな写真部門として広告写真は大きな注目を集めることになった。その後の中山の写真家としての多方面にわたる活躍ぶりは、これまでにみてきたとおりである。翌年の第二回展の覇者である小石清も同様に、受賞を契機として豊かな才能を発揮し、その後の写真芸術界に輝かしい足跡を残した。
　広告写真がここまで注目されたのは、新聞社の企画力もさることながら、「広告」という概念そのものが日本の社会のなかにすでに十分に浸透しており、人々の日常生活のなかに定着していたこ

とがその前提としてあった。

明治大学教授で経営学の第一人者だった佐々木吉郎は、「経済生活にあつては勿論のこと、一般社会生活にあつても、『広告』は益々重要なる役割を演じて居る」として、当時の社会状況を端的に述べている。「近代都市の内部にあつては、一歩することによって既に広告に接しないでは居られない。(略)／この意味に於て、現代は『広告の時代』である。吾人の日常生活は、広告によってかこまれ、或る意味に於ては広告によって支配されて居る。それと同時に、『広告の時代』と謂はれる中には、広告が極めて新しいもののやうに考へられるのである」

当時の経営学のエキスパートが同時代を「広告の時代」だとして、一九三〇年代という時代の本質を喝破しているのである。では、その謂に倣って、まさにわが国の三〇年代は「広告写真の時代」である、と呼ぶことはできるだろうか。実は三〇年代を広告写真の時代とは文化史家は呼ばな

写真78　佐野公彦《ミツワ石鹸》1934年
(出典：「アサヒカメラ」1934年4月号、朝日新聞社、435ページ)

い。なぜなら、日本のモダニズム期は広告写真の最盛期ではなく、むしろ曲がり角にあった時代だからである。

東京朝日新聞社が狼煙を上げた国際広告写真展は、一九三五年の第六回展まで開催された。つまり計六人の栄えある一等・商工大臣賞受賞者が誕生したわけである。中山、小石に続く一等賞金千円獲得の受賞者と授賞作品は次のとおりである。

第三回展（一九三二年）　高橋義雄（東京）《ライオン歯磨》（写真40）
第四回展（一九三三年）　小川泰儀（東京）《サロメチール》（写真41）
第五回展（一九三四年）　佐野公彦（東京）《ミツワ石鹼》（写真78）

写真79　武内三之助《ブラジルコーヒー》1935年
（出典：「アサヒカメラ」1935年5月号、朝日新聞社、618ページ）

第六回展（一九三五年）　武内三之助（東京）《ブラジルコーヒー》（写真79）

プロ・アマを問わないオープンな公募展であり、いずれの回も多数の応募者・応募作品が集まってきた。そのなかから厳正なる審査を重ねた末に──中山も第三回展以降、審査員としてその決定の場にいた──選び抜かれた最優秀作品とその作者たちである。

しかしながら、現在では第三回以

降の一等受賞者の名前はほとんど知られていない、といっていいだろう。そのことを裏づける一つの資料として、もう一度『日本の写真家』をみてみよう。この人名事典には、一九二九年以前に生まれた写真家、写真評論家、編集者、研究者、写真産業関係者など八百三十九人が収録されているが、第三回展以降の一等受賞者四人はこのなかに含まれていないのである。当時にあって国内有数の大メディアである新聞社から、すぐれた広告写真家である、というお墨付きを与えられた作家であるにもかかわらず。それはなぜなのか。

写真展の主催者である東京朝日新聞社は一九三三年十二月、鎌田彌壽治『整色写真と赤外線写真』を皮切りに「アサヒカメラ叢書」の刊行を始める。「最新にして最鋭！ 写真の全分野を網羅せる一大叢書！」というキャッチ・フレーズで、黒のハードカバーに函入り、文庫本サイズというコンパクトな装丁で統一された同シリーズは、三七年までに十九点が刊行された。「続刊」あるいは「近刊」として、杉浦非水『写真構図の知識』、木村伊兵衛『ライカ写真術』、仲田定之助・金丸重嶺『新興写真の理論と実際』など、さらに数点の予告もされていたが、それらの刊行はかなわなかった。そのなかで松野志氣雄『広告写真術』はシリーズの第四巻として刊行された。

早稲田大学商科（現・商学部）を卒業後、一九二五年に朝日新聞社に入社した松野は、成澤玲川の後を受けて「アサヒカメラ」編集長に就任する。松野は成澤が築いた土台にしっかりと柱を立て、帆を張ることで、同誌を写真・カメラの総合雑誌としてさらに大きく推進させた。そんな松野は自身唯一の単著『広告写真術』の「序」に、「広告に関係ある人々には、もっとも有効に写真を利用して欲しい／写真をやつてゐる人々には、もっともっと商業美術の方面に頭を突込んでもらひ

356

たい/――と云ふのが著者の望みなのである」と記している。

松野は主催者の立場から中心となって国際広告写真展の企画・運営に携わってきた。ちょうど第五回展を終えた段階で刊行された同書には「広告写真の現在」と見出しがついた一文が収録されているのだが、そこには意外なほどネガティヴな感情がつづられている。

この間の取り組みを通して広告写真の価値は社会に認められてきたようだが、実際の実用化となるとどうだろうか、と松野は自問し、まだまだだと自答する。「着想や技術の点では、見るべき佳作が多くありながら、それが最後の段階に於て生命を見出さずに、即ち、額縁に収められた一枚の下絵として観賞されるだけで、輪転機に送りこまれないといふことは、その製作者たちの並々ならぬ努力を考へると一寸涙ぐましくもなる」と松野は嘆息し、スポンサーという存在に論点を絞っていく。

印刷広告の形式として、広告写真が素晴しい性能を持って居り、欧米に於ける実験的結果から見ても、それが近代の人心に鋭く呼びかける唯一無二の形式であるといふことが相当深く解ってゐながら、なほ且つ昔ながらの広告図案に満足してゐるといふのは、確にそれは広告主の怠慢であり、非常な損である。（略）最後の生命を与へるのはやはり広告主だからである。

一言にして言へば、日本の広告写真界の現状は、ここ二、三年来、広告写真の専門を標榜する写真家が続出し、通信社等でも専門に扱ふ様になったと云つてもまだ「習作時代」であつて、その最も優秀な分子が明日の活躍を予測されるに止まつて、厳密な意味では未だ完全な実行期

ここで松野は広告を取り巻く商業界の現状が未成熟であることを述べ、その主な要因が広告写真の実用化に対する広告主の理解不足と「怠慢」にあると指摘している。

では、松野に批判された当の広告主側は広告写真についてどのような考えをもっていたのだろうか。第五回国際広告写真展の結果発表が「アサヒカメラ」誌上に掲載された際、これまでの「作者の立場から」「審査員の立場から」とともに、「広告主の立場から」という項目が加えられているので、それを参照してみたい。

第五回展で佐野公彦が一等を獲得した「ミツワ石鹼」では、担当者の波多海蔵がコメントを寄せている。波多は、印刷や写真の技術向上によって広告に使用される写真表現がよくなったため、これまでの広告に使用されていた絵画よりも効果があり、とくに人物表現では「柔かな艶々しい肌の実感が甚しく表現されてゐる事は拒まれない」と認めながらも、次のような苦言を呈したうえで、スポンサー側の事情を理由に、一等作品を自社広告に使うことはできないと述べている。

然し如何に実感があっても広告訴求の要素の一つとして、商品名や文案と結付けて広告原稿を作る事になると優秀な作品の美点を傷ける事がないとも限らない。現に此写真を利用してミツワ石鹼の広告を作ると従来使用してゐるミツワの書体は少し不調和な感がする。さりとて莫大な広告費をかけて来た書体を単に写真の表現が優れてゐるだけの理由で、速に他の書体に代へ

には入ってない(4)。

358

る事は聊か考慮を要する。今日の広告には従来の書体を用ひたのは前述の理由からで、作者の苦心に対してお気の毒な感があるが決して芸術的良心が無い訳ではない事を諒とされたい。

ほかの入賞作品に寄せられたスポンサー側からのコメントも、いくつか拾つてみよう。「メンソレータム」の諸川稔は「この写真は、一見して少々グロな感じを与へないでもない様だ。従来のメンソレータム広告の中へ続けて差し入れるのには一寸考へさせられるものがある」と作品そのものへの抵抗感をあらわに述べ、「新聞広告に用ふのには製版はどうだらうか、メンソレータムのキヤラクターは如何に書けばよいものか、実際問題として困つたものである」と大仰に嘆いている。

「福助足袋」の黒木資一に至つては、「広告主は永年専門に而もやり尽してゐるし、応募者は広告主程其広告物に知識を有たないので、止むを得ないが、毎年使用連想の圏内をうろうろ漁つて苦んで居る方もまた題名によつては論述的なり暗示的の、もつと深味の有るすばらしいのもみせて戴きたいと思ふ」と、あからさまに居丈高な物言いである。

また、かつて福助足袋広告課に在籍し、中山の受賞作品を新聞広告に使用した岸本水府のコメントもある。すでに岸本は江崎グリコに転職しており、「ビスコ」の広告担当者として入賞作品については次のように述べている。「これを新聞広告にしても、ポスターにしても、何処へ品名を入れようかとなると、軽率に扱へず作者の御意見を伺はぬといけないとおもひます。そこで、応募作品には作者自ら一々品名を入れて頂き、その品名が縦になるか横になるか

359——第5章 広告写真の行方

どんな大きさで何処におちつけるか、更に進んではスローガンは、文案は入れるか入れないか、入れるなら何処に入れるかを明らかにして頂きたいのです」

岸本のコメントは入賞者に対して、アート・ディレクターとしての高度な能力を要求しており、現在であっても相当にむちゃな注文だといえるだろう。

このように広告主側は、あくまでも自社の利益に直接かつ有効につながる方策のなかの一つとして、広告写真を捉えていることがわかる。そして今後の展望やら将来の眺望といった高い視座から、広告写真全体の水準を引き上げるためにどのような対応をすべきかといった事柄についてはほぼ関心外であることが、これら企業担当者のコメントから伝わってくるのである。

広告写真にも深くかかわってきたモダニズムの批評家・板垣鷹穂は、このような懸賞付きの広告写真競技会をめぐる状況をどのようにみていたのか。彼は「アサヒカメラ」で連載を担当している「写真展月評」の場で、停滞し閉塞化している問題の核心をずばりと指摘する。はからずも第五回国際広告写真展についての批評がそれである。

若し仮りに、広告写真と云ふものに興味と理解とを持ちながら「国際広告写真展」をはじめて観た——と云ふ人を想像するとすれば、その人は恐らく、高島屋の会場を呆れて通り抜け、これがあの大掛りな懸賞募集の結果なのか？　と驚くことであらう。

中央に飾られた一等の作品は、あの会場に陳列されてゐる他の作品だけと比べる限り、少くともその「広告的意図」に於いて誤謬のないものであるに相違ない。然しこれとても、第一回

の福助足袋の単なるヴァリエーションに過ぎないと云へる。（略）唯だ、あの広告写真展をみて、下の点だけはハッキリ云ふことが出来るであらう。即ち日本で広告写真に関心を抱いてゐる人達の多くは、既に遠く過ぎ去つた広告写真の古い形式に今もつて捉はれ、単なる図案的構想のみを重視してゐる――と云ふことである。

日本の広告写真が閉塞状況に陥つている現状の根底に、その核心部分に、中山の《福助足袋》があるのではないか――板垣の指摘によって、あらためて「中山岩太形式」問題が焦点化されることになったのである。

*

「アサヒカメラ」一九三五年二月号に、とある座談会が掲載された。テーマは「第六回国際広告写真展を前に広告写真を語る」。同年一月十六日に東京朝日新聞社の貴賓室でおこなわれたものであり、出席者は小林一三、和田三造、成澤玲川、山脇巌、濱田増治、新田宇一郎、星野辰男、松野志氣雄の八人である。星野辰男が進行役となり、第一回展から審査員を務めてきた濱田増治にこれまでの傾向を尋ねるところから座談会は始まる。指名を受けて、濱田は以下のように述べる。

濱田　（略）全体が構成的の写真が多くて、結果から見れば図案的の写真が多かつたやうに思ひます。そこで一等に入つた中山さんの写真なんかを見ると、どつちかといふとやはり白と黒

361――第5章　広告写真の行方

とのハッキリしたやうなものといつたものが入選してゐるやうです。（略）全体の傾向から見ると、朝日の懸賞広告写真の傾向は図案的のやうなものに傾いて居るとか、或は商品だけの大写しが多いのではないかといふやうな非難もあつたやうであります。（略）構成といふのは組合せの構成的のもので、それで商品も比較的大写しのやうなもの、さいういつたものが全体の傾向になつて居るのです。随つてこれはどうも少し美術家から見ると面白いかも知れないが、大衆から見るとピンと来るかどうかといふことは、ちよつと私は疑問に思つて居りますが、そんな経路を通つて来たと思ひます。

この濱田の発言を契機に、和田、星野、新田らが反応して次々と意見を口にする。

和田　あの福助足袋のやつは品がよ過ぎて……。
濱田　理想が少し高く、指導的になつて居るやうに思ひます。
星野　その後にあれだけ端的のものがないやうに思ふですね。
和田　あれは好かつたです。なんだかあれが一ツの型になつた。
新田　あれが今日までの展覧会を支配したやうに思ひます。

この写真専門誌の座談会には、出席者の一人として実業家の小林一三が加わっていた。小林は阪急電鉄や阪急百貨店、宝塚歌劇団をはじめとする阪急東宝グループ（現・阪急阪神東宝グループ）の

創始者であり、鉄道を基盤に都市開発と流通事業を一体のものとして推進し、私鉄経営での一つの成功モデルを作り上げた人物である。顧客のニーズに対応し、さまざまな商品開発に独自の才覚を発揮した小林は、広告写真についても「写真がなくては駄目ですね。広告は写真の時代にはいって居りますよ」と、その必要性を理解したうえで、次のように熱意を込めて語っている。

広告といふものは、私は写真は分らないけれども、始終使ふものでなければ駄目だと思ひますね。かういふ本に挿へて見るものだけでは……。さうすると今の新聞に適用されるやうに、新聞の上の写真は非常に悪い、もう刷りも悪ければ、非常に早くやるのですから極簡単に、それこそ模様化した、構成派か何か知らないが、それで目につくやうな写真を撮ることを考へなければ駄目だと思ひますね。これからの広告は写真にするといふけれども、写真で見るといふより昨日の日日新聞、それからその前の金曜の読売新聞、もう殆ど五段位使ってやって居るけれども、技術が下手だから何をやって居るか分らん。愈々広告写真の必要といふものは貴方がたならずとも、他人事でなく吾々も考へて居るのですが、もっと広告写真を作らなければ駄目だと思って居る。⑫

座談会はその後、広告写真の「行詰り」をどう打開すべきかをテーマに、その必要性や価値をはじめ印刷技術、審査員、広告主、モデルなどの問題点について一通りの議論がおこなわれた。そしてようやくまとめの段にきて、出席者たちの間に再び中山の話題がのぼる。

松野　小林さんの一針は使へるものでなければ広告写真ぢやない……。

小林　それ程極端ぢやないが、その心持ですね。

成澤　それはさうですね。それを又細かく言ふと、そこに色々の条件があるでせうが根本はそこですね。

新田　中山氏が第一回で及ぼしたやうな影響を広告に及ぼすやうな作品が出て来たら期せずしてそこに皆殺到するだらうといふお話ですね。

成澤　詰り中山氏の真似をするだらうといふ訳ですね。

新田　中山氏が第一回の写真展に出て来て、写真展全体に及ぼしたやうな影響を、詰りこれを新聞広告に近付けるやうな建前の上に於て写真展の上に影響を及ぼすやうなものが出て来たら、そこに皆……。

小林　食付くだらうといふんです。

星野　併し足袋の影響といふものは恐しかつた。それは本当に簡単な線だけで。

和田　鮮かでしたね。

松野　結局今までの朝日型の広告写真に於てはあれが一番良かつたのぢやありませんか。

星野　さうでもないが……。

成澤　そんな気がする。

和田　一つの型が出来た。⑬

座談会がおこなわれた三カ月後、第六回国際広告写真展が開催される。その翌月に発行された「アサヒカメラ」の「写真展月評」での板垣鷹穂の批評は以下のようだった。

例年の通りの展覧会であるが、陳列してある作品だけに就いてみると、極く少数の入賞作を除けば、今年の審査は大体に於いて当を得てゐたやうに思はれる。唯中に、甚だ写真的ならぬポスター風の図案を求めたものや、安つぽいカメラのデイレツタンテイズを弄んだものなども少しあつたやうであるが、全体として、本年の審査は無理（ママ）であつた。

また応募作品の方は、煙草などには相当に面白いものが多かつたが、あとは大抵例年の通りで、別に新しい進展がないやうであつた。然し此処には、応募作家の態度と、審査する側の態度と、商業写真界の態度と、広告主の態度と云ふ、四つの方面に於ける人々の「態度」が深く関係してゐることと思はれる。従つて、それ等の人々の「態度」が互に相連関しながら改革されない限り、新しい伸展の現象は期待出来ないやうに想像される。

これが第六回展に対する板垣の批評の全文である。「ブラジルコーヒー」は、一等・武内三之助、二等・潮龍之助、三等・大関弘がそれぞれ受賞して、上位入賞を独占する。はたしてこのことが問題となり、競技会に対する非難の声が上がったかどうかはうかがいしれないが、その後の「アサヒカメラ」誌上には同展を揶揄するような口調で、M野Q平なる匿名者が「広告写真家を数へる」と

題する一文を寄せている。

M野は、「今度こそ金一千円頂戴いたします。(略) 敵を知り己を知るものは必ず勝です。／一等となるとちと取れないが、二等三等を含めると毎回十三人あるからさう困難ではないやうなものだが」と述べて、第一回展以来の入賞者の入賞累計回数等のデータをもとにさまざまな分析を試みている。たとえば入賞しやすいテーマ＝商品があるとして、そのデータを開陳する。「筆頭は何といっても福助足袋で、今迄に六点の入賞作品を生んでゐる。以下入賞を数へると、カルピスがゴロナと連合軍で六点〔〕スマイルとマツダが各四点、メガネ肝油、ライオン歯磨、森永、ビタオール、花王石鹸、サロメチール、ブラジルコーヒーが各三点。これらの商品は作家の夢を往来してずゐぶんとうなされた人もゐやう」

競技会も回数を重ねてくると、当然ながら応募する写真家の側のモチベーションにも変化が生じてくる。新たな視覚表現の創造を目指して真摯に広告写真の制作に取り組むべきところが、どうすれば効率よく確実に賞金が獲得できるのか、その必勝法の探求に余念がなくなってくる。M野の一文は、そのことをあけすけに皮肉ったものとみることができる。板垣の指摘した「態度」の改革は依然として果たされることはなく、広告主と写真家の両者ともに、真摯に広告写真に相対しようとするモチベーションは低下するばかりであった。

一九三六年六月十五日、東京朝日新聞社は新しく朝日広告賞を制定し、広告写真は広告図案、広告漫画の三部門の一つとして、そこに吸収された。同年九月二十八日、「昭和十一年度朝日広告賞」の入選発表があり、特選一等として渋谷龍吉による広告写真《レートクレーム》が受賞する。

366

結果的に三〇年に第一回展が開催された国際広告写真展は、三五年四月に開催された第六回展で、その役割を終えることになる。

写真、デザイン、商業美術を包摂する近代日本の視覚文化史で、東京朝日新聞社が一九三〇年代の六年間にわたって開催した国際広告写真展は、広告写真というエレメントを同時代の人々の意識に鮮烈に刻み付けたという点で非常に重要なイベントだった。しかしながら座談会に出席した関係者の発言からもわかるように、展覧会を通してほとんど唯一の成果であり貴石とも呼べる作品が、中山岩太による広告写真《福助足袋》だった、ということもまた同時に明らかである。こうして貴重な成果は強固な規範となって広告写真家たちを縛り続けることになった。《福助足袋》はわが国のモダニズム期の広告写真を代表する、輝かしい一つの到達点である。だがそれは同時にあまりにも突出した作例だったために早々と強固な「型」＝スタイルを確立してしまい、後続の写真家たちが新たに創出すべき表現イメージを抑制してしまったという点では、この時代の写真表現上の限界点でもあったといえるのである。

*

この時期、批評家の板垣と同様に、冷静なまなざしで広告写真の動向を見守りながら考察していたもう一人の人物が存在する。デザイナーの原弘である。

原は一九三六年の『三田広告研究』第二十号に、「広告写真」というシンプルかつストレートなタイトルの論考を寄せている。まず前段として、広告写真の「原始時代」（広告写真以前）には商品

の「現品図や商標や美人」の網版印刷に写真が使用され、一八九〇年代ごろ（明治二十年代）にはキリンビールが当時の著名な芸妓ぽんたの写真を拡大してポスターを発行したという事例を挙げた原は、昭和初頭から広告写真は「開拓時代」に入るとして、国際広告写真展をモデルケースにその功罪をはっきりと指摘する。

昭和五年に東京朝日新聞社が主催となつて開いた第一回国際広告写真展覧会は此の開拓時代の初頭に於ける記録すべきものであり、我国に於ける広告写真発達に貢献する処も甚大であつた。が、同時にその結果として広告写真に対する余り狭い固定した観念を人々に植えつけ、それが今日に至るまで広告写真の発展に禍ひしてゐると云ふ点に於て若干の罪を作つてゐることも認めなければならない。

原は、広告写真をめぐる問題点として、これまでは広告を専門に扱う写真家が存在せず、広告に無関心な写真家が片手間仕事として取り組んできたことがあるとする。だが、それ以上に非があるのは、多くの広告主の対応だと指摘する。

これはあながち写真家許りの罪ではなく、依頼者側にも罪がある。例へば広告部に図案家ならば何人でも置く程の店でも、広告写真の必要は感じ乍らも一人の広告写真家を専属として遇しやうとはしない。写真家と雖もよい広告写真を作るためには結局その店の広告計画にまで参加

368

しなければ、正しい意味の広告写真は出来ない。世の広告主の多くは広告写真の為に支払ふ費用を余りに惜しみ過ぎる。余りに安価なものに考へ過ぎる。少くとも現状はさうである。(17)

原がこの一文を執筆したそもそものねらいは、印刷化される広告写真について、どう有効な手立てを打つかにあった。原は広告写真の利用を新聞や雑誌といった紙媒体にとどめることなく、新たに発想を広げていくことでその需要はますます増大していくと確信しており、そのためにはデザイナーの介在が不可欠だと考えていた。

要するに今日の商業美術家の仕事は大部分手の仕事であってその生産のテンポは甚だ緩い。而もその作品はそんなに高く評価はされてゐないのである。そこで写真が使はれることになる。生産手段の機械化である。写真を使ふことによってはるかに短時間に広告原稿は作成される。写真を使用して原稿を作る場合に必要なのは手先ではなくて頭脳である。よきレイアウトである。(略)
ただ僕等は今が広告写真の繁栄時代などと思ってはならない。もっともっと質的に高揚され(18)なければ、ぽんたが洋服を着ただけしかない広告が未だ多過ぎやしないだらうか。

原はこのように論考を締めくくるが、その論旨は実に明快である。広告写真を有効活用するには、手先ではなくすぐれた頭脳＝よきレイアウトが必須である、と断言する原は、行き詰まった広告界

369——第5章　広告写真の行方

に颯爽と登場した新しいスタイルの実践者＝デザイナーのようにみえる。

当時はまだ図案家と呼ばれていたデザイナーだが、東京では原弘や山名文夫、関西では今竹七郎が主体となって、広告表現にどう写真を使うべきかを課題に掲げて試行錯誤を重ねていた。一九三八年七月二十六日の夜、大阪・堂島の毎日新聞社の横の料亭・百姓亭で、今竹をはじめとする関西のデザイナーたちは来阪中の山名と宮山峻を囲んで交流の一席を設ける。参加メンバーは山名文夫（資生堂）、宮山峻（「広告界」編集長、今竹七郎、髙島屋）、井上敏行（フリーランス）、柴田可壽馬（大丸）、大田健一（ニッケ）、二渡亜土（そごう）、そしてこの会合を企画した幹事の脇清吉（「プレスアルト」発行人）だった。

年に一度くらい来阪するという山名は、「大阪へ来ると気が落着きますなあ、帰ったと云ふ気がします。生れたのは広島で、和歌山で育つて、大阪で勉強して東京で稼いで居る訳です」と日本酒の杯を傾けながら、リラックスして喋り始める。

山名を主役に、話題は資生堂の広告活動から百貨店の新聞広告へと進む。そして座談会の後半になって話題は広告写真に集中していく。重要なやりとりを含んでいるので、少し長く引用する。

山名氏　デザインは非常に綺麗にやっても写真が何時も不完全でぶつこわしになる、いい広告写真家がうんと出て来なくては駄目だね、

井上氏　写真は旨く出て居ても製版でくづされたら何もならない。

山名氏　そうではない、それは図案家がだめなのだ。

大田氏　自分で写真もやつて行けりだば一番いいけれども種々な事情例へば時間のない事、設備のない事等の為写真家に頼むと写真家は写真家のプライドを持つて居て全体のレーアウト或は構図等の事を考へて写真家として面白いものを、ものをと云ふ風に撮りたがつて困る場合が多い。

井上氏　僕もそれにはいつも困つて居る、例へば左から光線をあてて撮つて文字との組合せを最初から考へて写真家へ頼むと先方ではそんな方から光線をあててはいけないと云つてどうしてもこちらの思ふ様にやつて呉れない。いい写真家程はつきりしたプライドを持つて居て図案家の意見と一致しない。

柴田氏　写真家に頼むと技術的方面は非常にいいけれどその商品のもつポイントと云ふものがちつとも出てない事が多い。図案家の表したいその商品のポイントが少しも出て居ずただ写真が綺麗であるばかりでは何にもならない。

山名氏　プライドを持つやうな写真家では困るね、タイアップしていける人でなくてはね、しかし図案家が自分で撮し回るやうだつたら駄目だ。時間がないから一日を三十四時間にでもしなくては出来ない事だよ。（略）要するに万能者になるなと云ふのだ、写真も出来る図案も描く、文案も出来ると云ふやうなのは余り好ましくないね、

宮山氏　又写真家が図案家の仕事を研究して図案家の領域にまで侵出して来た場合は図案家は自分の領域を侵される訳だね、

山名氏　結局同じ事だよ、例へば金丸氏のあの技術に自分の図案で文案はその方の優秀な人に

頼んでタイアップして一つの広告を作る方がどれ丈いいものが出来るかもしれない。単独に所有するものを全部自分でやる必要はない、要はそれぞれの分野を理解することだ。

今竹氏　そう云ふものかしれないけれど思ふやうな写真は仲々撮って貰へないので困って居る訳だ、

山名氏　それは広告写真家が少ないからだ。僕自身はタイアップが好きだけれど、好きな写真がなかなか作って貰えないから仕方なく自分で描いてしまふやうな事がちょいちょい有る。だがいい写真をつかって良い広告がしたいね。

大田氏　差当って理想的な写真家とのタイアップが不能だから、及ばずながら、自分で写真も研究して行くより仕方がないのです。

柴田氏　良い商業写真家がどしどし出ないと云ふのは日本ではまだ食って行けないからでせう。実際商業写真家丈で立つて行く人は無いね。それぢやいい写真は望まれない。

宮山氏　結局それは引合はないからだ。一日も二日も犠牲にして何枚ものネガを使つて一枚しか取引が出来ないと云ふ様な現状で有るし需要者も少ないと云ふ事も原因だね。（略）

柴田氏　広告界に出て居た、あのサンモリッツの雲の写真を使つたポスターね、あれなど図案家と写真家のタイアップして出来た傑作だと思ふな、僕はアレを見た時に写真家丈ではとてもあれ丈のものを撮るのは不可能だと思つたよ。

山名氏　図案家は要するにいい写真家の仲間を持つ事だね。[20]

これらの発言からも明らかなように、時代意識に長け、敏感で実践的なデザイナーたちはすぐれた写真家との協働＝タイアップを強く望んでいた。では、はたして彼らはどのような写真家を求めていたのだろうか。当然ながら彼らの誰もが、中山岩太の存在を意識していたことだろう。原は、中山が同人だった「光画」に、力がこもったグラフィズム論「絵―写真、文字―活字、そしてTypofoto」を四回にわたって連載した。また、山名は第一回国際広告写真展の会場で、中山の受賞作に感銘を受けていた。

だが、彼らと中山とのタイアップが実現することはなかった。山名は名取洋之助が率いる日本工房（第二次）の「NIPPON」で渡辺義雄や土門拳の写真のレイアウトに携わり、原はアート・ディレクター太田英茂のもと、東方社の「FRONT」で木村伊兵衛とタッグを組んだ。彼らもまた中山とすれ違ったのであった。

中山は「アサヒカメラ」一九三五年四月号に掲載された「抗議　作家の立場から（アサヒカメラ二月号より）」で、断片的ではあるが、「もし広告主が広告写真の実用性を論ずるなら先づ無条件に使った後にその是非を論じてもらひ度い。若し日本に傑出した広告写真がないとすれば夫れは広告主の責任で作家の責任ではない」といった激しい調子で、広告主批判をすでにおこなっていた。

その後、同誌一九三六年十二月号に、中山はもう一度広告写真についてのまとまった文章を発表する。「広告写真に現はれた前衛写真」と題する論考がそれである。はじめに中山は、「写真家が撮影前に自分の気持を整理し、自分の感覚を吟味して対象物を研究した上、撮影を行ふか、また印画紙の引伸とか焼付をするときに非常に工夫をして、自分の感覚或は目的を達する様に工夫しなければ

373――第5章　広告写真の行方

ばなかなか写真機は気持のやうに写して呉れるものではありません」と、自身の撮影の際の心構えを述べる。そのうえで「新興写真」という言葉を嫌う中山は、不本意ながらもほぼ同意語として「前衛写真」という表現を使用して、「前衛写真」＝人真似をしない類例のない仕事である、とそれを定義する。そして「これが広告写真に非常に必要ぢやないかと考へ」て、あらためて自身の広告写真観を表明する。

そこで私は広告写真の最も優秀なものは前衛的の仕事をしてゐる作家の仕事を巧みに商品化して行くところにあると思ひます。広告写真は既に第三者を捉へるのが仕事でありますから、単純に写した商品写真は意味をなさぬと思ひます。前衛写真の試みた技巧の表現や感覚を実際に使つたものが、既に広告写真として一番迫力を持つてゐるかと思ひます。(略)
前衛写真は前に申しましたやうに、広告写真の様な目的、意味は持つてゐませんが、広告写真の場合は第三者を捉へるといふ厳然たる一つの目的を持つてゐるのでありますから、私は前衛写真の実用化したものが広告写真として新鮮なる迫力を持つてゐるといふことを信ずるものであります。㉓

この一文に反応を示すデザイナーはいなかった。両者のずれは明らかであった。中山が表明した信念が正しいか正しくないかという問題ではなく、広告というメディアで、まさにこのとき別の位相が生起していた。そのような観点から、このずれを見つめるべきである。写真

374

家と広告主といったこれまでの一対一の対応ではなく、「よきレイアウト」を身上とするデザイナーたちが写真の使用者として独自に介在することで、広告・宣伝活動という表現分野を新たなステージへと移送しようとしていたのである。新たなステージの主役を務めることになるのは、新聞・雑誌に掲載される単発的で部分的な商品広告ではなく、国家主導の対外宣伝を目的とする一冊まるごとのグラフ誌であった。時代の空気に敏感なデザイナーや写真家たちは、もはや一企業としての広告主との一対一の対応を見限って、新たな活躍の場を求め、いっせいに国策グラフ誌へと向かっていった。

しかしながら中山は、そのステージ自体に何かしらの魅力を感じることはなかった。魅力どころか、ますます違和感を覚えるばかりだった。写真の使用者であるデザイナーとは違い、中山は自身が写真の制作者であるという考えに徹した写真家であった。そのためデザイナーとの間に軋みが生じることになり、よりいっそう鬱屈した気持ちにとらわれていたことだろう。その昏い意識が次第に累積し、小さな裂け目から一気に噴流するように強く表出したものが、本書のはじめに引いた次の言葉であった。

私は美しいものが好きだ。運悪るく、美しいものに出逢はなかった時には、デッチあげても、美しいものに作りあげたい。(略)
私は、いつでも、美しい写真を遂求してゐる。其の人でなくてもいゝ。自然でなくてもいゝ。とも角美しい写真が好きだ。(24)

その二年後の「写真月報」一九四〇年四月号に、中山は「雑言」という随想を掲載している。そのタイトルは昔日の「光画」での「雑記」あるいは「雑録」を想起させる。だが、その内容はかつての出来事を懐古するようなたぐいではなかった。

冒頭から、中山はひどく沈んだ調子で「日本の写真界には、写真屋とアマチユアより外。少なくとも此の両者としてより外一般には認められてゐない。（略）勇ましく此の習慣を打ちこはそうとしても、乃至は仕事の価値を認めて貰らをうと思つても夫れは殆んど不可能な状態にある」と、うめくように述べる。そしてアマチュアという言葉をめぐって、自己のにがい心情を吐き出すかのように以下の文を綴っている。

自分自身の立場を考へると、実際にはそう云ふ人達［アマチュアを自称する人々］と同じ立場にある。何故ならば、生活としての写真は所謂写真屋の仕事で、私の自由作品や展覧会に出品する作品とは全く別である。であるから前述の様な人達がアマチュア写真家と称すると同じに私もアマチュアと云へる訳である。

然し私は自分はアマチュアではないと思つてゐる。（略）日本の写真界は、世界のどこの国よりも優つてはゐても決しておとりはしないと思ふ。然し外国には時々ほんとうに頭の下る様な作品があるのに、日本には実に少ない。是れと云ふのもアマチュアと自称し、仕事に対する責任感が少ない為めによく聞く言葉ではあるが、「一時は

「写真に凝つたが……」と云ふ事になるのではないかと思ふ。[26]

アマチュアという言葉を多数の写真家が安易に発することで、それが社会一般のなかでの写真の価値の低下を招き、写真家の存在までもが見下されるのではないか、という危惧を中山はあらわにしている。

最後の部分で中山は、最近自身が経験した事柄へと話題を転換する。中山はこの二、三年間で友人たちの遺作展や残されたフィルムを見る機会が何度もあり、そこでこれまで気づかなかった作品をいくつか発見したという。そのなかの未発表のもの、密着焼きさえ作られていないネガに、とてもすぐれたものが多くあった、というのだ。中山はなぜ彼らが生前にそれを見せようとしなかったのか、残念に思いながらもその理由を考えることで、この随想を閉じる。

恐らく御本人にしてみれば、自然に接してゐる時——例へ顔であつても、花であつても又は風景であつても——物に接してゐる時には、本当の自分であり、本当の自分の感覚の命ずるままにシヤターを切つてゐながら、現像してネガを調べる時にはもう本当の自分ではなくなつてゐるかに見られる。何故ならば其当時此の友人達は当時の類例に近いものとか当時の流行みたいなものばかりを見せて呉れてゐる。返すがへすも残念な現象だと思ふ。然し是れが写真界の事実かも知れない。[27]

「然し私はアマチュアではない」とあえて述べる中山という写真家の、当時の写真界での孤高の姿がひしひしと伝わってくる。虚空に向かって自問しているかのように。「本当の自分（の感覚）」というフレーズを何度も発している。私にはこの一文に対応する、中山の《デコレイション》に付されたメッセージの「私は美しいものが好きだ」という一文に対応する、中山の自己解説だと思われて仕方がないのである。

2　ユダヤ人難民とプルーフ写真

　中山が「雑言」を書いた一九四〇年、日本国内はすでに戦時下の社会体制にあった。敗戦後の一九五一年に日本電報通信社が発行した『広告五十年史』には、当時の広告をめぐる社会状況についての一端が記述されている。

　〔昭和〕十五年、七・七禁令〔商工省と農林省が省令として発した、いわゆる「贅沢禁止令」のこと〕が新体制運動とともに押し出され、「滅死奉公」（ママ）「公益優先」の掛け声に続いて「贅沢は敵だ」と叫ばれて、自粛自戒の名目で国民生活の圧縮に拍車が加えられた。新聞はその紙面を一そう時局色に塗りかえ、広告面においても広告主と協力して当面の要請にそうべく務めた。

（略）

378

続いて「献納広告」なるものが現れるようになった。これは新体制運動の推進機関として設置された「精神総動員本部」の提唱により、新聞雑誌の広告面あるいはポスターに時局スローガンを掲げて、政府に協力するもので、商品名を併記して宣伝したものは「献納」とは認められなかった。そこに強要はなかったが、「新体制」「愛国」の風の吹きまくるところ、それに唱和しないものは非国民のように見なされた折から、この広告は終戦まで続出していた。[28]

一方、近年の歴史研究では、この時期の日本は決してファシズム一色に染まった「暗い谷間」の時代ではなく、庶民の多くはまだ百貨店での消費活動や鉄道を利用した観光旅行を楽しんでいた、ともいわれている。たとえばアメリカの日本史研究者のケネス・ルオフは一九四〇年が皇紀でいうところの「紀元二千六百年」にあたるため、日本とその植民地ではさまざまな「奉祝」行事がおこなわれ、それによって観光ブームが起きていたことに注目し、観光史・鉄道史という観点からの昭和史研究の見直しを提起している。中山との関連で興味深いのが、百貨店についてのルオフの考察である。

ルオフは、百貨店は消費文化の中心に位置し、それ自体観光の場でもあったが、旅行文化とも密接な関係があり、観光の促進に果たした役割はとりわけ大きかったとして、その理由を述べている。旅行はほかの消費の促進にもつながり、「百貨店は旅行を勧めることで、それ以上の見返りがあったからである。観光客はせっかく旅行に行くのだからと、旅に必要なものを買いこんだ。一九四〇年には多くの中産階級の日本人がカメラで旅先の写真や映像を収めるようになった。その行き先

写真80 「大丸のカタログ」1940年4月号（大丸通信販売部）（著者蔵）

が異郷の外地である場合は、なおさらだった。百貨店ではカメラやフィルムに加えて、旅先に欠かせないスーツケースなども売られていた〔29〕。

確かに、当時の大丸通信販売部が作成し顧客に配った「大丸のカタログ」一九四〇年四月号を見ると、「大丸特選　ローザーカメラ」が「春のピクニックに…御旅行に……撮しよい優秀品」というコピーとともに掲載されている〔30〕（写真80）。

この冊子の表紙写真をはじめ各ページの商品写真を誰が撮ったかは不明である。中山の可能性がまったくないとは言い切れないが、ただしこの時期も、中山はこれまでどおり、神戸大丸・七階写真室で肖像撮影中心の担当業務にいそしんでいた。中山のもとを訪ねる顧客は絶えなかったのである。

広告・流通業界の第一線で働くデザイナーたちにとって、すでに時代の空気は大きく変化し

ていた。一般庶民には広告はまだ周囲にあふれているようにみえたが、デザイナーたちの状況は日ごとに厳しくなっていった。たとえば三省堂の図案部に在籍していたデザイナーの高橋錦吉も、広告界の現状に強い危機感を抱いた一人だった。後年、高橋は当時を振り返って述べている。

昭和一五年頃からは資材の配給も思わしくなく、すべての物資は戦争優先となり、三省堂などでも宣伝や広告のための資材の使用が窮屈になり、仕事の量も少なくなり、このような空気のなかではデザイン一途に生きることは困難になってきた。対外宣伝とか直接国家に奉仕する機関にでも入らなければ、自分のデザイン技術は生かしようがない。(31)

そのように感じた高橋は一九四〇年八月に三省堂を離れ、洋画家でデザイナーの橋本徹郎を中心に創立された日本写真工芸社の美術部に移籍する。そこには総編集局長としてデザイナーの河野鷹思、編集長として詩人の草野天平(兄は「蛙の詩人」こと草野心平)、写真部長としてデザイナーの田村茂といったメンバーがそろっていた。高橋はその工房で、「対米英を目標とした宣伝グラフ「VAN」、対共栄圏向けの宣伝誌「NID」など種々の情報局推薦の印刷物を製作した」(32)と、国策グラフ誌に携わっていた経緯を語っている。

時代はこのあとすぐに奈落の底へと転げ落ちていく。総編集局長だった河野鷹思は翌年、葉書一枚で徴用され、ジャワ(現・インドネシア共和国)派遣軍報道班員として前線に送り込まれる。写真部長の田村も同様に、陸軍の報道班員としてビルマ(現・ミャンマー)に向かった。

高橋はその後、名取洋之助が主宰する国際報道工芸の美術部に在籍し、さらに原弘が美術部長をしていた対外宣伝機関・東方社へと移り、そこで召集されることになる。一九四一年以後は、もはや写真家もデザイナーたちも、これまでのように広告写真とかかわれる状況ではなくなってしまっていたのである。

　　　＊

　本書を終えるにあたって、一九四一年当時の営業写真家としての中山に関するエピソードを紹介したい。それはまた、安井仲治率いる丹平写真倶楽部の活動ともかかわってくるものである。
　一九四一年三月、丹平写真倶楽部の安井仲治、田淵銀芳、川崎亀太郎、手塚粲、椎原治、河野徹の六人が、神戸に滞在していたポーランド系の亡命ユダヤ人たちを撮影する。
　安井たち丹平写真倶楽部メンバーの被写体となったユダヤ人難民は、リトアニアの在カウナス日本領事館の外交官だった杉原千畝が発行した「命のビザ」で辛くもヨーロッパからの脱出を遂げた人々だった。ウラジオストックからの連絡船で日本を目指した彼らは福井・敦賀港に上陸後、鉄道を使って神戸へと移動してきたのであった。日本で唯一のユダヤ人組織だった神戸ユダヤ協会が彼らの一時的な身元引受人となったからである。神戸ユダヤ協会の資料を調査した金子マーティンは、一九四一年三月末時点の神戸在留のユダヤ人難民は千七百人以上だったとしている。そして四〇年七月から四一年十二月までに神戸に避難したユダヤ人難民の総数は四千六百九人（出身国別にドイツが二千百十六人、ポーランドが二千百七十八人、その他の国が三百十五人）だったとして、「これらユ

ダヤ人はナチスの迫害を逃れ、日本を経由して北米や中南米諸国、またオーストラリアやパレスティナなど安全な第三国へ移住し、その多くは第二次世界大戦を延命できた。その人数がさほど多かったとはいえないし、それらユダヤ人難民を日本政府が諸手をあげて受け入れたわけではないものの、結果的にそれは日本国が誇れる歴史の一断面である(33)」と述べている。

当時、神戸の北野や山本通り周辺に身を寄せたユダヤ人たちの様子は連日のように新聞報道されることで話題になり、丹平写真倶楽部のメンバーたちも撮影に出かけることになった。菅谷富夫の調査によれば、撮影日は三月十六日、撮影場所は山本通りにあった神戸在住ユダヤ人移民事務所だった。メンバーの河野徹が撮影した写真のなかに、安井仲治の小学生の息子・仲雄と手塚粲の中学生の息子・治虫が写り込んでいることが近年明らかになった。二人とも父親に連れられて同行していたのである。菅谷はこの写真の存在について、河野が作画上意識して子どもをフレームに入れたのか単なる子どもたちへのサービスカットだったのかはわからないとしながらも、「「道楽」であったがゆえに連れていった子どもたち、それゆえに撮られた一枚の写真。そのことは、でき上がった作品が、日本写真史などという出来合いのフィクションのなかでどれほど大きく取り上げられることよりも、もっともっと重要なことなのかもしれない(34)」と説いている。

撮影された作品は六人による共同連作《流氓ユダヤ》(二十二点)として同年五月、大阪朝日会館での第二十三回丹平写真倶楽部展で発表される。さらにその年の「アサヒカメラ」七月号(朝日新聞社)や「写真文化」十月号(アルス)といった写真雑誌にも一部が紹介されることで大いに注目を集め、この共同連作は高い世評を得る。(35)

《流氓ユダヤ》については中島徳博による先駆的な研究があるが、その論考中、予期せぬところで中山が姿をみせる。

この亡命ユダヤ人たちを通して、もうひとりの重要な写真家、芦屋カメラクラブの中山岩太も関係してくるのである。昭和十一年から中山は、神戸大丸の写真室の営業を任されていた。明日の運命をもあてにできない滞留中のユダヤ人たちが、家族との思い出に記念写真を所望したことは想像にかたくない。実際「神戸大丸中山岩太」のスタンプの押された記念写真が、アメリカのポーランド系ユダヤ人の家族の手元に残されていたのを、テレビのドキュメンタリー番組で偶然見る機会があった。それは典型的な営業写真であったが、その取り繕った姿のかたわらに押印された「中山岩太」の文字から受け取る感慨には複雑なものがあった。このように昭和十五年末から十六年初めにかけ、亡命の途中神戸に滞在したユダヤ人たちは、安井、椎原、中山といった写真家たちとさまざまなかたちで出会い、すれちがって行ったのである。

中島が偶然見たテレビ番組とは、一九九〇年八月十四日に放映された『NHKスペシャル　日本への脱出・ユダヤ人一万キロの旅』のことだろう。ベルギーの「フィルム・ド・メモワール」によって制作されたドキュメンタリーである。その番組のなかでほんの短い時間であるが、中山が撮影した肖像写真が映し出される（写真81）。テレビカメラが写真自体に寄っているために、プリントの上下が切れてしまっているが、中島が指摘したスタンプが写真の文字の一部（「大丸／岩太」）ははっき

384

写真81 『NHKスペシャル　日本への脱出・ユダヤ人1万キロの旅』（1990年）

りと確認される。同番組内でその記念写真について言及されることはないが、そこに写っている男性はオランダ国籍をもつユダヤ人のナータン・グートビルドという人物である。半世紀を経てグートビルド氏自身が、歴史の証言者の一人として番組に出演している。彼はホロコーストをなんとか無事に生き延び、中山が撮影した写真をずっと大切に保管していたのである。

この写真には、スタンプの押印とともにプリント面に「Proof」という書き込みがあるのがみえる。私の手元にある中山写真室のプリントにも同様の押印と書き込みが認められる。そのなかからポーズをとる歌手の松島詩子のポートレートを比較のために掲げてみよう（写真82）。開催期日の記載はないが、神戸湊川の朝日館が発行した「愛国流行歌競演大会・歌詩集」にはディック・ミネ、丸山和歌子とともに松島詩子が登場したようであり、「君と歌へば」「マリネラ」「軍国子守唄」などの歌詞が記載されている。おそらくこのような「愛国／慰問」イベントで神戸に来た際に、松島も中山写真室を訪れたのだろう。グートビルド氏の肖像写真の大きさはテレビ画像ではわからないが、松島詩子のプリントサイズは、縦十五・五センチ×横

385——第5章　広告写真の行方

写真82　中山岩太《松島詩子》1940年ごろ（著者蔵）

十・八センチである。キャビネ判（縦十七・八センチ×横十二・七センチ）よりひと回り小さいサイズといえる。朱肉で押印された「神戸大丸／中山岩太」のスタンプのサイズは、縦二・七センチ×横二・〇センチである。黒のインクでペン書きされた「Proof」の筆跡も一致する。このことから、グートビルド氏はユダヤ人難民として神戸滞留中に妻（あるいは婚約者）をともない、神戸大丸の中山写真室を訪れていたことと推測される。彼らは不安な気持ちをかかえたままのややぎこちない表情で、中山のカメラの前に立ったのである。

また、これらの残された営業写真から、中山が写真室の経営に「プルーフ制」を導入していたことも判明する。プルーフ制とは、レタッチ（修整）を施した複数のプルーフ（見本）写真を顧客に渡し、持ち帰った顧客が気に入ったカットを選んで、そのサイズや枚数を注文する制度である。プルーフ写真自体は注文の際に店側に返却される場合が多いのだが、グートビルド氏は自身が保管しており、松島詩子の見本プリントも遺族の旧蔵品だったこと

から、中山写真室では顧客にそのまま手渡していたものと考えられる。こうして中山が撮影したユダヤ人青年のプルーフ写真は神戸を離れ、戦禍に荒れる海を越えていった。

写真83　*FLIGHT AND RESCUE*（United States Holocaust Memorial Museum, 2000）（著者蔵）

　二〇〇〇年から〇一年にかけて、亡命ユダヤ人たちの苦難に満ちた足跡をたどる展覧会がアメリカのホロコースト・メモリアル・ミュージアムで開催された。「フライト・アンド・レスキュー展」である（写真83）。カタログ表紙の左側上下にレイアウトされた二点の写真は田淵銀芳、右側は安井仲治の作品である。《流氓ユダヤ》シリーズはこの展覧会を象徴する写真であり、「日本での亡命生活」の展示コーナーでも同シリーズが重要な資料として紹介されていた。研究者の小林公は次のように述べている。「この展覧会では「流氓ユダヤ」や中山の神戸風景も紹介された。展示された資料には観光客誘致のために発行されたリーフレット［中山のデザインによる『KOBE & its Environs JAPAN』］も含まれている。青空を模した水色

一九四九年一月二十日の夕刻、中山岩太は神戸大丸での仕事を終えて、帰りに立ち寄った靴屋で倒れる。脳溢血だった。その夜、意識が戻らぬまま写真家は息を引き取る。享年五十三歳。

翌年の一九五〇年一月十七日から二十二日にかけて、最初の遺作展が神戸大丸で開催される。同展は一月二十三日から三十日に、大阪三越へと巡回した。

*

るいは一冊のリーフレットがこのように日の目を見ることで、いうものの数奇さをまざまざと思い知ることになるのである。

写真84　大束元監修「中山岩太遺作展」会場：神戸そごう、1957年（著者蔵）

が印象的なこのリーフレットを携えて、アメリカへと逃れていったユダヤ人がいたのである」[37]

中山がデザインした観光リーフレットや神戸大丸で撮影した肖像写真が、太平洋戦争時に海を渡り、その後半世紀以上もの間大切に保管されてきたのである。当然ながら写真家自身はそのことを知る由もなかったが、のちの世代の私たちは、残された一枚の写真あるいは一冊のリーフレットがこのように日の目を見ることで、その間の過程に思いを馳せ、歴史と

一九五七年八月八日から十四日にかけて、神戸そごうで、プレス・カメラマン大束元の監修による「中山岩太遺作展」が開催される。主催は兵庫県写真作家協会と神戸新聞社だった。没後二回目となるこの遺作展では、表紙に絶作《デモンの祭典》を掲げたB6判二つ折りのパンフレットが発行された（写真84。表紙の監修者名の大東は大束の誤植）。裏表紙には「出品目録」が印刷され、作品タイトルと制作年だけの簡素なデータではあるが、それによると、《福助足袋》や《海のファンタジー》全バージョンをはじめ、《マッチとパイプ》《上海から来た女》《創生》といった中山の代表作三十七点が展示されていたことがわかる。パンフレットの中面右ページには「1948.11.25　山沢栄子氏撮影」とクレジットがある中山最晩年のポートレート、左ページには金丸重嶺「中山岩太氏の略歴」と伊奈信男「中山岩太氏を偲んで」の文章が添えられている。「光画」同人だった伊奈の追悼文を引用する。

　中山岩太氏は、わが国の写壇において、芸術的稟質［生まれながらの資質］に恵まれ、極めてゆたかで鮮明な個性をもった作家であった。こうした天分のある作家として、彼は一九二〇年代の前半をパリで生活した。そこには、新しい芸術思潮が渦巻き、その一つとして近代写真もまた、ドイツなどと時を同じくして、生成の過程にあった。彼はこれを身をもって体験し自らの個性によって新しいものを作り出したのである。その写真思考の根底には、シュールリアリズムがあった。脳裏に浮んだイメージ、しかも多分に夢想的・空想的・潜在意識的なイメージを、近代写真のあらゆる技法を駆使して形象化した。それは独自な発想、新鮮な感覚、緊密

な構成、優秀な技術などによって、すぐれた作品となった。こうした彼の作風は、ストレートの作品においてもうかがわれる。それは発想や手法を異にするだけで、やはり彼の主観的なイメージを、対象（人物写真ならばモデル）の上に投射したものであった。しかもそれによって対象を損うことなく、逆にそれに活力を賦与しているのである。これは常人の容易に企て及ぶところではない。写真家の創造的個性が力強く要求されている今日、彼を早くに失ったことは、まことに痛恨に堪えないのである。⑱

簡潔にして要を得た、実に気高い追悼の言葉である。

ただ、伊奈の追悼文には、一つ欠けている視点がある。中山がその生涯においてすぐれた営業写真家であり続けた、という事柄である。

没後に開かれた二回の遺作展の展覧会場となったいずれもが、営業写真家として後半生をすごした百貨店であった。このことを私たちは忘れずにいたい。

日本のモダニズム時代に広告写真の見事な典型を作り上げた中山は、自宅の写真スタジオや百貨店の写真室という営業写真の現場に立ち続けながら、たぐいまれな感性で独自の写真芸術の構築を目指した。──「私は、いつでも、美しい写真を遂求してゐる」という、その信条を生涯貫いて。

390

注

(1) 佐々木吉郎「広告の社会的意義に関する若干考察」、明治大学広告研究会編『広告講座十六講』所収、明治大学広告研究会、一九三三年、八九ページ
(2)「アサヒカメラ」などに掲載された『広告写真術』の宣伝文は以下のようだった。「一等一千円！数百数十円！といふ素晴らしい賞金を懸けた広告写真の募集が流行の昨今です、写真作家たるもの、単なる芸術写真の一局部に跼蹐〔きょくせき：肩身が狭い思いで世をはばかって暮らすことの意〕せず、この新天地に活躍せられよ！ ここにその虎の巻がある〕
(3) 松野志氣雄『広告写真術』東京朝日新聞発行所、一九三四年、二ページ
(4) 同書三四—三六ページ
(5) 波多海蔵「広告主の立場から」「アサヒカメラ」一九三四年五月号、朝日新聞社、四九五ページ
(6) 諸川稔「広告主の立場から」、同誌四九六ページ
(7) 黒木資一「広告主の立場から」、同誌四九七ページ
(8) 岸本水府「広告主の立場から」、同誌四九七—四九八ページ
(9) 板垣鷹穂「写真展月評」、同誌五三〇—五三一ページ
(10) 小林一三ほか七人「第六回国際広告写真展を前に広告写真を語る」「アサヒカメラ」一九三五年二月号、朝日新聞社、二六二ページ
(11) 同前
(12) 同誌二六三ページ
(13) 同誌二六七ページ

（14）板垣鷹穂「写真展月評」「アサヒカメラ」一九三五年六月号、朝日新聞社、七一〇ページ
（15）M野Q平「広告写真家を数える」「アサヒカメラ」一九三六年六月号、朝日新聞社、九六〇ページ
（16）原弘「広告写真」『三田広告研究』第二十号、慶應義塾広告学研究会、一九三六年、七七ページ
（17）同論文七八―七九ページ
（18）同論文八〇ページ
（19）「山名文夫氏を迎えて　図案家の「戦時宣伝」座談会」「プレスアルト」第二十号、プレスアルト研究会、一九三八年、二ページ
（20）同誌六―八ページ
（21）中山岩太「抗議・作家の立場から（アサヒカメラ二月号より）」「アサヒカメラ」一九三五年四月号、朝日新聞社、五一五ページ
（22）中山岩太「広告写真に現はれた前衛写真」「アサヒカメラ」一九三六年十二月号、朝日新聞社、一〇一九ページ
（23）同論文一〇二一ページ
（24）前掲「カメラクラブ」一九三八年一月号、ページ記載なし
（25）中山岩太「雑言」「写真月報」一九四〇年四月号、写真月報社、三三九ページ
（26）同論文三四〇ページ
（27）同論文三四一ページ
（28）坂本英男編『広告五十年史』日本電報通信社、一九五一年、二九一―二九二ページ
（29）ケネス・ルオフ『紀元二千六百年――消費と観光のナショナリズム』木村剛久訳（朝日選書）、朝日新聞出版、二〇一〇年、一三八―一三九ページ

(30)「大丸のカタログ」一九四〇年四月号、大丸通信販売部、七ページ。ちなみに掲載のカメラの価格は、「レンズ…東京富岡光学製ローザー／F4.5　￥120.00（速写ケース共）／F3.5　￥155.00（速写ケース共）」とある。
(31) 高橋錦吉「若き時代　昭和五年から戦前まで」、日本デザイン小史編集同人編『日本デザイン小史』所収、ダヴィッド社、一九七〇年、二二六ページ
(32) 同論文二一七ページ
(33) 金子マーティン『神戸・ユダヤ人難民1940-1941――「修正」される戦時下日本の猶太人対策』みずのわ出版、二〇〇三年、二四一ページ
(34) 菅谷富夫「『流氓ユダヤ』の記憶」『大阪人』二〇〇二年十月号、大阪都市協会、四八ページ
(35) 丹平写真倶楽部展は規模を縮小して同年八月に銀座三越に巡回する。この展覧会を見た板垣鷹穂は「写真展月評」で、「全体としてみるとき『流氓』の感じが鮮かに浮き出てみた。（略）日本のアマチュアがこれだけまとめてシリーズに組み、写真展に陳列したのはこれがはじめてであらう。（略）而かもこのシリーズは、全体として的確に扱はれ、被写体の性格と画面の調子とも良く合つてゐた」と評している。「アサヒカメラ」一九四一年十月号、朝日新聞社、五九四ページ
(36) 中島徳博「『流氓ユダヤ』について（二）」「ピロティ――兵庫県立近代美術館ニュース」NO.102、兵庫県立近代美術館、一九九七年、六ページ
(37) 小林公「『流氓ユダヤ』――戦時の群像、神戸の記憶」、前掲『レトロ・モダン神戸』所収、一〇六ページ
(38) 伊奈信男「中山岩太氏を偲んで」、大東元監修『中山岩太遺作展』所収、兵庫県写真作家協会／神戸新聞社、一九五七年、ページ記載なし

あとがき

　近隣の百貨店や市民ホールでときおり開催される古本まつりや古本市あるいは古書即売会などと称する古書のバザールに出かけるのは楽しいものである。そこで長年の探求書に出会うなんぞはめったにないことだが、普段の古書店めぐりでは目に入ってこない「物」のあれこれに、あらためて心引かれることはままある。私の場合は、古い絵葉書、チラシや案内書といった小さな紙ものに触れることが、日々の不安をやわらげ緊張をゆるめてくれる大切なリラクセーションでもある。

　そんなある日の古書市で、雑多な紙の束のなかから古い運動会のプログラムを見つけた。六十年ほど前の神戸大丸の運動会である。一九五四年十月十八日の月曜日に催された「株式会社大丸神戸店運動会」。会場は阪神パークの敷地内の東端に位置する運動場だった。

　そういえば、私も幼少のころ、阪神パークの動物園によく遊びに連れていってもらった。あの思い出深い遊園地も二〇〇三年に閉鎖され、いまは一大ショッピングセンターになっている。──プログラムに視線を戻して「一般注意事項」を見ると、午前十時までに御集合下さい」とある。抜かりなく雨天プログラムも用意されていた。だが当日は、幸いなことに晴れたようだ。

表紙をめくって、この運動会の役員・スタッフの数の多さにまず驚く。運動会会長である牧野店長以下、百三十人の氏名がプログラムの一ページ目にびっしりと列記されている。そして来賓を除く一般従業員、総勢六百五十六人が三ページから九ページにわたってフルネームで列記され、緑・白・黄・赤の四つの組に分けられている。午前九時五十分、開会式。牧野店長の開会の辞に続いて北沢社長の挨拶があり、全員で店歌「かがやく光」の合唱、ラジオ体操のあと、五分から十分刻みのタイトなスケジュールで二十四種目を競い合うという、壮大なスポーツイベントである。各組には数人のマネージャー・世話係がいて、たとえば緑組は検品課の乾ひとみさんほか六人が、黄組は宣伝課の松井清さんほか七人が、臨機応変に対応することになっている。

裏表紙は得点表になっていて、プログラム八番「三人四脚レース」終了時までの各組の得点が記入されている。緑・十五点、白・二十六点、黄・二十五点、赤・三十八点。序盤戦は赤組がポイントを重ねて優位に立っている。おそらくこのプログラムのもとの持ち主は、次の「輪くぐり競争」か「スプーンレース」への出場のために席を離れ、以降の得点記入はそれきりまぎれてしまったのだろう。観覧席の外縁には模擬店も設営され、昼食休憩時には「楽団大丸ブルーヤング」による演奏も披露されたようだ。にぎやかで活気にあふれた運動会の様子が目に浮かぶ。従業員の方々にとって、心躍る楽しい一日となったことだろう。

経年によって紙は変色しホチキス留めの芯もすっかり錆びてしまった運動会プログラムは、中山岩太が逝去して五年後の神戸大丸で、社内レクリエーション行事がこのようにおこなわれていたことを示す、ささやかな記録である。

この時期の日本経済は朝鮮戦争の特需によって立ち直りをみせ、来るべき高度経済成長に向けての離陸の準備段階といったところか。そしてテレビ時代の幕開けとも称されるように、着々と家庭電化ブームが進行していく時期でもあった。この耐久消費財の大量生産とその供給の波は、神戸大丸にとって大きな上げ潮となり、それは売り上げの上昇にも反映していった。従業員たちの顔は日ごとに希望で輝いていったことだろう。そしてそれとともに七階で写真室を経営していた、いつも快活でマドロスパイプがトレードマークだった写真家のことを思い出す従業員も、次第に少なくなっていったことだろう。

阪神パークの運動場に響いた歓声は、晴れ渡った秋の青空に吸い込まれては消えていき、不世出の写真家・中山岩太の面影もうろこ雲の向こうに隠れて、人々はしばらくの間彼のことを忘れてしまうのであった。

　　　＊

習慣というものか、習癖というべきか、それがいつごろからなのかも定かではないのだが、私は古書を購入すると、その裏表紙の見返しに鉛筆で小さく購入価格、店名、購入日を記入している。もはやルーティン化した作業となっているので、わざわざ見返すこともなく、書き入れた日付に何かしらの感慨を抱くこともない。

けれども、例外的に「98.3.26」の日付は、私にとって少々感慨深いものとなっている。それは神戸・三宮の古書店で、中山岩太率いる芦屋カメラクラブが主催した全国公募展のカタログ『アシ

ヤ写真サロン』一九三五年版・三六年版・三七年版の三冊を格安で購入した日付である（残念ながら判型の大きなリング綴じ製本の四一年版はなかった）。人通りが絶えない繁華街の一角の、いわゆる街の古本屋である。当代人気作家の推理小説が並ぶ棚の端にぽつんと、その渋い資料は置かれていた。戦後しばらく忘れられていた写真家の記憶のかけらが、わずかではあるが神戸の街にはまだ残されていたのである。そのときはなぜそこに並べられているのか理解できずに、当惑したまま手に取ったことを覚えている。いまでもなぜ不思議に思う。しかしそれは、モダニズム時代の写真家たちの残した美しい時のかけらを手にした瞬間だった。

翌月、私は日本写真芸術学会に入会する。小さな研究の歯車が回り始めた。休日には近隣の神戸、芦屋の美術館へと赴き、学芸員の方々からご教示をいただき、資料を閲覧させていただくなど、厚かましくもたいへんお世話になりながら少しずつ研究を進めていった。そして学会の年次研究大会にエントリーして「芦屋カメラクラブと「アシヤ写真サロン」」と題する口頭発表をおこない、年末にはつたないながらも研究論文として学会誌に掲載されることになる。それから十六年がたった。自分でもあきれてしまうほどの、ほんとうにスローテンポな歩みである。ようやくこのたび、中山岩太と広告写真についてのあれこれを一冊にまとめる運びとなった。

本書は、二〇一一年に神戸大学大学院人間発達環境学研究科に提出した博士論文「中山岩太の一九三〇年の広告写真《福助足袋》とその周辺」をもとに、大幅に加筆・修正を施したものである。専門の学会への入会を果たし、さらに研究を進めていきたいという思いは高まったが、そうそう思いどおりにはならないのが世の常である。勤務していた神戸市の特別支援学校でクラス主任と教

科主任（美術科）を兼務することになり、自身の研究活動にあてる時間的なゆとりはなくなってしまった。教育現場での仕事量は増え続け、多忙な日々にまぎれて学会発表は遠ざかっていったが、それでも写真史の研究に携わりたいという気持ちが途絶えることはなかった。そこで思い立ったのが、勤務校からの通学が可能な大学院の社会人枠で学ぶという選択だった。神戸大学でデザイン史がご専門の中山修一教授にお願いに上がり、二〇〇〇年に博士前期課程に入学する。そしてそこでは研究テーマを、一九三〇年代初期の日本の写真界に大きな影響を与えた機械美学の動向に求め、「日本近代写真における機械美学受容の研究——一九三〇年代初期の板垣鷹穂の批評活動を中心に」という論文を完成させて、二〇〇二年に博士前期課程を修了した。その時点でこれ以上学生と教職とのかけもちは厳しいと判断し、これまでどおりの教員生活に戻る。

その後しばらくして、またぞろ研究の歯車が回り始める。予定外の唐突さで造形実技の担当教員として短期大学に転職することになったのである。もう齢不惑を超えていた。この機を逃してしまえばハードな論文作成はますます困難になること必至だ、もう一度トライしてみよう。こうして二〇〇八年、再び中山修一先生のもとをたずねて本格的に中山岩太研究に取り組みたい意志を伝え、博士後期課程への入学許可をいただいた。

社会人として常に時間的な制約を抱えた学生であるにもかかわらず、先生は快く指導を引き受けてくださり、実証研究の基本から論文にまとめあげる手順までを丁寧に、労を惜しまれることなく教授してくださった。最初のご指導をいただいてから十年を超える長きにわたって、絶えず温かくご教示を授けてくださった中山修一先生への感謝の念は尽きることがない。

二〇〇九年三月に逝去された元兵庫県立美術館館長補佐の中島徳博氏にも、同様に感謝の意を表したい。中島氏は、中山岩太研究をはじめ関西の日本写真史研究の第一人者であった。一九八五年に兵庫県立近代美術館で開催された「写真のモダニズム 中山岩太展」は、公立美術館での写真展の嚆矢とされているが、その後、同館で開催された数々の写真展によって関西の近代写真は見直され、再評価される。そのすべての企画を担当されたのが中島氏だった。中島氏は、現在に至る関西の近代写真に関する実証研究の礎を構築された研究者である。中島氏のご生前に本書をお見せすることがかなわなかったことが、大いに悔やまれる。

同じく当時、芦屋市立美術博物館に在籍しておられた学芸課長の河﨑晃一氏、学芸員の山本淳夫氏、資料担当の横山幾子氏からも、中山岩太の貴重な一次資料の数々を拝見させていただくとともに実に多くの専門的なご教示をいただいた。このように中山岩太にゆかりの深い美術館の専門スタッフの方々との親交に恵まれたことを、心から幸せに感じている。

そして写真史研究の第一人者であるとともに屈指の写真集蒐集家である金子隆一氏からは、わが国の新興写真に関する貴重な資料の複写をご提供いただくとともに、中山岩太をはじめ関西の写真家についての貴重な書肆的情報を授けていただいた。また、修士論文で取り上げ、本書でも重要な位置を占めている美術評論家・板垣鷹穂については、筑波大学大学院教授の五十殿利治氏から数多くの助言をいただいた。深く感謝の意を表します。

神戸大学の先生方からは、常に懇意に接していただくとともに長きにわたって学術的なご指導を賜った。発達科学部の小髙直樹先生からは領域横断的アプローチからのデザインのあり方について

の助言を、梅宮弘光先生からは戦前期のデザイン史研究についての貴重な助言をいただいた。国際文化学部の吉田典子先生には、文学と美術の関係性をご専門とする立場からの助言を、文学部の前川修先生からは現代写真理論の見地からの助言をいただいた。本書がいささかなりともわが国の戦前期を扱った写真史研究に資するものになっているとすれば、それはここに挙げさせていただいた諸先生をはじめとする多くの方々のご協力とご支援の賜物にほかならない。重ねて深く感謝の意を表します。

編集を担当していただいた青弓社の矢野未知生氏には、温かな励ましとともに常に的確な指摘と助言によってサポートしていただいた。最初の打ち合わせの際に中山岩太を好きだと言っていただいたとき、どれほど心強く思ったことだろう。

そして最後に、これまでずっとめげることなく応援し続けてくれた、先輩研究者であり伴侶である井上えり子さんに、心からありがとう。

本書刊行に際し、名古屋芸術大学から研究助成の交付を受けました。記してお礼を申し上げます。

二〇一四年十一月

松實輝彦

[著者略歴]
松實輝彦（まつみ・てるひこ）
1965年、大阪府生まれ
神戸大学大学院人間発達環境学研究科博士後期課程修了
博士（学術）
名古屋芸術大学人間発達学部准教授
専攻は写真史、視覚文化研究、造形教育
著書に『現代アートをあそぶ──特別支援学校の造形教育論』（かもがわ出版）

[写真叢書]
広告写真のモダニズム　写真家・中山岩太と一九三〇年代

発行	2015年2月20日　第1刷
定価	3000円＋税
著者	松實輝彦
発行者	矢野恵二
発行所	株式会社青弓社 〒101-0061 東京都千代田区三崎町3-3-4 電話 03-3265-8548（代） http://www.seikyusha.co.jp
印刷所	三松堂
製本所	三松堂

©Teruhiko Matsumi, 2015
ISBN978-4-7872-7370-3 C0372

光田由里

写真、「芸術」との界面に
写真史―一九一〇年代―七〇年代

福原信三、安井仲治、中平卓馬……。1910年代から70年代までの激動期を生きた写真家の視線は、写真に時代の痕跡を追求し芸術との界面を滑走する。写真家の感性を照射する評論。定価2800円＋税

佐藤守弘

トポグラフィの日本近代
江戸泥絵・横浜写真・芸術写真

近代日本で都市や自然を写し取った江戸泥絵や芸術写真などを素材に、場所を描く視覚表象＝トポグラフィが流通したことで人々は環境をどう意味づけ、消費したのかを解明する。　定価3600円＋税

小林美香

写真を〈読む〉視点

新聞・雑誌や広告で消費される写真、ネット上で画像と認識される写真、美術館に展示される写真――私たちを取り囲む写真とどう向き合えばいいのかを、7つの視点からレクチャー。定価2000円＋税

森山大道

森山大道、写真を語る

写真家・森山大道は何を意図して写真を撮ってきたのか。1990年代から2000年代までの森山大道の対談・インタビューを集成して、その存在の核心へと近づく。写真も多数所収。　定価3000円＋税